上海大学音乐学院乐论丛书

王 勇 主编

开源·溯流·繁衍

汉唐时期弹拨类乐器的历史与流变述论

张晓东 著

上海大学出版社
·上海·

图书在版编目(CIP)数据

开源·溯流·繁衍：汉唐时期弹拨类乐器的历史与流变述论 / 张晓东著. —上海：上海大学出版社，2020.8（2021.11重印）
ISBN 978-7-5671-3785-1

Ⅰ.①开… Ⅱ.①张… Ⅲ.①拨弦乐器－器乐史－研究－中国－汉代-唐代 Ⅳ.①J632.3

中国版本图书馆CIP数据核字(2020)第163537号

责任编辑　石伟丽
封面设计　柯国富
技术编辑　金　鑫　钱宇坤

开源·溯流·繁衍
——汉唐时期弹拨类乐器的历史与流变述论

张晓东　著

上海大学出版社出版发行
（上海市上大路99号　邮政编码200444）
（http://www.shupress.cn　发行热线021-66135112）
出版人　戴骏豪

*

南京展望文化发展有限公司排版
上海新艺印刷有限公司印刷　各地新华书店经销
开本890mm×1240mm　1/32　印张11　字数266千字
2020年8月第1版　2021年11月第2次印刷
ISBN 978-7-5671-3785-1/J·525　定价　68.00元

版权所有　侵权必究
如发现本书有印装质量问题请与印刷厂质量科联系
联系电话：021-56683339

总 序
王 勇

上海大学作为上海市属、国家"211工程"重点建设的综合性大学,入选国家教育部世界一流大学和一流学科(简称"双一流")学科建设高校。上海大学音乐学院是这座国际化大都市中最年轻的音乐艺术高等学府。2011年,国务院学位办批准建立上海大学"音乐与舞蹈学"硕士学位授权点。学院依靠综合性大学多学科的资源优势,"高起点、大视野、以环球化的理念培养新世纪的音乐艺术多元化人才"成为我们的使命和愿景。

本着对学科的学术传统、国内外研究现状及发展态势的渴求,学院致力于培养学生具有宽阔的学术视野、较强的学术判断力和创造力,养成良好的学术规范和正确的人生观,具备开展有关演奏、教学与理论研究工作的综合能力,成为艺术(音乐)领域的基础与专业理论研究骨干人才。在不断积极建设与改进教学工作的同时,又重视对深入性的课题开展攻关与科研活动。诚然,现当代信息化高度发展,世界各地之间的距离被彼此拉近,学界的各种动态也不断以最快的速度在刷新,但要想实现在教书育人中不断地更新自身的知识储备,精准而深入的研究是必不可少的。

中国高等教育阶段的音乐理论体系,一直以来就是本着中西兼顾、理论与技术实践共长的理念发展的。在这其中,中西音乐史

学、中国传统音乐理论、历史与文本相结合的作曲理论等学科,逐渐发展为音乐专业各方向学生学习的必要基础。伴随着学科建设的逐渐完善以及学理研究的不断细化,各学科不但在纵向深度、细节观照等方面发展迅速,学科之间也呈现出横向跨越的样态。总体上,宏观方面学科规律、导向型研究与细节的边角材料研究齐头并进。中国古代音乐史的断代、编年、乐律乐制、乐器、音乐思想等研究,近现代音乐史的历史书写与思潮研究,传统音乐的传承保护与样态发展研究,西方音乐史的作曲家与作品的深入分析,表演技术理论的深化研究等成果,层出不穷。

正是基于这样的原因,上海大学音乐学院和上海大学出版社合作推出"上海大学音乐学院艺典丛书"与"上海大学音乐学院乐论丛书"。"艺典丛书"以解决实际教学中遇到的困难为导向,逐步构建、完善具有上海大学音乐学院特色的音乐教学体系,该书系以教材为主;"乐论丛书"将上海大学音乐学院具有高水平研究能力的教师的著作结集出版,不仅为教师们提供学术论著出版的平台,从一定程度上来说也是音乐学院教学成果和引进人才成果的集中呈现。更长远的目标是,在基础知识学习的前提下,为学生们提供更多的阅读空间,开阔视野,为更高层次的学习进行积累。

首批付梓的有刘捷的《声乐之我见》、王思思的《有声有色——左翼电影音乐的文化解读》、赵文慧的《柴可夫斯基单乐章标题交响音乐作品的幻想性研究》、胡思思的《透视西方广告音乐》、张晓东的《开源·溯流·繁衍——汉唐时期弹拨类乐器的历史与流变述论》及我和钱乃荣教授、纪晓兰女士的《上海老歌(沪语版)》等。未来,在上海大学综合性院校的学科建设部署下,不同领域之间的跨学科研究与共建将为学术理论研究提供更大的研究视野与环境保障。总结整装再出发,期待更好的未来!

目 录

引言 ·· 001

上篇 汉唐时期弹拨类乐器历史与流变述论

第一章 汉唐时期弹拨类乐器总述 ································ 009
 第一节 本研究所涉及的弹拨类乐器及其理由 ··········· 011
 第二节 汉唐时期弹拨类乐器种类及渊源述要 ··········· 017
 第三节 汉唐时期弹拨类乐器的组合 ······················· 028
 第四节 汉唐时期弹拨类乐器应用比例 ···················· 038

第二章 汉唐时期弹拨类乐器历史文献分析 ··················· 043
 第一节 阮咸与琵琶历史文献分析 ·························· 044
 第二节 箜篌历史文献分析 ···································· 058
 第三节 筝、瑟历史文献分析 ································· 064

第三章 汉唐时期弹拨类乐器于时间轴流变样态分析 ······· 074
 第一节 两汉时期弹拨类乐器发展与历史流变分析 ····· 075
 第二节 三国、两晋时期弹拨类乐器发展与历史流变
 分析 ·· 082
 第三节 南北朝时期弹拨类乐器发展与历史流变

　　　　　　　　分析 ·· 089
　　第四节　隋唐时期弹拨类乐器发展与历史流变分析 ······ 094

第四章　汉唐时期弹拨类乐器于地域轴历史流变分析 ········ 115
　　第一节　西域：不同地域弹拨类乐器的多重性格共生 ··· 115
　　第二节　河西走廊：胡俗类弹拨类乐器的早期碰撞成像 ··· 119
　　第三节　中原与东亚：胡俗类弹拨乐器的交汇与东传
　　　　　　 ·· 126

第五章　汉唐时期弹拨类乐器的影响分析 ························ 133
　　第一节　汉唐时期胡俗类弹拨乐器相互关系分析 ········ 134
　　第二节　汉唐时期弹拨类乐器之于中国及东亚音乐
　　　　　　发展的影响 ·· 140
　　第三节　汉唐时期弹拨类乐器样态与应用及影响历史性
　　　　　　分析 ·· 148

下篇　汉唐时期弹拨类乐器历史文献选编

第一章　琵琶历史文献 ··· 155
第二章　筝历史文献 ··· 197
第三章　箜篌历史文献 ··· 221
第四章　瑟历史文献 ··· 237
第五章　琴历史文献 ··· 280

结语 ··· 318
参考文献 ··· 326
后记 ··· 340

引 言

中国西汉时期，由于丝绸之路的开通，西域胡乐系统东渐，逐渐与中原地区固有的音乐相碰撞、交织和融合，至唐代进入鼎盛时期，并形成了高度的轴心性。这一时期中原在音乐文化上接纳外来系统并对周边地区产生了文化向心力。而弹拨类乐器在中国古代漫长的音乐发展史中有着举足轻重的地位。纵观中国古代的乐器组合，弹拨类乐器所占据的重要分量是毋庸置疑的，且弹拨类乐器往往扮演着旋律承担的角色。而汉唐时期又是弹拨类乐器形成、发展的重要阶段。这一时期外来的弹拨类乐器与中原固有的弹拨类乐器发生着激烈的碰撞与交融。无论究其单件乐器的形制、演奏法、使用场合，还是对于弹拨类乐器的不同组合使用，都有着不同的变化，而这一系列的变化与不同时期的政治制度等历史背景是有密切关系的。本书以汉唐时期的几件具有代表意义的弹拨类乐器的历史和流变为研究对象，并将其放置于汉唐时期的胡俗乐交流的历史背景之中。对于弹拨类乐器的如何组合、胡俗乐如何融合、怎样形成中国的音乐传统等，直接关系到中国音乐史的音乐形态发展的问题。在历史学角度，本书依托中国古代历史文献梳理及校勘、以时间和地域为轴心来探究弹拨类乐器和所属历史时段的社会制度、人文风情等关系，并对其在该时间段的历史影响展开深度分析，试图探索其内外因素及必然的历史走向。

本书的研究对象是汉唐时期的中国弹拨类乐器。在历史的记载上，无论是其流传的乐谱、曲目、演奏家还是演奏法的复杂程度等都远在其他类别的乐器之上。与西方交响乐系统以擦弦乐器演奏为主不同，中国古代的大部分合奏乐系统的旋律承担声部均为弹拨类乐器和吹奏类乐器，这在漫长的历史发展过程中形成了中国传统合奏乐的特性，即横向线性复调思维，与西方擦弦乐体系所具有的纵向复调个性有着鲜明的不同。即便是进入20世纪，在西方音乐审美观念进入中国后，改革后的民族管弦乐团仍然是擦弦乐器和弹拨乐器平分秋色的局面。本书聚焦的是汉唐一千年弹拨类乐器的历史状态及其应用。但由于种类繁杂，所以在乐器的选择上以史籍中较常出现、使用较多的乐器为主，其他为辅。所选乐器包括琵琶、阮咸、筝、箜篌、瑟等。应用体裁则集中在宫廷音乐范畴，如相合大曲与隋唐部伎乐中的弹拨类乐器应用状态。鉴于中国古代时间漫长，历史资料庞杂，而汉唐时期在音乐文化上对外来系统的接纳及对周边地区产生了重要的影响，且中原的弹拨类乐器恰恰处于一个形制完善和应用范畴发展的重要时期，所以研究的焦点集中在汉唐这一胡俗乐交融时期。

　　汉唐时期相关弹拨类乐器的演奏及应用音乐体裁记录主要存在于官撰正史、各类集书及诗词歌赋中。对其相关的历史文献梳理是至关重要的工作。通过历史文献的梳理，可以窥见其发展及应用的清晰脉络。但在整理的过程中，笔者发现有诸多问题需要考究：第一，史料的记载有较多混淆不清之处和抄录笔误。以唐代之前的阮咸和琵琶为例，查阅古代文献资料中的关于阮咸的资料，可以发现其中对于阮咸的名称记载颇为杂乱。目前学界相对认可的有批把、秦汉子、秦琵琶、阮咸、阮等。但是在不同文献中也确实存在混淆不清的记载。在唐代以前的文献记载当中，主要是和外来抱弹类乐器琵琶的混淆。根据其表述明确与否大致分为三

类。① 直接描述乐器形制。例如,梁朝沈约所撰的《宋书》卷十九志第九载:"琵琶,傅玄《琵琶赋》曰:'汉遣乌孙公主嫁昆弥,念其行道思慕,故使工人裁筝、筑,为马上之乐。欲从方俗语,故名曰琵琶,取其易传于外国也。'《风俗通》云:'以手琵琶,因以为名。'杜挚云:'长城之役,弦鼗而鼓之。'并未详孰实。其器不列四厢。"①参看其文可以得知,在汉代确实有一件出自中原的乐器,叫作"琵琶",但并未得知其形制。杜佑《通典》中同样记载了上述的条目,但明确地记录了其形制:"琵琶,傅玄《琵琶赋》曰:'汉遣乌孙公主嫁昆弥,念其行道思慕,故使工人裁筝、筑,为马上之乐。今观其器,中虚外实,天地象也;盘圆柄直,阴阳叙也;柱十有二,配律吕也;四弦,法四时也。以方俗语之曰琵琶,取其易传于外国也。'"②由文中对乐器形状的描写可以判断其记载的"琵琶"应该是阮咸。后世《旧唐书》《新唐书》也有这样的记载,且遣词颇为相似。② 可推断其描写的乐器种类。例如,《南齐书》载:"渊涉猎谈议,善弹琵琶。世祖在东宫,赐渊金镂柄银柱琵琶。"③又载:"后豫章王北宅后堂集会,文季与渊并(喜)〔善〕琵琶,酒阑,渊取乐器,为《明君曲》。文季便下席大唱曰:'沈文季不能作伎儿。'豫章王嶷又解之曰:'此故当不损仲容之德。'渊颜色无异,曲终而止。"④是否可以因名士阮咸和胡琵琶关联甚少而判断文中的"琵琶"实为"阮咸"?③ 当然也有众多记录不详的条目。例如,《三国志》载:"乃畜歌

① 〔南朝梁〕沈约:《宋书(卷十九)·志第九》,中华书局1974年版,第556页。
② 〔唐〕杜佑撰:《通典(卷第一百四十四)·乐四》,中华书局1988年版,第3679页。
③ 〔南朝梁〕萧子显撰:《南齐书(卷二十三)·列传第四》,中华书局1972年版,第429页。
④ 〔南朝梁〕萧子显撰:《南齐书(卷四十四)·列传第二十五》,中华书局1972年版,第776页。

者,琵琶、筝、箫,每行来将以自随。所在樗蒲、投壶,欢欣自娱。"①这里的琵琶并无法判断是哪种乐器。但在目前可见的关于阮咸的研究文章中经常被引用,实为不妥。相关其他乐器,诸如此类的文献资料还有很多,都有待一一分析。第二,在众多的古代资料中,和文字资料相比较,图片和造像资料要丰富得多。而且从其描绘的精致程度来看是美轮美奂的。但从目前的研究来看,存在类别不详、甄别不甚的问题。同样以阮咸为例,在查看和整理现在的文章中所涉及并使用的引证图片的过程中会发现,有些图片和造像中的阮咸,其形制的差异是很大的。抛去艺术塑造加工的一部分可能性后会发现,这其中一部分并非是《通典》中所记录的"盘圆柄直"的乐器。例如被大量引用在现在相关阮咸类研究文章中的甘肃酒泉五号壁画墓中的奏乐图,其音箱和柄明显是连接的一个整体。因为有一段过渡部分,所以这种乐器略呈梨形。这部分乐器是否真的能够被视作阮咸或是阮咸在发展演进过程中的变形乐器呢?在判断时,势必要根据其所处时代的文献资料加以佐证。而且要考虑其出土的地域在该历史时期的所属关系,尤其对疆域交界地区的器形,要根据当时当地的文化传播、发展状态做出谨慎判断。古代丝绸之路上,各国文化交流十分频繁,乐器形制所受到的影响是十分巨大的,有众多的抱弹类乐器传世。所以不能简单地将梨形琵琶之外的抱弹类乐器直接划分到阮咸门类下。类似于克孜尔壁画和敦煌壁画中那些繁复的抱弹类乐器的引证是要谨慎使用的。鉴于此,首先要对此类文物进行分类,把较为明晰的历史材料从中区分出来,对于尚不明确的图片、造像进行考证,试求出其归属。

在历史资料研究基础之上,本书以朝代更替的时间轴和胡乐

① 〔晋〕陈寿撰、〔南朝宋〕裴松之注:《三国志(卷十五)·魏书十五》,中华书局1959年版,第474页。

器传入的地域轴作为两条主线,来探讨汉唐时期弹拨类乐器流变样态及成因分析。一方面,中国古代君王制度及政权构成对社会历史的发展有着决定性的作用。君王及政权对于音乐的态度,直接决定了音乐特性和审美喜好的走向。另一方面,丝绸之路的开通使得西域音乐系统逐渐传入中原地区,而在这个东渐的过程中,势必在不同的时间和地域有着不同的流变反应。这一系列反应均有其发生的历史条件和原因。只有在对其系统分析的基础上,才能了解汉唐时期弹拨类乐器自身的发展所呈现的样态及成因,进而探讨其之于中国古代音乐史学科的贡献,并由乐器自身发展及应用分析延展至该时段其在乐谱、乐律、演奏形式及对周边国家的辐射问题的研究,即中国古代的胡俗乐融合与东亚诸国在接纳中国弹拨类乐器方面的异同和时代原因。汉代西域文化大量传入的开端,就是因为军事策略的制定。因此,对乐器史的研究势必要关注不同历史时期的政权构成与历史背景。特别是汉唐时期,胡乐介入中原音乐是一个重要的文化变动。中原对于胡乐的接受态度和过程,是受限于历史背景的。图像艺术虽然不能完全写实地再现乐器本身的真实状况,但可以从侧面反映出该时期大的艺术特征。例如:从乐器演奏组合的构成,以及出现的比例,可以呈显出很多有效信息。在壁画中出现的相当多的乐器组合演奏形式,可以反映出这些乐器的文化属性。从弹拨类乐器在汉唐时期形制的演变、应用范畴的变化等角度,可以看出其在特定的历史发生时期、胡俗对撞交织的文化背景中的体现,以及其与朝代更替、地域变迁之间的深刻关系。

 本书上篇是以历史文献及图像为研究基础的,在对汉唐时期的相关弹拨类乐器古代文献和图像梳理、分析的基础上展开综合分析。这种史料学的工作,包含对历代文献、图像资料进行校对、解读,本身就是音乐史学一个重要的基础工作,可为今后的类似研究提供便利。而中度分析中的时间轴和地域轴分析,为长期以来为胡

俗乐研究中的地域研究增添了时间轴分析。汉唐这段历史时期，中国政权更替频繁，政权组成性质复杂，而从隋到唐又是中国音乐发展的一个高峰，且正是在这段时间，丝绸之路交流频繁，胡俗乐在这一时期得到空前的发展。所以在中国古代音乐史上，这段时期是中国从中原固有音乐时期到多元融合时期的过渡。把这一时期的弹拨类乐器及应用抽离出来进行研究，一方面可以将研究内容延伸至对后世的影响作用——胡俗乐的交融，使得一部分乐器本身在后世经由中原化之后成为中国重要的民族乐器，而其周边的乐谱、乐律、演奏法等等，直至今天还有着实践意义和重要的研究价值；另一方面，这些弹拨类乐器在隋唐时期流入周边国家的路径和被接纳的方式，同时也反映着该时期中国与东亚诸国之间的音乐艺术、历史政治与社会关系。

本书下篇则是历史材料的一个"编年"集成。在唐代之前相关乐器的历史文献记载除乐志外，还散落在各类史籍当中。而大量的汉赋、唐诗等文学作品中也存在对乐器、演奏家或用乐场合、场景的记载。这些记载由于过于分散，需要进行较为系统地编辑整合，将其从浩瀚的历史文献海洋中辑录出来，择取具有有效信息的篇幅进行整理，方可为今后从事乐器演奏、形制发展等研究带来很大的便利。由于汉唐时期涉及大量历史文献资料，所以，笔者对《汉书》《后汉书》《三国志》《晋书》《魏书》《宋书》《南齐书》《周书》《北齐书》《梁书》《陈书》《隋书》《南史》《北史》《旧唐书》《新唐书》《通典》《洛阳伽蓝记》《资治通鉴》《唐六典》《开元天宝遗事》《乐府杂录》《颜氏家训》《大唐新语》《幽闲鼓吹》《唐语林》《唐才子传》《文选》《玉台新咏》《全唐诗》等历史文献中的相关条目进行检索分类，认真研读相关类别内容，对古代历史文献重合和误录的部分，在整理的同时进行校勘。笔者在整理编年条例的同时，对相关记载进行考证，同时将文献记载与存世文物等相结合进行综合考察，并兼顾社会学、人类学等相关学科的辅助论证。失误之处，还望指正。

| 上 篇 |

汉唐时期弹拨类乐器
历史与流变述论

第一章
汉唐时期弹拨类乐器总述

中国是一个有着悠久历史的国家,历经几千年的发展创造了无数的文化艺术结晶。音乐艺术便是其重要的组成部分。河南舞阳贾湖骨笛的出土,让我们知道在大约 8 000 年前智慧的中国祖先就已经开始制造乐器。这些乐器的出土,标志着在该时期中国的音乐文化就已经伴随着人们的生活开始发展。虽然学界对于音乐的起源还各持看法,但是毋庸置疑的是,音乐是与人们的生活密不可分的。远古时期的乐舞就是反映其生活状态的一种文化体现。《尚书》载:"击石拊石,百兽率舞。"[1]其所记载的就是相关远古狩猎活动的乐舞。伴随着越来越多历史文物的出土,可以看出,在远古时期吹奏乐器与打击乐器两大乐器体系在中国大地上绵延发展,双璧争辉。而弹拨类乐器由于其特殊的悬弦演奏的乐器属性,出现的时间晚于这两类乐器,至晚出现在春秋时期。《诗经》中有大量的关于琴、瑟乐器的记载,如:"窈窕淑女,琴瑟友之。"可见,在这一时期琴、瑟等弹拨类乐器已经广为流传。在八音分类法出现之后,弹拨类乐器归"丝"一属。西汉时期,随着丝绸之路的开通,中原地区与西域诸国和亲、商贾的往来为中原带来了大量的异

[1] 〔清〕阮元校刻:《十三经注疏》,中华书局影印 1980 年版,第 131 页。

域音乐,这些音乐被称为"胡乐"。在这些胡乐系统中有大量的乐器流传至中原,而这其中弹拨类乐器就是一个重要的方面。胡乐器在名称、演奏法等诸多方面在之后的时期与中原所固有的乐器发生着密切的关联。出土于浙江绍兴下窑陈村三国时期墓葬的青釉堆塑谷仓罐,其罐上塑有奏弹拨乐器造像,其罐身刻有"永安三年"(260)的确切纪年(图1)。而且演奏者的造型高鼻深目,从装束来看颇似胡乐人。从出土的地点来看,这一时期的胡乐、外来弹拨类乐器的流传地域是十分广阔的。胡俗两属之下的弹拨类乐器,自汉朝开始,历经魏晋南北朝,由接受、鼎立到融合,至隋唐达到了高峰时期。其中的一部分乐器在漫长的历史演变中一直流传至今,在中国民族音乐文化之林,依然绽放着光芒。

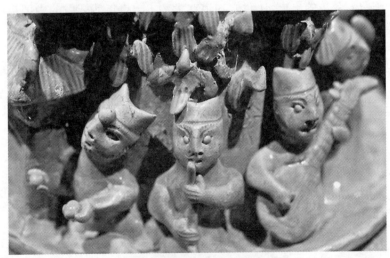

图1　青釉堆塑谷仓罐(局部)

对于弹拨类乐器的发展,在中国古代音乐史上,汉代至唐代是一个重要的节点。这一时期的外来弹拨类乐器与中原固有的弹拨类乐器发生着激烈的碰撞与交融。无论究其单件乐器的形制、演

奏法、使用场合还是对于弹拨类乐器的不同组合使用,其在不同的历史时期都有着不同的变化,而这一系列的变化与当时的政治制度等历史背景是有密切关系的。而通过乐器组合的变化,也可以在一定程度上反映胡俗乐之间的关系变化。要弄清楚这些变化,就要先了解在汉唐漫长的历史时期有些什么弹拨类乐器、其历史渊源如何、组合形式又有哪些,以及在当时有记载的乐器和演奏形式中,其与吹奏、打击两大系统乐器之间的比例关系。

第一节　本研究所涉及的弹拨类乐器及其理由

在中国古代历史上,汉代至唐代是一个漫长的发展过程。自公元前202年西汉建立至公元907年唐王朝覆灭,历经一千多年的时间。由于距离现在历史久远,加之音乐艺术有着时间性的特殊属性,这一千多年中的历史音乐形式只能在与该时期相关的历史文献中寻找有关记载。而承载历史音乐的记载手段有乐器、乐谱、乐律、乐论、演奏法与用乐场合及规范等等。在这其中,乐器承担着重要的作用。就乐器本身而言,其不但承担着音乐本体发声的作用,还可以在一定程度上反映当时的乐律制度。于今天而言,古代文献中所记载的乐器与同时期的出土文物、壁画、造像相对照,可以较为清晰地展现该时期的乐器及音乐的发展面貌。而对于解读隋唐时期出现的乐谱,亦有重要的参照作用。

汉唐时期的弹拨类乐器记载,主要集中反映在礼乐、宫廷宴飨乐之中,其他分散记载在一些个别音乐活动中。这一时期所涉及的弹拨类乐器主要有琴、瑟、筝、筑、箜篌、琵琶等。而这其中由于历史的发展与演变,瑟与筝在汉以后又演变出多种类型,琵琶有中

国固有的阮咸和外传入华的曲项琵琶、五弦琵琶之分,箜篌则有卧箜篌与竖箜篌之别。虽然在这一时期的历史文献中还记载了一弦琴、击琴、三弦琴、匏琴、七弦、太一、六弦、天宝乐等弹拨乐器,但其中大多数乐器在该时期仅有器形记载,并无使用记录。分析其原因,可以归纳为:一部分乐器很有可能像匏琴一样过于简陋,如《旧唐书》载:"炀帝平林邑国,获扶南工人及其匏琴,陋不可用。"①另一部分乐器虽然有详细的弦律记载,如七弦、六弦,但其在形制上或与"阮咸"相似,或与"琵琶"相仿,其音乐表现特征与这两种乐器应为相近,而且均是唐玄宗在朝时进献皇帝之用,其"进贡性"要大于音乐性。所以本研究在选择研究乐器时,对这些在历史文献中出现较少的乐器仅作选择性释义,以做参照研究之用,重点研究对象还是集中在历史文献记载较多的筝、瑟、琵琶、箜篌此类弹拨类乐器之上。

琴、瑟、筝、筑这四种乐器在中国古代的汉唐时期,被广泛地使用在礼乐仪式之中,特别是琴与瑟这两种乐器。历史文献对它们的记载都可追溯到上古时期。因此,琴与瑟在集权性质的政治制度下,不仅代表着两种乐器,道德、文化内容也被附加于身,不仅被认为是雅正之声,有平和之能,还在一定意义下成为音乐的代名词。琴在汉唐时期的使用范畴十分"狭窄",其主要应用在礼乐合奏与奏者自娱中。在礼乐中的使用多受限于礼仪之用,其变化较为有限;而自娱中,在唐代以前琴与其他乐器合奏的记载又鲜见于历史文献资料中。所以,琴在一个文化属性较为稳定的固定囿域中发展。自汉代以后琴徽出现至魏晋时期七弦十三徽的基本形制的确立,琴在形制及音乐特性上与其他乐器相比变化较小。对于琴的研究,古今中外,大家著述甚多,已经形成了较为系统的琴学

① 〔后晋〕刘昫等撰:《旧唐书(卷二十九)·志第九》,中华书局1975年版,第1069页。

研究链条,然而在汉唐时期的胡俗弹拨类乐器的历史及流变的研究命题下,虽然琴所涉及的"交融性"并没有很深刻的意味,但是要纵观这一时期的外来弹拨乐器和中原固有弹拨乐器的发展轨迹,又不得不参照此类变化较小或"交融性"较小的乐器以作比较。所以笔者将目光聚集在另外一种与琴的音乐属性较为相似的弹拨类乐器上,即瑟。瑟在汉唐时期的应用样态与琴有很多相似之处,亦被使用在礼乐之中。根据这一时期的历史文献记载,瑟经常与琴合用。这种组合,除了符合乐器属性之外,用以代指和顺规矩之意。历史文献中辑录最多的恐怕就是这句"辟之琴瑟不调,甚者必解而更张之,乃可鼓也。为政而不行,甚者必变而更化之,乃可理也"①。所以,对瑟这种乐器的研究,一方面是出于其与琴在汉唐时期的历史文献中相互交织出现,且音乐属性和功能较为相似;另一方面是因为,瑟在形制变化上较琴稍许复杂些,且研究成果相较于琴来说略显单薄,将其列入研究对象,在分析考证或者比较应对时可以起到"异曲同工"之效。而筑在历史文献资料中的记载相对较少,以至于《宋书》会有如下记载:"筑,不知谁所造。史籍唯云高渐离善击筑。"②而《通典》在此基础上又补充了"汉高祖过沛所击"③。事实上,查阅汉唐时期的历史文献,除去在礼乐中的使用之外,其他有关筑的演奏记录,除高渐离与汉高祖刘邦之外,正史中仅见于《史记》中记载的汉景帝孙常山王刘勃"……私奸,饮酒,博戏,击筑,与女子载驰,环城过市,入牢视囚"④,以及《后汉书》所

① 〔汉〕班固撰:《汉书(卷二十二)·礼乐志第二》,中华书局1962年版,第1032页。
② 〔南朝梁〕沈约:《宋书(卷十九)·志第九》,中华书局1974年版,第556页。
③ 〔唐〕杜佑撰:《通典(卷第一百四十四)·乐四》,中华书局1988年版,第3678页。
④ 〔汉〕司马迁撰:《史记(卷五十九)·五宗世家第二十九》,中华书局1959年版,第2103页。

记载的西汉末年真定王刘扬击筑："(刘秀)乃与扬及诸将置酒郭氏漆里舍,扬击筑为欢。"①演奏形式多为自击自唱。所以,由于历史文献资料的缺乏,只能作为参考对照辅助。

筝作为一种有着悠久历史的乐器,其历史可被追溯到秦代。筝的形制在汉代、魏晋、隋唐等不同时期均有不同变化。除去在礼乐当中被使用以外,其在隋代的部伎乐中还被编入清乐、西凉、高丽等乐部使用,而未被列入十部伎的百济乐当中也有筝的使用记载。筝在《隋书》之后的记载中出现了弹筝、搊筝、轧筝之分,分别应用于不同的场合和音乐活动中。隋唐的十三弦筝在该时期,随着日本遣隋使和遣唐使的到来,还东传至日本,十三弦的形制在日本一直流传到今天。在12世纪的日本还出现了仿唐乐所作的筝曲谱《仁智要录》,该曲谱一直流传至今,为解开古代乐器发声提供了宝贵的研究资料。由此看来,筝作为中原所固有的一种弹拨类乐器,在汉唐时期,不仅在中国的宫廷礼乐当中使用,而且在民间也广泛流传。更为重要的是其在隋代部伎乐中的"清乐"与"西凉"两部中的使用,是研究胡俗乐器流变的重要参照对象。而其东传至朝鲜与日本又为丝绸之路延伸了历史文化内涵。

琵琶乐器自汉代有确切记载以来,在之后的历史时期扮演着重要的角色。特别是丝绸之路的开通,为外来琵琶进入中原创造了历史条件。在这一时期,由古代波斯传入中国的四弦曲项琵琶与古代印度传入的五弦直项琵琶均沿着这条商贸之路进入中原,并与中原所固有的阮咸发展交织辉映,至唐代发展到一个高峰时期。之所以说这三类琵琶在汉唐时期的发展充满着交织,是因为它们在文献记载里的混称。中原所固有的阮咸乐器,在唐代武则

① 〔南朝宋〕范晔撰、〔唐〕李贤等注:《后汉书(卷二十一)·任李万邳刘耿列传第十一》,中华书局1965年版,第760页。

天时期才被正式命名为"阮咸"。而在此之前,这三类琵琶均以"琵琶"二字记载在各类史书材料中。所以,对这一点的研究显得至关重要。在丝绸之路上的石窟壁画中,这三种琵琶都有为数众多的壁画造像传世,所以其在这一时期中所承载的胡俗乐关系演变是研究每个朝代音乐发展状态不可缺少的分析对象。而且,这三类琵琶在隋唐部伎乐中出现在清乐、西凉、龟兹、天竺、疏勒、安国、高丽、高昌等部伎乐器编制中。特别是清乐一伎中所出现的"秦琵琶"及后世《通典》所释义的"秦汉子",连同清乐在隋代的恢复一样,和胡乐系统有着密切的关系。现存于日本奈良正仓院的8世纪的三类琵琶实物,雕琢华美、制作精细,为琵琶在唐代的高度发展提供了实物佐证。特别是20世纪初敦煌琵琶谱的发现,为研究这种古老乐器如何定律发声提供了重要的历史资料。如前文所述,在漫长的丝绸之路上有着众多的石窟壁画文物传世。早在4世纪时的新疆克孜尔第77窟壁画中就绘有"奏阮咸图"(图2)。而曲项琵琶出现在敦煌壁画中(图3)的时间则为北凉时期①。现存于法国国家图书馆(Bibliothèque nationale de France)的编号为P.3539、P.3719、P.3808的三份乐谱,也为这一时期的音乐历史增添了浓墨重彩的一笔。除此之外,还有分别藏于日本京都阳明文库的《五弦琵琶谱》和存于奈良正仓院的《天平琵琶谱》。这两份乐谱的成谱年代分别为中国唐代的大历八年(773年)和天宝六年(747年)。其中《五弦琵琶谱》收录了22首唐代俗曲②。琵琶在传入日本之后,其中的四弦琵琶又历经发展,逐渐演变为多形制琵琶并沿用至今。

① 庄壮:《敦煌壁画上的弹拨乐器》,《交响(西安音乐学院学报)》2004年第4期,第12页。
② 赵维平:《中国与东亚音乐的历史研究》,上海音乐学院出版社2012年版,第33页。

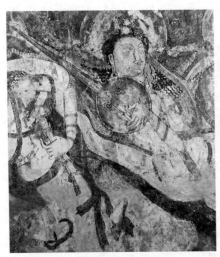

图2　克孜尔第77窟壁画　　图3　敦煌第272窟壁画

箜篌乐器在汉唐历史发展中同琵琶一样,中原所固有的卧箜篌与外传入华的竖箜篌在这一时期都有长足的发展。据历史文献记载,卧箜篌在汉代就开始用于郊祀礼乐。《隋书》对高祖制乐更是有着详细的记载。而竖箜篌至晚在汉魏时期传入中原,在这当中又因渊源不同分为竖箜篌与凤首箜篌两类。在隋唐部伎乐中,卧箜篌与竖箜篌这两种箜篌被收入清乐、西凉、龟兹、天竺、疏勒、安国、高丽、高昌等部中。通过《隋书》中西凉、高丽两部的乐器使用情况来看,竖箜篌与卧箜篌均在其列,而至唐代《通典》的记载,又在这两部的基础上增加了安国乐。两种不同文化属性的乐器在同一部音乐中使用,这是胡俗乐融合的一个有效例证。而这一历史记载,也得到甘肃酒泉出土的魏晋朝砖木壁画上的场景的印证。

综上所述,本研究所选择的研究对象首先是出现在汉唐时期的弹拨类乐器。在这其中,一部分是在历史演变中受到该时期胡乐入华影响较小的乐器,例如琴、瑟。它们在中原地区历经不同的

王朝更替，音乐属性与表现功能未有较大的变化。而另外两组乐器琵琶与箜篌，则是同名但文化属性完全不同的乐器。琵琶类别下的阮咸、曲项四弦琵琶、直项五弦琵琶，箜篌类别下的卧箜篌、竖箜篌、凤首箜篌，这六种乐器在文化交流中，其使用的场合、组合形式、演奏法等充满着交集。除去对这两类乐器的不同发展轨迹进行研究外，将它们进行比较研究，也可以发现它们之间的不同并推断出其历史原因。所以，本研究以瑟、筝、琵琶、箜篌为主要考察对象，基本可以代表汉唐时期弹拨类乐器的不同演变过程及原因，而且在考察弹拨类乐器组合时并不仅仅局限在这几种乐器之上。对于一件乐器的传入，其首先是携带着起源地的音乐特性进入新的文化属地的。也就是说，在传入之初，其演奏法、曲目音乐风格，最重要的是其与其他乐器的组合形式都习惯性地带有起源及发祥地的特点。而强大帝国的高度文化向心力，又迫使这些乐器在进入新的环境后不得不做出相应的变化，以适应生存环境。再加上汉代至唐代这一时期历史变化较为复杂，丝绸之路的开通是一个先河，而后又历经五胡十六国割据、南北朝统一等等历史变化，其政权的更替与集权统治者的身份及施政政策均有着密切的关系。据此，要想弄清楚这几种乐器在这漫长的历史进程中的流变，就必须对其历史渊源、组合形式及使用状态进行初步的了解。所以本书以下的章节均以这几种乐器为研究对象和切入点展开论证。

第二节　汉唐时期弹拨类乐器种类及渊源述要

要对乐器进行研究，首先要弄清楚乐器的源流问题。关于各类乐器的起源问题，一直是学界争论的焦点。其原因不过是古代

文献资料的不完整及争议性描写,同时还有图像资料由于艺术创作和完整清晰度等因素所带来的一定程度上的不确定性因素,以及考古学研究与文物出土有限,导致相当一部分的乐器在考究其渊源上有较大的困难。但是经过前人学者的不断研究探索,结合现有的历史资料,大部分乐器的历史脉络有了很大程度的清晰化,其出现在历史舞台上之后的发展沿革让我们有迹可循。本节内容则是对涉及论题的相关弹拨类乐器的渊源脉络进行述要,目的并不在于考察乐器的起源,而是将弹拨类乐器置于汉唐时期胡俗乐交流的大历史环境中,探究其主要属于哪一种文化范畴,并以此作为研究汉唐时期弹拨类乐器及其组合在胡俗乐发展中的接纳及融合过程中的基础。

一、阮咸与胡琵琶

众所周知,阮咸的命名是在唐代。《通典》记载:"晋《竹林七贤图》阮咸所弹与此类同,因谓之阮咸。"①也就是说,至《通典》记载之前,阮咸乐器虽然早就已经出现,但是其记载的条目和名称一直是和外来的琵琶相混淆的。正史中对于"琵琶"条目的解释,最早可见于《宋书》——"琵琶,傅玄《琵琶赋》曰:'汉遣乌孙公主嫁昆弥,念其行道思慕,故使工人裁筝、筑,为马上之乐。欲从方俗语,故名曰琵琶,取其易传于外国也。'《风俗通》云:'以手琵琶,因以为名。'杜挚云:'长城之役,弦鼗而鼓之。'并未详孰实。其器不列四厢。"②对照此条目来看,《宋书》所呈现的琵琶乐器应为中原所固有的乐器,只是因为西晋傅玄、东汉应劭与三国时期杜挚所提出的

① 〔唐〕杜佑撰:《通典(卷第一百四十四)·乐四》,中华书局1988年版,第3679页。
② 〔南朝梁〕沈约:《宋书(卷十九)·志第九》,中华书局1974年版,第556页。

起源有所不同,所以为这种乐器带来了两种不同的起源说。而后世的历史文献也基本沿用了这两种说法,并增加了撰书者的补充和分析。

但现今史学界仍然有不同的意见提出。这其中主要包含"本土说"和"外来说"两个方面的问题。其一,岸边成雄先生曾在其文章中对库车壁画中的一个类似阮咸的图像提出异议,认为其艺术形象与印度文化有着很大的关系,但令人疑惑的是印度并未出现阮咸乐器的记载。① 随后其又提出在花剌子模古都也出现了一幅壁画(图4、图5),其中的乐器与阮咸极为相似。

图4　花剌子模壁画　　　　图5　花剌子模造像

但就图4来看,虽然壁画残缺不全,但仍可以清晰地看到这件乐器柄上并没有品柱,这与中原所记载的阮咸完全不同。而历史记载中,由于花剌子模曾受到古代伊朗文化的影响,所以岸边先生猜测,库车的阮咸是由花剌子模传入的。事实上,岸边先生所提供的库车壁画约创作于5世纪,而史书记载西汉张骞出使西域时,曾

① [日]岸边成雄:《日本正仓院乐器的起源(下)——古代丝绸之路的音乐》,《中央音乐学院学报》1984年第4期,第50页。

途径大宛国抵达康居。《史记》载:"大宛以为然,遣骞,为发导绎,抵康居,康居传至大月氏。"①康居国所在的撒马尔罕直接与花剌子模充满着交集,由于历史原因甚至一度成为花剌子模的中心城市。且公元前108年与前104年汉武帝先后将其宗室江都王刘建之女刘细君与罪臣楚王之后解忧公主嫁给当时的乌孙昆莫。特别是解忧公主的次子万年及女儿第史都曾被送回中原学习汉人文化。《汉书》载:"宣帝时,乌孙公主小子万年,莎车王爱之。莎车王无子死,死时万年在汉"②以及"时乌孙公主遣女来至京师学鼓琴"③。而且,乌孙公主之女第史之后嫁给龟兹王绛宾,两人在公元前65年一同朝觐过汉朝,并且在朝觐的过程中大大促进了两国的音乐文化交流。《汉书》载:"元康元年,遂来朝贺。王及夫人皆赐印绶。夫人号称公主,赐以车骑旗鼓,歌吹数十人,绮绣杂缯琦珍凡数千万。"④由此可见,早在5世纪之前,汉朝的中原就与西域诸国发生了密切的关系。张骞打通丝绸之路以后,西域各国已经逐渐成为连接亚欧大陆桥的重要组成部分。在没有其他文字及图像相关资料的支撑下,仅凭单一的图片很难确定两种文化的具体流向。

其二,汉唐时期古代文献资料在书写时,有其特殊的使用习惯。对于中原固有乐器形制的描写,往往在文字上与中国传统的历法、天文等相关联。如《通典》对于阮咸的描写:"今观其器,中虚外实,天地象也;盘圆柄直,阴阳叙也;柱十有二,配律吕也;四

① 〔汉〕司马迁撰:《史记(卷一百二十三)·大宛列传第六十三》,中华书局1959年版,第3158页。
② 〔汉〕班固撰:《汉书(卷九十六上)·西域传第六十六上》,中华书局1962年版,第3897页。
③ 〔汉〕班固撰:《汉书(卷九十六下)·西域传第六十六下》,中华书局1962年版,第3916页。
④ 〔汉〕班固撰:《汉书(卷九十六下)·西域传第六十六下》,中华书局1962年版,第3916页。

弦,法四时也。"①这其中所涉及的"虚实""天地""阴阳""四时"均是中国古代文化描写的手段。不但直接揭示出阮咸的具体形状,而且附以文化性的描绘。同样可作为例证的便是晋代的"赋"。晋代孙该在其《琵琶赋》中写道:"惟嘉桐之奇生,于丹泽之北垠,……然后托乎公班,妙意横施,四分六合……弦则岱谷㯋丝,簴贡天府,伯奇执轭,杞妻抽绪,大不过宫,细不过羽,……仪蔡氏之繁弦,放庄公之倍簧,于是酒酣日晚,改为秦声。"②这段赋中,对于琵琶的制作材料、演奏法以及音响效果均有记载,虽有夸张之修辞,但大多还是可以考证的。究其制作材料,赋中提到使用丹泽北边的桐木,特别是其琴弦,这里指的是泰山的蚕丝。仅就这一种材料,就可以在很大程度上说明,该赋所提及的琵琶应为中原所固有的阮咸。赋中还提及巧托鲁班所造,并把这种可发"秦"地之声的乐器与"蔡氏""庄公"各自所演奏的乐器相比拟。一般意义上,晋代文人特别是在胡乐传入的初期,不太会将渊源差异较大的事物做类比。所以,尽管在中亚地区有类似"盘圆柄直"状的乐器出现,但由于双向流动的可能性,抑或是异地同生的可能性,在没有确切的历史证据论证下,就其上述两点缘由,在目前的文献资料以及图像的基础上,阮咸为中原固有乐器的可能性还是较大的。

而汉唐时期对于胡琵琶的描写就仅限于形制记录。例如:"曲项者,亦本出胡中。五弦琵琶,稍小,盖北国所出。"③但胡琵琶在汉唐弹拨乐器发展史上有着重要的地位。无论是曲项琵琶还是

① 〔唐〕杜佑撰:《通典(卷第一百四十四)·乐四》,中华书局1988年版,第3679页。
② 〔唐〕欧阳询撰:《艺文类聚(卷四十四)·乐部四》,中华书局1965年版,第789页。
③ 〔后晋〕刘昫等撰:《旧唐书(卷二十九)·志第九》,中华书局1975年版,第1076页。

五弦琵琶在文献资料中均被记录为胡乐器。相关两种外传乐器的传入路径,学者林谦三、岸边成雄以及赵维平等均做过详细考证,他们的研究成果基本为学界所认同。本书对此不再考证。对于曲项四弦琵琶,学界普遍认为其与波斯文化有着密切的关系。特别是受犍陀罗文化影响的苏珊朝曲项琵琶,经由于阗传入,至少在汉代就已经传入中原。五弦琵琶则是伴随佛教的传入,从印度经由龟兹乐系统,在两晋至南北朝时期传到中原的。

二、箜篌

箜篌乐器在汉唐时期中国文献中的记载名称较为繁杂。仅就这一时期的史书记录可以看到有空侯、箜篌、坎侯、胡空侯、卧箜篌、竖箜篌、凤首箜篌、大箜篌、小箜篌、五弦箜篌之类。其具体记载将在下章中具体阐述,在此只探讨其渊源脉络。根据具体的历史文献记载,箜篌可分为中原固有箜篌和外传入华的箜篌两大类别。

箜篌一词在正史中最早见于《史记》:"其年,既灭南越,上有嬖臣李延年以好音见。上善之,下公卿议,曰:'民间祠尚有鼓舞之乐,今郊祠而无乐,岂称乎?'……于是塞南越,祷祠泰一、后土,始用乐舞,益召歌儿,作二十五弦及箜篌瑟自此起。"①根据此条目记载,箜篌的诞生是在汉武帝破南越之后,也就是公元前111年前后。这一记载为其后《汉书》《后汉书》及两唐书等史书所广泛使用。而《宋书》在记载条目的基础之上,增添了箜篌的制作者,即侯晖,并记录了该乐器的名称由来:"……令乐人侯晖依琴作坎侯,言其坎坎应节奏也。侯者,因工人姓尔。后言空,音讹也。"②"坎

① 〔汉〕司马迁撰:《史记(卷十二)·孝武本纪第十二》,中华书局1959年版,第472页。
② 〔南朝梁〕沈约:《宋书(卷十九)·志第九》,中华书局1974年版,第556页。

坎"应为节奏,"侯"者则为制作者的姓氏,亦被后世讹音为"空"。然而学界目前对其制作者的渊源仍然有争议。这一争议的主要来源是《艺文类聚》中所载的"《释名》曰:箜篌,师延所作,靡靡之乐,后出桑间濮上之地,师涓为晋平公鼓焉,郑卫分其地而有之,遂号郑卫之音为淫乐"①。这一史料说明箜篌为上古时期的师延所作,并记录了该乐器的名称来源与地理位置名称。关于这一条史料,笔者认为其收录的时代较前朝文献晚,且历史文献资料关于师延的记载较为散乱,正史中在此之前并未有关于师延或是关于"箜篌古城"的记载,所以以目前的资料来看,考证相对困难。因渊源考证不是本研究论证的重点,所以在此不做延展。但是,通过上述的历史材料可以判断,箜篌应为中原所固有的乐器。

那么,外传入华的箜篌又是怎么样的呢?《后汉书》载:"灵帝好胡服、胡帐、胡床、胡坐、胡饭、胡空侯、胡笛、胡舞,京都贵戚皆竞为之。"②这是"二十四史"中最早的关于胡箜篌的记录。也就是说至少在公元189年之前胡箜篌就已经传入中原,并逐渐为统治阶层所接受和喜爱。目前中国可考证的最早的胡箜篌文物出现在新疆地区。2010年,在位于今天新疆维吾尔自治区哈密市的艾斯克霞尔南墓地出土了一件被考古学家鉴定为大约是公元前7世纪产物的箜篌实物(图6③)。2003年,在位于今天新疆维吾尔自治区天山东部的吐鲁番市下属鄯善县出土了两件箜篌实物,即海洋1号墓地与2号墓地,编号分别为M90:12和M263:1。经考古学

① 〔唐〕欧阳询撰:《艺文类聚(卷四十四)·乐部四》,中华书局1965年版,第787页。
② 〔南朝宋〕范晔撰、〔唐〕李贤等注:《后汉书(志第十三)·五行一》,中华书局1965年版,第3272页。
③ 周菁葆:《中亚音乐与日本音乐之关系》,《新疆艺术》2016年第4期,第5页。

家鉴定，这两件箜篌约为公元前 7 世纪也就是中原地区的春秋时期的文物，并且这种类型的箜篌在该地区有着历史的延续性发展。1996 年，在位于今天新疆维吾尔自治区阿尔金山北麓的巴音郭楞蒙古自治州的且末县出土了被考古学家鉴定为大约是公元前 5 世纪的箜篌实物。由于出土于扎滚鲁克地区 1 号墓地，所以也被称为扎滚鲁克箜篌，编号为 M14J、I：20。20 世纪 80 年代，在位于今天新疆维吾尔自治区昆仑山北麓和田地区的洛浦县出土了一件箜篌残件，被鉴定为东汉时期的产物。如此众多的考古发现，说明了在古代这一地区箜篌乐器曾一度繁盛。综观这些乐器形制，其制作虽有差别之处，但与后世历史文献中所记载的胡箜篌和竖箜篌有着密切的联系。

图 6　艾斯克霞尔南墓箜篌

《汉书》西域传有关于鄯善国、且末国、于阗国[①]、乌孙国[②]等的

[①] 今新疆维吾尔自治区和田地区。
[②] 西汉武帝时其领土为今哈密地区，后因战争迁徙。

记载。而据《魏书》记载,康国①与乌洛国亦有箜篌乐器:"康国者,康居之后也。……有大小鼓、琵琶、五弦箜篌。"②又载:"乌洛侯国,在地豆于之北,去代都四千五百余里。……乐有箜篌,木槽革面而施九弦。"③这里需要引起注意的是乌洛侯国的地理位置。随着考古领域的不断发现,学界确认现今位于内蒙古自治区鄂伦春自治旗阿里河镇西北的嘎仙洞遗址,为《魏书》中记录的乌洛侯国先民旧墟。在洞中发现的北魏时期的石刻祝文与《魏书》所载的"世祖遣中书侍郎李敞告祭焉,刊祝文于室之壁而还"④相对应,也就是说在北魏时期,中国的东北亦出现了关于箜篌乐器的记载。而在后世的文献记载中外传入华的箜篌记录日益繁多。《隋书》乐志有载:"今曲项琵琶、竖头箜篌之徒,并出自西域,非华夏旧器。"⑤在《隋书》对西凉乐、龟兹乐、疏勒乐、高丽乐的条目中都有对于这种竖箜篌的记载。根据《通典》对于竖箜篌的记载——"竖箜篌,胡乐也。汉灵帝好之。体曲而长,二十二弦,竖抱于怀中,用两手齐奏,俗谓之擘箜篌"⑥,可以判断在新疆地区出土的箜篌实物样态为竖箜篌。而这种竖箜篌的来源,笔者认同学界的研究成果,即沿着丝绸之路的前段,由西亚经中亚进入中国的新疆地区,再到中原。⑦

① 今乌兹别克斯坦撒马尔罕。
② 〔北齐〕魏收撰:《魏书(卷一百二)·列传第九十》,中华书局1974年版,第2281页。
③ 〔北齐〕魏收撰:《魏书(卷一百)·列传第八十八》,中华书局1974年版,第2224页。
④ 〔北齐〕魏收撰:《魏书(卷一百)·列传第八十八》,中华书局1974年版,第2224页。
⑤ 〔唐〕魏征、令狐德棻撰:《隋书(卷十五)·志第十》,中华书局1973年版,第378页。
⑥ 〔唐〕杜佑撰:《通典(卷第一百四十四)·乐四》,中华书局1988年版,第3680页。
⑦ 王雅婕:《丝绸之路上的西亚乐器及其东流至中国的研究》,上海音乐学院博士论文2017年,第126页。

三、筝

在中国古代汉唐时期的历史文献关于筝的条目中,有筝、秦筝、弹筝、挡筝、轧筝的记载。它们的不同之处笔者将在下章详述,目前可以确定的是,在文献资料的记载中,筝是一种中原所固有的乐器。

筝最早见于正史文献是在《史记》中。《史记·李斯列传》载:"夫击瓮叩缶弹筝搏髀,而歌呼呜呜快耳(目)者,真秦之声也……"①当然这段文献所呈现的是一个音乐合作的场景,其音乐风格为"秦"这个地域的风格。而后世《宋书》载:"筝,秦声也。傅玄《筝赋序》曰:'世以为蒙恬所造。今观其体合法度,节究哀乐,乃仁智之器,岂亡国之臣所能关思哉。'《风俗通》则曰:'筑身而瑟弦。不知谁所改作也。'"②这段文献,不仅呼应了前朝对于筝善发秦声的音乐演奏风格倾向的记载,同时揭示出筝的制作者为蒙恬,但作者提出自己的异议,认为筝为"仁智"之乐器,而蒙恬为亡国之臣,不应当与筝这种仁智之器相关联,于是其又转引《风俗通义》的释义,抛出不知是谁做的条目。据此后世史书对于蒙恬造筝的记录,或记载为"相传"或记录之后直接评断为"非也"。而对于《宋书》中所载的"其体合法度",可以在《通典》的相关记载中得到呼应:"今观其器,上崇似天,下平似地,中空准六合,弦柱拟十二月,设之则四象在,鼓之则五音发……"③这一记载再次显示出中国古代文献资料的记录特点。其中的"天地""六合""月历""四象"等又是这一时期历

① 〔汉〕司马迁撰:《史记(卷八十七)·李斯列传第二十七》,中华书局 1959 年版,第 2543—2544 页。
② 〔南朝梁〕沈约:《宋书(卷十九)·志第九》,中华书局 1974 年版,第 556 页。
③ 〔唐〕杜佑撰:《通典(卷第一百四十四)·乐四》,中华书局 1988 年版,第 3678—3679 页。

史文献资料针对中原固有乐器的记录习惯。而《旧唐书》中载:"案京房造五音准,如瑟,十三弦,此乃筝也。"①其中提及的京房制准,在早期的历史文献中已有记载。《魏书》载:"旧《志》唯云准形如瑟十三弦,隐间九尺……其余十二弦,须施柱如筝。"②这里已经说明了,京房制准的目的是调律,只是在安排琴柱的时候像筝一样,不是像《旧唐书》所记载的那样就是筝。所以,该条目应为误解。

四、瑟

正史中有关瑟的记载与箜篌同词条,在《史记·孝武本纪》中记载:"'泰帝使素女鼓五十弦瑟,悲,帝禁不止,故破其瑟为二十五弦。'"③这里的"泰帝"被唐代开元张守义正义为太昊伏羲氏。这一记载中并未透露瑟为何时何人所作。《宋书》载:"瑟,马融《笛赋》云:'神农造瑟'。《世本》,'宓羲所造'。《尔雅》云:'瑟二十七弦者曰洒。'今无其器。"④此词条抛出两位制造者:一位是东汉儒家学者、经学家马融在其《笛赋》中所写的神农氏⑤;另一位是《世本》所记载的伏羲氏。后世史书均以这两种记载为参照,如《魏书》卷一百九志第十四记载为神农氏所造;《隋书》卷十五志第十记载为伏羲所造;《通典》卷四食货四记载为伏羲所造,并且在《通典》中将伏羲氏使素女鼓瑟记载为黄帝使素女鼓瑟。据史料分析,瑟

① 〔后晋〕刘昫等撰:《旧唐书(卷二十九)·志第九》,中华书局1975年版,第1076页。
② 〔北齐〕魏收撰:《魏书(卷一百九)·乐志五第十四》,中华书局1974年版,第2835页。
③ 〔汉〕司马迁撰:《史记(卷十二)·孝武本纪第十二》,中华书局1959年版,第472页。
④ 〔南朝梁〕沈约:《宋书(卷十九)·志第九》,中华书局1974年版,第556页。
⑤ 〔南朝梁〕萧统编、〔唐〕李善注:《文选(卷十八)·赋壬》,上海古籍出版社1986年版,第821页。

为中原固有乐器是毋庸置疑的,其历史可追溯到上古时期。也正是由于记载的历史时间距离今天太久远,所以其起源考证起来十分困难。但无论怎样,瑟与琴一样成为统治阶级的一种礼仪标准,琴瑟二字合用不但是乐器之间的合奏形式,其文化内涵已经延展到和谐、规矩等释义。后文将作详解。

在这一时期的历史文献资料中还有大量其他弹拨类乐器的记载。这其中包括中原固有的乐器"琴",其渊源相对较为明晰,且前人有大量的研究成果,在此不作详述。还有《宋书》八音条目下"丝"属所记载的"筑",史籍载不知何人所造,只知高渐离善奏筑,形制类似筝,颈部稍细;《通典》八音条目下"丝"属所记载的"一弦琴",其载为一弦十二柱,柱的形制类似琵琶;"击琴",载为柳恽所作,在"管"上张弦,敲击发声;"绕梁",载为宋孝武大明年间,吴兴沈怀远所造,其形制与箜篌相似。《旧唐书》八音条目下"丝"属所记载的"七弦",载为唐开元年间郑善子所作,其形制如阮咸。其器形有十四柱,其排列方法为十三隔加一个孤柱;"太一",唐开元年间司马绹所作,其形制有十二弦,六个柱,当时被编入雅乐宫悬使用;"六弦",唐天宝年间史盛所作,其形制类似琵琶,六弦五柱,其中有一个为孤柱;"天宝乐",唐天宝年间任偃所作,其形制类似石幢,十四弦六柱等。这些乐器,在古代历史材料中的记载相对较少,且除去各朝乐书的选择性辑录之外,并无太多使用的记载。但从另一个角度来看,亦可以反映出在经济、文化高度繁荣的唐代,随着胡俗乐的不断融合,对于乐器的研造有着广泛的实践基础,音乐家们在不断进行着多样化的探索和研究。

第三节　汉唐时期弹拨类乐器的组合

单件乐器在历史时间的作用下,由于制作材料、审美取向甚至

政治制度等诸多因素的影响会发生形制、使用场合及音乐表现特征的变化。通过研究单件乐器的变化沿革可对以上内容作以分析推论。然而，音乐的发展自古以来就不是单独存在的，其会受到音乐体裁和音乐特有的沟通交流方式的影响，乐器之间常常会有稳定或是即兴的合作形式。这类组合艺术，在文化接受及呼应角度，更能够体现当时乐器本身及广义周边的影响因素及变化。例如，具有相同文化属性和历史背景的乐器往往在一起合作的可能性最大，因其有着相同的生存环境、律制及风格。这类乐器的合作往往会发展成一种较为稳定的合作形式，但这并不代表有着不同历史背景和生存环境的乐器不能合作。当两种完全不同的文化相遇时，一定会有一个接受与被接受的过程。只有接受了这种变化，才会有一个发展、鼎立甚至融合的进程。所以，在汉唐文化、民族杂糅的发展过程中，弹拨类乐器本身的演变是重要的研究对象，而这些乐器之间的组合，甚至于与其他门类乐器的组合以及与其他艺术形式的组合场景，也可以反映出它们在不同的历史节点和地域中的不同。在这种合作中，在音乐风格、律制、演奏法等方面，彼此之间都会产生影响。

本书所涉及的弹拨类乐器的组合，其中一部分是散见于历史文献中的奏乐记载，另一部分是固定音乐体裁组合用乐。由于汉唐时期的正史对于民间用乐的记载较少，所以这部分内容还要参照该时期出土的大量文物壁画资料。

一、历史文献记载中的非固定体裁用乐组合

汉唐时期的历史文献中关于非固定音乐体裁组合用乐下的弹拨乐器组合的记载十分有限，仅见于部分人物叙述以及文学作品中。这其中还有大量的非场景性的文学性描写和传说托古之句。所以当剔除了这部分内容之后，所剩无几。另有一部分史料虽然

记载的是弹拨类乐器与其他艺术形式的合作,却与本研究的论题有着密切的关系,部分辑录如下:

《南齐书》记载了琵琶与琴合奏的场景,并且所和之歌为著名的吴歌《子夜》:"上曲宴群臣数人,各使效伎艺,褚渊弹琵琶,王僧虔弹琴,沈文季歌《子夜》,张敬儿舞,王敬则拍张。"①

《北齐书》记载了胡琵琶与笛的合奏场景:"后周武帝在云阳,宴齐君臣,自弹胡琵琶,命孝珩吹笛。"②另记载了琵琶与胡舞合作的场景:"帝于后园使珽弹琵琶,和士开胡舞,各赏物百段。"③

《周书》有记载琵琶与百兽之舞合作的场景:"及酒酣,高祖又命琵琶自弹之。仍谓岿曰:'当为梁主尽欢。'岿乃起,请舞。高祖曰:'梁主乃能为朕舞乎?'岿曰:'陛下既亲抚五弦,臣何敢不同百兽。'"④

《旧唐书》有记载琵琶与歌合作的场景:"隋开皇末,为太子洗马。皇太子勇尝以岁首宴宫臣,左庶子唐令则自请奏琵琶,又歌《武媚娘》之曲。"⑤还记载了箜篌与琵琶合奏的场景:"监军李大宜与将士约为香火,使倡妇弹箜篌琵琶以相娱乐,樗蒱饮酒,不恤军务。"⑥

① 〔南朝梁〕萧子显撰:《南齐书(卷二十三)·列传第四》,中华书局1972年版,第435页。
② 〔唐〕李百药撰:《北齐书(卷十一)·列传第三》,中华书局1972年版,第145页。
③ 〔唐〕李百药撰:《北齐书(卷三十九)·列传第三十一》,中华书局1972年版,第516页。
④ 〔唐〕令狐德棻等撰:《周书(卷四十八)·列传第四十》,中华书局1971年版,第864页。
⑤ 〔后晋〕刘昫等撰:《旧唐书(卷六十二)·列传第十二》,中华书局1975年版,第2373页。
⑥ 〔后晋〕刘昫等撰:《旧唐书(卷一百一十一)·列传第六十一》,中华书局1975年版,第3328—3329页。

《新唐书》有记载琵琶与诸乐合奏的场景:"贞元初,乐工康昆仑寓其声于琵琶,奏于玉宸殿,因号《玉宸宫调》,合诸乐,则用黄钟宫。"①

李德林的诗《相逢狭路间》中有记载筝与缶合奏的场景:"小妇南山下,击缶和秦筝。"②

张籍的诗《祭退之》中有记载琵琶与筝合奏的场景:"公既相邀留,坐语于阶榲。乃出二侍女,合弹琵琶筝。"③

白居易的诗《咏兴五首·小庭亦有月》中有记载琵琶与笙合奏的场景:"菱角执笙簧,谷儿抹琵琶。红绡信手舞,紫绡随意歌。"④

刘言史的诗《王中丞宅夜观舞胡腾》中有记载琵琶与横笛合奏的场景:"跳身转毂宝带鸣,弄脚缤纷锦靴软。四座无言皆瞪目,横笛琵琶遍头促。"⑤

王建的诗《白纻歌二首》中有记载瑟与白纻舞合作的场景:"城头乌栖休击鼓,青娥弹瑟白纻舞。"⑥

白居易的诗《题西亭》中有瑟与笙、竽搭配使用的记录:"此宜宴佳宾,鼓瑟吹笙竽。"⑦

郑畋的诗《题缑山王子晋庙》中有瑟与箫搭配使用的记录:

① 〔宋〕欧阳修、宋祁撰:《新唐书(卷二十二)·志第十二》,中华书局1975年版,第477—478页。
② 逯钦立辑校:《全隋诗(卷二)》,中华书局1983年版。
③ 中华书局编辑部点校:《全唐诗(卷八三八)·张籍二》,中华书局1999年版,第4315页。
④ 中华书局编辑部点校:《全唐诗(卷四五二)·白居易二十九》,中华书局1999年版,第5131页。
⑤ 中华书局编辑部点校:《全唐诗(卷四六八)·刘言史》,中华书局1999年版,第5354页。
⑥ 中华书局编辑部点校:《全唐诗(卷二二)·舞曲歌辞》,中华书局1999年版,第287页。
⑦ 中华书局编辑部点校:《全唐诗(卷四四四)·白居易二十一》,中华书局1999年版,第4988页。

"湘妓红丝瑟,秦郎白管箫。"①

王建的诗《宫词一百首》中有记载筝与箫合奏的场景:"玉箫改调筝移柱,催换红罗绣舞筵。"②

通过上述历史文献可以看出乐器本身之间的组合以及其与其他艺术形式之间的组合使用,这不仅可以呈现该时期的用乐场合和音乐表现形式及习惯,还可以通过对涉及该场合的参与者进行身份考证看出其对待不同乐器及音乐的态度,从而进行综合比较研究。《南齐书》中所记载的褚渊演奏阮咸琵琶与王僧虔演奏琴为歌曲伴奏的形式,是南方吴歌的一般表演状态,而《子夜》所属的吴歌系统被后世隋代一并收入清乐一部中,被视为"华夏正声"。③可见这是一种典型的中原固有乐器的组合状态。而从《北齐书》中所记载的后周武帝和北齐权臣祖珽所演奏的乐器与场景来推断,这又是一种胡乐的演奏状态呈现。至于两唐书中所记载的琵琶与"武媚娘"、琵琶与筚篥乐器,就不太好判断其具体所呈现的是中原音乐还是西域胡乐了。因为隋唐时期,胡乐已经大量地涌入中原,在没有相关背景资料的前提下,非官方的娱乐形式存在很大的自由性,很难判定其音乐风格属性。

综上,由于非官方系统弹拨类乐器组合形式存在很大的自由性,所以单就散见在汉唐时期的有效历史文献中的记载来看,很难整理出其流变的脉络。其或受限于音乐表现形式,如:与《子夜》合作的琴、阮咸,为胡腾舞伴奏的琵琶、横笛;或用于日常的娱乐,自由即兴组合。在这一时期,其被广泛地使用在宫廷音乐和民间音乐中。

① 中华书局编辑部点校:《全唐诗(卷五五七)·郑畋》,中华书局1999年版,第6518页。
② 中华书局编辑部点校:《全唐诗(卷三〇二)·王建六》,中华书局1999年版,第3443页。
③ 褚渊演奏的阮咸及相关清乐条目注释见下文分析。

二、历史文献记载中的固定音乐体裁组合

显然,这部分内容所涉及的并不是单纯的弹拨类乐器之间的组合。但是,因为在不同时期所出现的音乐体裁,有着其形成的文化背景且发展得较为成熟与稳定,所以,考察其使用乐器中的弹拨类乐器组成,亦可以反映汉唐时期的音乐文化流变状态,以及其对弹拨类乐器的影响。

汉代的相和歌是一种由广泛流传于民间的歌曲形式逐渐发展而来的,经乐府将无伴奏的徒歌加工,配以伴奏的演唱形式。《晋书》有载:"相和,汉旧歌也,丝竹更相和,执节者歌。"①这里的丝竹一词表明,在这种音乐形式的伴奏乐器中有"丝"类伴奏乐器的存在。《晋书》又载:"然后令郝生鼓筝,宋同吹笛,以为杂引、《相和》诸曲。"②由此可知,在"丝"类伴奏乐器之中有筝。这一点在《宋书》乐志中又可以得到琵琶使用的确认:"本十七曲,朱生、宋识、列和等复合之为十三曲。"③这其中的朱生,就是当时著名的琵琶演奏家。宋代郭茂倩在其《乐府诗集》中则对相合歌的伴奏乐器进行了较为全面的记载:"凡相和,其器有笙、笛、节歌、琴、瑟、琵琶、筝七种。"④也就是说,在汉代相和歌这种音乐体裁中使用的弹拨类乐器有琴、瑟、琵琶、筝这四件乐器。

清商乐是魏晋时期逐渐发展而成的一种音乐体裁。《晋书》载荀勖制律后有相关记载:"律成,遂班下太常,使太乐、总章、鼓吹、

① 〔唐〕房玄龄等撰:《晋书(卷二十三)·志第十三》,中华书局 1974 年版,第 716 页。
② 〔唐〕房玄龄等撰:《晋书(卷十六)·志第六》,中华书局 1974 年版,第 481 页。
③ 〔南朝梁〕沈约:《宋书(卷二十一)·志第十一》,中华书局 1974 年版,第 603 页。
④ 〔宋〕郭茂倩:《乐府诗集(卷二十六)》,中华书局 2017 年版。

清商施用。"①而《魏书》所载的"江左所传中原旧曲,《明君》《圣主》《公莫》《白鸠》之属,及江南吴歌、荆楚四声,总谓《清商》"②。则较全面地反映了清商乐的具体内容。清商乐是汉时相合旧曲,后又增添了江南吴歌以及荆楚西曲的内容,至隋代被编入部伎乐清乐一部中。在其常规使用乐器中有琴、瑟、击琴、琵琶、箜篌、筑、筝等弹拨类乐器。可见,虽然清乐在永嘉之乱以后衰落于宫廷,历经战乱流变,但在隋代进入官方系统时,仍然保持着中原固有弹拨类乐器演奏的音乐特征。

　　而由隋代编制的部伎乐,历经沿革至唐代发展到顶峰。除去常规十部伎乐以外,还有百济、扶南、林邑、骠国等相对较为成系统的音乐形式。由于部伎乐大部分是根据国家与地区来划分门类,所以胡俗乐乐器从在分别类属于自身文化背景下的使用,到相互之间的交融出现,展现出由隋代至唐初的胡俗鼎立状态到融合的过程。对比《隋书》与《通典》的记载可以看到,清乐部在唐代增加了一弦琴(《旧唐书》载为三弦琴);西凉乐并无变化,所使用的弹拨类乐器为弹筝、挡筝、卧箜篌、竖箜篌、琵琶、五弦琵琶;龟兹乐使用的弹拨类乐器有竖箜篌、琵琶、五弦琵琶;天竺乐使用的弹拨乐器有凤首箜篌、琵琶、五弦琵琶;疏勒乐使用的弹拨类乐器有竖箜篌、琵琶、五弦琵琶;安国乐在唐代增加了箜篌,所使用的弹拨类乐器有竖箜篌、琵琶、五弦琵琶、箜篌;高丽乐在唐代增加挡筝,所使用的弹拨类乐器有弹筝、挡筝、卧箜篌、竖箜篌、琵琶、五弦琵琶;高昌乐所使用的弹拨类乐器有五弦琵琶、琵琶、竖箜篌;燕乐中所使用的弹拨类乐器有挡筝、筑、卧箜篌、大箜篌、小箜篌、大琵琶、小琵琶、大五弦琵琶、

① 〔唐〕房玄龄等撰:《晋书(卷二十二)·志第十二》,中华书局1974版,第692页。
② 〔北齐〕魏收撰:《魏书(卷一百九)·乐志五第十四》,中华书局1974年版,第2843页。

小五弦琵琶。由此可见,在隋唐两代的沿革中,清乐仍然保持着其中原固有弹拨类乐器使用的编制。西域诸国亦保留着其外来弹拨类乐器的编制。西凉与燕乐两部则融合了中原固有乐器与外来传入的乐器。而这种融合的编制同时也作用在高丽乐一部上。

因为历代礼乐在制乐之时有仪式祭祀的功能,且其多照古制,虽有变化,但其使用的乐器较为固定,多"宫县在下,琴瑟在堂,八音迭奏,雅乐并作"①之词,弹拨类乐器则多用"琴、瑟、筝、筑各一人"②之属,故而在这里不作主要论述。而部伎乐自隋开始至唐的发展,不仅显示着唐王朝的经济文化发展兴盛,同时大量弹拨类乐器的使用也可以说明,弹拨乐在这一时期达到了前所未有的发展高度。在唐代的教坊中亦出现了"挡弹家"③这样等级的乐人划分。弹拨类乐器从胡俗之间的鼎立到融合,在教坊中已经出现了有目的的教育行为。这是弹拨类乐器在这一时期重要性的体现。

三、壁画造像中的组合

除了文献历史资料这种记录方式之外,散布在古代丝绸之路上的汉代至唐代时期的各类洞窟壁画、墓葬壁画不胜枚举。壁画艺术虽然在一定程度上存在绘画者的二度艺术创作,但是,根据其绘制和出土的年代,参照其同时期的造型比对,再与文献资料相结合,还是可以将其作为有力证据来说明该时期的音乐文化现象的。由于汉唐历经千年,而散落的文物壁画众多,涉及地区又过于广泛,在众多绘制有弹拨类乐器的壁画文物中,笔者仅对那些时间顺

① 〔南朝梁〕沈约:《宋书(卷十九)·志第九》,中华书局1974年版,第540页。
② 〔唐〕魏征、令狐德棻撰:《隋书(卷十五)·志第十》,中华书局1973年版,第356页。
③ 赵维平:《中国古代音乐文化东流日本的研究》,上海音乐学院出版社2004年版,第23页。

序与地理位置筛选出影响较大、出现乐器较多以及与本研究论述密切相关的几个地区的壁画作以汇编。这其中有始绘制于公元前三四世纪的新疆克孜尔洞窟壁画、绘制于北朝至唐这段时期的敦煌石窟壁画、嘉峪关地区的魏晋墓葬群以及陕西西安地区的墓葬壁画。这四组壁画群在时间上跨越了汉代至唐代的历史时期,在地理位置上囊括了丝绸之路沿线重镇至长安的地区。对其壁画上的弹拨类乐器组合进行研究,亦可以看出胡俗乐器在汉唐时期的流变现象。现整理如下,以待后文分析①。

（1）新疆克孜尔石窟第 8 窟　五弦琵琶与竖箜篌(约 5 世纪)

（2）嘉峪关西晋 3 号墓　卧箜篌与竖箜篌

（3）甘肃酒泉丁家闸十六国墓　阮咸与卧箜篌

（4）陕西咸阳平陵十六国墓　筝与阮咸

（5）山西大同司马金龙墓　五弦琵琶与曲项琵琶

（6）敦煌北魏 254 窟　曲项琵琶、阮咸与竖箜篌

（7）敦煌西魏 285 窟　曲项琵琶、阮咸与竖箜篌

（8）宁夏固原出土北周绿釉乐舞扁壶　竖箜篌与曲项琵琶

（9）敦煌北周 250 窟　竖箜篌与曲项琵琶

（10）敦煌北周 297 窟　竖箜篌与曲项琵琶

（11）敦煌北周 428 窟　五弦琵琶与曲项琵琶

（12）敦煌北周 430 窟　竖箜篌、五弦琵琶与曲项琵琶

（13）敦煌西千佛洞 8 窟北周　箜篌与琵琶

（14）陕西咸阳北周郭生墓　阮咸与曲项琵琶

（15）敦煌隋 278 窟　曲项琵琶与竖箜篌

（16）敦煌隋 390 窟　竖箜篌、曲项琵琶与五弦琵琶

① 该统计部分参照忻瑞:《北朝隋唐间的乐器实物遗存与中外音乐交流史》,南京大学硕士论文 2013 年,第 7—11 页,相关历史图片见附录一。

（17）敦煌隋 398 窟　　曲项琵琶与五弦琵琶

（18）敦煌隋 396 窟　　曲项琵琶与竖箜篌

（19）敦煌隋 401 窟　　曲项琵琶与五弦琵琶

（20）敦煌隋 420 窟　　竖箜篌、曲项琵琶与五弦琵琶

（21）敦煌唐 220 窟　　竖箜篌、阮咸、筝、曲项琵琶与五弦琵琶

（22）敦煌唐 321 窟　　曲项琵琶、筝与竖箜篌

（23）敦煌唐 341 窟　　竖箜篌、筝、曲项琵琶、五弦琵琶与阮咸

（24）敦煌唐 386 窟　　五弦琵琶、筝与竖箜篌

（25）敦煌唐 148 窟　　五弦琵琶、曲项琵琶、竖箜篌与阮咸

（26）敦煌唐 172 窟　　筝、曲项琵琶、阮咸与竖箜篌

（27）敦煌唐 217 窟　　筝、五弦琵琶与阮咸

（28）敦煌唐 112 窟　　竖箜篌、阮咸与曲项琵琶

（29）敦煌唐 159 窟　　竖箜篌、阮咸与筝

（30）敦煌唐 156 窟　　曲项琵琶与竖箜篌

（31）敦煌唐 85 窟　　曲项琵琶、竖箜篌、阮咸与筝

（32）唐代李寿墓乐舞图像　　五弦琵琶、曲项琵琶与竖箜篌

（33）唐代李思摩墓　　竖箜篌与五弦琵琶

（34）唐代燕德妃墓　　五弦琵琶与竖箜篌

（35）唐代富平朱家道村唐墓　　曲项琵琶与竖箜篌

（36）唐代苏思勖墓　　竖箜篌与筝等

壁画乐器组合的研究意义在于，其可以与文献资料之间相互印证，或是在文献资料缺失的时候可以作为一种补充。从壁画绘制的弹拨类乐器地域属性和其所处的历史时期可以看出该时期的胡俗乐交融状态。实际上，在新疆克孜尔壁画的早期，乐器合奏的绘制图并不多见。在为数不多的几张有关弹拨类乐器组合的壁画中，可以看出其均是外来传入的弹拨类乐器。而后期，随着历史的演变，在魏晋时期，河西走廊壁画上就出现了中原固有乐器之间的

组合、外来乐器与中原固有乐器的组合等多种类型。这类组合形式多属于小型器乐组合状态。这一状态一直从十六国时期的北凉政权时期持续到南北朝时期的西魏政权时期。在这段历史时期壁画造像中的中原乐器比例在逐步提高,主要出现的弹拨类乐器有外来的曲项琵琶、五弦琵琶、竖箜篌与中原固有的乐器阮咸、筝、卧箜篌等。据吴洁《从丝绸之路上的乐器、乐舞看我国汉唐时期胡、俗乐的融合》一文统计,胡俗乐合奏比例占这一时期壁画中的22.7%。① 虽然这个统计数字是基于所有乐器类属之上的,但是其可以反映出这一时代胡、俗类乐器在壁画呈现方面总的发展趋势。经由北周、北齐至隋唐,壁画上出现的不同乐器组合逐渐增多,呈规模化发展。无论组合的种类还是乐队规模方面都呈现高速发展态势。这也正与历史文献资料中所记载的后周武帝、后主高纬喜欢胡乐以及隋唐部伎乐的产生相互印证。从上文所列条目来看,唐朝时期所出现的壁画中弹拨类乐器的组合形式就完全呈现出一种胡俗乐融合的态势了。

第四节　汉唐时期弹拨类乐器应用比例

纵观汉唐时期的乐器,无论是中原地区的雅乐、俗乐,还是外传入华的胡乐,按乐器门类分均可以分为吹奏类乐器、打击类乐器与弹拨类乐器三类。这三类乐器在这一时期的中国被广泛地使用在礼乐祭祀、宫廷宴飨以及日常娱乐中。而这其中,由于乐器的音乐属性特征,吹奏类乐器与弹拨类乐器承担着旋律声部的主要作

① 吴洁:《从丝绸之路上的乐器、乐舞看我国汉唐时期胡、俗乐的融合》,上海音乐学院博士论文 2017 年,第 111 页。

用,而打击乐器承担着控制节奏、速度等功能,因此并不能单一地说哪个更重要。但是通过对乐器出现及使用比例的研究,我们至少可以看出用乐习惯、审美取向等相关问题,而且通过不同的类属分类亦可以看出胡俗乐在该时期的发展总况。

笔者将汉唐时期历史文献中所记载的各类乐器统计如下:

弹拨类乐器:琴、瑟、筝(弹筝、搊筝)、筑、阮咸、击琴、一弦琴(三弦琴)、卧箜篌、曲项琵琶、五弦琵琶、竖箜篌、凤首箜篌。

吹奏类乐器:笙、竽、管、籥、篪、笛、箫、尺八、埙、筘、叶、横笛、筚篥、葫芦笙、角、铜角、贝、桃皮筚篥、双筚篥、义嘴笛。

打击类乐器:钟、磬、柷、敔、镈于、晋鼓、铙、铎、抚拍、舂牍、拍板、方响、齐鼓、鼗鼓、雷鼓、灵鼓、路鼓、皋鼓、楷鼓、馨鼓、鼖鼓、鼙鼓、羯鼓、毛员鼓、答腊鼓、侯提鼓、都昙鼓、腰鼓、檐鼓、铜钹、揩鼓、连鼓、浮鼓、正鼓、和鼓、铜鼓、沙锣、鸡娄鼓、腰鼓。①

由此可以看出打击类乐器的数目是最多的。但是通过对比文献资料可知,在为数众多的打击乐器中,有18件乐器仅使用在雅乐当中,檐鼓仅使用在高丽乐中,浮鼓仅使用在燕乐当中。如此比较下来,这三类乐器的使用情况基本持平。以《通典》记载的唐代的部伎乐用乐为例,其中清乐中使用的弹拨类乐器为7件7人、吹奏类乐器为5件9人、打击类乐器为3件3人。西凉乐中使用的弹拨类乐器为6件6人、吹奏类乐器为6件6人、打击类乐器为7件8人。高丽乐中使用的弹拨类乐器为6件6人、吹奏类乐器为7件7人、打击类乐器为4件4人。天竺乐中使用的弹拨类乐器为3件、吹奏类乐器为2件、打击类乐器为5件(人数不详)。高昌乐中使用的弹拨类乐器为3件5人、吹奏类乐器为5件7人、打击类乐

① 以上乐器录入是在赵维平教授《中国古代音乐史简明教程》所录基础上补充并重新分类而成。

器为4件4人。龟兹乐中使用的弹拨类乐器为3件3人、吹奏类乐器为5件5人、打击类乐器为6件7人。疏勒乐中使用的弹拨类乐器为3件3人、吹奏类乐器为3件3人、打击类乐器为4件4人。康国乐中无使用弹拨类乐器的记录,其吹奏类乐器为1件2人、打击类乐器为3件4人。安国乐中使用的弹拨类乐器为4件4人、吹奏类乐器为4件4人、打击类乐器为2件3人。宴乐中使用的弹拨类乐器为9件9人、吹奏类乐器为10件10人、打击类乐器为8件10人。(见表1)

表1 《通典》所载唐代部伎乐中三类乐器的使用情况

	弹拨类乐器		吹奏类乐器		打击类乐器	
	种数	件数	种数	件数	种数	件数
清 乐	7	7	5	9	3	3
西凉乐	6	6	6	6	7	8
高丽乐	6	6	7	7	4	4
天竺乐	3	不详	2	不详	5	不详
高昌乐	3	5	5	7	4	4
龟兹乐	3	3	5	5	6	7
疏勒乐	3	3	3	3	4	4
康国乐	—	—	1	2	3	4
安国乐	4	4	4	4	2	3
宴 乐	9	9	10	10	8	10
总 计	44	43	48	53	46	47

从这个部伎乐中的乐器使用状态统计,我们可以看出,承担旋律功能的弹拨类乐器与吹奏类乐器的比例相差并不太大,在多部伎乐中呈现持平的状态。因为没有乐谱传世,我们无从得知其两个声部哪一个处于主导地位,但是从使用乐器数量的多少来看,在

这一时期两者至少是齐鼓相当的。

若将文中所列出的汉唐时期的三大类乐器重新按照雅、胡、俗进行分类，又可以得出以下结果：

雅乐器：琴、瑟、笙、竽、管、籥、龠、钟、磬、柷、敔、錞于、晋鼓、铙、铎、抚拍、舂牍、雷鼓、灵鼓、路鼓、鼛鼓、楹鼓、馨鼓、鼗鼓。

俗乐器：筝（弹筝、搊筝）、筑、阮咸、击琴、一弦琴（三弦琴）、卧箜篌、箫、尺八、埙、叶、齐鼓、鼗鼓。

胡乐器：曲项琵琶、五弦琵琶、竖箜篌、凤首箜篌、羯鼓、毛员鼓、都昙鼓、腰鼓、檐鼓、铜钹、揩鼓、正鼓、和鼓、铜鼓、鸡娄鼓、答腊鼓、侯提鼓、沙锣、腰鼓、筘、横笛、筚篥、葫芦笙、角、铜角、贝、桃皮筚篥、双筚篥、义嘴笛。①

从而我们可以清楚地看到，在所有乐器中，胡乐器的比例远大于中原雅、俗乐器。这虽然并不能说明此时胡乐一定盖过雅乐、俗乐而处于大比例演奏状态，但从其种类繁多又应用于宫廷音乐演奏这两个特点，至少可以确定胡乐在此时所呈现的是一种相当繁盛的状态。

综上，在汉唐时期的各种宫廷用乐中，都可以找到不同类别的弹拨类乐器，在民间它们又与人们的生活活动存在联系。而在乐器名称上，"琵琶"与"箜篌"两类乐器中，都存在中原固有乐器和外传入华乐器之分。从另一个角度来看，如果不是频繁使用和广泛应用，也不会出现这样的历史交集。而且后世的历史发展也证明，很多外来传入乐器经由中原又东传至日本与朝鲜。所以对汉唐时期的弹拨类乐器的应用比例进行梳理，一方面可以很清晰地证实

① 以上乐器录入是在赵维平教授《中国古代音乐史简明教程》所录基础上补充分类而成。

该类乐器在此历史阶段发展的宏观地位与实际应用状态,另一方面,从这些乐器的汇集地点上来看,这一时期的中国已经逐渐成为东亚音乐的聚集中心,高度发展的经济与强大的文化凝聚力使其在文化方面对周边国家产生重大的影响。

本书选择对汉唐时期弹拨类乐器进行研究,主要是因为该时期是弹拨类乐器形制完善与发展迅速的重要时期。而且,这一时期也是西域传来的胡文化与中原文化相碰撞的时期,由汉朝初开始,至唐朝发展到鼎盛时期,这使中国音乐在多元化程度上呈现空前的繁荣,以至对后世及周边诸国都产生了深刻的影响。因为汉唐间的历史有一千余年的时间跨度,而该时期又是弹拨类乐器生成的高频率时期,所以从弹拨类乐器的种类上来说,相对还是较多的。但是,这其中一部分乐器在历史文献中的记载较少,无论在其形制还是应用上都不甚明了。所以笔者在研究时就必须有所选择——本书以汉唐时期最为重要的胡乐、俗乐文化交流现象作为出发点,选择在两种文化冲突中交织发展的琵琶、箜篌乐器,并以中原固有乐器筝、瑟为参照对象,旨在研究不同渊源、使用范畴及演奏形式的类比。与此同时,从这几种乐器在汉代以后由于胡乐、俗乐的融合所形成的音乐形式中的使用来看两者由接受到鼎立与融合的发展脉络,才能对其产生的历史背景与原因进行相关理论研究。所以本章对选择哪些乐器作为研究对象的原因进行阐述,并对其历史渊源进行述要。述要的目的不在于考证其具体的起源,而是依托中国古代历史文献的记载,判定其在胡俗两种文化的大环境里属于哪一种文化环境,从而进一步探清其流变的方向。本章进而对弹拨类乐器在历史文献与壁画造像中的组合记载进行梳理,并将其应用状态放置于整个汉唐时期的器乐演奏领域进行比较,以此来看弹拨类乐器及其组合在该时期的整体样态。这是本研究的基础。

第二章
汉唐时期弹拨类乐器历史文献分析

汉唐时期的历史文献,虽然历史跨度很长,但是有关音乐的记载还是十分有限的。正史往往对于仪式用乐的记载较为详尽,而宫廷俗乐与乐器部分就相对薄弱了。关于宫廷之外的乐器使用情况仅散见于对其他事件的描述当中。而有关此时期的笔记、类书等历史文献也相对较少,辑录乐器的部分内容有限。此外,这一时期的乐谱有限,且解读困难,综合来看,相关历史文献并不多,而且中国古代历史文献的书写方法有着极强的文学性描写习惯,这就使得在具体研究一种乐器形制的时候会遇到描述不清、书写指向性不强的情况。特别是在对相似乐器进行记录或是对不同乐器进行分类时,由于其他历史佐证不多,就难以确定了。在排除了一些无法作为分析使用的历史文献记载之后,本章通过旁证引注,抱着谨慎的态度对相关存疑文献记载进行适当推论,以排除疑点,并对文献记载中的乐器形制、大小、制作材料、弦数、柱数、演奏法、曲目及演奏艺人进行分类注释,以探求其在历史中的真实面目。

第一节　阮咸与琵琶历史文献分析

如上所述,在汉唐时期抱弹类弹拨乐器的发展十分多元化,这是胡俗乐融合发展在这一时期的有力彰显。这类乐器的名称在唐朝之前就有很强烈的相互影响意义。阮咸,在中国古代文献资料的记载当中被定义为中原固有乐器,有"乌孙起源说"和"弦鼗起源说"两种说法。目前史学界对这一点还存在很大的争议。但是,不可否认的是,阮咸这种乐器在有记载之初就和古代丝绸之路有着密切的关系。其中,最重要的就是和外来琵琶的名称共用。在唐代以前,阮咸和外来琵琶在中国的历史文献中都被称为琵琶。这就为我们现在的研究带来很大的困扰。所以笔者对古代这一时期的文献做了梳理,并对文献中所记载的究竟是哪一种乐器做出了判断。

琵琶一词在正史中出现于《三国志》裴注引《三辅决录注》。东汉时期,司隶左冯翊功曹游殷向张既托付自己的儿子游楚,文中对游楚爱好的记录是:"楚不学问,而性好游遨音乐。乃畜歌者,琵琶、筝、箫,每行来将以自随。所在樗蒲、投壶,欢欣自娱。数岁,复出为北地太守,年七十余卒。"①从游楚本身所生活的时代来看,当时胡乐已经大量涌入中原,尽管文字中伴随琵琶所出现的筝、箫都是中原所固有的乐器,但是仍然不能判定这里的琵琶是哪种琵琶。加上之后文字中所出现的樗蒲、投壶分别是外来与固有的游戏项目,所以就更加混淆了琵琶乐器的种类之分。此类条目,是研究在

① 〔晋〕陈寿撰、〔南朝宋〕裴松之注:《三国志(卷十五)·魏书十五》,中华书局1959年版,第474页。

第二章 汉唐时期弹拨类乐器历史文献分析

汉至唐的这段时期内外来琵琶与阮咸历史时所面临的重要问题。

一、阮咸

实际上,对于众多名称混淆的历史条目,通过一定的分析和参照,还是可以进行简单的理论推演的。这其中最直接的历史材料就是关于"竹林七贤"之一阮咸的了。《晋书》载:"咸妙解音律,善弹琵琶。"①这里的琵琶虽不能确定是何种琵琶,但是通过历史文献检索,也并未发现阮咸演奏胡琵琶的相关历史记载。最重要的是,阮咸乐器的名称直接来源于这位名士。《通典》载:"阮咸,亦秦琵琶也,而项长过于今制,列十有三柱。武太后时,蜀人蒯朗于古墓中得之,晋《竹林七贤图》阮咸所弹与此类同,因谓之阮咸。咸,晋世实以善琵琶、知音律称。(蒯朗初得铜者,时莫有识之。太常少卿元行冲曰:'此阮咸所造。'乃令匠人改以木为之,声甚清雅。)"②虽然在《宋书》已经有关于阮咸乐器的记载,但是其条目仍然在琵琶类别之下。而《通典》是将阮咸乐器单独分类进行说明的。在这个名称概念的分析之上来看《南齐书》这条记载:"上曲宴群臣数人,各使效伎艺。褚渊弹琵琶,王僧虔弹琴,沈文季歌《子夜》,张敬儿舞,王敬则拍张。"③褚渊所演奏的琵琶,很大程度上是阮咸。对此,笔者有四点分析:其一,历史文献及图像记载中胡琵琶与琴合奏的材料未曾发现,且两者音律上有很大的区别。而阮咸与琴的合奏是可查的,见"周文矩琴阮合奏"。其二,同样是《南齐书》的记载:"后豫章王北宅后堂集会,文季与渊并(喜)〔善〕琵

① 〔唐〕房玄龄等撰:《晋书(卷四十九)·列传第十九》,中华书局 1974 年版,第 1363 页。
② 〔唐〕杜佑撰:《通典(卷第一百四十四)·乐四》,中华书局 1988 年版,第 3679 页。
③ 〔南朝梁〕萧子显撰:《南齐书(卷二十三)·列传第四》,中华书局 1972 年版,第 435 页。

琶,酒阑,渊取乐器,为《明君曲》。文季便下席大唱曰:'沈文季不能作伎儿。'豫章王嶷又解之曰:'此故当不损仲容之德。'"①这里所提到的"仲容"乃是阮咸先生的字,同时也可以说明褚渊所演奏的乐器是阮咸之器。是故,《明君曲》便是第一首可考的有名称的阮咸乐器作品。其三,王僧虔是著名的琅琊王氏世家,其政治理念的最具代表性一个方面便是礼乐制度的建设。其曾官拜右仆射、尚书仆射、中书令、左仆射至尚书令。《南齐书》载:"僧虔好文史,解音律,以朝廷礼乐多违正典,民间竞造新声杂曲……非雅器也……僧虔留意雅乐……僧虔与兄子俭书曰:古语云'中国失礼,问之四夷'。"②该记载在一定程度上也可以反映出其在音乐演奏和喜好上的倾向。其四,《子夜》是历史文献中所记载的为数不多的吴歌。究其名称,文献中记载原为一个女性歌者的名字③。但就"子夜"的字解来看,其应该来源于古代时辰历法。而且,历史文献中对于该曲目的记载亦是发生在琅琊王氏的府中。至此,从以上四点可联合推演出褚渊演奏的是阮咸乐器。

对于阮咸形制的判定,由历史文献与壁画造像可得出对其一个基本的认知,即"盘圆柄直"。最无争议的形象可见于南京西善桥南朝墓出土的南朝"竹林七贤与荣启期"的模印砖画像。图中名士阮咸右手持长条状拨子,怀中所揽乐器正是这种盘圆柄直的阮咸乐器。根据后世《初学记》记载,我们可以对这种乐器的尺寸作以了解:"《风俗通》曰:琵琶,近代乐家所作不知所起。长三尺五

① 〔南朝梁〕萧子显撰:《南齐书(卷四十四)·列传第二十五》,中华书局1972年版,第776页。
② 〔南朝梁〕萧子显撰:《南齐书(卷三十三)·列传第十四》,中华书局1972年版,第594页。
③ 《子夜歌》者,女子名子夜,造此声。孝武太元中,琅邪王轲之家有鬼歌《子夜》,则子夜是此时以前人也。〔唐〕房玄龄等撰:《晋书(卷二十三)·志第十三》,中华书局1974年版,第716页。

寸,法天地人与五行也……"①将《风俗通义》的作者应劭所生活的年代的度量标准换算成现在的尺寸,长度约合80.5厘米。② 而现存最完整的阮咸实物是保存在日本奈良正仓院的两件阮咸,据记载其收藏的年代约为811—822年,其中的紫檀阮咸长100.7厘米,桑木阮咸长100.1厘米③。中国现存最早的阮咸实物,是在甘肃武威出土的唐弘化公主墓阮咸残件。弘化公主晚年生活在唐武则天时期(684—704年),在其墓中出土的阮咸柄残件经过测量为28.5厘米④,但由于是残件和冥器,其尺寸与该时期的阮咸正常尺寸之间存在一定的不可对照性(图7)。另外,图像壁画艺术,由于受到板面的限制、创造者的二度艺术发挥等原因,与其时代的实物

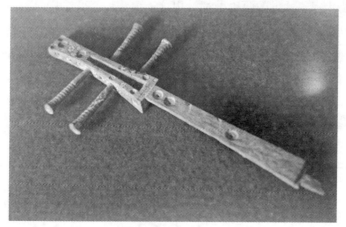

图7　唐弘化公主墓阮咸残件

① 〔唐〕徐坚等著:《初学记(卷第十六)·琵琶第三》,中华书局1962年版,第391页。
② 本书的计量换算均参照丘光明著《中国古代计量史》,安徽科学技术出版社2012年版,后不详注。
③ 《正仓院の乐器》,日本经济新闻社 昭和四十二年,第50页。
④ 《中国音乐文物大系(甘肃卷)》,大象出版社1998年版,第62页。

相比亦存在一定的不确定性。例如被考古学家界定为创作于4世纪时期的新疆拜城县克孜尔镇克孜尔千佛洞第77窟中的"奏阮咸图",其长度为100厘米,音箱直径为30厘米。阮咸乐器在中国造像壁画中出现得极为频繁,尤以敦煌壁画为盛。

众所周知,抱弹类有柱乐器音律的确定,很大程度上依赖于其弦数及柱数。汉唐时期的历史文献资料虽未能详述音位排列,却揭示出阮咸的柱的数量,其被记录时代在217—278年间,"傅玄《琵琶赋》曰:中虚外实,天地象也;盘圆柄直,阴阳叙也"①。说明在这一时期阮咸的柱数位十二。但是到唐代,《通典》载:"阮咸,亦秦琵琶也,而项长过于今制,列十有三柱。"②此处记录柱的数量变为十三。后世的两唐书都沿用这一说法。值得注意的是,日本正仓院南仓的"桑木阮咸"和北仓的"唐嵌螺钿紫檀阮咸"均为十四柱(见表2)。造成这种差异的原因是:一方面,在中国的乐器演奏中,演奏家有随着乐曲的需要增加柱数的习惯;另一方面,古代乐器的修缮与文献辑录的误抄都有可能造成这种变化。对于柱数的变化原因,只能期待有更多的历史资料发现论证。

表2 历史文献所载的抱弹类有柱乐器的弦数和柱数

历 史 文 献	弦 数	柱 数
傅玄《琵琶赋》(晋)	四	十二
杜佑《通典》(唐)	四	十三(十二)
刘昫《旧唐书》(后晋)	四	十三
正仓院"嵌螺钿紫檀阮咸"(唐)	四	十四

① 〔唐〕徐坚等著:《初学记(卷第十六)·琵琶第三》,中华书局1962年版,第391页。
② 〔唐〕杜佑撰:《通典(卷第一百四十四)·乐四》,中华书局1988年版,第3679页。

(续表)

历 史 文 献	弦 数	柱 数
正仓院"桑木阮咸"	四	十四
陈旸《乐书》(宋)	五(宋太宗)	十二
脱脱、阿鲁图《宋史》(元)	五(宋太宗)	旧制

 阮咸乐器的制作材料,史料中记载甚少。由晋代孙该的《琵琶赋》中所载"惟嘉桐之奇生"①可判断桐木是其制作材料之一;而虞世南《琵琶赋》载:"寻斯乐之惟始,乃弦鼗之遗事。……慰远嫁之羁情,宽绝域之归志。既而班尔运能,……剖香檀而横列。"②赋中提到了制造阮咸所使用的为"香檀"。后世《太平御览》卷九七一载:"《广州记》云:每岁进荔枝,邮传者疲毙于道。汉朝下诏止之。今犹修事荔枝煎进焉。其树自径尺至于合抱,叶密如冬青。木性坚重。其根,工人多取为阮咸槽、弹弓、棋局。"③可见"荔枝木"也是制作阮咸部件的材料之一。又有《唐语林校证》载:"相思子即红豆之异名也。其木斜斫之则有文,可为弹博局及琵琶槽。"④这里的红豆木也可以用来制作琵琶部件,加之正仓院的两件阮咸制作材料紫檀与桑木,综合分析,制作阮咸的材料均是密度较大、质地坚硬的材料,而孙该《琵琶赋》中所记载的桐木很可能是做面板使用。桐木质地较软,密度相对较疏,有着良好的透音特性,且古代其作为乐器材料使用的记载也不仅仅限于阮咸,这一使用习惯一直延续到今天。

① 〔唐〕欧阳询:《艺文类聚(卷四十四)·乐部四》,中华书局1965年版,第789页。
② 〔唐〕徐坚等著:《初学记(卷第十六)·箜篌第四》,中华书局1962年版,第393页。
③ 〔宋〕李昉等撰:《太平御览》,中华书局1960年版,第4307页。
④ 〔宋〕王谠撰、周勋初校证:《唐语林校证(卷八)·补遗》,中华书局1987年版,第734页。

历史文献对于古代乐器演奏法的记载十分有限。在阮咸方面，主要有右手持拨演奏和手指演奏两种方法。前文提到，阮咸与胡琵琶在唐代之前混称"琵琶"，此二字的来源就是这类抱弹乐器的演奏手法。据《风俗通》载，"推手前曰琵，引手却曰琶"①。然而后世的演变结合文献和图像资料分析其是不断变化的。这种右手指弹的演奏方法，在后世的历史材料当中可以得到印证。《初学记》载："晋傅玄《琵琶赋》：素手纷其若飘兮，逸响薄于高梁；弱腕忽以竞骋兮，象惊电之绝光。飞纤指以促柱兮，创发越以哀伤；时旖挴以劫寒兮，声撇耀以激扬。"②根据抱弹演奏习惯分析，这篇赋前四句描写的应是右手的演奏状态，在演奏过程中右手多半由手腕与手指控制其艺术表现中的强弱快慢。而后四句直接揭示的是左手按弦，即"促柱"，并由其控制音乐风格的变化。据此赋中"素手"一词可判断其右手演奏法为指弹。又有《唐语林校证》卷八载："李匡义云：《晋书》称阮咸善琵琶，是即是矣。……而今阮氏琵琶，正以手抚，反不能占琵琶之名，失本义矣。"③这同样说明了在该时期的历史发展中，阮咸有指弹的演奏方法。而在新疆克孜尔石窟第77窟壁画上的"奏阮咸图"中可以清楚地看到乐者手中持一个拨子，类似的演奏方法还有前文所提到的南朝"竹林七贤与荣启期"的模印砖画像所呈现的持拨演奏状态描绘。事实上，拨弹和指弹的问题同样存在于胡琵琶这种乐器上，后文亦会详述。

阮咸的曲目除去上文所考证的《明君曲》之外，在汉唐时期，并没有其他的曲目名称可以考证。虽然后世《宋史》《崇文总目》都有

① 〔唐〕徐坚等著：《初学记（卷第十六）·琵琶第三》，中华书局1962年版，第391页。
② 〔唐〕徐坚等著：《初学记（卷第十六）·琵琶第三》，中华书局1962年版，第392页。
③ 〔宋〕王谠撰、周勋初校证：《唐语林校证（卷八）·补遗》，中华书局1987年版，第710页。

记载阮咸谱集的存在,但其当时已经不可考辑录者和年代,且又未流传下来,所以相关曲目并无可考性。历史文献在阮咸演奏者方面,在这一时期同样受到阮咸与胡琵琶名称混称的影响。① 根据上文的分析,晋代的阮咸确实是演奏这种乐器。除此之外《初学记》卷十六乐部在记载分析为阮咸条目之后指出该乐器的演奏者有朱生:"傅玄《琵琶赋》曰:中虚外实,天地象也;盘圆柄直……古之善于弹琵琶者,有朱生(见《傅子传》)、阮咸。(见《竹林七贤传》)"②而朱生弹阮咸在《晋书》中亦有记载:"朱生善琵琶,尤发新声。故傅玄著书曰:'人若钦所闻而忽所见,不亦惑乎'?设此六人生于上世,越今古而无俪,何但夔牙同契哉!"③这两条史料均引傅玄所言,所以可以推断朱生是这一时期演奏的琵琶类型为阮咸乐器,而且技艺十分高超。这一时期相关记录显示阮咸演奏者还有张隐耸、红线女和王绍孙,如《乐府杂录》中载:"阮咸,大中(公元847—860年)初,有待招张隐耸者,其妙绝伦,蜀郡亦多能者。"④《太平广记》载:"唐潞州节度使薛嵩家青衣红线者善弹阮咸,又通经史。"⑤《全唐诗》载:"潞州节度使薛嵩有青衣,善弹阮咸琴。"⑥《图画见闻志》载:"唐德州刺史王倚之子绍孙博雅好古,善琴、阮。"⑦

① 张晓东:《汉唐时期阮咸史料考》,《交响(西安音乐学院学报)》2016年第1期,第33页。
② 〔唐〕徐坚等著:《初学记(卷第十六)·琵琶第三》,中华书局1962年版,第391页。
③ 〔唐〕房玄龄等著:《晋书(卷二十三)·志第十三》,中华书局1974年版,第716页。
④ 〔唐〕段安节撰,罗济平校点:《乐府杂录》,辽宁教育出版社1998年版,第15页。
⑤ 〔宋〕李昉等编:《太平广记》,中华书局1961年版,第1460页。
⑥ 中华书局编辑部点校:《全唐诗(卷三〇五)·冷朝阳》,中华书局1999年版,第3472页。
⑦ 〔宋〕郭若虚著:《图画见闻志》,景印文渊阁四库全书,台湾商务印书馆1986年版,第560页。

汉唐时期正是"胡琵琶"传入并逐渐在中原发展的重要阶段。阮咸的发展受到了胡琵琶的剧烈冲击和影响。在丝绸之路沿线的众多壁画中,大大小小绘制着数量颇丰的类阮咸乐器。但是这些乐器的形制大小不一,而且还有"曲项""凤首""花边"等各种造型,均有待更详细的研究和分析。

二、琵琶

由于本章为史料选释,而汉唐时期史料中出现的琵琶种类有所不同,根据上文论述结构,这部分主要选释的是外传入华的琵琶条目。外传入华的琵琶,在汉唐时期的历史文献中有"胡琵琶""曲项琵琶""五弦琵琶""五弦"等之分。通过对这些记载的分析可以看出"五弦琵琶"通常被简称为五弦。而"胡琵琶"是否是这两种外传琵琶的总称,却有待商榷。

正史中记载该类琵琶的最早条目是关于曲项琵琶和胡琵琶的。《梁书》载:"帝笑曰:'寿酒,不得尽此乎?'于是并赍酒肴、曲项琵琶,与帝饮。"[①]这里所记载的是南梁大宝二年(551年)简文帝被害前夜的场景。《北齐书》载:"遂自以策无遗算,乃益骄纵。盛为无愁之曲,帝自弹胡琵琶而唱之,侍和之者以百数。"[②]该条目记载的则是北齐后主高纬自弹自唱的场景。而关于五弦琵琶的记载,则见于《周书》。其载:"及酒酣,高祖又命琵琶自弹之。仍谓㲋曰:'当为梁主尽欢。'㲋乃起,请舞。高祖曰:'梁主乃能为朕舞乎?'㲋曰:'陛下既亲抚五弦,臣何敢不同百兽。'"[③]这里叙述的是天保

① 〔唐〕姚思廉撰:《梁书(卷四)·本纪第四》,中华书局 1973 年版,第 108 页。
② 〔唐〕李百药撰:《北齐书(卷八)·帝纪第八》,中华书局 1972 年版,第 112 页。
③ 〔唐〕令狐德棻等撰:《周书(卷四十八)·列传第四十》,中华书局 1971 年版,第 864 页。

十六年(577年)西梁旧主萧岿与北周武帝宇文邕宴飨的场景,文中记载萧岿说到皇帝演奏的是"五弦",而通看全文则知,宇文邕命人拿来自弹的乐器是"琵琶",将两者合一分析,该处历史材料记载的是五弦琵琶。由此可以推断出《北史》所载后主高纬的后妃们多擅长演奏的是胡琵琶,其载:"冯淑妃名小怜,大穆后从婢也。穆后爱衰,以五月五日进之,号曰'续命'。慧黠能弹琵琶,工歌舞。"①又载:"及帝遇害,以淑妃赐代王达,甚嬖之。淑妃弹琵琶。"②还见:"乐人曹僧奴进二女,大者忤旨,剥面皮;少者弹琵琶,为昭仪。"③后有"一李是隶户女,以五弦进"④。这里除去有记载二李夫人其中的一位是演奏五弦琵琶之外,其他几位后妃均记载为演奏琵琶。但是通过分析可以得知,曹僧奴为昭武九姓曹国人,关于曹国的记载可见于《隋书》西域传,其载:"曹国,都那密水南数里,旧是康居之地也。国无主,康国王令子乌建领之。"⑤其乃是西域之地,在今中亚阿姆、锡尔两河流域一带,而曹僧奴本人亦是该时代重要的胡乐艺人,其身份远在其他胡乐人之上。据《北史》载:"其曹僧奴、僧奴子妙达,以能弹胡琵琶,甚被宠遇,俱开府封王。"⑥可见其是以擅长演奏琵琶著称的,那么前文中所提到的其小女儿也

① 〔唐〕李延寿撰:《北史(卷十四)·列传第二》,中华书局1974年版,第526页。
② 〔唐〕李延寿撰:《北史(卷十四)·列传第二》,中华书局1974年版,第527页。
③ 〔唐〕李延寿撰:《北史(卷十四)·列传第二》,中华书局1974年版,第527页。
④ 〔唐〕李延寿撰:《北史(卷十四)·列传第二》,中华书局1974年版,第525页。
⑤ 〔唐〕魏征、令狐德棻撰:《隋书(卷八十三)·列传第四十八》,中华书局1973年版,第1855页。
⑥ 〔唐〕李延寿撰:《北史(卷九十二)·列传第八十》,中华书局1972年版,第3055页。

势必演奏的是胡琵琶。那么根据后主高纬的喜好倾向以及北齐当时西胡化①的风气来推论,淑妃冯小怜所演奏的也应当是胡琵琶。由于曹氏一门的技艺来源于曹婆罗门②,而曹婆罗门是在龟兹学习的琵琶技术,据上文可知,在龟兹所在的库车一带,克孜尔壁画上早有曲项四弦与五弦琵琶的记录。隋代龟兹乐一部中也有"琵琶与五弦"两种乐器的使用,所以,单就历史文献记载来看,尚难以推断。

纵观汉唐时期的大多数历史文献资料,很难单一地就"琵琶"一词来判断其是哪种胡琵琶,但是从另一个角度来看,这一时期也是胡乐人人华逐渐进入高峰的一个时间节点。根据乐人身份也可以判断其演奏的乐器至少是胡乐器,而同时伴随着唐代阮咸的命名,两种乐器在初唐以后名称混淆记载的情况有所改善。据此,对胡乐人身份及演奏乐器的考释成为了解该时期胡琵琶乐器的关键。中国古代历史文献中记载最早的西域国琵琶为康国。《魏书》载:"康国者,康居之后也。……有大小鼓、琵琶、五弦箜篌。"③康国乃康居之后,而西汉时期,张骞出使西域就曾到达过康居之地,其与中原的联系有着悠久的历史。至隋初开皇乐议时,其已经有着自己的系统性音乐,后隋炀帝大业中将其编入九部伎。但根据隋书记载,康国伎的演奏并未提到有琵琶的演奏,其中缘由不得而解。在西域诸国当中,胡琵琶的演奏以来自曹国的曹氏一门最为兴盛。《通典》载:"有曹婆罗门,受龟兹琵琶于商人,代传其业,至于孙妙达……"④而其儿子曹僧奴及其子曹妙达、其小女曹昭仪上

① 后文将作详述。
② 见下文注解。
③ 〔北齐〕魏收撰:《魏书(卷一百二)·列传第九十》,中华书局1974年版,第2281页。
④ 〔唐〕杜佑撰:《通典(卷第一百四十六)·乐六》,中华书局1988年版,第3726页。

第二章 汉唐时期弹拨类乐器历史文献分析

文均已加以说明。这一时期,伴随着胡琵琶进入中原的不仅仅是单纯的乐器及乐器演奏,与胡琵琶相辅的律调同时进入中原,与中原地区传统的律调系统产生了交集。这其中的代表人物便是苏祇婆。《隋书》载:"先是周武帝时,有龟兹人曰苏祇婆,从突厥皇后入国,善胡琵琶……以其七调,勘校七声,冥若合符。"①文献所记录的是隋朝郑译在对苏祇婆所带来的"五旦七调"做解时的陈述,而这种来自西域的乐调直接影响着后世唐代音乐的发展。根据《乐府杂录》中的琵琶条目记载,汉唐时期其他的胡琵琶演奏者还有贺怀智、康昆仑、段善本、王芬、曹保保、曹善才、曹刚、裴兴奴、廉郊、杨志、杨志其姑、郑中丞、米和、王连儿等。

对于胡琵琶的制作材料,历史文献并未做详细的记载,由正仓院所藏两件紫檀琵琶的制作材料来看,其使用的也是密度较大、材质坚硬的材料。而中国古代文献中可考的是其琴弦的材质。《乐府杂录》载:"开元中有贺怀智,其乐器以石为槽,鹍鸡筋作弦,用铁拨弹之。"②从这条记载中可以看出琵琶琴弦的制作材料为鹍鸡筋。而后世更是出现了以皮制弦的记载。《七修类稿》载:"以皮为弦,促节清音,响彻林木……皮去鸡筋尤远而能独步巧思,亦何所致也? 宜其未有而来欧公之忆也。"③同样记载皮弦的还有《五代史补》:"冯吉,瀛王道之子,能弹琵琶,以皮为弦,世宗尝令弹于御前,深欣善之,因号其琵琶曰'绕殿雷'也。"④这种采用动物筋和

① 〔唐〕魏征、令狐德棻撰:《隋书(卷十四)·志第九》,中华书局1973年版,第345页。
② 〔唐〕段安节撰、罗济平校点:《乐府杂录》,辽宁教育出版社1998年版,第9页。
③ 〔明〕郎瑛著:《七修类稿(卷二十七)》,上海书店出版社2001年版,第285页。
④ 〔宋〕陶岳著:《五代史补》,景印文渊阁四库全书,台湾商务印书馆1986年版,第682页。

皮作为琴弦的琵琶,是否可以视作胡琵琶的一个主要特征,尚有待进一步考证。而"铁拨"在后世的《全宋词》等相关资料中频繁出现,并且通常与鹍鸡一词连用,指代演奏技术的高超。值得一提的是,随着琵琶在唐朝的盛行,还出现了专业的乐器修造人员。《乐府杂录》载:"大约造乐器悉在此坊,其中二赵家最妙。"①前文所述郑中丞就曾在崇仁坊南赵家修理琵琶。

上文提到,对于外传入华的胡琵琶之演奏法,同样存在着右手指弹与拨弹的变化。《通典》载:"五弦琵琶,稍小,盖北国所出。旧弹琵琶,皆用木拨弹之,大唐贞观中始有手弹之法,今所谓㧍琵琶者是也。《风俗通》所谓以手琵琶之,知乃非用拨之义,岂上代固有㧍之者?(手弹法,近代已废,自裴洛儿始为之。)"②也就是说自裴神符开始,胡琵琶才有右手指弹一法。继而在《乐府杂录》中有载:"曹纲善运拨,若风雨,而不事扣弦,兴奴长于拢捻,不拨稍软。"③该记载为唐贞元年间(785—805年),由此可见该时期的胡琵琶是指弹与拨弹共存的时期。

历史中所记载的胡琵琶曲目最早可见于《隋书》:"大业末,炀帝将幸江都,令言之子尝从,于户外弹胡琵琶,作翻调《安公子曲》。"④从另外的史料中可以看出南北朝至隋时期用于演奏的胡琵琶还有很多,如《北齐书》载:"世宗尝令章永兴于马上弹胡琵琶,奏十余

① 〔唐〕段安节撰、罗济平校点:《乐府杂录》,辽宁教育出版社1998年版,第11页。
② 〔唐〕杜佑撰:《通典(卷第一百四十四)·乐四》,中华书局1988年版,第3679页。
③ 〔唐〕段安节撰、罗济平校点:《乐府杂录》,辽宁教育出版社1998年版,第10页。
④ 〔唐〕魏征、令狐德棻撰:《隋书(卷七十八)·列传第四十三》,中华书局1973年版,第1785页。

曲,试使文略写之,遂得其八。"①只是曲名不可考证。至唐代关于琵琶的记载就多了。《新唐书》载:"《凉州曲》,本西凉所献也,其声本宫调,有大遍、小遍。贞元初,乐工康昆仑寓其声于琵琶,奏于玉宸殿,因号《玉宸宫调》,合诸乐,则用黄钟宫。"②这条记载不仅揭示出乐曲的名称,同时还记载了其律调。《乐府杂录》记载了贞元年间康昆仑与段善本登台比艺的场景,从中可以得知唐代名曲《录要》,其载:"遂请昆仑登彩楼,弹一曲新翻羽调《录要》(即《绿腰》是也,本自乐工进曲,上令录出要者,因以为名。自后来误言《绿腰》也)……西市楼上出一女郎,抱乐器,先云:'我亦弹此曲,兼移在枫香调中。'"③同样的曲名在白居易的长诗《琵琶行》中亦可找到对应:"轻拢慢捻抹复挑,初为霓裳后六幺。"④此处"六幺"应为"录要"的异读,继而又可得知琵琶有《霓裳》一曲可演奏。更有廉郊演奏《蕤宾调》的记载,《乐府杂录》载:"郊尝宿平泉别墅,值风清月朗,携琵琶于池上弹蕤宾调。"⑤从最早记录的苏祇婆的娑陀力、鸡识、沙识、沙侯加滥、沙腊、般赡、侯利七调发展到唐代中晚期的枫香调、蕤宾调等律调,也能从一个侧面反映出唐代胡琵琶乐器的高度发展。另外,在唐朝已经有了对琵琶记谱的记载,白居易在其《代琵琶弟子谢女师曹供奉寄新调弄谱》一诗中言道:"琵琶师在九

① 〔唐〕李百药撰:《北齐书(卷四十八)·列传第四十》,中华书局1972年版,第667页。
② 〔宋〕欧阳修、宋祁撰:《新唐书(卷二十二)·志第十二》,中华书局1975年版,第477—478页。
③ 〔唐〕段安节撰、罗济平校点:《乐府杂录》,辽宁教育出版社1998年版,第9页。
④ 中华书局编辑部点校:《全唐诗(卷四三五)·白居易十二》,中华书局1999年版,第4831页。
⑤ 〔唐〕段安节撰、罗济平校点:《乐府杂录》,辽宁教育出版社1998年版,第10页。

重城,忽得书来喜且惊。一纸展看非旧谱,四弦翻出是新声。"①在中国记谱法尚属起步阶段的唐代,有了琵琶乐谱的出现也实属难得。

第二节　箜篌历史文献分析

箜篌乐器在古代历史文献中的记载,除去上文在论述渊源史所涉及的历史争论之外,不同历史书籍中的记载均有用词用字不同的现象。这一现象一直贯穿汉唐时期的箜篌发展史。而除此之外,不同类别的箜篌也需要做一定的梳理。特别是对中原固有的箜篌和外来入华的箜篌在历史文献中的记载混淆问题,对研究胡俗乐的发展有着重要的影响。

上文叙述箜篌在正史中的记载见于《史记》,但在《史记》中对于箜篌的记载用词用字也不尽相同。《史记》卷十二孝武本纪第十二中记录的是"箜篌",而卷二十八封禅书第六中记录的是"空侯"。《汉书》卷八十九南匈奴列传第七十九、《后汉书》志第十三五行一均沿用了"空侯"一词。但是《后汉书》志第六礼仪下中又被记录为"坎侯"。在《宋书》中乐志中对"空侯"与"坎侯"做出了解释,其载:"空侯,初名坎侯。"②但是在其卷四十六列传第六、卷五十九列传第十中又记录为"箜篌"。《魏书》《隋书》均使用的是"箜篌"一词。《通典》中将这三种记录用词结合了起来,其载:"箜篌,汉武帝使乐人侯调所作,以祠太一。或云侯晖所作。其声坎坎应节,谓之坎

① 中华书局编辑部点校:《全唐诗(卷四五五)·白居易三十二》,中华书局1999年版,第5177页。
② 〔南朝梁〕沈约:《宋书(卷十九)·志第九》,中华书局1974年版,第556页。

侯，声讹为空侯。"①而《旧唐书》将最后的声讹改为"箜篌"，使得在前朝历史文献中出现的不同用词得到了解释。

而对于箜篌的制作者，除去"师延说"之外，对"侯"姓乐工的姓名在不同的史料中也有着不同的记载。《宋书》记载为"侯晖"，《通典》记载为"侯调"或"侯晖"，《旧唐书》则记录为"侯调"或"侯辉"，同时又把"师延"扯了进来，其载："箜篌，汉武帝使乐人侯调所作，以祠太一。或云侯辉所作，其声坎坎应节，谓之坎侯，声讹为箜篌。或谓师延靡靡乐，非也。"②通观这一时期的历史文献资料，能够得到的结论是箜篌为"侯"姓乐工所造，且"坎坎"应节奏，而乐工其确切之名在古代历史中已经存在不可考性了。

《隋书》乐志开始出现卧箜篌一词，其形制是否与之前历史文献中所言的箜篌相同呢？《旧唐书》载箜篌形制为："旧说亦依琴制。今按其形，似瑟而小，七弦，用拨弹之，如琵琶。"③由于该条目将箜篌与竖箜篌分别记录。所以上文描述的应为中原所固有的箜篌形象。由此可见，其形制有七弦，与"琴""瑟"相似，持拨演奏。该类型箜篌可以在出土文物及壁画中找到对应。湖北鄂州七里界三国时期古墓出土的箜篌乐俑十分清晰地展现出此类箜篌的样貌（图8）。同时还有酒泉果园乡西沟村魏晋7号墓中，砖画像与上述造像亦有相似的一幅，图中一人奏阮咸，一人演奏箜篌（图9）。又因《史记》记载，箜篌用于郊祀之乐，而《隋书》中出现的"卧箜篌"正是作郊祀之用。所以，可以推断《隋书》中所录"卧箜篌"与《史

① 〔唐〕杜佑撰：《通典（卷第一百四十四）·乐四》，中华书局1988年版，第3680页。
② 〔后晋〕刘昫等撰：《旧唐书（卷二十九）·志第九》，中华书局1975年版，第1076页。
③ 〔后晋〕刘昫等撰：《旧唐书（卷二十九）·志第九》，中华书局1975年版，第1076—1077页。

记》中的箜篌为一种乐器。也就是说,汉唐时期所记载的郊祀之用的箜篌均为卧箜篌。

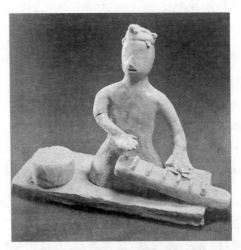

图8　七里界三国时期箜篌乐俑

图9　酒泉果园乡西沟村魏晋7号墓砖画(一)

竖箜篌的记载见于《隋书》,其在记录西凉乐词条时,将"竖头箜篌"描述为出自西域的乐器。继而记载的是部伎乐的时候,竖箜篌出现在西凉、龟兹、疏勒、高丽四部中。又因《通典》记录竖箜篌

为"竖抱于怀中"①而《后汉书》亦有记载汉灵帝喜好"胡空侯"。加之前文对新疆地区出土文物的时间、形制的综合推论,可得出《后汉书》中所记录的"胡空侯"即是后世所言的竖箜篌。之后的两唐书均以此习惯记载之。外传入华的另一种箜篌则为凤首箜篌。《隋书》载:"《天竺》者,起自张重华据有凉州,重四译来贡男伎,《天竺》即其乐焉。……乐器有凤首箜篌……"②此为正史中最早的记载。而《通典》中记录其"颈有轸"③。此外,凤首箜篌在《新唐书》中还被记录在"高丽伎"条目之下。另,《新唐书》还记载了贞元年间,骠国王雍羌派遣舒难陀进献音乐,其中有两件凤首箜篌。此外,其形象还多见于壁画造像之中,如图10所示:

图 10　榆林石窟第 15 窟壁画

① 〔唐〕杜佑撰:《通典(卷第一百四十四)·乐四》,中华书局 1988 年版,第 3680 页。
② 〔唐〕魏征、令狐德棻撰:《隋书(卷十五)·志第十》,中华书局 1973 年版,第 379 页。
③ 〔唐〕杜佑撰:《通典(卷第一百四十四)·乐四》,中华书局 1988 年版,第 3680 页。

箜篌的制作材料，在古代文献中记载较少。由晋代钮滔母孙氏《箜篌赋》所云"剖峄阳之孤桐，代楚宫之椅漆"①可知，卧箜篌的制作材料亦为桐木，这一点在晋代曹毗《箜篌赋》与唐朝李贺的《李凭箜篌引》中可得到对应，分别记载为"峄阳之桐，殖颖岩摽"②与"吴丝蜀桐张高秋"③。而在前文所述的出土自新疆地区的箜篌多为"胡杨木"所制，且大小不一。鄯善出土的 M90：12 号箜篌，其音箱长 30 厘米、宽 9.8 厘米、深 3.5 厘米、颈长 30.6 厘米、杆高 22 厘米；且末出土的 M14J、I：20 号箜篌，其音箱长 41.6 厘米、宽 6.8—13.2 厘米、深 4—6.8 厘米、颈长 46 厘米、杆高 31.2 厘米。而汉唐时期的历史文献中唯一记载其尺寸的，则是凤首箜篌。《新唐书》载："有凤首箜篌二：其一长二尺，腹广七寸，凤首及项长二尺五寸，面饰虺皮，弦一十有四，项有轸，凤首外向；其一项有条，轸有鼍首。"④将唐代天文、乐律的度量单位换算成今天的尺寸，则其约长 48.4 厘米、宽 16.94 厘米，凤首连同项长共 60.5 厘米。

究其弦制，历史文献记载也有不同。卧箜篌如上文所述，为七弦。而外传入华的箜篌在弦数方面有着多样的记录。《魏书》中所记载的乌洛侯国箜篌为九弦："乐有箜篌，木槽革面而施九弦。"⑤

① 〔唐〕欧阳询撰：《艺文类聚（卷四十四）·乐部四》，中华书局 1965 年版，第 787 页。
② 〔唐〕欧阳询撰：《艺文类聚（卷四十四）·乐部四》，中华书局 1965 年版，第 788 页。
③ 中华书局编辑部点校：《全唐诗（卷三九〇）·李贺一》，中华书局 1999 年版，第 4405 页。
④ 〔宋〕欧阳修、宋祁撰：《新唐书（卷二百二十二下）·列传第一百四十七下》，中华书局 1975 年版，第 6312 页。
⑤ 〔北齐〕魏收撰：《魏书（卷一百）·列传第八十八》，中华书局 1974 年版，第 2224 页。

第二章 汉唐时期弹拨类乐器历史文献分析

康国箜篌为五弦:"有大小鼓、琵琶、五弦箜篌。"①《通典》中所记载的箜篌弦数为二十二弦:"体曲而长,二十二弦……"②《全唐诗》中李贺所作的《李凭箜篌引》中所记载的弦数为二十三:"十二门前融冷光,二十三丝动紫皇。"③而这一记载与藏于日本奈良正仓院中的竖箜篌残件弦数一致。可见其并非诗人所臆断发挥之词。《新唐书》中对于凤首箜篌弦数的记载为十四弦:"面饰虺皮,弦一十有四"④。具体统计见表3:

表3 历史文献所载箜篌弦数

名称	卧箜篌	乌洛侯国箜篌	康国箜篌	竖箜篌	李贺《李凭箜篌引》	正仓院馆藏竖箜篌	骠国凤首箜篌
弦数	7	9	5	22	23	23	14

汉唐时期的历史文献中对于箜篌的演奏法、演奏者以及曲目记载是很少的。正史中仅就演奏法进行了简单的记录,记载了卧箜篌右手持拨演奏,而竖箜篌是双手指弹。更多的历史资料散见于各种集类与文学作品中。如《艺文类聚》载:"后汉焦仲卿妻刘氏……十五弹箜篌。"⑤又见于《乐府杂录》:"古乐府有《公无渡河》之曲:昔有白首翁,溺于河,歌以哀之;其妻丽玉善箜篌,撰此曲,以寄哀情。咸通中第一部有张小子,忘其名,弹弄冠于今古,今在

① 〔北齐〕魏收撰:《魏书(卷一百二)·列传第九十》,中华书局1974年版,第2281页。
② 〔唐〕杜佑撰:《通典(卷第一百四十四)·乐四》,中华书局1988年版,第3680页。
③ 中华书局编辑部点校:《全唐诗(卷三九〇)·李贺一》,中华书局1999年版,第4405页。
④ 〔宋〕欧阳修、宋祁撰:《新唐书(卷二百二十二下)·列传第一百四十七下》,中华书局1975年版,第6312页。
⑤ 〔唐〕欧阳询撰:《艺文类聚(卷三十二)·人部十六》,中华书局1965年版,第562—563页。

西蜀。太和中有季齐皋者,亦为上手,曾为某门中乐史,后有女,亦善此伎,为先徐相姬。"①在这段历史文献中不仅记载了善于演奏箜篌的丽玉、张小子、齐皋等人,还记载了箜篌的曲目《公无渡河》。而《艺文类聚》在记载同条目内容之上,将该曲目记为"箜篌引":"《琴操》曰:箜篌引者,朝鲜津卒霍子高所作也,子高晨刺舡而濯,有一狂夫,被发提壶而渡,其妻追止之,不及,堕河而死,乃号天嘘唏,鼓箜篌而歌,曲终投河而死,子高援琴,作其歌声,故曰箜篌引。"②该曲目在《晋书》中记录为《公莫渡河曲》,撰书者还对其与《公莫舞》之关系进行了分析,其认为该曲由来已久,与项伯观项庄舞剑之事不相干。

第三节　筝、瑟历史文献分析

在汉唐时期相关筝史的记载文献中,理清不同种类的筝是至关重要的。因为在隋唐部伎乐中常常出现一部用多种筝的记载,所以对于历史文献中所记载的筝、秦筝、弹筝、挡筝、轧筝有何不同是下文将要尝试分析的。而对于瑟的历史文献,由于其与琴常连缀使用,除去乐器本身的演奏功能,还作为外延的文化道德标准,所以分离其相关音乐条目也是为对该时期音乐研究所提供的一种便利。

一、筝

在有关筝的历史文献中,"秦筝"一词出现在《三国志》中:"赵

① 〔唐〕段安节撰、罗济平校点:《乐府杂录》,辽宁教育出版社1998年版,第12页。
② 〔唐〕欧阳询撰:《艺文类聚(卷四十四)·乐部四》,中华书局1965年版,第787页。

弹秦筝,相如进缶。"①通观该时期的历史资料可以发现早在汉代《史记》卷八十七李斯列传第二十七中一段描写有筝参与的音乐活动中,就将所奏的音乐风格评价为"真秦之声也",但因为其场景是合奏乐,并不能确定是不是筝演奏乐曲的代表性音乐风格。这一点在后世《宋书》中得到印证:"筝,秦声也。"②由此可以得出筝是善于表现"秦"地音乐风格的乐器。其乐三卷也记录了"秦筝奏西音"③"秦筝何慷慨"④等条目。故而"秦筝"二字出处应为筝乐器和其擅长表现的音乐风格所结合使用。"弹筝"与"挡筝"两词作为名词,同时出现在《隋书》的记载当中,其载:"《西凉》者……其乐器有钟、磬、弹筝、挡筝……"⑤又见:"《高丽》……乐器有弹筝。"⑥由于"弹"与"挡"皆有动词释义,所以其判别较为困难。所以尽管在隋代以前的历史文献中多次出现"弹筝"二字,但是根据其上下文理解,其释义应为动词"弹奏"之意。据《通典》载:"今清乐筝并十有二弦,他乐皆十有三弦。轧筝以片竹,润其端而轧之。弹筝用骨爪,长寸余,以代指。"⑦这里亦有弹筝一词,但是可以理解为其就是隋代西凉乐中"弹筝"乐器演奏注释吗?假设其是名词,也就是

① 〔晋〕陈寿撰、〔宋〕裴松之注:《三国志(卷二十五)·魏书二十五》,中华书局1959年版,第708页。
② 〔南朝梁〕沈约:《宋书(卷十九)·志第九》,中华书局1974年版,第556页。
③ 〔南朝梁〕沈约:《宋书(卷二十一)·志第十一》,中华书局1974年版,第620页。
④ 〔南朝梁〕沈约:《宋书(卷二十一)·志第十一》,中华书局1974年版,第614页。
⑤ 〔唐〕魏征、令狐德棻撰:《隋书(卷十五)·志第十》,中华书局1973年版,第378页。
⑥ 〔唐〕魏征、令狐德棻撰:《隋书(卷十五)·志第十》,中华书局1973年版,第380页。
⑦ 〔唐〕杜佑撰:《通典(卷第一百四十四)·乐四》,中华书局1988年版,第3679页。

在演奏"弹筝"时,是需要戴义甲演奏的。我们可以在《全唐诗》中找到对应。《全唐诗》载杜甫诗《陪郑广文游何将军山林十首》:"银甲弹筝用,金鱼换酒来。"①又见李商隐诗《无题二首》:"十二学弹筝,银甲不曾卸。"②这两首诗句至少对应了弹筝使用义甲一说。但不得不说的是,在演奏筝时佩戴义甲并不是由《隋书》之后而开始的。《梁书》与《南史》对佩戴义甲弹筝均有记载,但并未注明是演奏的何种筝。历史文献资料中并未对"挡筝"作以注解。单就"挡"字而言,《六书故》记载:"挡,五指抠撑也。"③再借以该时期关于琵琶条目中"挡"之理解,且琵琶在该时期并未出现义甲情况,是否可以理解为挡筝是不戴义甲的演奏乐器。这当然需要更多的历史材料来支撑,在此只做分析探讨。

至于历史文献中的"轧筝",虽然在《通典》《旧唐书》《新唐书》中都有相关记载,但并无使用场合的文献介绍。《通典》载:"轧筝以片竹,润其端而轧之。"④而僧人皎然的《观李中丞洪二美人唱歌轧筝歌》诗中有载:"君家双美姬,善歌工筝人莫知。轧用蜀竹弦楚丝,清哇宛转声相随。"⑤这里的轧筝与《通典》所记载的内容相同。另有一种被称为"云和"的筝,始见于《旧唐书》,其载:"如筝稍小,曰云和,乐府所不用。"⑥通过考证"云和"二字,可知其在历

① 中华书局编辑部点校:《全唐诗(卷二二四)·杜甫九》,中华书局1999年版,第2402页。
② 中华书局编辑部点校:《全唐诗(卷五三九)·李商隐一》,中华书局1999年版,第6215页。
③ 〔宋〕戴侗:《六书故》,中华书局2012年版。
④ 〔唐〕杜佑撰:《通典(卷第一百四十四)·乐四》,中华书局1988年版,第3679页。
⑤ 中华书局编辑部点校:《全唐诗(卷八二一)·皎然七》,中华书局1999年版,第9345页。
⑥ 〔后晋〕刘昫等撰:《旧唐书(卷二十九)·志第九》,中华书局1975年版,第1079页。

史上多于瑟、琴相连缀使用。《晋书》有载:"至于孤竹之管,云和之瑟……"①又见于《宋书》,其载:"孤竹之管,云和之琴瑟……"②《通典》有载:"孤竹,竹特生者。云和,山名。"③可见历史文献资料中所记载的"云和之瑟"也好、"云和之琴瑟"也好,将最初的"云和"由一个地理名词,逐渐演化到指代"琴瑟"之属的乐器。唐代诗人鲍溶在其《湘妃列女操》一诗中言道:"竹上泪迹生不尽,寄哀云和五十丝。云和经奏钧天曲,乍听宝琴遥嗣续。"④从这里的五十丝来看,"云和"指代的应为"瑟"。但是《旧唐书》又确实记载了"云和"这种乐器的存在。并且唐代诗人白居易在其《云和》一诗中有写:"非琴非瑟亦非筝,拨柱推弦调未成。欲散白头千万恨,只消红袖两三声。"⑤由此看来,云和确实是一种弹拨类乐器,而且其与琴、瑟、筝有着相似之处。《乐府杂录》有载:"乐即有琴、瑟、云和筝——其头像云。"⑥该条目记于清乐之下,可见其用于清乐。反观《通典》的记载:"今清乐筝并十有二弦。"因为这一时期的中国,筝存在十二弦和十三弦之分。那么,是否可以说,云和筝指代的是十二弦筝呢?因为其历史记载太少,所以对于云和之属,在汉唐时期的文献中,只能获得这样的些许线索,以作浅薄的分析。

① 〔唐〕房玄龄等撰:《晋书(卷二十二)·志第十二》,中华书局1974年版,第677页。
② 〔南朝梁〕沈约:《宋书(卷十一)·志第一》,中华书局1974年版,第206—207页。
③ 〔唐〕杜佑撰:《通典(卷第四十二)·礼二 沿革二 吉礼一》,中华书局1988年版,第1163页。
④ 中华书局编辑部点校:《全唐诗(卷二三)·琴曲歌辞》,中华书局1999年版,第292页。
⑤ 中华书局编辑部点校:《全唐诗(卷四四六)·白居易二十三》,中华书局1999年版,第5037页。
⑥ 〔唐〕段安节撰、罗济平校点:《乐府杂录》,辽宁教育出版社1998年版,第2页。

相关筝的形制尺寸可见于《释名》，其载："筝，施弦高，筝筝然。阮瑀《筝赋》曰：筝长六尺，以应律数。弦有十二象，四时；柱高三寸象三才。"①阮瑀生活在汉魏时期，将该时期的度量换算成今天的尺寸约等于长 142.8 厘米、柱高 7.14 厘米。而在后世《新唐书》中有一记载，其为贞元年间骠国舒难陀献乐中的筝尺寸，其载："其一形如鼍，长四尺，有四足，虚腹，以鼍皮饰背，面及仰肩如琴，广七寸，腹阔八寸，尾长尺余，卷上虚中，施关以张九弦，左右一十八柱；其一面饰彩花，傅以虺皮为别。"②约为今天的长 96.8 厘米、宽 16.94 厘米、高 19.36 厘米。分析这段记载来看，其描述不太像中原地区的筝，有待进一步考究。筝的弦数根据其法照月历十二的附会来看，应为十二弦。《魏书》在记载"准"器时，曾载："其余十二弦，须施柱如筝。"③这一记载与《释名》的记载相同。也与晋代贾彬《筝赋》所记相同，其载："设弦十二，太蔟数也。"④但是在《风俗通义》中将筝记载为"筝五弦筑身也"⑤，同时又记载了该时期有两种不同的筝："今并凉二州筝，形如瑟，不知谁改也"⑥，也就是说并州地区和凉州地区的筝并不相同。又有《隋书》中记载筝为

① 〔唐〕徐坚等著：《初学记（卷十六）·乐部下》，中华书局 1962 年版，第 390 页。
② 〔宋〕欧阳修、宋祁撰：《新唐书（卷二百二十二下）·列传第一百四十七下》，中华书局 1975 年版，第 6312 页。
③ 〔北齐〕魏收撰：《魏书（卷一百九）·乐志五第十四》，中华书局 1974 年版，第 2835 页。
④ 〔唐〕欧阳询撰：《艺文类聚（卷四十四）·乐部四》，中华书局 1965 年版，第 786 页。
⑤ 〔唐〕欧阳询撰：《艺文类聚（卷四十四）·乐部四》，中华书局 1965 年版，第 784 页。
⑥ 〔唐〕欧阳询撰：《艺文类聚（卷四十四）·乐部四》，中华书局 1965 年版，第 784—785 页。

十三弦,其载:"四曰筝,十三弦"①。《通典》对十二弦和十三弦做出了解释,其载:"今清乐筝并十有二弦,他乐皆十有三弦。"②也就是说清乐中使用的筝为十二弦,而其他的筝为十三弦。但是在《旧唐书》中将"清乐"一词换为"杂乐"。杂乐在《隋书》中的释义为"杂乐有西凉鼙舞、清乐、龟兹等"③,这一点上其指代的内容是包含《通典》条目内容的。但是,《通典》中的"他乐"指代除清乐外的其他乐部,而《旧唐书》中的"他乐"就无解了。由此可推断隋唐时期的筝弦数量应为十二与十三并存。至于五弦之说,由于应劭、刘熙、阮瑀三人的生活年代距离较近,刘、阮二人记录为"十二"。《风俗通义》记载的五弦筝是为何物,有待历史考证。上文所叙述的骠国进献筝因其有九根琴弦,且左右有两排共十八柱,与中原地区的筝差异还是很大的。在尺寸方面,这一时期的历史文献还对演奏筝所用的义甲有所记录。《梁书》载:"有弹筝人陆太喜,著鹿角爪长七寸。"④这里的"七寸"折合今天的尺寸为17.43厘米。虽然我们无从知道古代演奏家的具体演奏状态,但是以现在人的演奏物理习惯,这么长的义甲是很难用于弹拨乐演奏的,但在《南史》中仍被记载为"七寸"。《通史》与《旧唐书》中虽未录入该条目内容,但是在记载弹筝所用的骨爪时记为"长寸余"。可见其撰书者对"七寸"也表示不可理解。筝的制作材料文献则见于《艺文类聚》,其

① 〔唐〕魏征、令狐德棻撰:《隋书(卷十五)·志第十》,中华书局1973年版,第375页。
② 〔唐〕杜佑撰:《通典(卷第一百四十四)·乐四》,中华书局1988年版,第3679页。
③ 〔唐〕魏征、令狐德棻撰:《隋书(卷十四)·志第九》,中华书局1973年版,第331页。
④ 〔唐〕姚思廉撰:《梁书(卷三十九)·列传第三十三》,中华书局1973年版,第561页。

载:"曹子建书曰:斩泗滨之梓,以为筝也。"①梓木质地坚硬,多用来制作木器。历史文献中虽然没有对筝的琴弦制作材料进行记载,但是参照筝的历史渊源,以及琴瑟之属的琴弦制作材料,可作"蚕丝"猜测。但唐代诗人刘禹锡在《冬夜宴河中李相公中堂命筝歌送酒》一诗中言道:"朗朗鹍鸡弦,华堂夜多思。"②这也就是说,在诗人生活的年代,有鹍鸡筋制作筝弦的例子了。诗人刘禹锡生活在772—842年的唐代时期,在这一时期,胡乐已经大批量地进入中原,并产生重要的影响。胡俗乐器研造之间的相互借鉴与交融,并非没有可能。在这一点上,该条材料是值得重视的。

关于汉唐时期筝的演奏者的记载散见于各种历史文献资料中,如《晋书》所载郝生(郝索、郝素)、上文所言陆太喜,《北齐书》所载李元忠,《南史》所载何承天,《北史》载后主高纬后妃毛夫人,《乐府杂录》所载李青青、龙佐、常述本、史从、李从周等。

二、瑟

瑟在中国的古代历史文献资料中,是一直伴随着"礼"被记载的。其与琴经常被视为中和之乐。《史记》载,汉武灭越之后,为制郊祀之乐而用瑟。实际上,其历史要更早于此。在历史记载中,琴瑟很大程度上被视为一种礼仪标准。如《史记》载"琴瑟不较,不能成其五音"③,琴瑟甚至被作为一种法律制度标准来使用。又如《通典》所载:"大功将至,避琴瑟。小功至,不绝乐。"但瑟作为乐器

① 〔唐〕欧阳询撰:《艺文类聚(卷八十九)·木部下》,中华书局1965年版,第1536页。
② 中华书局编辑部点校:《全唐诗(卷三五五)·刘禹锡二》,中华书局1999年版,第3994页。
③ 〔汉〕司马迁撰:《史记(卷四十六)·田敬仲完世家第十六》,中华书局1959年版,第1890页。

的属性,在这一时期有着什么样的历史脉络呢?

关于瑟的形制及弦数,《通典》有着较为详细的记载,上古时期创造之初其为五十弦,后因其声过哀,破取一半,为二十五弦。其后转引《三礼图》载,瑟分为雅瑟、颂瑟两类。其中雅瑟二十三弦,常用的有十九弦。颂瑟二十五弦,全部被使用。"……雅瑟,长八尺一寸,广一尺八寸,二十三弦。其常用者,十九弦。颂瑟,长七尺二寸,广尺八寸,二十五弦,尽用之。"《易通卦验》曰:'人君冬至日,使八能之士,鼓黄钟之瑟,瑟用槐木,长八尺一寸;夏至日,瑟用桑木,长五尺七寸。'(槐取气上也。桑取气下也。)"① 由于唐前《三礼图》分别有汉代郑玄、晋代阮谌、唐代张镒等人所撰的不同版本,且尽数遗失,所以关于该条目下的瑟的尺寸有着一定的误差性。郑玄与阮谌生活的年代较为相近,而张镒与杜佑生活的时代又有重合,所以将这种尺寸悉数列出。将汉魏时期的度量标准换算成今天的,雅瑟的尺寸约等于长192.78厘米、宽42.84厘米;颂瑟长约171.36厘米、宽约19.04厘米。而将唐代时期的度量标准进行换算,雅瑟的尺寸约等于今天的长196.02厘米、宽43.56厘米;颂瑟长174.24厘米、宽19.36厘米。由此可见,虽然颂瑟的弦数要大于雅瑟,但其形制较小。这里还揭示出瑟的制作材料有槐木和桑木两种。但是,瑟的弦数并不仅见于《通典》当中的相异。《宋书》在记载瑟条目时将其弦数记载为二十七弦,其载:"瑟二十七弦者曰洒。"② 这个"洒",《隋书》中并未出现,其只是记载了瑟为二十七弦,见:"二曰瑟,二十七弦,伏牺所作者也。"③ "洒"字再度出现是

① 〔唐〕杜佑撰:《通典(卷第一百四十四)·乐四》,中华书局1988年版,第3678页。
② 〔南朝梁〕沈约:《宋书(卷十九)·志第九》,中华书局1974年版,第556页。
③ 〔唐〕魏征、令狐德棻撰:《隋书(卷十五)·志第十》,中华书局1973年版,第375页。

在《通典》中，其把大瑟称为"洒"，并未标注弦数："大瑟谓之洒。"而《旧唐书》中沿用的是《宋书》的记载。也就是说瑟在汉唐时期的历史文献中分别出现了五十弦、二十五弦、二十七弦、二十三弦之记载。

瑟的制作材料见于《艺文类聚》的记载当中："椅桐梓漆，爰伐琴瑟。"①"有青桐赤桐白桐，白桐宜琴瑟。"②可见桐木是制作瑟的主要材料。瑟弦的制作材料同阮咸弦的材料一样，为蚕丝。这一点在《通典》中可以找到："岱畎丝……檿桑蚕丝中琴瑟弦。"③并记载了其作为贡品日常进贡。由于瑟在汉唐时期承担着礼教的特殊文化意义，所以其曲目多见于礼乐的合作演奏当中。除去郊祀用乐，隋初其还被编入清乐部中。唐朝大诗人李白曾在其诗《拟古十二首》中写道："含情弄柔瑟，弹作陌上桑。"④这也出现了记载中为数不多的曲目名称。

历史文献资料是研究汉唐时期弹拨类乐器的主要依据，但是在众多的历史文献中，对于乐器记录混淆不清的情况是普遍存在的。唐代之前对于琵琶和阮咸的混称，使得笔者在研读文献时，无法判断出其使用的何种乐器、筝的分类具体是依照何种规则、瑟的弦数变化究竟是何种原因等。这均由历史文献资料中记录不够清晰而导致。事实上，有很多问题，在历史文献记载的时代，就已经搞不清楚了。本章在对各种历史文献进行分析的基础之上，力求

① 〔唐〕欧阳询撰：《艺文类聚（卷八十八）·木部上》，中华书局1965年版，第1526页。
② 〔唐〕欧阳询撰：《艺文类聚（卷八十八）·木部上》，中华书局1965年版，第1526页。
③ 〔唐〕杜佑撰：《通典（卷第四）·食货四》，中华书局1988年版，第70页。
④ 中华书局编辑部点校：《全唐诗（卷一八三）·李白二三》，中华书局1999年版，第1868页。

能对相关历史记载不清的条目加以分析。在本章中,笔者对南朝褚渊和后主高纬及其嫔妃所演奏的"琵琶"乐器是哪一种进行了推断,认为褚渊所演奏的乐器为阮咸,而后主高纬所演奏的胡琵琶为五弦琵琶,其嫔妃所演奏的乐器则五弦琵琶与四弦曲项琵琶兼有。本章还对阮咸琴弦的材质进行了考证,认定为蚕丝,继而从蚕丝这一材质出发,进一步支持了前文对于阮咸是一件中原固有乐器的论证。通过对于历史文献中出现的空侯、坎侯与箜篌三种记载的史料溯源,可以看出,后世历史文献在辑录前朝文献时,是存在谨慎解释现象的。笔者对在隋唐西凉乐中使用的弹筝和搊筝进行了辨析,借助文字解释并以琵琶演奏的"搊"字来判断,两种筝在演奏时的区别,还对历史中对于筝爪的误记进行了考释。

综合而言,本章是建立在对于汉唐时期历史文献中相关乐器的形制、制作材料、弦数、柱数、演奏者、演奏法、曲目等条目进行梳理之上的。在梳理的过程中,笔者发现了上述混淆问题。所以,在有可能的前提下,笔者引据其他资料对其进行考证和分析,而不是单纯地进行历史文献堆积。只有将历史文献资料进行系统的整理与分析,才能在最大程度上对其在不同时期的发展状况有较为清晰的认知,从而在进行综合分析时,正确地将其作为论证材料使用。

第三章
汉唐时期弹拨类乐器于时间轴流变样态分析

中国汉唐时期自西汉始,经东汉、三国、西晋、东晋、十六国、南北朝、隋唐。这一时期政权交替频繁,且构成较为复杂。部分朝代在历史的发展中有并存的现象。这其中有汉时王莽的新朝、刘玄的玄汉,三国时期的曹魏、蜀汉、孙吴,十六国时期的五胡十六国①,南朝时期的刘宋、南齐、萧梁、南陈,北朝时期的北魏、东魏、北齐、西魏、北周,以及唐代的武周。另有一些末代傀儡皇帝的政权由于存在时间较短,且相关历史影响较小,不作详细列举。在这些朝代的构成和历史沿革中,我们可以看到,由于其土地国有的封建王朝属性、中央高度集权的政权统治特性,以及汉文化的高度繁荣,这一时期虽然有胡人政权的存在,但其在不同程度上都有汉化的倾向。所以,在这种特有的历史条件下,每个朝代及政权对待文化的态度就直接影响着音乐在该时期的发展。事实上,自两汉开始西域诸国及地区的战争与合作就直接促动着文化的流动。而魏晋时期的胡族在经济和文化上的双重汉化,其程度的不一、先后的

① 五胡:匈奴、羯、鲜卑、羌、氐。十六国:前赵、成汉、前凉、后赵、前燕、前秦、后燕、后秦、西秦、后凉、南凉、南燕、西凉、北凉、北燕、夏等国。

不同，再加上双方统治阶级的底线性的设置，使得在不同的历史时期，受汉治、胡治或者胡汉分治等不同的施政方法的影响，胡汉文化在交融的过程中，在音乐上有着不同的体现。在这一时期的音乐门类下，其与占据重要组成部分的弹拨类乐器和弹拨类乐器参与的音乐形式有何相互体现是本章论述的重点。所以，本章题目中所涉及的"时间轴"，实际上是在不同的时间节点下的王朝构成、胡汉施政历史背景在弹拨类乐器中的体现或是弹拨类乐器对其的印证。本章试图探索其两者之间的历史关系，进而理清弹拨类乐器在不同历史条件下流变的原因。

第一节 两汉时期弹拨类乐器发展与历史流变分析

两汉时期是弹拨类乐器发展的重要时期。这一时期的中原固有弹拨类乐器在不断完善着自身的形制并发展着自身的应用范畴。而西域诸国的乐器也由于丝绸之路的开通逐渐进入中原。造就这种乐器以及音乐文化的历史背景在此时就显得十分重要。这种自西向东的传播过程成为后世弹拨类乐器流变的重要方向。但是历史证明，任何文化之间的碰撞，作用力一定是相互的。所以查阅这一时期的相关弹拨类乐器历史文献可以发现，在西汉初，至少在弹拨类乐器的记载上，其存在中原向外输出的可能。当然，这一特例能不能代表文化流动主流，尚有待研究，但造成弹拨类乐器向外传播的主要因素就是汉代特殊的历史背景。

公元前 206 年汉王刘邦灭秦，后又历经楚汉战争，于公元前 202 年建立汉朝，定都长安（今陕西西安），史称西汉。由于秦末的连年战争，西汉在创立之初，主要采取休养生息、安国养民的政治

策略。在经济上减轻赋税重视生产,政治上加强中央集权。在文化上,高祖刘邦采取叔孙通的建议,恢复礼法。《史记》载:"周衰,礼废乐坏,大小相逾,管仲之家,兼备三归……""至秦有天下,悉内六国礼仪,采择其善,虽不合圣制,其尊君抑臣,朝廷济济,依古以来。至于高祖,光有四海,叔孙通颇有所增益减损,大抵皆袭秦故。"①而叔孙通所制其礼也是在前朝的基础上增减而成。《史记》载:"高祖过沛诗《三侯之章》,令小儿歌之。高祖崩,令沛得以四时歌舞宗庙。孝惠、孝文、孝景无所增更,于乐府习常肄旧而已。"②由于汉初几代的礼乐均是秉承这种增减而成,琴瑟之属的中原固有乐器在这一时期的使用状况可略见一斑。而乐府之属相和歌及相和大曲的发展和弹拨类乐器的使用,前文已述。乐府的建立,使得一部分民间音乐进入宫廷,为宫廷所用,大大丰富了中原音乐的多种元素,如《汉书》所载"自孝武立乐府而采歌谣,于是有代赵之讴,秦楚之风"③。

如前文所述,外传入华的弹拨乐器是在汉代进入中原地区的。东汉刘熙在其《释名》中有载:"琵琶本于胡中。"④那么其传入的历史基础与条件是什么呢?实际上在汉高祖刘邦建立西汉之初,其与盘踞在西北的匈奴部之间的政权关系就没有停止过。公元前201年,也就是汉高祖六年,匈奴冒顿单于勾结韩王信叛乱,汉高祖兴兵32万至平城讨伐,被围白登山七昼夜,刘邦贿赂阏氏才得

① 〔汉〕司马迁撰:《史记(卷二十三)·礼书第一》,中华书局1959年版,第1159页。
② 〔汉〕司马迁撰:《史记(卷二十四)·乐书第二》,中华书局1959年版,第1177页。
③ 〔汉〕班固撰:《汉书(卷三十)·艺文志第十》,中华书局1962年版,第1756页。
④ 〔唐〕欧阳询撰:《艺文类聚(卷四十四)·乐部四》,中华书局1965年版,第788页。

以脱险,史称白登之围。而就在同一时期冒顿单于击败月氏,致使月氏西迁。匈奴的实力与日俱增,成为西汉时期中原在西北边境的主要边患。由于汉初国力尚在复苏阶段,且平城一战使得汉王朝在此时的出兵讨伐策略受挫,于是在之后的很长一段时间内,汉王朝对待匈奴的政策都是以和亲来换取边疆的安宁。公元前200年至公元前140年这60年间,汉王朝经高祖、惠帝、文帝、景帝至武帝先后向冒顿单于、老上单于、军臣单于送去10位翁主和亲。

至汉武帝时期,匈奴战败月氏、楼兰、乌孙、呼揭之后实力剧增,见《史记》载:"以天之福,吏卒良,马强力,以夷灭月氏,尽斩杀降下之。定楼兰、乌孙、呼揭及其旁二十六国,皆以为匈奴。"①又因匈奴虽与汉王朝有和亲之约,但其在文帝、景帝至武帝朝时,屡犯边境,其地百姓生活受到了严重的影响。而汉武帝时期的汉王朝,历经文帝、景帝的"文景之治",在政治经济上都有了前所未有的发展。也是在这一时期"西域"二字进入正史的记载。《史记》载:"极临北海,西〔溱〕月氏,匈奴、西域,举国奉师。"②而在卫将军骠骑列传中又载道:"骠骑将军去病率师攻匈奴西域王浑邪,王及厥众萌咸相奔……"③也就是说,此时的西域与匈奴是一个相对固定的习惯称法。因为匈奴所侵占的二十六国地理位置逐渐西移,使得西域在汉时的范围逐渐扩大并趋于稳定。而被匈奴所击败的大月氏成为汉王朝的有效联合对象。汉武帝为勾连大月氏联合出击匈奴,建元二年也就是公元前139年,汉武帝派遣张骞出使大月氏。事实上,当元光六年(前129年)张骞摆脱匈奴扣押到达月氏

① 〔汉〕司马迁撰:《史记(卷一百十)·匈奴列传第五十》,中华书局1959年版,第2896页。
② 〔汉〕司马迁撰:《史记(卷六十)·三王世家第三十》,中华书局1959年版,第2109页。
③ 〔汉〕司马迁撰:《史记(卷一百一十一)·卫将军骠骑列传第五十一》,中华书局1959年版,第2933页。

的时候,其已经从伊犁河、楚河流域地区迁至达阿姆河流域而且征服了该地区的大夏国,并无再征匈奴之意。对于张骞出使的本意来说,这次的任务是失败的。但是,其在西域地区的见闻,却打开了汉胡双方的视野,为丝绸之路的开通打下了坚实的基础。另一方面,我们在对西域的相关介绍的文献资料中不但可以发现西域各国的地理位置、风土人情、物产文化,还可以得到早期中原与西域交流的有效信息。首先,《史记》载:"大宛闻汉之饶财,欲通不得,见骞,喜,问曰:'若欲何之?'"①这说明在张骞到达大宛之前,大宛国就对汉王朝有所了解,知道其富有。其次,张骞至大夏国时曾见到"蜀布":"骞曰:'臣在大夏时,见邛竹杖、蜀布。'"②这就进一步说明,在其出使之前,西域地区就已经开始与中原地区有所往来,只是规模及影响较小。所以在该时间段,我们并未发现相关胡乐器输入的记载和出土文物。这也就解释了在今天的新疆地区出土了公元前 3—5 世纪的竖箜篌乐器,但其并没有传至中原的原因。

汉武帝时期,在霍去病、卫青大败匈奴之后,元狩四年(前 119 年)武帝派遣张骞第二次出使西域,其目的之一就是联合乌孙进一步进攻匈奴。而《史记》中所记载的乌孙对于此事的态度,其实代表着该时期西域大部分非与汉王朝敌对关系的诸国的态度。"乌孙国分,王老,而远汉,未知其大小,素服属匈奴日久矣,且又近之,其大臣皆畏胡,不欲移徙,王不能专制。"③从这段话中我们可以发现诸多问题。其一,乌孙国家内部存在很大程度的不稳定性;其

① 〔汉〕司马迁撰:《史记(卷一百二十三)·大宛列传第六十三》,中华书局 1959 年版,第 3158 页。
② 〔汉〕司马迁撰:《史记(卷一百二十三)·大宛列传第六十三》,中华书局 1959 年版,第 3166 页。
③ 〔汉〕司马迁撰:《史记(卷一百二十三)·大宛列传第六十三》,中华书局 1959 年版,第 3169 页。

二,汉王朝距离其太远,而匈奴近在身边;其三,其国家制度还不完善。所以,在存在这些问题的情况下,张骞返回中原的时候,一并带来了乌孙使者,使其能目睹汉王朝此时的国力强大与生活繁盛。不仅如此,张骞在二次出使西域时,还将手下诸将分派至康居、安息、身毒、于寘、扞罙等地进行联通,取得了丰硕的外交成果。《史记》载:"……骞所遣使通大夏之属者皆颇与其人俱来,于是西北国始通于汉矣。"① 也就是在这种历史条件下,汉代元封年间,细君公主远嫁乌孙,两国交好。这就牵连出前文所涉及的阮咸乐器起源问题。对于前文对阮咸起源于中国的判断,无论是"乌孙起源说"还是"弦鼗说",至少在文化流动方面,依托中国古代文献史料以及壁画文物,目前来看,是成立的。张骞在第一次出使西域时,就已经到达了大宛、康居及大月氏等国,而前文又叙述道,迁居在达阿姆河流域地区的大月氏征服了该地区的大夏国,二次出使西域时亦曾联通安息国。从该地区的地图来看,花剌子模完全在一个包围圈中,虽不能论证其是否受到中原文化的影响,但单一地说其文化流向是自西向东,恐怕难以服众。

而这一时期的史书中记载,前文所提及的龟兹王绛宾与其妻第史两人均多次来长安朝贡,还记载了第史曾在长安习琴,为两国音乐交流创造了良好的契机。在历史文献中其涉及的只有"琴"与"鼓吹"两个有效信息,也是弹拨类乐器在该时期历史流变的一个良好例证。鉴于前文已述,故在此不作赘述。但是《汉书》西域传有载,此时胡人对该历史事件中所呈现的现象的态度:"后数来朝贺,乐汉衣服制度,归其国,治宫室,作徼道周卫,出入传呼,撞钟鼓,如汉家仪。外国胡人皆曰:'驴非驴,马非马,若龟兹王,所谓骡

① 〔汉〕司马迁撰:《史记(卷一百二十三)·大宛列传第六十三》,中华书局1959年版,第3169页。

也.'绛宾死,其子丞德自谓汉外孙,成、哀帝时往来尤数,汉遇之亦甚亲密。"①也就是说龟兹王绛宾将其在中原地区所学习到的一系列举措,在其归国后实施,但从文化接受的程度上似乎存在一定的困难,所以才会遭到其他胡人的嘲笑。这一现象在文化碰撞的早期是一种合情合理且难以避免的现象。而这并不代表向中原学习在该国只是昙花一现的事情,据文献记载,其在之后的数代仍与汉室交好。这种早期的政治文化交流和影响,是否影响着后世隋代龟兹乐在中原地区的强大势力呢? 由于时间久远又历经战乱,不好妄下论断。但就文化交流与乐器流变的先天条件来说,至少是一个好的开始和基础。从这个历史发展来看,在4世纪和5世纪,在隶属古代龟兹的今天新疆库车地区发现阮咸的壁画,并不是不可解释的事情。而且,事实上,在库车克孜尔壁画中,出现最多的弹拨类乐器也只有竖箜篌、五弦琵琶、曲项琵琶以及阮咸。至宣帝年间,匈奴呼韩邪单于曾被宣帝赏赐"瑟与空侯"两件乐器,以至于建武二十八年(52年),匈奴单于曾向汉王朝重新求赐:"单于前言先帝时所赐呼韩邪竽、瑟、空侯皆败,愿复裁〔赐〕。"②在关于这个时期的历史文献记载中,虽有汉王朝与西域诸国之间的音乐文化交流,但是从乐器记载来看,弹拨类乐器阮咸、瑟、箜篌以及可作推测的琴,这些乐器均是中原所固有的乐器,是该时期中原文化向外传播的有效例证。

至东汉初年,由于再次受到战乱的影响,汉光武帝对西域的经营调整了策略。《后汉书》载:"其冬,鄯善王、车师王等十六国皆遣子入侍奉献,愿请都护。帝以中国初定,未遑外事,乃还其侍子,

① 〔汉〕班固撰:《汉书(卷九十六下)·西域传第六十六下》,中华书局1962年版,第3916—3917页。
② 〔南朝宋〕范晔撰、〔唐〕李贤等注:《后汉书(卷八十九)·南匈奴列传第七十九》,中华书局1965年版,第2947页。

厚加赏赐。"①这说明此时地处西域的鄯善国与车师国还是希望设立都护府,归顺汉王朝之下的。之所以光武帝在建武二十一年(45年)有这样的政治表现,是因为其在该年的正月、四月、秋、十月都在南北征战。所以光武初期,中央政权无暇顾及西域,而这一时期的西域逐渐又为匈奴所控制。建武二十四年(48年)匈奴内部分裂,分别形成南匈奴与北匈奴两部,第二年南匈奴遣使称藩,并攻打北匈奴。至汉明帝年间,汉王朝开始逐渐恢复经营西域,史书记载永建六年(131年)于阗王遣子入朝,并进贡,增加两国之间的交流。此时,虽没有关于乐器之间流动的过多记载,但是自汉安帝在位时的一条记录可以看出士大夫阶层对外来文化艺术的态度。《后汉书》记载,永宁元年(120年),有西南夷掸国进献幻术能人,安帝甚为惊奇。而时任谏议大夫陈禅认为这是蛮夷之技,不能上演于宫廷,其借孔子之言说是"'放郑声,远佞人。'帝王之庭,不宜设夷狄之技"②。但尚书陈忠却认为其是掸国不远万里进献的艺术,不当视为靡靡之音。虽然这段历史资料并不涉及胡地音乐,更与弹拨类乐器没有关系,但是从士大夫阶层对外来艺术形式的态度来看,仍然呈现出文化触变时的紧张小心心理,从而影响了该时期的艺术形式和乐器交流的发展。

在东汉的历史发展中,自汉灵帝时期,历史文献中记载胡地文化的条目逐渐增多。《后汉书》载:"灵帝好胡服、胡帐、胡床、胡坐、胡饭、胡空侯、胡笛、胡舞,京都贵戚皆竞为之。"③可见上述这

① 〔南朝宋〕范晔撰、〔唐〕李贤等注:《后汉书(卷一下)·光武帝纪第一下》,中华书局1965年版,第73页。
② 〔南朝宋〕范晔撰、〔唐〕李贤等注:《后汉书(卷五十一)·李陈庞陈桥列传第四十一》,中华书局1965年版,第1685页。
③ 〔南朝宋〕范晔撰、〔唐〕李贤等注:《后汉书(志第十三)·五行一》,中华书局1965年版,第3272页。

些来自胡地的物品应早于灵帝喜好之前就已经传入中原,否则仅就皇帝喜欢,还可以理解为西域诸国进贡,而贵戚们也可以拥有,就说明这些胡地物品已经在大批量地进入中原了。而这里所记载的"胡箜篌"很可能就是后世文献中的竖箜篌之属。这也进一步解释了在此时间节点之前出土于新疆的箜篌实物,与在这个时间节点之后的库车壁画中的大量的箜篌形象。

　　据此,汉代是一个中原文化快速发展的时段,历经文景之治、汉武盛世、光武中兴,其经济与文化都发展至一个高峰时期,巩固了中原文化主流形态的基础,其对外政策的实施,直接导致了丝绸之路的开通,为东西方经济文化的交流创造了极其有利的条件。特别是西汉时期,根据相关历史文献记载,至少在有记载的弹拨类乐器上,是存在由汉王朝向西域输出的可能性的。而这一时期,儒家礼乐思想被不断地规范演进,乐府机构的诞生又将民间音乐逐渐引入宫廷,使得中原地区的音乐雅俗并进,得到了长远的发展。对于弹拨类乐器来说,这一时期的历史文献较少、出土文物有限,从这一点可以看出,该时期虽然琴、瑟、筝早已出现,但是琴的形制还未完全确立,琴、瑟所使用的范畴又十分有限,筝与两类箜篌在历史文献资料中的记载十分少。而阮咸正在形成初期,胡琵琶正在经由丝绸之路缓慢传入。汉代的诸多历史发生,为下一个时代的历史演进提供了主导条件,音乐文化的触变在不断酝酿发酵。

第二节　三国、两晋时期弹拨类乐器发展与历史流变分析

　　三国两晋及十六国时期,中原政权交替频繁,呈割据局面。东晋政权的南下,使得中原文化不断吸收南方文艺的养分。而盘踞

在丝绸之路要道上的十六国政权,在相对阻碍西域直通中原的交流线路中,又恰恰促成了中原文化与西域文化的一次融合。这是这一时期所特有的历史因素,同时也是定都于河西地区的政权性质与政治策略下的一种必然。

东汉末年,中原地区再度陷入战乱,董卓乱政、曹操奉天子以令不臣,中原局势一片混乱。220年,曹丕称帝改国号魏,史称曹魏;221年,刘备称帝续汉,史称蜀汉;229年,孙权称帝,国号为吴,史称东吴。三国鼎立,彼此之间战乱频发。虽然三家都在实施各种律政,以谋求政治、经济的稳定,但是这种历史条件下很难再与汉王朝的辉煌时期相比。由于中原的战事使得统治阶层自顾不暇,所以在文化交流及对外政策上相对前朝有所削弱,但是与西域诸国的往来并没有因此而中断。历史文献中仍然有西域大国向曹魏进贡的记载。由于西域诸国特殊的地理位置与人民的生活习性,加之政权的不稳定性,其相互之间经常发生武力侵占。一旦汉王朝无暇西顾,这种战事就相对频发。如何增强其自身的国力是其发展的关键所在。曹魏时期,西域与中原的经济交往大致可分为两类情况:一类是沿着丝绸之路直接去都城交易的商贩;另一类是到达敦煌交易的商贩。① 《三国志》载:"林恐所遣或非真的,权取疏属贾胡,因通使命,利得印绶,而道路护送,所损滋多。"②又见《三国志》载:"太和中,迁炖煌太守。郡在西陲……又常日西域杂胡欲来贡献,而诸豪族多逆断绝……欲诣洛者,为封过所,欲从郡还者,官为平取,辄以府见物与共交市,使吏民护送道路,由是民

① 余太山:《两汉魏晋南北朝与西域关系史研究》,商务印书馆2011年版,第148页。
② 〔晋〕陈寿撰、〔南朝宋〕裴松之注:《三国志(卷二十四)·魏书二十四》,中华书局1959年版,第680页。

夷翕然称其德惠。"①这在一定程度上其实促进了河西走廊的经济兴盛,为其文化的发展奠定了基础。而不仅仅是曹魏,该时期蜀汉也在积极地笼络河西羌部。现藏于故宫博物院的三国时期的青釉堆塑谷仓罐,其罐上有塑胡人奏阮咸图,就是一则实证。随着 280 年西晋灭吴,三国时期结束,历史又进入了一个新的时期。

魏晋时期的战乱,使得当时的思想文化处于一个高度发散的时代,汉代以来独尊儒家的格局已经被战争打乱,在不同思想的指导下,逐渐形成了该时期所独有的一种文化现象。不受约束、崇尚自然的思想逐渐成为一部分士大夫门阀的追求。饮酒、服药、清谈成为其表现形式。通常这类人都采取避世消极、不参与政事的态度。阮咸就是其中一个著名的代表。

《艺文类聚》载:"《竹林七贤论》曰:阮咸善弹琵琶。"②如果说箜篌的命名与制造者"侯"姓有关的话,那么阮咸乐器则是后世直接取人名来命名的,足见阮咸之于这件乐器的重要性以及后世对阮咸的评价如何。实际上,西晋的政权在众多这样名士不合作的态度下,由于其罢州郡兵马、分封诸王、迁戎政策的不合理性,直接为后来的"五胡乱华"埋下祸根。元康九年(291年)飘摇欲坠的西晋爆发了八王之乱,这场暴乱持续了将近 16 年,彻底摧毁了西晋政权。八王之乱时期,天灾横行,严重影响了人民的生产生活。尤其是北方人民或迫于生计、或为避难,更有甚者为当时统治者所强迫,出现了大规模的人口流动。这也是魏晋至南北朝时期社会不稳定的一个具体表现和原因。而避难的流离方向主要有三个,即西北、南方与东北。这三个方向正是日后王朝更替的主要所在地。

① 〔晋〕陈寿撰、〔南朝宋〕裴松之注:《三国志(卷十六)·魏书十六》,中华书局 1959 年版,第 512 页。
② 〔唐〕欧阳询撰:《艺文类聚(卷四十四)·乐部四》,中华书局 1965 年版,第 788 页。

西北归于前凉,南方为日后南朝的建立奠定了基础,东北则归于鲜卑。这其实在一定程度上也反映出后世南北朝至隋唐间的文化流动,即以河西走廊地区政权为主的外来文化与中原固有文化的交集和南北方文化的交互。

西晋之后,雄踞河西的前凉张氏政权扼守着丝绸之路的重镇。其与经由此路传至中原的经贸与文化有着最直接的接触。其控制高昌,讨伐龟兹与鄯善,势力范围在西域地区不断扩大。与此同时,特殊的地理位置与统治者的身份,使得前凉在这一时期的文化思想方面呈现出多元发展的态势。《晋书》载:"……汉常山景王耳十七代孙也。家世孝廉,以儒学显。"①可见张轨本人的出身是受着儒家思想的影响的,所以在他当政的时间里,十分重视教化治理,如:"……始置崇文祭酒,位视别驾,春秋行乡射之礼。"②陈寅恪先生在其《隋唐制度渊源略论稿》中说:"秦凉诸州西北一隅之地,其文化上续汉魏、西晋之学风,下开魏齐、隋唐之制度,承前启后,继绝扶衰,五百年间延绵一脉。"③可见其施政不仅仅对当时有着重要凝聚作用,于后世的隋唐制度都存在着一定的影响。音乐方面,在前凉时代与西域的交流中有了关于天竺音乐的记载。《隋书》载:"《天竺》者,起自张重华据有凉州,重四译来贡男伎"。④ 也就是说,在当时的凉州地区,有经过四道翻译才进贡而来的天竺乐人。当时以及后世记载隋代部伎乐所使用的乐器有曲项琵琶、五弦琵琶、凤首箜篌等弹拨乐器。因为前凉张重华和北凉沮渠蒙逊

① 〔唐〕房玄龄等撰:《晋书(卷八十六)·列传第五十六》,中华书局1974年版,第2221页。
② 〔唐〕房玄龄等撰:《晋书(卷八十六)·列传第五十六》,中华书局1974年版,第2222页。
③ 陈寅恪:《隋唐制度渊源略论稿》,商务印书馆2011年版,第46页。
④ 〔唐〕魏征、令狐德棻撰:《隋书(卷十五)·志第十》,中华书局1973年版,第379页。

几乎生活在一个时代,所以敦煌壁画石窟上在北凉时期开始出现五弦琵琶这一点就可以得到解释了。

352年,氐人苻坚称皇帝,国号秦,史称前秦。376年,篡位成功的苻坚兴兵灭前凉张氏。进而在383年,苻坚派吕光在鄯善、车师的导引下西征龟兹。《晋书》载:"西戎荒俗,非礼义之邦。羁縻之道,服而赦之,示以中国之威,导以王化之法,勿极武穷兵,过深残掠。"①这段话是在苻坚送吕光出征时所嘱托的。一方面显示出苻坚在治国之道上的理念;另一方面其以氐人之身份言"中国之威"与"王化之法",可见其在心理上就已经以中原文化的持有者自居了。又有史书记载,吕光在西域征服龟兹之后,曾与鸠摩罗什有一段对话,内容涉及战胜去留之问题。在鸠摩罗什的劝说下,吕光携带了大量的珍宝与伎人东还,如《晋书》载:"……以驼二万余头致外国珍宝及奇伎异戏、殊禽怪兽千有余品,骏马万余匹。"②这是历史上一次在战争的前提下所引发的文化流动。正是这些"奇伎异戏"被后世历史书写者认为其是隋唐部伎乐中龟兹一部的来源。《隋书》载:"《西凉》者,起苻氏之末,吕光、沮渠蒙逊等,据有凉州,变龟兹声为之,号为秦汉伎。魏太武既平河西得之,谓之《西凉乐》。"③又载:"《龟兹》者,起自吕光灭龟兹,因得其声。"④这里可以看出无论是西凉乐还是龟兹乐都与前秦和北凉有着密切的联系。实际上,通过上文可以知道,龟兹与中原交集已久,其音乐形

① 〔唐〕房玄龄等撰:《晋书(卷一百十四)·载记第十四》,中华书局1974年版,第2914页。
② 〔唐〕房玄龄等撰:《晋书(卷一百二十二)·载记第二十二》,中华书局1974年版,第3056页。
③ 〔唐〕魏征、令狐德棻撰:《隋书(卷十五)·志第十》,中华书局1973年版,第378页。
④ 〔唐〕魏征、令狐德棻撰:《隋书(卷十五)·志第十》,中华书局1973年版,第378页。

式及乐器的传入一定是早于这一时期的。而西凉乐的形成却与这四朝在河西地区的经营有着密切的关系。无论是前凉、前秦、后凉还是北凉，由于地域所制、施政需要，其在治理国家时不得不面对的是中原汉文化势力、西域诸国的胡文化势力以及政权所在地的原始势力三部分。所以，其在文化的兼容上还是相对开放的。后世《旧唐书》在记载西凉乐的时候，将其组成部分的内容叙述得很详细，其载："其乐具有钟磬，盖凉人所传中国旧乐，而杂以羌胡之声也。"①所谓的钟、磬是中原一直使用的乐器，而所杂糅的"羌胡之声"，《隋书》早已记载，体现在乐器方面，其所用的曲项琵琶、竖箜篌都不是中原乐器，而是出自西域。在今天甘肃酒泉丁家闸出土的十六国古墓壁画和嘉峪关魏晋古墓中的壁画，对于该时期该地区人们生产生活及其音乐艺术形式的描绘，与历史文献记载高度吻合，如酒泉丁家闸壁画中所绘的奏乐图。该图上半部分是一个混合有胡乐器与中原乐器的乐队演奏②，下半部分则是隶属主要内容来自西域杂耍的百戏（图11）。另有天马图一幅，其与西域胡

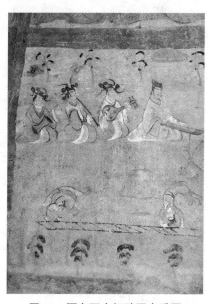

图11　酒泉丁家闸壁画奏乐图

① 〔后晋〕刘昫等撰：《旧唐书（卷二十九）·志第九》，中华书局1975年版，第1068页。
② 其具体乐器类别，将于下文详述。

人壁画尚马的习惯有很大的关系(图12),且《隋书》有载:"《杨泽新声》《神白马》之类,生于胡戎。"①这正是地方歌谣对人文风土在壁画中的良证体现。

图12　酒泉丁家闸壁画白马图

所以,尽管三国两晋时期中原内部及与边境地区发生了较大的政权变动,但是,各个政权均对中原文化展现出充分的文化自信。张轨、苻坚、沮渠蒙逊都是深受汉文化影响的领导者。其不仅在文化制度上向中原制度靠拢,在经济、军事等各个层面都吸取经验。而对于外来文化和势力,无论是在外交、音乐还是宗教层面,其都展现出不同程度的开放态度。河西地区独特的胡俗共存文化现象和生产生活模式,均可以很明显地体现出这一点。这种模式的建立对于胡乐器的东传而至后世的南北朝及隋唐时期,有着深

① 〔唐〕魏征、令狐德棻撰:《隋书(卷十五)·志第十》,中华书局1973年版,第378页。

远的影响。后世政权,无论处于何种形式或出于何种政治文化原因,至少在对外来文化和势力的接受问题上,一直保持高度的重视态度。弹拨类乐器,尤其是外传而来胡人弹拨类乐器,自汉灵帝好胡箜篌以后的四百年,逐渐登上历史舞台,其在宫廷和民间的应用逐渐增多,为后世雅、胡、俗三足鼎立的形成以及交融繁盛,埋下了伏笔。

第三节　南北朝时期弹拨类乐器发展与历史流变分析

历史学家陈寅恪在讲魏晋南北朝史时对自魏晋时期开始这一历史时段的胡汉关系的倾向性变化进行了论述,其言道:"胡族与胡族之间的融合将让位于胡汉之间的融合,以地域区分民族将让位于以文化区分民族。"[①]而东晋偏安江南,北来的士大夫阶层与江南士族又成为南朝宋、齐、梁、陈建立的根本。这两种势力在历史渊源、地域文化、宗教信仰等方面有所不同。所以,其在接纳、调和的过程中也势必会有一个历史过程。究其根本,江南的士族系统对北来的士族系统在文化上有一种羡慕钦佩的情绪,但偏安一隅的历史生活,加之并无北归的寄托,所以两大阵营在历史中所展现出的态度也有所不同。总之,在这一历史时期,北方在经营本国政权的基础上,与西域仍然有着密切的联系,东西之间的交往仍然互相影响并作用于这一时期的音乐文化发展,在这一条线上,又增加了南北之间的文化发展支流,流变模式呈现出一种新的脉络。

① 万绳楠整理:《陈寅恪魏晋南北朝史讲演录》,贵州人民出版社 2012 年版,第 91 页。

386年,拓跋珪重建代国,同年四月自称魏王,398年定国号为魏,史称北魏。在论及北魏政权时,最常为人们所提及的是孝文帝迁都的汉化问题。这也是常被拿来引证中原文化向心力的一个明证。但是任何事物的发展都有着一个反复的过程,特别是北朝历代政权,甚至为史学界所怀疑的杨隋和李唐。由于其身份在魏晋门阀正统观念的影响下遭人质疑,所以其在文化交互上的态度就显得相对敏感。但无论怎样,历史的发展有着不可阻挡的规律。只是在论证其不同时期的发展态度时,要辩证地看待。由此,在北魏建立之初,汉化运动的实施,其实是受阻十分严重的。当时的北方门阀大族,文武并举、宗党联姻,势力十分强大。而北魏政权当中需要平衡的就是本族贵族与这些高门大户之间的关系。在这一时期,两派就发生过严重的争执,以至于此时门第最高的清河崔氏与范阳卢氏遭到灭门之灾①。《魏书》载:"真君十一年六月诛浩,清河崔氏无远近,范阳卢氏、太原郭氏、河东柳氏,皆浩之姻亲,尽夷其族。"②但是汉人儒家大族的力量是历史文化趋势所在,所以至魏孝文帝时期进入一个高潮。孝文帝在吸取魏初历史经验的基础上平衡双方势力,迁都洛阳,使得鲜卑贵族脱离其旧有的环境,在衣冠、正音甚至姓氏上推行其汉化政策。政治制度上更是如此。在对待西域问题上,由于北魏连年与柔然的战争,在一定时期也许受挫,但并不影响其与西域的来往。北魏政权在征服鄯善、焉耆、龟兹之后曾设立鄯善镇与焉耆镇,派兵驻扎。其目的从最初的"可以振威德于荒外,又可致奇货于天府"③逐渐发展到军政治安等更

① 万绳楠整理:《陈寅恪魏晋南北朝史讲演录》,贵州人民出版社2012年版,第214页。
② 〔北齐〕魏收撰:《魏书(卷三十五)·列传第二十三》,中华书局1974年版,第826页。
③ 〔北齐〕魏收撰:《魏书(卷一百二)·列传第九十》,中华书局1974年版,第2259页。

为重要的层面。在此以后西魏、北周虽都未在西域设立军事政治机构,但是商人往来频繁,或携带家眷,或进献乐奴,或因婚嫁,胡乐在这一时期已经大量进入中原地区,一部分胡乐人已经从底层的献艺开始逐渐有了更高的身份。

　　胡乐人入华在北齐政权时达到一个历史高峰。北齐末年,后主高纬酷爱胡乐,自己可以演奏胡琵琶,并自度曲目。其与权臣祖珽作乐的场景被记录在历史文献中,如《北齐书》载:"帝于后园使珽弹琵琶,和士开胡舞,各赏物百段。"①和士开者,汉姓胡人,其本姓素和氏,西域商人之后,自己也是一位琵琶演奏家:"加以倾巧便僻,又能弹胡琵琶,因此亲狎。"②该时期还有汉姓胡乐人王长通,如《北齐书》载:"至于胡小儿等眼鼻深险,一无可用,非理爱好,排突朝贵,尤为人士之所疾恶。其以音乐至大官者:沈过儿官至开府仪同,王长通年十四五,便假节通州刺史。"③这段话不仅揭示出胡乐人在中原地区的地位有所上升,而且可以看出朝廷士族对于胡人做官的看法,也就是在文化背景上的一种身份敏感。这一点在面对不同文化碰撞时,尤为强烈。实际上,无论褒贬,都说明胡乐在该时期已经引起统治者和士人的关注,而这种关注,一定是建立在"量"的基础之上的。王长通者,《隋书》记载其是一位优秀的琵琶演奏家。在北齐,不仅仅是乐人可以开府仪同,而且如前文所述,曹国琵琶演奏家曹僧奴,因其女贵为昭仪,两子皆为郡王,地位一时显赫。北齐政权之所以在这一时期如此热衷于胡乐,是有其一定的历史原因的。北齐的统治者

① 〔唐〕李百药撰:《北齐书(卷三十九)·列传第三十一》,中华书局1972年版,第516页。
② 〔唐〕李百药撰:《北齐书(卷五十)·列传第四十二》,中华书局1972年版,第686页。
③ 〔唐〕李百药撰:《北齐书(卷五十)·列传第四十二》,中华书局1972年版,第694页。

高氏一门实际上是汉人。《魏书》载:"高湖,字大渊,勃海蓚人也。汉太傅袤之后。"①此高湖就是高欢的曾祖,可见其血统溯源三代上下就已经明了了。但是从历史文献中对其的相关记载,完全看不出这一点。《北齐书》载,弘农杨愔被杀后,废帝高殷曾言:帝乃曰:"天子亦不敢与叔惜,岂敢惜此汉辈?"②可以看出皇帝是不以汉人自居的。在北齐年间,不仅皇帝有着这样的倾向,多数汉人高官亦跟风附和,就更不要提鲜卑贵族了。这其中最重要的原因恐怕是北魏孝文帝的汉化政策之遗留问题。孝文帝的汉化政策在当时触动了六镇军人的利益,而导致当时的六镇起兵,而北齐又是依靠这股力量建立的政权。所以,以反对汉化而自居的六镇势力,是一个高度鲜卑化的团体。北齐本就腐败的政权无力控制,便只有投其所好。伴随着北齐政权的日益衰败,胡乐人进入中原,其所带来的各种玄幻技艺与繁曲新声给予了没落王朝统治者极大的刺激感与新鲜感。所以,在北齐的晚期,朝廷胡人众多,胡乐人封官开府,"胡小儿"都能有官当。这与当时大量涌入的胡地人员有密切的关系,而且就曹僧奴、和士开两家来看,其已经在中原地区扎根散叶,其二代甚至三代已经在这片古老的地域上,不断代表着自身的文化系统与中原地区的文化而发生着触变。

与北朝对峙的南朝,此时期商业繁荣,经济生活较北朝略显富庶,文化也较为繁荣。这其中很大的原因是,自永嘉之乱以后,北方士族的南迁,带去了大量的中原文化。以至于隋在建国之初,要从南方来获得其所谓的"华夏正声"。《南齐书》有这样一条记载:

① 〔北齐〕魏收撰:《魏书(卷三十二)·列传第二十》,中华书局1974年版,第751页。
② 〔唐〕李百药撰:《北齐书(卷三十四)·列传第二十六》,中华书局1972年版,第459页。

"后豫章王北宅后堂集会,文季与渊并(喜)〔善〕琵琶,酒阑,渊取乐器,为《明君曲》。文季便下席大唱曰:'沈文季不能作伎儿。'豫章王嶷又解之曰:'此故当不损仲容之德。'渊颜色无异,曲终而止。"①其所记载的是豫章王萧嶷宴请集会的事情。其中,萧嶷为齐高帝萧道成的第二子,为人宽厚仁慈,大量有度。褚渊者,宋、齐重臣,河南阳翟人,太常褚秀之之孙。沈文季者,吴兴武康人。这三人无论在血统出身还是生活经历上都有着不同的背景。但是从文献记载的场景来看,褚渊所奏阮咸为《明君曲》,沈文季认为自己作为西丰县侯不能为"伎儿",萧嶷则认为此事不会有损魏晋名士阮咸之德。可见此时的南朝,无论是北方士族的后代还是南方官贵所奉行的仍然是中原礼教约束。其宫廷文化思想、礼乐制度等均是在汉魏时期的基础上建立的,虽然不乏南方文艺成分,但其思想文化主题仍属中原文化系统。还能印证这一点的人,就是关注雅乐且会弹琴作乐的王僧虔。

综上,在南北朝时期,弹拨类乐器在这样的一个历史条件下,有着进一步的发展。历史文献中已经有了家族性的演奏传承记录。而这种传承对于乐器演奏法、演奏风格以及作品的流传都有极其重要的意义。与之前文献资料中所散见的演奏者相比,这一时期演奏者的传承更具有稳定性。而胡乐器在宫廷中的大量使用,也使其受关注程度较以往有了更大的提高。虽然不排除其在乱世末朝为中原士族所诟病,但是就其传入中原的数量和影响来看,其已经占据该时期中原音乐文化构成的相当分量,在隋唐逐渐成为音乐文化组成的中坚。

① 〔南朝梁〕萧子显撰:《南齐书(卷四十四)·列传第二十五》,中华书局1972年版,第776页。

第四节　隋唐时期弹拨类乐器发展与历史流变分析

隋唐时期是中国古代音乐发展的一个高峰时期。这一时期无论是政治还是经济都强调一个东方帝国的存在。隋朝虽然历经二代而亡,但是其在典章制度、文化经营等方面的创新为唐王朝所继承和发展。而隋朝的制度又是在北周、北齐、南朝等的基础上建立的。同样,其在音乐方面也接续了南北朝时期的发展轴线,即东西方与南北方两条。这一态势直接影响了之后的唐王朝。无论怎样,在中国古代音乐史上,唐代无疑是一个值得骄傲的时代。其在强盛的经济、军事国力支撑下,对外来的音乐形式采取兼容并收的态度,以至一时万邦朝贺,在音乐艺术发展的宽度和深度方面取得了难以估量的成就。就是在这样的时代里,弹拨类乐器的发展也进入了鼎盛时期。自汉代丝绸之路的开通,伴随着战争、和亲、商贸等活动,西域音乐及乐器不断传入中原地区,为中原艺术的繁荣注入了新鲜的元素。至隋唐时期,西域音乐发展至强盛阶段,与其相关的胡乐器悉数登台。这不但使唐王朝自身的文化艺术变得繁花似锦、博大精深,而且影响了该时期以唐王朝为中心的东亚音乐的发展方向。这种空前的场景,使得弹拨类乐器在这一时期被广泛地使用于各种音乐场合。其无论在演奏法、乐谱、演奏家还是相关律制理论等方面,都出现了前所未有的胜景。

弹拨类乐器在隋代的大批量使用,集中体现在隋初所设置的部伎乐系统中。除个别部没有记载使用弹拨类乐器之外,其他各部均使用了不同的弹拨类乐器,且其数量所占比例不小。而通过前文的分析亦可得知,此时的中原大地,胡乐已经占据重要位置。

那么,在宫廷用乐中,如何衡量用乐比例,统治者又是持有一个什么样的态度来对待胡俗乐的不同系统,通过对部伎乐设立的来源分析,就可以略有所知。根据历史文献记载,在中国古代音乐史中,部伎乐在唐朝达到巅峰。唐朝部伎乐根据不同地域的音乐特征分类清晰且具备一定的规模。而这种部伎乐的设立始于隋朝,设立之初只有国伎、清商伎、高丽伎、天竺伎、龟兹伎、安国伎、文康伎七部,至唐贞观年间(627—649年)变化发展为清商伎、燕乐伎、西凉伎、高丽伎、天竺伎、龟兹伎、安国伎、疏勒伎、康国伎、高昌伎十部伎乐。这还不包括未被列入的倭国乐、骠国乐、扶南乐、林邑乐、渤海乐等。这种宫廷音乐繁荣的形态,一方面反映了唐朝音乐艺术发展的盛况;另一方面,这些部伎乐的内容构成能够反映出唐代高度的轴心性,在音乐文化上对外来系统的接纳及对周边地区的向心力。就其音乐内容来看,胡俗乐的大融合是这一时期的重要特征。在十部伎乐中,外来音乐占有极大的比重。学者在论及部伎乐系统时,大多将隋唐时代放在一起讨论,事实上隋朝部伎乐的产生有其复杂的原因。

隋朝的建立,结束了此前近三百年分裂割据局面,统一了匈奴、鲜卑、羯、氐、羌等少数民族政权以及偏安江南的汉族政权,形成了大范围众多民族融合的统一政权。隋朝君王对音乐尤其是对胡乐的态度为唐朝音乐的巅峰状态打下了坚实的基础,使得在唐朝名噪一时的部伎乐在隋朝就有一个良好的开端。这当然与汉朝逐渐胡风东传的历史渊源有关,但隋朝统一各种少数民族政权的一个整合行为,亦是造就这种局面的时代基础。虽然时代的客观原因对隋朝部伎乐的发展有所影响,但在中国封建社会中,君王的政策敕令仍然起着决定作用。隋文帝为自己所虚构的弘农杨氏的出身正对应了其改制雅乐的行为。而从其称凉州发现经由南朝而来的"清乐"为"华夏正声",也可以看出其对隋朝政权性质的定位。

隋朝以前，中国历经战乱，自北魏开始，历经东西魏、北周、北齐等政权的更迭，均是少数民族执政，加之与柔然和突厥的长期战争，使得"华夏"之名极度弱势。如何协调各民族势力共存的朝廷和解决内外忧困是其工作的重心，所以在这个大方针的指导下，类似于部伎乐的制度设立，其目的与隋炀帝早期的国力昌盛、强国外交和后期的奢靡浪费是完全不同的。

一、隋文帝之于宫廷部伎乐影响的原因考释

隋开皇年间，文帝政权开始对国家音乐制度进行修订，对礼乐和宫廷音乐都进行了一系列的编订。这种大规模的制度编订，一方面出于建国稳定政治局面的需要，另一方面从其制定的过程及许多信息中也可以看出，文帝由于大历史环境和个人出身等给音乐制度带来的影响，特别是其对外来胡乐的双重态度，直接影响着宫廷部伎乐的发展。

国家层面，开皇初立之时，国家历经战乱，南北及周边各民族散乱政权刚刚趋于统一，需要一套中央集权制度来稳定政局。而从个人层面，隋文帝极力想恢复华夏中原正统属性。其父辈由鲜卑政权所赐姓氏"普六茹"也在文帝的政治生涯中迅速被原姓氏"杨"所替代。580年，他以北周小皇帝的名义恢复汉姓，"大定元年春二月壬子，令日已前赐姓，皆复其旧"[①]，并进一步宣称自己是弘农杨氏。但其弘农杨氏的身份，是经不起史料考证的。自唐朝开始至今，有无数的学者进行过考证。最直接的理由有两点：其一，文帝在弘农杨氏一门的脉系发展中有不符合中国氏族传统的历史证据。《隋书》载："高祖文皇帝姓杨氏，讳坚，弘农郡华阴人

① 〔唐〕魏征、令狐德棻撰：《隋书（卷一）·帝纪第一》，中华书局1973年版，第7页。

也。汉太尉震八代孙铉,仕燕为北平太守。铉生元寿,后魏代为武川镇司马,子孙因家焉。元寿生太原太守惠嘏,嘏生平原太守烈,烈生宁远将军祯,祯生忠,忠即皇考也。"①也就是说文帝是弘农杨氏家族人士,并追杨震一脉。但是对杨震的身世进行考证可以发现,《后汉书》载:"杨震字伯起,弘农华阴人也。八世祖喜,高祖时有功,封赤泉侯。高祖敞,昭帝时为丞相,封安平侯。"②其祖上可追考至汉昭帝时为丞相的杨敞。又有《汉书》载:"杨敞,华阴人也。给事大将军莫府,为军司马,霍光爱厚之,稍迁至大司农。……后迁御史大夫,代王䜣为丞相,封安平侯。"③"子忠嗣,以敞居位定策安宗庙,益封三千五百户。"④这也就是说文帝一脉的弘农杨氏家谱可以追溯到杨敞一辈。但是,杨敞的一个儿子叫作杨忠,对比《隋书》对于文帝身世的记载,在弘农一脉的谱系中的第二代和第十八代出现了重名之人,且杨铉此人身世在正史中并不可考证。这对于汉魏以来较为森严的门阀世家来说,是不太可能出现的事情。其二,正史中对文帝母亲的记载如下:"高祖外家吕氏,其族盖微,平齐之后,求访不知所在。至开皇初,济南郡上言,有男子吕永吉,自称有姑字苦桃,为杨忠妻。"⑤文帝之母正是这位当时连出身都不可考的山东籍的叫吕苦桃的人。据上文所分析,在十分看重门第出身的年代,弘农杨氏是不太可能与这种门户的

① 〔唐〕魏征、令狐德棻撰:《隋书(卷一)·帝纪第一》,中华书局1973年版,第1页。
② 〔南朝宋〕范晔撰、〔唐〕李贤等注:《后汉书(卷五十四)·杨震列传第四十四》,中华书局1965年版,第1759页。
③ 〔汉〕班固撰:《汉书(卷六十六)·公孙刘田王杨蔡陈郑传第三十六》,中华书局1962年版,第2889页。
④ 〔汉〕班固撰:《汉书(卷六十六)·公孙刘田王杨蔡陈郑传第三十六》,中华书局1962年版,第2889页。
⑤ 〔唐〕魏征、令狐德棻撰:《隋书(卷七十九)》,中华书局1973年版,第1788页。

人联姻的。由此可见,隋文帝的出身并非其宣称的来自汉代名门。在这种国家和个人双重需要正名的历史条件下,就产生了隋文帝对于宫廷部伎乐的态度以及在这种态度指导下的施政。

　　隋文帝强烈的华夏正名理念,表现在其对宫廷部伎乐的一系列态度中。其对清商乐的高度肯定与对龟兹乐的个人态度形成鲜明的对比。《隋书》记载:"《清乐》其始即《清商三调》是也,并汉来旧曲。乐器形制,并歌章古辞,与魏三祖所作者,皆被于史籍。属晋朝迁播,夷羯窃据,其音分散。苻永固平张氏,始于凉州得之。宋武平关中,因而入南,不复存于内地。及平陈后获之。高祖听之,善其节奏,曰:'此华夏正声也。昔因永嘉,流于江外,我受天明命,今复会同。……'"①这说明文帝对华夏正声的迫切追求,并给予至高的评价。而对龟兹乐的态度则有完全相反的史料记载。"《龟兹》者,起自吕光灭龟兹,因得其声。吕氏亡,其乐分散,后魏平中原,复获之。其声后多变易。至隋有《西国龟兹》《齐朝龟兹》《土龟兹》等,凡三部。开皇中,其器大盛于闾闬。……高祖病之,谓群臣曰:'闻公等皆好新变,所奏无复正声,此不祥之大也。自家形国,化成人风,勿谓天下方然,公家家自有风俗矣。存亡善恶,莫不系之。乐感人深,事资和雅,公等对亲宾宴饮,宜奏正声;声不正,何可使儿女闻也!'帝虽有此敕,而竟不能救焉。"②可见,文帝对于变者甚繁的龟兹乐,在一定程度上,对等了"郑卫之音"。但是无论如何,开皇初,隋文帝政权还是敕令设置了七部伎乐。《隋书》载:"始开皇初定令,置《七部乐》:一曰《国伎》,二曰《清商伎》,三曰《高丽伎》,四曰《天竺伎》,五曰《安国伎》,六曰《龟兹伎》,七曰

① 〔唐〕魏征、令狐德棻撰:《隋书(卷十五)·志第十》,中华书局1973年版,第377—378页。
② 〔唐〕魏征、令狐德棻撰:《隋书(卷十五)·志第十》,中华书局1973年版,第378—379页。

《文康伎》。又杂有疏勒、扶南、康国、百济、突厥、新罗、倭国等伎。"①甚至对于《鞞》《铎》《巾》《拂》等四舞,隋文帝也表现出较为怀柔的态度,"其声音节奏及舞,悉宜依旧。惟舞人不须捉鞞拂等"②。这种看似矛盾的行为恰恰表现出其个人身份和理想与当时大环境的对立与统一。一方面,其恢复华夏正声的心理强烈地指导着其施政倾向;另一方面,五胡十六国之后,由魏、周、齐政权延续下来的多元民族存在的政府构成,制约着文帝本人的想法。当时文帝所处的环境为,从皇后独孤伽罗至大将军贺若弼、达奚长儒,前朝鲜卑系统的影响十分强烈。而毕竟自魏开始,鲜卑政权就有着持续的汉化传统。中央集权之地也属汉人聚集区。加之南朝系统及与突厥的几番战和,所以隋文帝必须顾及多方面的历史环境因素来考虑政令的发布。加之周边国家多数与强大的隋朝政权保持遣使关系,特别是汉朝以来丝绸之路上的西域诸国。《隋书》中所载的西域23国都在一定时间内与隋朝保持着"遣使贡方物"的关系。由此可以判断,隋文帝对于宫廷部伎乐的设立在很大程度上是一种"规范化"管理考虑,这种倾向大于部伎乐本身的"娱乐、文化"功能。而对于过于刺激、不合正统的百戏,隋文帝果断摒弃,"开皇初,并放遣之"③。

二、隋炀帝之于宫廷部伎乐影响的原因考释

隋炀帝在位时期,史籍中对其之于部伎乐的记载相对较少,但

① 〔唐〕魏征、令狐德棻撰:《隋书(卷十五)·志第十》,中华书局1973年版,第376—377页。
② 〔唐〕魏征、令狐德棻撰:《隋书(卷十五)·志第十》,中华书局1973年版,第377页。
③ 〔唐〕魏征、令狐德棻撰:《隋书(卷十五)·志第十》,中华书局1973年版,第381页。

这并不意味着他对部伎乐没有影响。相反，其一系列的政治活动恰恰反映了其对部伎乐的态度以及这些态度所带来的影响。炀帝在大业三年（607年）和大业五年（609年）两巡塞北，其随行人员中有大量的艺人，而艺人们所承担的意义如同炀帝西巡一样，是一种大国国力的彰显，在娱乐、礼宾的普通意义上又有一定的政治意味。而在炀帝晚期，其在绝望的态度下奢靡地生活，对于各种音乐形式则是一种纯粹娱乐行为。据此，其影响部伎乐发展的态度本源是要分两部分来看待的。

大业初年，国力昌盛，政治逐渐趋于稳定，炀帝开始经营南北。这其中的两次北巡充分说明其对丝路沿线的战略重视。无论是在政局稳定方面还是在经济贸易方面，丝绸之路都彰显出重要的作用。所以，对于外来胡乐文化的态度亦比文帝在位时开明了许多。一方面，隋初设立的七部伎乐在炀帝执政时期逐渐发展为九部乐。《隋书》记载："及大业中，炀帝乃定《清乐》《西凉》《龟兹》《天竺》《康国》《疏勒》《安国》《高丽》《礼毕》，以为《九部》。乐器工衣创造既成，大备于兹矣。"[①]另一方面，炀帝重新召回被文帝遣散的具有强烈娱乐性、刺激性且具有浓郁外来非"华夏正统"属性的散乐。《资治通鉴》载："高祖受禅，命牛弘定乐，非正声清商及九部四舞之色，悉放遣之。帝以启民可汗将入朝，欲以富乐夸之。太常少卿裴蕴希旨，奏括天下周、齐、梁、陈乐家子弟皆为乐户；其六品以下至庶人，有善音乐者，皆直太常。帝从之。于是四方散乐，大集东京，阅之于芳华苑积翠池侧。"[②]隋炀帝的富国夸乐行为十分明显。大业五年（609年），隋炀帝在解决了西突厥、吐谷浑等部落盘踞丝

① 〔唐〕魏征、令狐德棻撰：《隋书（卷十五）·志第十》，中华书局1973年版，第377页。
② 〔宋〕司马光编著：《资治通鉴（卷一百八十）》，中华书局1956年版，第5626页。

绸之路上的军事障碍以后,为经营西域、富国夸功,开始了中国古代历史上规模最为浩大的一次西巡,他本人也是在古代帝王之中唯一一个到达玉门关的皇帝。在这次西巡中,炀帝不仅打击了吐谷浑余部,而且还有西域高昌王麴伯雅来朝、伊吾吐屯设等进献西域数千里之地。炀帝设西海、河源、鄯善、且末等四郡,用来管理相关事务。在此之后,炀帝在张掖大宴各国使臣,《隋书》载:"上御观风行殿,盛陈文物,奏九部乐,设鱼龙曼延,宴高昌王、吐屯设于殿上,以宠异之。其蛮夷陪列者三十余国。"[1]可见,部伎乐和鱼龙百戏是当时招待礼宾的重要音乐形式。

在上述基础上可以看出,部伎乐等在炀帝在位期间,是一种用于外交、炫耀的娱乐、礼宾音乐。那么,炀帝发展部伎乐和胡乐的原因就与文帝时期大有不同,并不是单一的、带有限制性的管理态度。从对外来胡乐及其他形式音乐的接纳程度来说,要开放许多,逐渐过渡到海纳百川的意义上来。炀帝在后期进入奢靡阶段后,对于部伎乐和百戏的发展更是进入了一种炫耀式的娱乐意义的层面。自大业五年(609年)西巡回京,隋王朝的国力逐渐走下坡路,但炀帝对音乐的关注程度并未降低。他从西域带回大量的外国使节和商人,在两京展开了庞大的夸国行动。《资治通鉴》载:"帝以诸蕃酋长毕集洛阳,丁丑,于端门街盛陈百戏,戏场周围五千步,执丝竹者万八千人,声闻数十里,自昏达旦,灯火光烛天地;终月而罢,所费巨万。"[2]为了这种庞大的行动运作,隋炀帝大量征集艺人,《隋书》记载大业六年(610年),"征魏、齐、周、陈乐人,悉配太

[1] 〔唐〕魏征、令狐德棻撰:《隋书(卷一)·帝纪第三》,中华书局1973年版,第73页。
[2] 〔宋〕司马光编著:《资治通鉴(卷一百八十一)》,中华书局1956年版,第5649页。

常"①。乐人的数量一度增加至三万多人。"以所征周、齐、梁、陈散乐悉配太常,皆置博士弟子以相传授,乐工至三万余人。"②大业七年(611年),处罗可汗来朝,炀帝更是倾力接待,"帝以温言慰劳之,备设天下珍膳,盛陈女乐,罗绮丝竹,眩曜耳目,然处罗终有怏怏之色"③。虽无炀帝晚年在江都宫的明确记载,但从其放弃性的行为、沉醉奢靡的态度,亦不难推断出其酒色繁乐的生活。

三、文、炀二帝之于宫廷部伎乐影响的殊同辨

唐代繁荣的宫廷部伎乐是继承并发展了隋代的乐制的,而隋代所处的历史环境是十分复杂的。自晋惠帝末年八王之乱,司马氏南迁,中国历史进入五胡十六国时期。这一时期的政权更替频繁,政权民族构成复杂。除去匈奴、鲜卑、羯、氐、羌等五胡之外,还有前赵、成汉、前凉、后赵、前燕、前秦、后燕、后秦、西秦、后凉、南凉、南燕、西凉、北凉、北燕、胡夏等十六国,这还不包括仇池、代国、冉魏、西燕、吐谷浑、谯蜀、翟魏等盘踞的小政权系统。在北魏统一北方之后,又历经东魏西魏对峙、北齐北周对峙两个时期,与其对峙的又有南方刘宋、南齐、萧梁和陈四个政权的更迭。这一混乱的局面直至589年隋灭陈才得以结束。在这将近三百年的混战状态中,汉代以来建立的稳定宫廷音乐系统受到了巨大的破坏,华夏之声有名无实。但多民族杂糅的历史发展历程,又使得胡乐系统不断影响着中原文化,成为整个中国古代音乐历史更替中不可缺少

① 〔唐〕魏征、令狐德棻撰:《隋书(卷一)·帝纪第三》,中华书局1973年版,第75页。
② 〔宋〕司马光编著:《资治通鉴(卷一百八十一)》,中华书局1956年版,第5650页。
③ 〔宋〕司马光编著:《资治通鉴(卷一百八十一)》,中华书局1956年版,第5655页。

的一部分。而偏安一隅的江南政权,又把中原文化和南方文艺相结合。这一现象从部伎乐的"清商""西凉"二伎就可以得到充分说明。关于清商乐《隋书》载:"《清乐》其始即《清商三调》是也,并汉来旧曲。乐器形制,并歌章古辞,与魏三祖所作者,皆被于史籍。属晋朝迁播,夷羯窃据,其音分散。苻永固平张氏,始于凉州得之。宋武平关中,因而入南,不复存于内地。及平陈后获之。高祖听之,善其节奏,曰:'此华夏正声也。昔因永嘉,流于江外,我受天明命,今复会同。'"①可见,汉魏旧曲历经凉州、南朝的融合回归中原,并被文帝奉为华夏正统,但观其内容已有很大的变化,所以隋文帝才会说:"虽赏逐时迁,而古致犹在。可以此为本,微更损益,去其哀怨,考而补之。以新定律吕,更造乐器。"②而西凉乐则更彰显出胡汉文化的交融。《隋书》载:"《西凉》者,起苻氏之末,吕光、沮渠蒙逊等,据有凉州,变龟兹声为之,号为秦汉伎。魏太武既平河西得之,谓之《西凉乐》……今曲项琵琶、竖头箜篌之徒,并出自西域,非华夏旧器。《杨泽新声》《神白马》之类,生于胡戎。胡戎歌非汉魏遗曲,故其乐器声调,悉与书史不同。其歌曲有《永世乐》,解曲有《万世丰》舞,曲有《于阗佛曲》。其乐器有钟、磬、弹筝、搊筝、卧箜篌、竖箜篌、琵琶、五弦、笙、箫、大筚篥、长笛、小筚篥、横笛、腰鼓、齐鼓、担鼓、铜拔、贝等十九种,为一部。工二十七人。"③通过这段文字我们不难看出,西凉乐的本体已经是完全胡化的音乐系统,可是在使用的乐器中,又保留了"钟""磬""筝"等中原乐器,且前凉、前秦皆不同程度地受中原汉文化向心力的影响,所以

① 〔唐〕魏征、令狐德棻撰:《隋书(卷十五)·志第十》,中华书局 1973 年版,第 377—378 页。
② 〔唐〕魏征、令狐德棻撰:《隋书(卷十五)·志第十》,中华书局 1973 年版,第 377 页。
③ 〔唐〕魏征、令狐德棻撰:《隋书(卷十五)·志第十》,中华书局 1973 年版,第 378 页。

才会有这种融合的音乐形式传世。

据此,隋文帝建国之初,虽极力恢复华夏正声,但长达三百年的混乱状态,并不是想梳理就能把中原正统"摘"出来那么简单的。特别是宫廷音乐这种独特的音乐门类,不像礼乐那般可以直接"唯奏黄钟一宫"①。宫廷俗乐本身就已经杂糅多类,绝不能如礼乐一样敕令统一。加之上文所述,文帝政权的多重民族构成及文帝自身的出身问题,所以稳定政权是其最重要的出发点。文帝深知国家政权"文治"的重要性,其本人虽是军队出身,但在建国之初就曾下令"武力之子,俱可学文"②。虽然自身对外来胡乐系统持有一定意义上的"否认"态度,但是在国家正常的和历史的需求下,他依然保留了外来系统音乐,并分类进行管理,太过于玄幻的"百戏"被其彻底否认。而炀帝初期,国立昌盛,经济文化都得到了空前的发展。隋炀帝营建东都、开通运河、三下江都、两巡塞北,耗费大量的财力物力来推动国家发展。部伎乐在其在位之初,便扩充至九部之多,其还召回百戏艺人,上演于宫廷和各种外交场合。这一时期,炀帝完全将部伎乐当作一种夸国炫耀的政治工具,为了显示大国风范,他积极地接受各国使节、商人来华。而这些外来人员的增加,从一定意义上来说,大大促进了胡汉文化的融合。从这一点上来说,唐代对待外来文化的政策与隋炀帝这一时期的态度是一脉相承的,炀帝的态度也是导致唐代音乐繁荣最直接的前端。所以,看似皆以"海纳百川"来形容的隋唐对外来音乐的接纳态度,事实上至少在隋朝的两代君王时期是完全不同的。在封建君王制度下,音乐的发展和国家的政治需要是不可分割的,不可以将音乐和

① 〔唐〕魏征、令狐德棻撰:《隋书(卷十五)·志第十》,中华书局1973年版,第354页。
② 〔唐〕魏征、令狐德棻撰:《隋书(卷二)·帝纪第二》,中华书局1973年版,第33页。

国家制度分离看待,而只谈音乐本身。一方面,君王的施政态度,直接决定着音乐发展的宏观方向;另一方面,音乐艺术本身,亦可以反映甚至影响国家政治的轨迹。也正是在这样的影响下,两位君王都选择顺应历史发展的潮流,对胡俗文化的繁荣以及部伎乐的发展做出了历史性的推动。

历史证明,无论是隋文帝的治国管理方针、扬华理夷态度,还是隋炀帝的炫国夸富行为、宽容接纳策略,尽管出发点不尽相同,但无疑对外来音乐在中原的发展最终都起到了积极的作用。隋文帝设立宫廷俗乐系统时,收入了外来音乐形式,连同中原音乐编为七部伎乐,为之后隋炀帝发展的九部伎乐打下了官方基础,使得隋炀帝不仅继承了"计天下储积,得供五六十年"[1]的经济财富,还把这种有着国家机构管理的音乐制度及表现内容进一步延续和发展扩充,并在接受和欣赏层面上给予了最宽容的态度。这种递接关系,"殊途同归"直接将部伎乐和其本身所承载的胡俗文化融合态势送入大唐王朝。

大唐王朝君主亲手葬送了这个二代而亡的短命朝廷,在不断总结灭国教训的同时,却从隋王朝接纳延续了种种制度体系、文化态度。部伎乐在唐王朝的发展空前繁荣,胡俗文化的交融进入盛世,东亚系统的汉字文化辐射圈逐渐形成。部伎乐中的胡部所承载的乐器、乐谱、乐律、乐舞等各种外来音乐本体及理念,西承西域,经由丝绸之路与中原的融合发展,直接影响到日本、朝鲜等地。而这其中一部分在经过长期中原化的过程之后已经成为现在中国音乐不可分割的一部分。大量的唐传音乐实物、乐谱等成为研究古代音乐的重要文献。而这一切是与唐朝统治者较为开明的政策

[1] 〔唐〕吴兢著,骈宇骞、骈骅译:《贞观政要(卷八)·辩兴亡第三十四》,中华书局2009年版,第222页。

施政、士大夫阶层们的态度以及乐人们自己的努力是分不开的。

唐王朝的统治者同隋代二帝一样,赖于自身的出身问题及历史现实,在对待胡俗问题上持较为开放的态度。以其纳后为例,高祖的母亲独孤氏、其妻纥豆陵氏、太宗妻长孙氏皆为胡人。所以既然唐王朝开国三代统治者的皇后都存在所谓的血统问题,那么是否在其他方面也会持有这样一种态度呢?事实上,这只是其中一个较小的因素。历来所谓的夷夏之争,其目的均不在胡俗本身,是和不同时代的政治关系有着密切的联系的,主要强调的还是统治阶层的中央集权能够得以保证。独孤氏、纥豆陵氏、长孙氏皆为隋唐显贵人家,尤以独孤家为盛。西魏八大柱国之一的独孤信,其长女嫁与北周明帝宇文毓、四女嫁与唐世祖李昞、七女独孤伽罗嫁与隋文帝杨坚。而独孤信本人的妻子是前文提到的著名的清河崔氏。所以,虽然西北通婚风俗对于胡汉结合没有太多的芥蒂,但是门阀在统治者阶层还是十分看中的。所以,从根本上来讲,胡乐系统的进入并不是中原地区礼崩乐坏的根本原因。这一点在唐太宗李世民的态度上也可以看出。《旧唐书》载:"御史大夫杜淹对曰:'前代兴亡,实由于乐。陈将亡也,为《玉树后庭花》;齐将亡也,而为《伴侣曲》,行路闻之,莫不悲泣,所谓亡国之音也。以是观之,盖乐之由也。'太宗曰:'不然,夫音声能感人,自然之道也,故欢者闻之则悦,忧者听之则悲。悲欢之情,在于人心,非由乐也。将亡之政,其民必苦,然苦心所感,故闻之则悲耳。何有乐声哀怨,能使悦者悲乎?'"[1]从唐王朝的现实来看,此时的胡文化已经渗透到上至宫廷下至民间的各种受众,不仅作用在音乐上,饮食、建筑、服饰、绘画等等各种与生活相关的事物中均有胡文化的存在。而在这种

[1] 〔后晋〕刘昫等撰:《旧唐书(卷二十八)·志第八》,中华书局 1975 年版,第 1041 页。

情况下如果再一味地进行压制就违背了历史与文化的发展规律,这一点统治阶层是最为清楚的。这也就为唐王朝初期雅、俗、胡音乐鼎立的形成奠定了历史条件。正所谓压制不如管理,同时振兴礼乐也表明统治阶层维护中原正统的态度。唐初武德九年(626年),皇帝诏太常寺少卿祖孝孙修订雅乐,用了将近十年才修订完毕,而整个唐王朝的礼乐系统在贞观十一年(637年)才全面完成。① 也就是说唐王朝开国的二十年都在制定新的雅乐系统。

上文有述,隋代的九部乐在唐代得到了进一步完善与发展,逐渐形成十部伎乐。且在十部伎乐中,中原所固有的弹拨类乐器与外传入华的乐器相互使用的状态已经十分明显。西凉乐与宴乐就是其融合的产物,所以在弹拨类乐器使用上,西凉乐会使用中原地区的弹筝、搊筝、卧箜篌,也有外来曲项琵琶与五弦琵琶。而宴乐会使用中原地区的搊筝、筑、卧箜篌与外来的竖箜篌、曲项琵琶、五弦琵琶。在武则天、唐中宗时代又逐渐诞生新的表现形式,即坐立部伎乐。据《旧唐书》载:"高祖登极之后,享宴因隋旧制,用九部之乐,其后分为立坐二部。"②而又载:"则天、中宗之代,大增造坐立诸舞,寻以废寝。"③从其坐立分部的演奏形式来看,很可能是受到雅乐堂上堂下的影响。堂上坐部伎坐着演奏弹拨类、吹奏类乐器等,而立部伎所承担的主要是打击乐及歌舞,其中舞蹈又有文武之分,其表演形式阵容十分宏大。从表演的内容来看,已经融合了胡俗等多种元素。《旧唐书》对其中的各部音乐风格均有记载,如

① 西安音乐学院音乐学系编:《溯源・立本・开拓——音乐学文集》,上海音乐学院出版社 2007 年版,第 138 页。
② 〔后晋〕刘昫等撰:《旧唐书(卷二十九)・志第九》,中华书局 1975 年版,第 1059 页。
③ 〔后晋〕刘昫等撰:《旧唐书(卷二十九)・志第九》,中华书局 1975 年版,第 1061 页。

安乐的"犹作羌胡状"①、太平乐的"出于西南夷天竺、师子等国"②以及"自《破阵舞》以下,皆雷大鼓,杂以龟兹之乐,声振百里,动荡山谷"③。值得注意的是,坐立部伎中对于演奏能力及等级是有着严格规定的。白居易在其《立部伎—刺雅乐之替也》一诗中言道:"太常部伎有等级,堂上者坐堂下立。堂上坐部笙歌清,堂下立部鼓笛鸣。笙歌一声众侧耳,鼓笛万曲无人听。立部贱,坐部贵,坐部退为立部伎,击鼓吹笙和杂戏。立部又退何所任,始就乐悬操雅音。雅音替坏一至此,长令尔辈调宫徵。"④其记载了坐部伎的演奏水平和地位是最高的,立部伎次之,然后才是雅乐。这进一步说明了当时的坐立部伎的重要性。坐立部伎中的多首音乐都是唐王朝皇帝所作,虽然不排除其附会的嫌疑,但是至少能够说明统治阶层对于音乐的重视程度以及其对待胡俗乐系统的态度。这其中有唐太宗所作的《破阵乐》《庆善舞》,唐高宗所作的《上元乐》,武后所作的《圣寿乐》《长寿乐》《天授乐》《鸟歌万岁乐》,唐玄宗所作的《光圣乐》《龙池乐》等。这些音乐形式的不断创新,无疑对乐器特别是弹拨类乐器的发展有着重要的影响。

在唐王朝众多的皇帝之中,明皇玄宗在音乐方面的造诣无疑是至高的。其在统治时期开创了著名的开元盛世,国力昌盛,富庶一方。在强大的政治、经济支撑与前代文化积累的共同作用下,这一时代音乐艺术得到了空前的发展,仅就文献资料记载来看,在这

① 〔后晋〕刘昫等撰:《旧唐书(卷二十九)·志第九》,中华书局1975年版,第1059页。
② 〔后晋〕刘昫等撰:《旧唐书(卷二十九)·志第九》,中华书局1975年版,第1059页。
③ 〔后晋〕刘昫等撰:《旧唐书(卷二十九)·志第九》,中华书局1975年版,第1060页。
④ 中华书局编辑部点校:《全唐诗(卷四二六)·白居易三》,中华书局1999年版,第4703页。

一时期所出现的音乐家也较多。《旧唐书》载:"玄宗在位多年,善音乐,若宴设酺会,即御勤政楼……玄宗又制新曲四十余,又新制乐谱。"①玄宗在位期间太常寺设立鼓吹署于大乐署,并进一步对教坊进行改革。教坊始建于隋代大业三年(607年),在唐代的内教坊中有一等级的乐人就叫作"挡弹家",这一等级的妇女身份在"内人""前头人"和"宫人"之后,位列第三等级。这类乐人主要是以演奏琵琶、筝、箜篌等乐器见长。之后,玄宗又在东西京分设左右二教坊,由宫廷直接管理。玄宗还设立了梨园,由他亲自教授技艺。《旧唐书》载:"玄宗又于听政之暇,教太常乐工子弟三百人为丝竹之戏,音响齐发,有一声误,玄宗必觉而正之,号为皇帝弟子,又云梨园弟子,以置院近于禁苑之梨园。"②也就说在这一时期,弹拨类乐器除了在民间自然发展,或由前文所提及的家族性传承之外,还有一种进入宫廷较为规范的培养教育模式,这为弹拨类乐器的发展创造了良好的环境。

 从总体上来说,唐朝皇帝对音乐的态度极其有力地促进了彼时的音乐发展。其对礼乐不同程度的重视,对于外来文化的开明接受政策,对于宫廷音乐表现形式的改革、机构的设立甚至音乐文献编辑与音乐教育的贡献是不可忽视的。除去皇帝敕令对于音乐及乐器的影响之外,当时代对于音乐影响较大的还有士大夫阶层。其对于音乐的态度直接影响着政府制度的设立。大多数士大夫直接承担着文化创造与传播的重要作用,其本身是音乐的直接参与者与记录者。而且,在历史发展中,他们对不同时代的文化触变较为敏感。士大夫阶层本身大多受儒家思想的影响,他们对外来胡

① 〔后晋〕刘昫等撰:《旧唐书(卷二十八)·志第八》,中华书局1975年版,第1051—1052页。
② 〔后晋〕刘昫等撰:《旧唐书(卷二十八)·志第八》,中华书局1975年版,第1051页。

乐的反应,是探讨唐王朝音乐倾向的重要组成部分。一方面,儒家思想的渗透使得这些士大夫对于正统思想的维护有着惯性思维。但是由于统治者的喜好和考虑又在很大程度上影响着这一阶层,忠君思想主导下士大夫们要歌颂唐王朝大一统的文治武功与外交成果。另一方面,唐代的士大夫阶层,多有豪迈不羁的大家出现。他们往往纵情山水,崇尚音乐,对于西域所传来的丰富多彩的新奇之声充满着猎奇的态度。这一时期的唐诗作品中有大量的对弹拨类乐器演奏状态及场景的描写。当然,并不是所有时期以及所有的人都持有积极的态度。自初唐至晚唐,否定胡乐的声音也是一直存在的。但是,通过分析可以看出,这部分士大夫否定西域胡乐的主要原因是,他们站在雅乐与中原正统礼教的基础之上,其目的主要还是维护政权的稳定,而不是针对胡乐本身。《隋书》载:"高祖受命惟新,八州同贯,制氏全出于胡人,迎神犹带于边曲。及颜、何骤请,颇涉雅音,而继想闻《韶》,去之弥远。"①如果说长孙无忌所生活的初唐时期因为礼乐尚未编纂全等原因,因随旧制而造成郊祀礼乐有胡乐因素的话,唐武则天时期,武平一的一段话就更有说服力了。《新唐书》载:"伏见胡乐施于声律,本备四夷之数,比来日益流宕,异曲新声,哀思淫溺。始自王公,稍及闾巷,妖伎胡人、街童市子,或言妃主情貌,或列王公名质,咏歌蹈舞,号曰'合生'。"②其意见虽然并没有被武则天所采纳,但是其忠于正统的思想意识是可以明确的。从上文分析可见,虽然在一定程度上反映出当时有反对胡乐的论调,但反过来看,也进一步说明,胡乐在当时已经发展得极为繁盛,以至于会使得敏感的士大夫阶层产生抗

① 〔唐〕魏征、令狐德棻撰:《隋书(卷十三)·志第八》,中华书局 1973 年版,第 287 页。
② 〔宋〕欧阳修、宋祁撰:《新唐书(卷一百一十九)·列传第四十四》,中华书局 1975 年版,第 4295 页。

拒心理。所以,尽管有很多士大夫在雅正之声上持反对意见,但并不影响其对胡乐的喜爱。唐代诗人白居易就是一个很好的例证。其在《法曲—美列圣正华声也》一诗中言道:"法曲法曲合夷歌,夷声邪乱华声和。以乱干和天宝末,明年胡尘犯宫阙。"[1]白居易因天宝年间的朝堂腐败与叛乱,强烈要求统治阶层有所作为,但同样是他,写出了琵琶长诗《琵琶行》《听曹刚琵琶兼示重莲》《代琵琶弟子谢女师曹供奉寄新调弄谱》,表现出对胡乐器及对胡乐的高度认同。

从魏晋南北朝开始到唐末,历史文献中一共记载了66位胡乐人。[2] 在这其中,尤其以琵琶演奏者居多,一共有22位,分别是:曹婆罗门、曹僧奴、曹妙达、曹妙达弟、曹昭仪姐、曹昭仪、曹保保、曹善才、曹纲、曹触新、曹大子、康昆仑、米和、石㴾、石潥、穆善才、苏祇婆、白傅、裴神符、裴兴奴、王长通、和士开。当然,就历史发展情况来看,传入中原的胡乐演奏家们远不止这个数字。是他们与中原艺人们一起造就了盛唐音乐的繁荣。但需要关注的是,在唐朝天宝至贞元之后,外来的胡乐人就鲜有记载了。其原因可以分析如下:其一,安史之乱以后唐王朝的国力逐渐走下坡路,后世虽有元和中兴、会昌中兴、大中之治等"中兴"局面,但其难以阻止唐王朝的覆灭。国内连年的战乱使得唐王朝无暇西顾,音乐文化活动受到冲击。其二,自隋朝开始,胡乐器全面登上中原历史舞台之后,大量的胡乐人在中原地区安家立命,其中一部分还开府封官,其后代也相继成为优秀的胡乐演奏家。这在一定程度上丰盈了胡乐演奏的需要,如上文所列出的曹婆罗门、曹僧奴、曹妙达、曹妙达

[1] 中华书局编辑部点校:《全唐诗(卷四二六)·白居易三》,中华书局1999年版,第4702页。
[2] 王利洁:《隋唐时期的胡乐人及其历史贡献》,上海音乐学院硕士论文2017年,第40页。

弟、曹昭仪姐、曹昭仪等三代演奏家以及曹保保、曹善才、曹纲三代演奏家。其三,中原地区逐渐掌握了胡乐器演奏技术及风格,如前文所述的段善本、杨志、杨志姑、郑中丞等人,技艺也十分高超。而且唐王朝建立了教坊进行较为专业的教育。也就是说,自汉代开始逐渐进入中原地区的胡乐人在唐末的输入逐渐减少。而生活在唐代的胡乐人由于二代、三代的生活环境变化,其势必和中原文化发生交集,更有些已经改为汉姓,难分你我。还有史从、米都知等已经成为筝、琴演奏家。

综上,盛世唐朝在中国古代音乐史上具有里程碑式的意义。其经济的强盛、文化的繁荣无疑是中华民族的骄傲。而音乐艺术的繁盛一方面得益于千百年来中国人民的精湛创造,另一方面不可忽视的是,由于古代丝绸之路的开通,经由西域所传来的外来音乐艺术的融入。而在这些艺术形式中,乐器尤其是弹拨类乐器的贡献功不可没。琴瑟之属在历代雅乐系统中承担着重要的礼教使命,也为无数文人墨客所青睐。琵琶、箜篌之类在民间直至宫廷等不同音乐体裁和演奏形式中发挥着重要的作用,其艺术形象还在佛教艺术中有着重要的体现。而这一切的体现,与唐王朝当时的历史背景是密不可分的。正是在这种统治阶层策略、宫廷需要、民间欢迎的基本条件下,其才能良性发展,而不被排斥。换言之,如果其失去了生存的土壤,或是遭到统治阶层的敕令禁止,或是不符合当时人们的审美取向,历史的自然规律肯定会将其淘汰。而胡俗乐高度融合之后所形成的强势文化系统,在今后很长的一段时间内,影响着整个东亚音乐的发展。

自汉代丝绸之路开通以来,中原所固有的音乐文化在这一时期受到外来音乐形式的剧烈冲击。自此之后,胡乐艺人以不同的方式逐渐进入中原。跟随这些胡乐艺人来到中原的,有诸多的胡乐器、胡乐曲以及乐律等胡乐体系。而这一过程受到汉至唐时期

中原政权变更的强烈影响。特别是在封建中央集权的制度影响下，中原汉文化的持有者对待外来音乐艺术的态度直接影响着其在中原地区的发展。之所以要在研究弹拨类乐器时涉及这个问题，是因为，在汉唐时期，弹拨类乐器在其形制甚至产生和流动上都发生了重大的变化。在中原所固有的弹拨类乐器发展完善的同时，西域传来的胡乐类弹拨乐器进入中原，也就是说弹拨类乐器发展的重要阶段就是伴随着相互影响进行的。所以才会出现上文所提及的"琵琶"名称问题。另外，在汉唐的历史演变中，又存在五胡十六国的特殊政治时期。由此可见，无论文化的演变还是政权的交替，都存在胡俗问题。如果说张骞是为了达到战争与政治目的而出使西域的话，汉王朝之后与西域国家的和亲则为文化的交流奠定了基础。所以早期为了笼络西域，汉王朝物质和文化的主要流动路线是输出，伴随着丝绸之路的开通以及西域诸国的朝贡和商贸活动的展开，其流动的方向逐渐变得更加多元化。经由西域向中原流动的文化在不同的历史时期有着不同的变化。特别是在中原政权的分裂时代，由于各政权所霸据的地区和历史渊源不同，对于西域的态度和交流状况也不同。事实上，在十六国时期中原地区本身就存在着一定的流动。这种流动，以雄踞在丝绸之路上河西地区的几个政权与西域交流为盛。而此时在中原又存在南北之流，所以整个中原的文化系统变得十分多元。在这种条件下，弹拨类乐器在自身的发展中，逐渐在组合以及各种稳定的音乐表现形式中使用。而在组合和音乐形式中使用，更能够加强胡俗乐器的融合。所以，要研究弹拨类乐器在音乐形式中的体现，就绕不过隋唐部伎乐。隋唐部伎乐本身就是胡俗乐并存的音乐形式。其设置和发展很能反映当时统治阶层对于外来音乐的态度。伴随着在雅乐、胡乐、俗乐中的使用，这三类音乐的变化亦对其使用及发展产生重要的作用。宫廷中俗乐和胡乐融合态势已经开始借鉴雅乐

的形式了。可见,唐代对文化所持有的是一种开放和鼓励的态度。所以,在整个汉唐时期的弹拨类乐器流变过程中,不能不考虑其与时间节点、与当时封建政权统治态度的密切关系,特别是这一时期又存在无法忽视的胡乐器传入并存的状况。

第四章
汉唐时期弹拨类乐器于地域轴历史流变分析

乐器的流变问题除了不同时期时间节点之外,地域性因素是不可忽视的。弹拨类乐器所出现的地域以及在该地域的发展是研究汉唐时期其历史状态与流变的另一个考虑层面。因为地域问题直接关联着弹拨类乐器生成和发展的根本环境,而由地域问题所产生的文化背景又进一步影响着其音乐表现风格的确立。不同地域间的变化以及地域所属文化的变化,对弹拨类乐器的历史和流变有着重要的影响。

第一节 西域:不同地域弹拨类乐器的多重性格共生

如前文所述,早在汉代之前中原地区就与西域有着民间的少量而分散的交流,而后汉武帝时期为联络月氏进攻匈奴,派遣张骞出使西域,正式开启了漫长的中原与西域的交流历程。张骞虽然在第一次出使西域的过程中历经万难,且没有达到预期的目的,但是其在西域的所见所闻均成为日后中原政权政治、军事、经济与文

化发展的基础。《汉书》载:"骞身所至者,大宛、大月氏、大夏、康居,而传闻其旁大国五六,具为天子言其地形,所有。语皆在《西域传》。"①对于西域的界定,《汉书》有着详细的记载。张骞出使时西域有36个国家,之后又逐渐分裂成50多个国家。南北分别有昆仑与天山山脉,向东至玉门关、阳关,向西则至葱岭(今帕米尔高原),中间有分别发源于葱岭和于阗而汇聚的河流,向东注入蒲昌海(今新疆罗布泊),西出阳关有南北两条道路可至西域。

公元前104年,汉武帝遣李广利西伐大宛。获胜之后,因苦于战争所累,公元前101年,在轮台、渠犁一带屯田建设,以供应出使西域的使者,并设置使者校尉一职管理。公元前68年,汉朝政府又派郑吉在车师屯田建设。公元前60年,汉宣帝在轮台建立西域都护府,正式开始驻军进行管理,推行政令,也就是说,从这一年开始,汉王朝开始对西域地区行使国家权力。在随后的年代里,汉王朝几代皇帝均对西域有所关注,西域都护几经废立。十六国时期,后凉吕光也曾依汉制设立西域大都护。唐朝设立安西、北庭都护处理西域事宜。

在汉代至唐代的发展历史中,中原政权与西域的交流一直没有中断。特别是在中原政权分裂割据的时期,西域的部分国家还有同时与多个政权交往的记载。当然,这种交往,从最初的政治军事联合的单一目的,逐渐发展得更加多元化,对于经济、文化等均有所涉及。而西域所属之国,由于其特殊的地理环境和生产方式,早期其本身也存在一定的流动因素。如前文所述,张骞出使西域之所以没有达到既定目的,就是因为月氏的迁徙。早期的游牧与后期的经商使得西域地区逐渐勾连起亚欧大陆桥。特别是在绿洲

① 〔汉〕班固撰:《汉书(卷六十一)·张骞李广利传第三十一》,中华书局1962年版,第2689页。

地带的康国、龟兹、于阗以及后期的高昌地带,由于地理环境的稳定性较强,其国家形成也较为稳定,为艺术文化的繁荣奠定了基本条件。而这些地区承担着由西亚、中亚经由丝绸之路至中原的重要中转枢纽位置。所以其本身音乐文化的发展,也影响着后世胡乐器的东传。

《魏书》有载:"康国者,康居之后也。迁徙无常,不恒故地,自汉以来,相承不绝。其王本姓温,月氏人也。旧居祁连山北昭武城,因被匈奴所破,西逾葱岭,遂有其国。枝庶各分王,故康国左右诸国,并以昭武为姓,示不忘本也。"①康国是西域诸国中最早有弹拨类乐器记载的国家。因为历史文献资料在早期出现的相关西域条目中,以记录其地理位置的出产物品为主,而到音乐文化层面,需要更多的交流和深入的了解。文中提及的康居,早在汉张骞出使西域的时候就已经到达,而后期月氏人西迁占领了其所统治的地域,进而和其南方的贵霜王朝有所关联。这一地区受古印度和波斯的音乐文化影响,也成为后世胡琵琶进入中原的重要中转地区。康国国力强盛时期,很多周边小国在一段时间内都成为其附属国。据载:"西域诸国多归之。米国、史国、曹国、何国、安国、小安国、那色波国、乌那曷国、穆国皆归附之。"②后世北魏至唐时期,昭武九姓的胡乐人携带大量的弹拨类乐器进入中原,成为中原音乐的重要组成部分。《魏书》载:"有大小鼓、琵琶、五弦箜篌。"③所以才会有曹国琵琶演奏家曹婆罗门一家在中原地区的发展。除此之外还有安国的安马驹等人、康国的琵琶演奏家康昆仑、米国的琵

① 〔北齐〕魏收撰:《魏书(卷一百二)·列传第九十》,中华书局1974年版,第2281页。
② 〔北齐〕魏收撰:《魏书(卷一百二)·列传第九十》,中华书局1974年版,第2281页。
③ 〔北齐〕魏收撰:《魏书(卷一百二)·列传第九十》,中华书局1974年版,第2281页。

琵演奏家米和、何国的何海等人、史国的史丑多等人、石国琵琶演奏家石浠、穆国琵琶演奏家穆善才等。但是,值得关注的一件事情是,康国及昭武九姓出了这么多的琵琶演奏家,且其国还有五弦箜篌的记录,但是在隋唐部伎乐中的康国一部中,并没有记载使用弹拨类乐器。由于历史文献记载较少,所以该问题还有待研究。

龟兹古国与中原地区的联系相对于其他国家较为密切。原因是在汉代时乌孙嫁女儿第史公主给龟兹王绛宾。这二人均在中原地区生活多年,且史书中还有关于第史公主学琴的记载。所以,至少在公元前65年之前中原与龟兹就已经有音乐交流了。《隋书》记载龟兹乐所使用的弹拨类乐器有:箜篌、琵琶、五弦。龟兹在汉唐时期,不但有著名的演奏家,还有相关乐调体系传入中原。天和三年(568年)北周武帝迎娶突厥阿史那氏,随皇后一并来朝的还有琵琶演奏家苏祗婆。《通典》有载:"初,周武帝时,有龟兹人曰苏祗婆,从突厥皇后入国,善胡琵琶。……'父在西域,称为知音。代相传习,调有七种。'"[1]鉴于上文所述,在此不再赘述。乐调的传入,不仅对后世唐代的乐调发展有着重要的影响,而且对于乐器而言,除了演奏法和音乐风格之外,理论的介入,使得其在研究层面拥有更深入的发展模式。

西域诸国的音乐文化发展,在中国古代历史文献中都有分散的记载,此外更多的则体现在伴随宗教传播而产生的石窟壁画中。我们可以看到西域诸国有着浓郁的异域风姿与文化内容。其艺术影响力,不仅仅体现在音乐上,在美术、服饰等诸多方面都闪烁着耀眼的光芒。

[1] 〔唐〕杜佑撰:《通典(卷第一百四十三)·乐三》,中华书局1988年版,第3650页。

第二节　河西走廊：胡俗类弹拨乐器的早期碰撞成像

　　河西,在中国古代历史的不同时期所指代的区域是有所不同的。约在西汉中期河西四郡建立,其所包含的地理位置逐渐趋于稳定,主要是指东起乌鞘岭,西至疏勒河,今天甘肃省的酒泉、张掖、武威等地。历史上因其大部分地区位于黄河以西,所以得名,后因其地理形状较为狭窄,也被称为河西走廊。由于其处在丝绸之路通往中原的重要通道上,所以历来为兵家必争之地。在这一意义上的河西见于《史记》卫将军骠骑列传："最骠骑将军去病,凡六出击匈奴,其四出以将军,斩捕首虏十一万余级。及浑邪王以众降数万,遂开河西酒泉之地,西方益少胡寇。四益封,凡万五千一百户。其校吏有功为侯者凡六人,而后为将军二人。"①也就是说,在霍去病击败匈奴之后,中原就已经在河西地区建立政权。

　　河西地域幅员辽阔,汉王朝曾在河西地区设立河西四郡,即武威、张掖、酒泉、敦煌四郡。充沛的水利资源保证了该地区农业屯田的先天可能。《汉书》中有关武威郡的记载为："姑臧,(南山,谷水所出,北至武威入海,行七百九十里。)……"②张掖郡有："轑得,(千金渠西至乐涫入泽中。羌谷水出羌中,东北至居延入海,过郡二,行二千一百里。)……"③酒泉郡有："禄福,(呼蚕水出南羌中,

① 〔汉〕司马迁撰:《史记(卷一百一十一)·卫将军骠骑列传第五十一》,中华书局1959年版,第2945页。
② 〔汉〕班固撰:《汉书(卷二十八下)·地理志第八下》,中华书局1962年版,第1612页。
③ 〔汉〕班固撰:《汉书(卷二十八下)·地理志第八下》,中华书局1962年版,第1613页。

东北至会水入羌谷。……)……"①敦煌郡有:"南籍端水出南羌中,西北入其泽,溉民田。"②水源不仅可以保证农业的发展,而且也适合畜牧业的发展,所以河西地区不仅可以满足中原农业耕作的劳动模式,也可以发展胡人的牧业,可见该地区可以同时满足两类生活劳作方式不同的胡人与中原人的生活条件。而且河西地区矿产丰富,除了可以满足自身需要之外,还为贸易活动准备了基础。另外,河西地区四通八达的交通为其提供了成为胡文化与中原文化交集地区的便利。其向东直通关中,向西可直通西域,南向青海,北达蒙古。也就是说,因为其在丝绸之路上的重要咽喉地理位置,来自中原的文化与西域的文化在这个地方就有可能形成一种共存和交融的态势。

公元前301年,张轨出任凉州刺史。凉州地处河西,后张轨的后人建立前凉。五胡十六国时期,在河西地区建国的还有西秦、后凉、西凉、北凉等国。《晋书》载:"张轨字士彦,安定乌氏人,汉常山景王耳十七代孙也。家世孝廉,以儒学显。"③可见张轨其人是深受中原传统儒家文化影响的,其在凉州一系列的施政举措也可以说明这个问题。《晋书》载:"……征九郡胄子五百人,立学校,始置崇文祭酒,位视别驾,春秋行乡射之礼。"④虽然当时在凉州地区推行中原汉家政策,但是由于该地区地理位置所在,西域诸国与其均有着一定的联系。《晋书》载:"西域诸国献汗血马、火浣布、

① 〔汉〕班固撰:《汉书(卷二十八下)·地理志第八下》,中华书局1962年版,第1614页。
② 〔汉〕班固撰:《汉书(卷二十八下)·地理志第八下》,中华书局1962年版,第1614页。
③ 〔唐〕房玄龄等撰:《晋书(卷八十六)·列传第五十六》,中华书局1974年版,第2221页。
④ 〔唐〕房玄龄等撰:《晋书(卷八十六)·列传第五十六》,中华书局1974年版,第2222页。

犛牛、孔雀、巨象及诸珍异二百余品。"①而前凉政权也主动与西域诸国产生联系,如《晋书》载:"又使其将杨宣率众越流沙,伐龟兹、鄯善,于是西域并降。鄯善王元孟献女,号曰美人,立宾遐观以处之。焉耆、前部、于阗王并遣使贡方物。得玉玺于河,其文曰'执万国,建无极。'"②所以在前凉政权时,西域与前凉的关系还是较为密切的。公元前350年,苻坚建立前秦政权,其与西域也有着互相往来,如《晋书》载:"梁熙遣使西域,称扬坚之威德,并以缯彩赐诸国王,于是朝献者十有余国。"③386年,吕光建立后凉政权。吕光时期曾兴兵讨伐龟兹,在龟兹带回众多珍宝物品。401年,沮渠蒙逊又建立北凉政权。所以说,在河西凉州地域内,政权的建立,势必会将西域元素与中原元素相结合,这一方面是统治者维护政权的需要,另一方面也是频繁交流的一个历史必然。

这种音乐文化的交流直接导致了新的音乐风格的诞生。隋朝初年,宫廷在置七部乐伎之时,将西凉乐作为一部设置。《隋书》载:"《西凉》者,起苻氏之末,吕光、沮渠蒙逊等,据有凉州,变龟兹声为之,号为秦汉伎。魏太武既平河西得之,谓之《西凉乐》。至魏、周之际,遂谓之《国伎》。"④根据这条记载可以看出,西凉乐与苻坚、吕光、沮渠蒙逊及其政权与所述地域是有着莫大关系的,且在魏、周时代,还被称为"国伎",其发展完善与艺术地位不言而喻。在历史文献中,不仅是以西凉地区为名称命名的部伎乐与河西有

① 〔唐〕房玄龄等撰:《晋书(卷八十六)·列传第五十六》,中华书局1974年版,第2235页。
② 〔唐〕房玄龄等撰:《晋书(卷八十六)·列传第五十六》,中华书局1974年版,第2237页。
③ 〔唐〕房玄龄等撰:《晋书(卷一百十三)·载记第十三》,中华书局1974年版,第2900页。
④ 〔唐〕魏征、令狐德棻撰:《隋书(卷十五)·志第十》,中华书局1973年版,第378页。

着关系,隋代另一部清乐也与该地区有着关联。《隋书》载:"《清乐》其始即《清商三调》是也,并汉来旧曲。乐器形制,并歌章古辞,与魏三祖所作者,皆被于史籍。属晋朝迁播,夷羯窃据,其音分散。苻永固平张氏,始于凉州得之。宋武平关中,因而入南,不复存于内地。及平陈后获之。高祖听之,善其节奏,曰:'此华夏正声也'。"①该文献所记载的是清乐的流传路线问题,认为清乐是汉魏时期的旧歌,由于战乱流落四方,苻坚打败前凉之后在凉州获得,后流传于南朝,隋朝灭陈朝以后获得,隋文帝认为这是"华夏正声"。而后世《通典》在记载清乐所使用的乐器时,有"秦琵琶"这一乐器。对此乐器《通典》又载:"今清乐奏琵琶,俗谓之'秦汉子',圆体修颈而小,疑是弦鼗之遗制。傅玄云:'体圆柄直,柱有十二。'其他皆充上锐下,曲项,形制稍大,本出胡中,俗传是汉制。兼似两制者,谓之'秦汉',盖谓通用秦、汉之法。……阮咸,亦秦琵琶也,而项长过于今制,列十有三柱。"②这种被称为"秦汉子"的乐器,根据记载确实只在清乐中使用。如果这种乐器确实是汉魏时期使用在清商乐中的话,根据其他乐器的地域属性可判断为阮咸。那么在隋代清乐中使用的这一件编制的乐器是否就是阮咸呢?《通典》中言其是"体圆柄直""曲项",这两个描述,前者是典型的阮咸描述用语,后者是曲项琵琶的典型描述。通常阮咸乐器的"琴杆"部分是直接被称为"柄"的,也就是说,阮咸的柄与琴箱之间是不存在一个过渡弧线而是一体化的。《通典》中的"修颈"却说明了这一连接部分的存在。如此看来,其应该是阮咸与曲项琵琶的结合体。再来看,西凉伎和清乐伎都提到"秦汉"二字。对于"秦汉子",《通典》

① 〔唐〕魏征、令狐德棻撰:《隋书(卷十五)·志第十》,中华书局1973年版,第377页。
② 〔唐〕杜佑撰:《通典(卷第一百四十四)·乐四》,中华书局1988年版,第3679页。

记载为本出胡中,俗传汉制。那么,既然已经是汉制了,为什么又讲"兼似两制者谓之"? 兼似哪两制? 根据前文判断,只有"胡中"和"汉制"两种可能。那么"胡中"为什么又叫作"秦"呢? 其一,如果追溯到先秦时期,据《史记》载:"周宣王乃召庄公昆弟五人,与兵七千人,使伐西戎,破之。于是复予秦仲后,及其先大骆地犬丘并有之,为西垂大夫"①,作为诸侯国的"秦"确实在今天水一带。然而这件事情发生在公元前 821 年,过于久远。而秦国确实后来有统一中国,所以用"秦"来指代"胡中"是不合理的。其二,因为阮咸乐器有两种不同的起源说,一种是汉时乌孙远嫁皇家敕造说,另外一种是秦末弦鼗说。如果"秦汉"二字是作这种解释的话,那么这两者的胡汉之分又在哪里? 其三,还有一种可能,就是干脆使用"秦汉"来指代中原地区的文化属性,也就是强调这是一件中原乐器。但是,纵观这一时期历史文献中的"秦汉"二字连用的情况,其指代的只是朝代,并没有上升到文化的层面。那么,是不是还有这样一种可能:清乐条目下记载有"苻永固平张氏,始于凉州得之"②,既然是苻坚平前凉张氏以后所得,那么苻坚所建立的政权名称又为"秦",其出身之地又是"秦安",其本人又是氐胡,那么这里的"秦"字,如果指代"前秦"的话,就可以解释"本出胡中","俗传汉制"了。中原的阮咸乐器伴随着清商乐与西域的曲项琵琶以及胡乐在凉州这个地方的演变,发展出一种新的乐器,即"秦汉子",也就是"秦琵琶"。在今天嘉峪关出土的魏晋 3 号墓编号为 M3:051 的砖画像中,画面为两乐师,一人演奏秦汉子,另一人演奏竖吹管乐。6 号墓编号为 M6:0117 的砖画像中,画面同样为一

① 〔汉〕司马迁撰:《史记(卷五)·秦本纪第五》,中华书局 1959 年版,第 178 页。
② 〔唐〕魏征、令狐德棻撰:《隋书(卷十五)·志第十》,中华书局 1973 年版,第 377 页。

人奏阮咸,另一乐器被认定为"九节尺八"(图13);酒泉果园乡西沟村魏晋7号墓中,出土了与上述两件砖画像风格极其相似的一幅,图中一人奏阮咸,一人演奏卧箜篌(见图9)。在这其中我们可以看到既有传统盘圆柄直的典型阮咸乐器,也有将曲项琵琶与阮咸相结合的"秦汉子"乐器(图14、图15)。

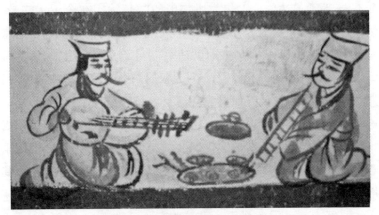

图13　嘉峪关魏晋6号墓砖画

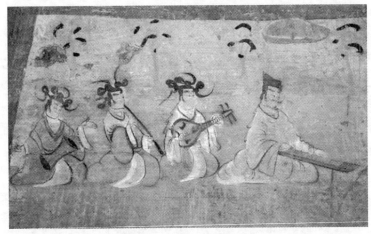

图14　酒泉果园乡西沟村魏晋7号墓砖画(二)

第四章 汉唐时期弹拨类乐器于地域轴历史流变分析

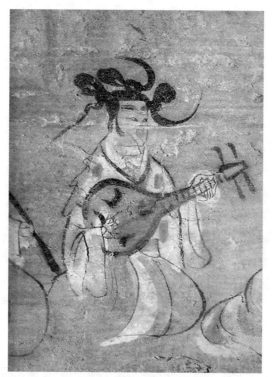

图15 酒泉果园乡西沟村魏晋7号墓砖画(二,局部)

丝绸之路上的河西地区,历史上不仅在军事、交通、政治等方面有着重要的地位,在汉唐时期担任着重要的戍边重任,而且在文化交流、宗教传播等诸多方面也有着重要的意义。一方面在文化的交流与传播中,河西地区扮演着重要的交通枢纽角色;另一方面对于两种不同文化与音乐形式,河西地区还有着过渡缓冲的作用。也就是说,在西域音乐文化传入中原之前,在河西地区会有一个中间流传地带,也使得音乐文化的激烈碰撞有一个渐进的过程。同时,由于其存在一定程度的融合态势,对于新的艺术形式乃至乐器的诞生,也有积极的作用。

第三节　中原与东亚：胡俗类弹拨乐器的交汇与东传

汉代以来，西域音乐及其乐器逐渐东传，对中原地区所固有的音乐及乐器产生了巨大的影响。而汉唐期间，中国又历经战乱，王朝更替频繁，胡乐器无论从数量还是演奏形式的多样性以及在民间的流传程度上来讲，都占据着发展的优势，尤其在南北朝及其以后的时间里，占据着宫廷音乐的重要地位。隋灭陈统一中原政治格局之后，由于此时胡乐已经成为中原地区存在的音乐中不可忽视的一部分，隋文帝出于管理的需要，设立了部伎乐。这就使得这种历经时间变迁所传播而至的胡乐系统得到了官方的整理与关注。在中国的封建社会中，胡乐能进入官方视野，一方面说明了其受重视程度，另一方面也预示着其会得到更加系统的发展和演变。事实证明，在隋唐年间，这种部伎乐形式构成宫廷音乐的重要部分。内容与组合形式的变化使得胡俗乐进一步融合。而对于弹拨类乐器而言，无论是其在民间集会还是在上述宫廷音乐形式中的使用，在隋唐时期的记载较前朝都有所增加。特别是在北魏之后，以弹拨类乐器为盛的胡乐人的名称出现在历史文献记载中，而且其中一部分乐人还获得了很高的政治地位。在胡俗乐器的共同作用下，隋唐时期逐渐形成雅、胡、俗三乐的鼎立态势。雅乐以其独有的礼教仪式在中国古代有着不可撼动的地位，虽然其用乐的受众有限，发展又受着严格的限制，但是政权统治者都对其十分重视。而唐十部伎乐中，中原的俗乐只有清乐和宴乐两部，其他几部都是胡乐系统。但其在乐器使用的情况下又彼此存在互相借鉴的事实。之后出现的坐立部伎的演奏形式，又借鉴了雅乐的形式。

这也就使得在鼎立状态的三种音乐逐渐走向融合。唐代不可忽视的另外一个现象就是,乐器及音乐表现形式,除了家族性传承和民间自由发展以外,还有了专门的宫廷音乐教育系统。自隋代就已经产生的教坊,在唐代很受重视,其历经内教坊、云韶府、东西教坊等历史演变,至唐玄宗亲自设立的梨园,培养了大量的宫廷演奏乐人。这其中弹拨类乐器的演奏者也为历史文献所记载。

显然,自西域发展而来,经由丝绸之路上的河西走廊传至中原的胡乐,对唐朝的音乐有着莫大的贡献。而这种文化与思想的冲击也是大唐王朝开放策略的一个重要体现。弹拨类乐器及其乐调的出现,还对中国弹拨类乐器乐谱的诞生有着重要的作用。前文所提及的现存于法国国家图书馆的敦煌琵琶谱,其抄写年代为933年左右,三部分不同的乐谱分别抄写了《品弄》《倾杯乐》《又慢曲子》《又曲子》《急曲子》《急曲子》《又慢曲子西江月》《又急曲子》《水鼓子》《慢曲子心事子》《又慢曲子伊州》《急胡想问》《长沙女引》《撒金沙》《营富》《伊州》等25首作品。这类谱字和音位在后期与日本的琵琶抄本当中的谱字得到了对应。这就带出了另一个问题。随着中原文化的不断发展,其在政治、经济、文化等方面所取得的成绩为周边国家所仰慕。胡俗类弹拨乐器在中原汇流后,还东传至日本、朝鲜等地。

日本与中国的交流可以追溯到东汉时期。建武中元二年(57年),倭国派使者来汉朝朝贡。《后汉书》载:"建武中元二年,倭奴国奉贡朝贺,使人自称大夫,倭国之极南界也。光武赐以印绶。"[①]自此之后,魏晋时期至唐,这种关系一直保持着。600年,日本开始派遣遣隋使。倭国的音乐也进入了隋代的官方系统。《隋书》

[①] 〔南朝宋〕范晔撰、〔唐〕李贤等注:《后汉书(卷八十五)·东夷列传第七十五》,中华书局1965年版,第2821页。

载:"又杂有疏勒、扶南、康国、百济、突厥、新罗、倭国等伎。"①唐朝时期,日本继续派遣遣唐使。由630年开始至894年,一共派出了19批遣唐使。②《旧唐书》载:"日本国者,倭国之别种也。以其国在日边,故以日本为名。或曰:倭国自恶其名不雅,改为日本。"③日本《国家珍宝帐》载有数件中国唐代的弹拨类乐器,其中就包括瑟、筝、箜篌、螺钿紫檀琵琶、螺钿枫琵琶、木画紫檀琵琶二面、紫檀琵琶、螺钿紫檀五弦琵琶、螺钿紫檀阮咸、桑木阮咸及部件。正仓院乐器的珍贵之处在于:一是其是唐乐乐器中保存相对较为完整的乐器,二是其并不是冥器,而是真正的乐器实物。四弦琵琶在日本后世又进行了自身的演变,品柱发生了改变,逐渐发展为乐琵琶、萨摩琵琶、筑前琵琶、平家琵琶等。筝在传入日本后运用于雅乐当中,被称为雅乐筝或乐筝。其传承了唐代十三弦的形制。后期日本筝又发展出筑紫筝与俗筝。

在唐朝的部伎乐中我们还可以看到高丽和百济的部分。高丽和百济被称为东夷二国。《通典》载:"东夷二国。(高丽、百济。)《高丽乐》……乐用弹筝一,挡筝一,卧箜篌一,竖箜篌一,琵琶一,五弦琵琶一,义觜笛一,笙一,横笛一,箫一,小筚篥一,大筚篥一,桃皮筚篥一,腰鼓一,齐鼓一,担鼓一,贝一。大唐武太后时尚二十五曲,今唯能习一曲,衣服亦浸衰败,失其本风。 《百济乐》,中宗之代,工人死散。开元中,岐王范为太常卿,复奏置之,是以音伎多阙。舞者二人,紫大袖裙襦,章甫冠,皮履。乐之存者,筝、笛、桃皮

① 〔唐〕魏征、令狐德棻撰:《隋书(卷十五)·志第十》,中华书局1973年版,第377页。
② 赵维平:《中国古代音乐文化东流日本的研究》,上海音乐学院出版社2004年版,第36页。
③ 〔后晋〕刘昫等撰:《旧唐书(卷一百九十九上)·列传第一百四十九上》,中华书局1975年版,第5340页。

箄篥、箜篌、歌。"①从其中的弹拨类乐器来看,使用了筝、卧箜篌、竖箜篌、琵琶、五弦琵琶乐器。从这几件弹拨类乐器的种类来看,其中既有中原所固有的乐器筝、卧箜篌,也有经由丝绸之路所传至中原的五弦琵琶。而文字本身还记载了武则天时期高丽乐的曲目还有25首,至唐贞元年间就只能演奏1首了,且服饰等相关配件都已破旧。百济乐则在中宗时期就已遗散,开元年间重新设置演奏。抛去其在该时段的衰败景象,至少我们可以发现这两部伎乐早在这一时期之前就已经得到较好的发展了。

关于古代朝鲜的记载,在中国的历史文献中可以追溯到汉朝。《汉书》载:"玄菟、乐浪,武帝时置,皆朝鲜、濊貉、句骊蛮夷。殷道衰,箕子去之朝鲜,教其民以礼义,田蚕织作。"②根据这段文献记载,朝鲜在周初就已经存在了,殷商名臣箕子到达朝鲜之后带去了中原地区的文明,教化当地民众。这是公元前1120年至其后的时间段了,历史上把这段时期的该地区政权称为箕子王朝、箕子朝鲜。由于时间过于久远,这段历史的可靠性尚有争议,但至少可以确定的是,朝鲜也有着悠久的历史。《后汉书》载:"汉初大乱,燕、齐、赵人往避地者数万口,而燕人卫满击破准而自王朝鲜,传国至孙右渠。"③历史上称这段时期为卫满朝鲜。汉武帝元封三年(公元前108年),汉王朝攻破朝鲜,并在这里设置乐浪、临屯、玄菟、真番四郡进行管理。箕子朝鲜落败以后南下征服三韩。《后汉书》记

① 〔唐〕杜佑撰:《通典(卷第一百四十六)·乐六》,中华书局1988年版,第3722—3723页。
② 〔汉〕班固撰:《汉书(卷二十八下)·地理志第八下》,中华书局1962年版,第1658页。
③ 〔南朝宋〕范晔撰、〔唐〕李贤等注:《后汉书(卷八十五)·东夷列传第七十五》,中华书局1965年版,第2817页。

载:"韩有三种:一曰马韩,二曰辰韩,三曰弁辰。"①在漫长的历史发展过程中,朝鲜和中国伴随着政治、军事等交集,在音乐上亦有着密切的联系。《后汉书》载:"武帝灭朝鲜,以高句丽为县,使属玄菟,赐鼓吹伎人。"这种官方的赠赐,同时反映出音乐形式及乐器的流动,是一种政治等级及身份的象征。而在民间亦有对其音乐及乐器演奏的记录。《三国志》记录弁韩与辰韩的风土时有载:"诸市买皆用铁,如中国用钱,又以供给二郡。俗喜歌舞饮酒。有瑟,其形似筑,弹之亦有音曲。"②由于古代朝鲜历史文献较少,且对于音乐记载少之又少,单就中国历史文献资料来看,瑟、筑之属在中国有着古老的历史。尤其是瑟,其制造的年代已经为汉代人所书写的史书追溯到了上古时期,周初至春秋时期的《诗经》中有其名称的使用,春秋战国时代亦有其演奏的确切历史事件记载。"琴瑟"二字已经被赋予一种礼教的文化意识。在古代朝鲜使用的瑟和中国古代文献中所记载的瑟是否有关系呢?通过上文引用的文献可以看出,弁韩与辰韩的"货币"用于市场交易以及纳贡给郡部。而汉武帝之时确实也在这里设立郡县,其存在文化交流的可能。另有,如果历史追溯到箕子朝鲜时代的话,也不无文化传播的可能,且箕子朝鲜在落败以后确实南下,对三韩有过一段时间的统治。如《后汉书》载:"初,朝鲜王准为卫满所破,乃将其余众数千人走入海,攻马韩,破之,自立为韩王。"③再如《后汉书》载:"辰韩,耆老自言秦之亡人,避苦役,适韩国,马韩割东界地与之。其名国

① 〔南朝宋〕范晔撰、〔唐〕李贤等注:《后汉书(卷八十五)·东夷列传第七十五》,中华书局1965年版,第2818页。
② 〔晋〕陈寿撰、〔南朝宋〕裴松之注:《三国志(卷三十)·魏书三十》,中华书局1959年版,第853页。
③ 〔南朝宋〕范晔撰、〔唐〕李贤等注:《后汉书(卷八十五)·东夷列传第七十五》,中华书局1965年版,第2820页。

为邦,弓为弧,贼为寇,行酒为行觞,相呼为徒,有似秦语,故或名之为秦韩。"①也就是说辰韩有避秦末苦役逃离至此的人。虽然这是一段建立在口述基础上的描述,但是历史势必有其存在的意义。综合上述历史时间与人口流动等原因,瑟由中国传入的可能性还是存在的。在朝鲜黄海道安岳古墓的壁画中还可以看到阮咸乐器的身影。该墓被考证为建于永和十三年(357年),根据墓主人的墓志铭记载,该墓主人为前燕名将佟寿。据《资治通鉴》记载:"慕容幼、慕容稚、佟寿、郭充、翟楷、庞鉴,皆东走,幼中道而还;皝兵追及楷、鉴,斩之;寿、充奔高丽。"②据张师勋《韩国音乐史》一书载,墓主人为"冬寿"③,这里的"冬"疑为通假字。

从古代历史文献来看,朝鲜半岛虽然历史上政权众多,后又发展为高句丽、百济、新罗三国,以高句丽所雄踞的地盘和文化的发展最为强盛。进入中国的隋代以后,虽然历史文献中有关于百济乐、新罗乐的记载,但是真正编制在七部伎乐中的只有高丽乐。

地域的限制,对于音乐文化及音乐风格的形成有着重要的作用。虽然上文有提及封建统治者的敕令作用,但这种敕令的设定,往往要考虑地域限制和人文习惯。这也就是往往在盛世之朝才会出现文化繁荣的原因之一。经营西域、打通河西是在一个特定的历史背景下的产物。军事上是为了保一方平安,扩大统治地盘。经济上是为了发展贸易,增强国力。而文化上则是开阔眼界,百花齐放。地理位置对于一种文化艺术的形成有着基础的作用。西域诸国,之所以在汉代初期相关音乐历史文献中所记载的弹拨类乐

① 〔南朝宋〕范晔撰、〔唐〕李贤等注:《后汉书(卷八十五)·东夷列传第七十五》,中华书局1965年版,第2819页。
② 〔宋〕司马光编著:《资治通鉴(卷九十五)》,中华书局1956年版,第3005—3006页。
③ 〔韩〕张师勋著、朴春妮译:《韩国音乐史》,中央音乐学院出版社2008年版,第8页。

器较少，很大一部分原因是其地理位置所造成的。其距离中原地区较远，交通不便，且自身的文字系统发展较不完善。另外，逐水草而居的生产方式使得其在时间、地域及战争的多重作用下频繁迁徙。而弹拨类乐器，由于自身构造较为复杂，在多样化形态的形成上受制于这种生活方式，所以才会出现历史文献中所记载的西域弹拨类乐器"马上所鼓"的演奏形态。汉初，生活地域的频繁变动，加之彼此之间的部族战争与分裂，影响着其音乐文化独特风格的形成。但由于其所处的地理位置，距离西亚、中亚文明较中原地区近，所以，古代外来高度文明的传播会最先影响到西域诸国，后随着时间的推移和西域诸国较为稳定的发展，逐渐在这片土地上生根开花。文化的传播，同样需要交通的便利与政策的支持。在丝绸之路被连通以后，西域诸国所逐渐形成的特有文化系统，沿着这条古道逐渐向中原流动。同样，由于历史的变迁、政权的更替、接受的态度等多种原因，其东传的过程不是一蹴而就的。这其中存在多样化的嬗变因素。河西重镇凉州作为盛世时代的中转站、战争时期的过渡地带，无论在传播的便利还是胡俗的交融方面，都发挥了重要的作用。中原的弹拨类乐器与外来的弹拨类乐器在经过漫长的历史发展后，在中原大地上交汇相容，彼此不仅在音乐表现形式的组合上体现得非常明显，在乐器形制、演奏手法上也有所渗透。这种彼此间的交融，使得中原文化在形式多样化、风格繁复程度上均发展至一个无可攀越的历史高度。这里成为两种不同文化交汇并发展的高峰地带，各种音乐文化在这里交集融汇，并进一步东传至日本、朝鲜等地。

第五章
汉唐时期弹拨类乐器的影响分析

汉代至唐代是中国古代一个重要的历史时期。自汉代开始，统一以后的中国封建王朝制度逐渐趋于成熟，国家的稳定与边疆的和平成为统治阶级最为关心的问题。为了解决边患，历代政权均做出过不懈的努力。而汉武帝派遣张骞出使西域，无疑是一件对后世影响巨大的举措。也正是这一行为，造就了丝绸之路的开通。这条通道的打开，不仅在军事、政治及经济方面发挥着巨大的作用，西亚地区的波斯文化与南亚地区的印度文化也逐渐汇流于西域地区，经由这条古道在历史的车轮中进入中原。汉唐一千多年的历史中，这股胡文化势力，以其特有的魅力与中原文化相交融，从而构成了一个精彩纷呈的文化世界。音乐就是其中重要的组成部分。在这条丝绸之路上，西域传来的乐器、乐人、音乐表现形式乃至音乐理论，源源不断地丰富着中原音乐系统，成就了隋唐时期国际化音乐大发展的盛世局面。

弹拨类乐器，以其较为复杂的乐器构造、演奏手法与多样的音乐风格和组合形式，在这一时期的音乐中占据着重要的地位。一方面，在汉唐时期，中原所固有的弹拨类乐器处于形制逐渐完善和应用范畴扩展的重要阶段；另一方面，在其发展的过程中，较完整地形成了一套关于演奏法、乐律、记谱法等方面的体系，被广泛使

用在各类音乐活动中。在这一时期的弹拨类乐器中,一部分被惯用于仪式礼乐中,而另一部分在宫廷乃至民间广泛流行,使用的范畴不同,所受到的外界因素影响也不同,发展轨迹自然不同。而分属不同文化属性下的胡、俗弹拨类乐器,还特别受限于文化接纳的态度与程度。这种文化接纳的态度往往又受限于不同历史时期的背景与条件,会受到战争、政权更替与经济发展的多重影响。甚至于在中国封建君主制度下的王朝,统治阶层的喜好,也会带来连锁性的反应。而汉代至唐代,又是一个王朝更替较为复杂的时期。汉王朝的强盛、魏晋南北朝的政权分立、十六国时期不同民族统治者政权的建立,以至隋唐庞大帝国的形成,这其中的因素繁多。正是在这样的历史巨变中,弹拨类乐器从形制的逐步完善,到胡、俗不同种类的共同发展与融合,以顽强的生命力与多彩的音乐表现,成为中国古代音乐发展乃至东亚音乐文化领域中一道绚丽的风景。

第一节 汉唐时期胡俗类弹拨乐器相互关系分析

如上文所分析的,弹拨类乐器在漫长的汉唐时期的流变过程中,因为不同历史时期背景和地域等外界因素的影响,发生了诸多的变化。这种变化体现在其形制之间的相互影响、演奏法之间的相互借鉴以及乐器组合和表现形式等方面。从乐器本身的音乐演奏属性,发展到文化意识象征,贯东西之长,取南北之深。胡俗类弹拨乐器在一个共同的环境下生长,两者之间势必会有所影响,本节将在上文研究基础之上探讨其交织所在。

上文有述,中原地区所固有的阮咸乐器,在唐朝之前一直记载于"琵琶"条目之下。《风俗通义》载:"谨按,琵琶近世乐家所作,

不知谁作也,长三尺五寸,法天地人与五行也。又四弦象四时也。"①而《释名》所载则为:"琵琶本于胡中,马上所鼓也,推手前曰琵,引却曰琶,因以为名。"②这两条记载是解释"琵琶"最早的条目,为后世《宋书》《通典》《旧唐书》等所参考使用,再加上傅玄《琵琶赋》中的"乌孙说",以及杜挚的"弦鼗说",这基本是关于汉唐时期"琵琶"渊源问题的所有记录了。《风俗通义》的作者应劭与《释名》的作者刘熙生活在东汉末汉桓帝、汉灵帝时期。杜挚生活在曹魏时期,而傅玄则生活在稍微晚些的西晋时期。

就《风俗通义》和《释名》来看,一说是近世乐家所制作,法照天地五行,这显然是说的中原地区的阮咸乐器,虽然在出处上与杜挚的秦末"弦鼗"和傅玄的汉武时期"乌孙说"不一样,但至少可以判断其是一件中国乐器,加之后世文献的不断补充,可知其为"盘圆柄直"的阮咸乐器。而《释名》所记载的乐器,认为其诞生于胡地。后世《通典》在记载这种"本于胡中"的乐器时,是记载在"秦汉子"条目之下的。《旧唐书》则使用在"秦汉子""曲项琵琶"两种乐器的解释之中。而前文已经分析,"秦汉子"为阮咸与曲项琵琶的结合之器,由此可推论这种生于胡中,马上所鼓的乐器是西域传来的曲项琵琶。那么《风俗通义》和《释名》中分别记载的不同的乐器,为什么会统一记载在"琵琶"条目下呢?傅玄的《琵琶赋》给出了一种解释:"欲从方俗语,故名曰琵琶,取其易传于外国也。"③也就是说其目的是照顾当地方言,在胡地相对比较容易流传。这一点,虽然

① 〔唐〕欧阳询撰:《艺文类聚(卷四十四)·乐部四》,中华书局 1965 年版,第 788 页。
② 〔唐〕欧阳询撰:《艺文类聚(卷四十四)·乐部四》,中华书局 1965 年版,第 788 页。
③ 〔南朝梁〕沈约:《宋书(卷十九)·志第九》,中华书局 1974 年版,第 556 页。

不太符合汉王朝的文化习惯①,但是,由于自汉武帝时期丝绸之路开通后中原与西域来往逐渐频繁,至应劭与刘熙生活的时代胡乐在中原已经有着一定的规模。《晋书》载:"李延年因胡曲更造新声二十八解,乘舆以为武乐。"②《通典》亦有关于汉灵帝喜好胡地箜篌的记录。据此笔者推断,汉代是阮咸乐器的发展初期,其在制造和发展之初就受到了外来传入的胡琵琶的剧烈影响,以至于在乐器名称上在当时就开始混称。③ 尽管由于历史资料的缺失,阮咸乐器的起源还不能从真正意义上确定,但这种名称的混用至少在一定程度上能够反映当时两种乐器在名称上是有混淆的,这种混淆也恰恰是胡俗弹拨类乐器的一种交集表现。

除此之外,阮咸与胡琵琶的演奏法也是相互之间有所影响的。对于两种乐器在演奏法之上的争辩,早在唐代就已经存在。《唐语林校证》载:"李匡义云:《晋书》称阮咸善琵琶,是即是矣。按《周书》云:'武帝弹琵琶,后梁宣帝起舞,谓武帝曰:"陛下既弹五弦琴,臣何敢不同百兽舞?"'则周武帝所弹,乃是今之五弦。可知前代凡此类,总号琵琶尔。又按《风俗通》云:'以手批把,谓之琵琶。自拨弹已后,惟今四弦始专琵琶之名。'因依而言,则刘悚所云:'贞观中,悲洛儿始弃拨,用手以抚琵琶。'是又不知故事者之言也。又因此而征之,五弦之号,即出于后梁宣帝之语也。而今阮氏琵琶,正以手抚,反不能占琵琶之名,失本义矣。"④在这段文字中,汉唐时

① 张晓东:《汉唐时期阮咸史料考》,《交响(西安音乐学院学报)》2016年第1期,第33页。
② 〔唐〕房玄龄等撰:《晋书(卷二十三)·志第十三》,中华书局1974年版,第715页。
③ 张晓东:《汉唐时期阮咸史料考》,《交响(西安音乐学院学报)》2016年第1期,第34页。
④ 〔宋〕王谠撰、周勋初校证:《唐语林校证(卷八)·补遗》,中华书局1987年版,第710页。

期出现的三种琵琶全部被引录进去了。首先是阮咸所弹的阮咸乐器,其次是北周武帝所演奏的五弦琵琶,还有就是裴神符所演奏的四弦琵琶。如果按照《风俗通义》和《释名》的记载来看,无论是哪种乐器,其指弹的可能性都是很大的:"《风俗通》曰:'以手琵琶,因以为名。'《释名》曰:'推手前曰批,引手却曰把。'"①但是无论是阮咸乐器还是胡琵琶,在古代文献记载及壁画造像中都有拨弹的记录。《通典》载:"旧弹琵琶,皆用木拨弹之,大唐贞观中始有手弹之法,今所谓拽琵琶者是也。《风俗通》所谓以手琵琶之,知乃非用拨之义,岂上代固有拽之者?(手弹法,近代已废,自裴洛儿始为之。)"②由此看来,《通典》的记载者开始怀疑指弹的演奏方法是不是由裴神符开创的。显然记载者倾向于认为指弹演奏法历史上是存在的,只是近代已废。如果说来自疏勒国的裴神符演奏的胡琵琶是这样的一种情况的话,那么阮咸乐器又是怎样的呢?前文已述,无论是在新疆克孜尔壁画还是南京西善桥南朝墓出土的南朝"竹林七贤与荣启期"的模印砖画像中都可以看到阮咸乐器是使用拨子演奏的。而《唐六典》中又记载了阮咸在贞观之后也是指弹。所以,指弹与拨弹在这两件乐器上一直是并驾发展的。可以推断,这两种演奏法之间一定是有影响作用的。

在汉唐时期的弹拨类乐器中,也有受制于使用范畴,受到这种胡俗冲击较少的。瑟就是其中的一种。在笔者所整理的汉唐时期史书中关于"瑟"乐器的 120 卷次记载中,将瑟或是"琴瑟"作"章法、和谐、稳定"来解的有 37 卷次,与礼乐仪式相关的有 35 卷次,其他则为京房制"准"所引,或是场景描写与文学性使用。正是由

① 〔唐〕杜佑撰:《通典(卷第一百四十四)·乐四》,中华书局 1988 年版,第 3679 页。
② 〔唐〕杜佑撰:《通典(卷第一百四十四)·乐四》,中华书局 1988 年版,第 3679 页。

于瑟这类乐器,很早被纳入中原的郊祀礼乐中使用,与琴一起,被视为中国礼教的象征之一,(见《后汉书》载:"昔董仲舒言'理国譬若琴瑟,其不调者则解而更张。'"①又见《三国志》载:"夫和羹之美,在于合异,上下之益,在能相济,顺从乃安,此琴瑟一声也,荡而除之,则官省事简,二也。"②)所以,其在统治阶层的皇帝与士大夫们眼里,变成了一件有身份要求及象征的乐器。而这一点在胡乐器上是不可能实现的。《隋书》载:"《记》曰:'大夫无故不撤悬,士无故不撤琴瑟。'"③这正是这种身份象征与要求的实证。瑟与琴一起成为礼乐甚至所有音乐的代名词,如《晋书》中所使用的"至于孤竹之管,云和之瑟,空桑之琴,泗滨之磬"④与《通典》中所记载的"大功至则辟琴瑟,小功至则不绝乐"⑤。正是在这种强烈的文化意识属性的作用下,来自西域的弹拨类乐器很难与之相亲,所以在汉唐时期,尽管由于战争及政权更替等因素影响,礼乐系统一再浮沉,但是由于礼教思想的延续,太平盛世的君王最先考虑的依旧是恢复礼制,瑟也就是在这样的大环境中发展延续的。

中国古代历史文献中所记载的胡空侯是在汉代灵帝时开始的,而根据中国新疆出土的箜篌乐器实物来看,其在该地区的发展历史可以追溯到公元前5—7世纪。这类箜篌多由西亚及印度等地传入⑥。其

① 〔南朝宋〕范晔撰、〔唐〕李贤等注:《后汉书(卷二十八上)·桓谭冯衍列传第十八上》,中华书局1965年版,第957页。
② 〔晋〕陈寿撰、〔南朝宋〕裴松之注:《三国志(卷九)·魏书九》,中华书局1959年版,第297页。
③ 〔唐〕魏征、令狐德棻撰:《隋书(卷十三)·志第八》,中华书局1973年版,第285页。
④ 〔唐〕房玄龄等撰:《晋书(卷二十二)·志第十二》,中华书局1974年版,第677页。
⑤ 〔唐〕杜佑撰:《通典(卷第一百四十)·礼一百 开元礼纂类三十五 凶礼七》,中华书局1988年版,第3580页。
⑥ 王雅婕:《丝绸之路上的西亚乐器及其东流至中国的研究》,上海音乐学院博士论文2017年,第136页。

在本原地的产生及发展就与宗教有着密切的联系,而整个西亚音乐东渐的一个重要的载体就是佛教与祆教。在今天的祆教官员墓葬壁画中,我们可以看到众多的绘有竖箜篌的壁画,如山西隋代的虞弘墓、西安北周安伽墓等。而佛教壁画中的竖箜篌形象就更多了。季羡林在其《谈新疆博物馆藏吐火罗文 A〈弥勒会见记剧本〉》一文中曾载:"为了拯救乾闼婆王苏波利耶,(佛)化身为弹箜篌者,弹箜篌而拯救之。"① 由此箜篌在佛教中的使用情况也可略见一斑。这类伴随着宗教传播的乐器在进入中原之前就已经有着宗教喻义。其在进入中原地区之后,在与中原的文化相互作用中,由于宗教喻义的关系,相对变化也比较小,至少在古代历史文献中,竖箜篌与其他中原乐器之间的交集记载相对其他乐器来说比例还是少的。由于没有箜篌乐谱传世,所以其定弦与演奏的音乐风格并不可知。就其"竖抱于怀中,用两手齐奏"②的演奏手法来看,在中原地区是没有与之相近的乐器可比拟的。所以,在演奏法上互相影响或借鉴的可能性就相对较少了。这是不是由于其独特的艺术风格和音乐特性等,不好妄下论断。竖箜篌与中原地区箜篌的交集,主要集中在河西走廊上的凉州地区。从隋代七部伎乐中的西凉乐来看,竖箜篌是与筝、卧箜篌等中原乐器一起使用的。而在西凉地区的墓葬壁画中可以见到其与中原地区的卧箜篌合奏的场景。根据上文分析,这是由于凉州地区特殊的地理位置和历史背景所造成的。除此之外,竖箜篌的使用都在西域胡乐部中。这可以说是胡俗乐器有所交集在箜篌乐器上的体现。

在漫长的汉唐历史发展过程中,经由西域传来的不同弹拨类

① 季羡林:《谈新疆博物馆藏吐火罗文 A〈弥勒会见记剧本〉》,《文物》1983年第1期,第248页。
② 〔唐〕杜佑撰:《通典(卷第一百四十四)·乐四》,中华书局1988年版,第3680页。

乐器,在中原的发展过程中呈现出不同样态。但是,历史的整个的发展趋势是毋庸置疑的,胡乐系统在这样特定的历史时期,伴随着政治、商贸等多方面的需要与发展,以其自身独特的艺术魅力,势必在中原地区繁盛发展。

第二节 汉唐时期弹拨类乐器之于中国及东亚音乐发展的影响

从上文汉唐时期的弹拨类乐器向东流传至日本与朝鲜来看,其也存在一种接受、融合与发展的历史过程。这种乐器使用的流动,一方面是自身演奏独立传播;另一方面是伴随着其他音乐表现形式而流动的。这种流动发生的根基是中国汉唐时期逐渐完善的政治制度与军事力量。与此同时,由于国家系统的相对完善,为音乐文化的发展奠定了稳定的发展空间。而纵观汉唐时期的音乐文化,其本身就是建立在胡俗乐融合的基础之上的。也正是这种丰富多彩的艺术形式,才能对周边国家产生吸引力。所以,在以上多种原因的综合作用下,发展至唐代的高度繁盛的文化系统对于周边国家产生了一种向心力,以至于对其自身的音乐文化发展产生了影响。

实际上,张骞出使西域,在和乌孙王交涉联合进攻匈奴时,乌孙王的措辞为:"……其大臣皆畏胡,不欲移徙,王不能专制。"[①]对照历史发展可以看出,不完善的政权制度是这一时期西域诸国所面临的集体问题,就是其政权存在很大程度上的不稳定性。所以,

① 〔汉〕司马迁撰:《史记(卷一百二十三)·大宛列传第六十三》,中华书局1959年版,第3169页。

第五章 汉唐时期弹拨类乐器的影响分析

在汉唐这段时间其才会有大小月氏、南北匈奴的分裂。而且诸国之间还战乱频发,相互侵吞。而这种情况在该时期的日本与朝鲜也是如此。中国在汉唐的这段历史中,虽然也历经战乱,但是在隋朝统一中国之后,发展至唐朝,无论在国力还是文化方面都发展到了一个顶峰。这种高度的实力自信,使其在对外政策上展现出开放包容的态度。于是在隋唐时期,大批量的西域文化进入中原,并被官方收纳采用,编置于宫廷音乐使用。唐王朝政权还在收纳使用的基础之上,设置专门的管理机构。教坊的产生以及其与太常寺之间的分离,说明该时期的音乐制度趋于成熟与完善。《新唐书》载:"武德后,置内教坊于禁中。武后如意元年,改曰云韶府,以中官为使。开元二年,又置内教坊于蓬莱宫侧,有音声博士、第一曹博士、第二曹博士。京都置左右教坊,掌俳优杂技。自是不隶太常,以中官为教坊使。"[①]这种雅乐和俗乐的分别管理,使得不同类别的音乐形式能得到更好的保障和发展。

正是在这种发展较为成熟和完善的音乐制度及音乐体系下,盛唐文化所产生的辐射力使得东邻日本对其进行学习,进而接受与发展。中国与日本之间的交往历史十分悠久。6世纪圣得太子摄政时,开始有组织地向中国派遣使节团,他们将以中国为主体的,包含西域传入的音乐、宗教等在内的唐文化及经济与社会制度带回日本,成为该时期日本社会形态与文化艺术发展的重要参照对象。上文所提到的弹拨类乐器的东传,只是一个延展初貌,实际上由弹拨类乐器及其使用的音乐形式,可以看出日本对中国唐文化的接纳态度与发展状态。

以琵琶为例,日本接纳并保留唐代琵琶的形制与演奏法,至今

① 〔宋〕欧阳修、宋祁撰:《新唐书(卷四十八)·志第三十八》,中华书局1975年版,第1244页。

还使用横抱、拨弹的演奏方式。其次,其并非是一成不变的保存。在唐传琵琶的基础之上,又衍生出多类型的琵琶,并使用在雅乐与其他不同的艺术形式中。而这种日本化的倾向还体现在筝这件乐器上。中国的筝在奈良时期传入了日本,在平安时期(794—1192年)使用在雅乐之中。这一时期曾有中国人孙宾在日本传授筝的演奏技艺,日本遣唐使藤原贞敏也留下了筝的独奏曲。① 由保存在正仓院的唐筝残件与稍后元庆八年(884年)奈良春日大社的"神宝莳绘筝"的制作法来看,前者为多板拼贴,后者为整木挖槽。可以推断,至少在制作方法上日本在接受中国唐筝之后不久,就发生了形制的演变。② 同时日本还保留了大量的琵琶与筝的乐谱。这些乐谱或是唐时的手抄乐谱,或是日本后世音乐家根据唐代音乐所模仿创作的,为现世研究中国唐乐提供了有力的参考。这其中有天平十九年(747年)的天平琵琶谱《番假崇》、南宫琵琶谱(838年)、藤原师长的《三五要录》《仁智要录》(约12世纪)等。

弹拨类乐器的东传与流变只是其对日本音乐影响的一部分。而弹拨乐所参与的音乐表现形式乃至管理机构,也对日本的音乐文化和管理体制产生了影响。由于遣隋史、遣唐使的派遣,中国相关音乐的律令制度对日本同时期的制度设置有着直接的影响,事实上,其众多制度设立,就是由回国后的遣唐使参与完成的。日本雅乐寮与内教坊的设立就是有力证明。雅乐寮主要负责宫廷仪式用乐,8世纪后期则开始专门负责唐乐与高丽乐等外来音乐的训练和演出活动。内教坊从其记录的演出形式来看,则主要是女乐和踏歌。女乐和踏歌在中国古代都是一种宫廷甚至民间娱乐性的

① 赵维平:《中国古代音乐文化东流日本的研究》,上海音乐学院出版社2004年版,第186页。
② 赵维平:《中国与东亚音乐的历史研究》,上海音乐学院出版社2012年版,第96页。

音乐活动,有着很强烈的自由即兴性质,尤其是踏歌,被用于日本的宫廷宴飨仪式音乐,这也是其对中国文化接纳与理解以及结合其本国情况所流变的一例证明。①

日本至今仍然保留着由中国唐代传去的唐乐——雅乐。其最重要的组成部分是左、右两部,一部分是唐乐、林邑乐组成的左方乐,另一部分是高丽乐与渤海乐组成的右方乐。其形式不同于中国的登歌乐悬佾舞形式,而由器乐与舞乐两大部分组成。从其左方舞唐乐所上演的曲目来看,《春莺啭》《兰陵王》《拨头》《苏莫者》等都是中国唐代的宫廷宴飨乐曲名。从其使用的弹拨类乐器来看,琵琶与筝是在中国俗乐中使用的乐器,日本并无琴、瑟这两个具有代表意义的雅乐弹拨类乐器。所以,日本雅乐只是使用了雅乐的名称,而内容上,在唐乐这一部分则是中国的宫廷宴飨俗乐。

根据文献记载,朝鲜与中国的关系可以追溯到商代末期。其后的发展如前文所述,自中国汉代开始就有着频繁的交往,汉王朝还曾在朝鲜设郡进行管理。然而,在中国的汉唐时期,尽管历史文献中对于朝鲜来使以及朝鲜地理志的记载较为详细,表现在弹拨类乐器交流上的体现,却寥寥无几。除上文所分析的瑟之外,还有《隋书》记载的高丽用乐部分:"乐有五弦、琴、筝、筚篥、横吹、箫、鼓之属,吹芦以和曲"②,以及百济用乐部分:"其人杂有新罗、高丽、倭等,亦有中国人。……有鼓角、箜篌、筝、竽、篪、笛之乐,投壶、围棋、樗蒲、握槊、弄珠之戏。"③也就是说,高丽所使用的弹拨

① 赵维平:《从女乐和踏歌的音乐样式变衍看古代日本对中国音乐的接纳方法》,《天津音乐学院学报》1999 年第 4 期,第 28 页。
② 〔唐〕魏征、令狐德棻撰:《隋书(卷八十一)·列传第四十六》,中华书局 1973 年版,第 1814 页。
③ 〔唐〕魏征、令狐德棻撰:《隋书(卷八十一)·列传第四十六》,中华书局 1973 年版,第 1818 页。

类乐器有五弦、琴、筝;而百济所使用的弹拨类乐器有箜篌、筝。其实,朝鲜与中国的往来所涉及的因素更为广泛,人口的迁徙、战争的发生、流民的逃离以及郡县的管理等方面,势必会牵动文化的流变。如上文所引百济部分文献,在百济有中国人居住,而其演奏的芋、篌之属都是中国固有的乐器,投壶和围棋的历史则可以追溯到中国的先秦时期。如《史记》载,"男女杂坐,行酒稽留,六博投壶"。① 又如《三国志》载:"桓谭、蔡邕善音乐,冯翊山子道、王九真、郭凯等善围棋,太祖皆与埒能。"②鼓角、樗蒲、握槊又是来自西域的乐器与娱乐活动,传入中原的时间也十分早,樗蒲至少可追溯到汉代或之前。《魏书》载:"又有浮阳高光宗善樗蒲。赵国李幼序,洛阳丘何奴并工握槊。此盖胡戏,近入中国,云胡王有弟一人遇罪,将杀之,弟从狱中为此戏以上之,意言孤则易死也。"③此类例证还有很多,如《周书》记载,百济人使用的是南北朝时期何承天创制的《元嘉历》:"又解阴阳五行。用宋《元嘉历》,以建寅月为岁首。"④《南齐书》:"高丽俗服穷袴,冠折风一梁,谓之帻。知读《五经》。"⑤历法和经书都是中国产物,再结合对前文朝鲜和三韩与中国关系的分析,可知这些胡俗文化是由中国输入的。

至唐玄宗朝以后,中国与朝鲜的关系就更加密切了,不但互派使节来往,而且唐王朝的右羽林大将军高仙芝、辅国大将军王毛

① 〔汉〕司马迁撰:《史记(卷一百二十六)·滑稽列传第六十六》,中华书局1959年版,第3199页。
② 〔晋〕陈寿撰、〔南朝宋〕裴松之注:《三国志(卷一)·魏书一》,中华书局1959年版,第54页。
③ 〔北齐〕魏收撰:《魏书(卷九十一)·列传第七十九》,中华书局1974年版,第1972页。
④ 〔唐〕令狐德棻等撰:《周书(卷四十九)·列传第四十一》,中华书局1971年版,第887页。
⑤ 〔南朝梁〕萧子显撰:《南齐书(卷五十八)·列传第三十九》,中华书局1972年版,第1010页。

第五章　汉唐时期弹拨类乐器的影响分析

仲、霍国公、司空王思礼、太尉李正己等都是高丽人。由此不难看出朝鲜对中国及其文化的接受程度是非常高的。因此，两唐书中所记载的高丽乐部分所使用的弹拨类乐器"弹筝、挡筝、卧箜篌、竖箜篌、琵琶"，与西凉乐所使用的"挡筝、卧箜篌、竖箜篌、琵琶、五弦琵琶"是极为相似的，而高丽乐所差的"五弦琵琶"在《隋书》"高丽伎"条目下的记载当中亦可以看到，这可能是隋唐时代的更替所造成的。也就是说，高丽乐弹拨类乐器的使用方式与中国的西凉乐一样，都包含着胡俗乐器的融合使用，其乐器的构成，要么是中原的固有乐器，要么是经由西域传至中原再至朝鲜的乐器，可见中国音乐文化对其影响之深。朝鲜后世成宗王朝时期，成俔等人奉旨敕撰《乐学轨范》，其中还留存有琵琶、瑟、筝、月琴（阮咸）乐器的图像与使用范畴，其题解均与中国古代历史文献记载相同。（图16至图20）

图16　《乐学轨范》影印一

图 17 《乐学轨范》影印二

图 18 《乐学轨范》影印三

第五章 汉唐时期弹拨类乐器的影响分析

图 19 《乐学轨范》影印四

图 20 《乐学轨范》影印五

第三节 汉唐时期弹拨类乐器样态与应用及影响历史性分析

弹拨类乐器由于悬弦演奏的乐器构造等原因,其在历史上出现的时间要晚于打击类乐器与吹奏类乐器。在擦弦乐器尚未系统介入的汉唐时期,弹拨、打击、吹管三类乐器构建了整个器乐演奏的音乐体系。而弹拨类乐器以其种类繁多的形制、复杂多变的演奏手法与独特的艺术表现力为该时代的人们所青睐,其或娱乐于民间,或使用于宫廷,被广泛使用在人们的生产生活中。弹拨类乐器之间的组合以及与其他乐器之间的组合所形成的固定或不固定的音乐表现形式,不断丰富着这一时期的音乐文化构成。在雅乐中的使用,使其担任着国家天地、宗庙祭祀,甚至礼教天下的重任;在宫廷俗乐中的使用又发挥着交往礼仪、宴飨娱乐的作用。汉唐千余年间文人墨客或亲习演绎,或作文歌颂,诗词歌赋不胜枚举。而这一时期形成或发展的弹拨类乐器,在经过漫长的历史沿革后,一直流传到今天,成为今天中国民族音乐的重要组成部分。

要探讨汉唐时期弹拨类乐器的历史影响,就必须先知道汉唐时期的弹拨类乐器所呈现的是何种样态。也就是说,其在这一时期处在自身发展的什么阶段,有何种表现。通过前文可知,琴、瑟、筑筝乐器的历史虽然可以追溯到上古时期,但是由于其诞生多为历史传说,且历史文献记载与出土文物有限,真实性无法考证。而秦始皇统一中国以后,发展至汉代,逐渐确立了稳定的中央集权制度,建立起以儒家学说为主导思想的社会主流文化,这一举措对后世朝代均有较大的影响。琴在这一时期逐渐完善着自身七弦十三徽的乐器形制。而在礼教文化的推动下,琴与瑟不断充盈着自身

除乐器功能之外的其他身份象征内涵。这一象征意义在汉唐时期得以稳固并进而发展。阮咸乐器的起源虽然至今还无确切定论,但是不可否认的是,在古代历史文献所有的记载中,其都与汉代有着直接的关系。也就是说,无论阮咸是否起源于汉代,至少在该时期处在一个刚刚起步发展的阶段。也正是由于阮咸正处在这种阶段,而在这一时期丝绸之路的开通使得大量外来乐器经由西域传至中原,所以对阮咸的发展带来了巨大的冲击,这种冲击直接影响着阮咸的命名及演奏法的发展。当然,这只是在苍茫历史发展中的一个例证。不仅如此,由于汉武帝派遣张骞出使西域,丝绸之路的开通使西域文化逐渐在汉代及汉以后的时期以各种方式进入中原,对中原所固有的文化体系产生了深刻的影响。

　　对于这两种文化的碰撞,对其接受与消化所反映的历史现象是由这一时期历史背景、思想潮流等众多因素决定的。而在封建中央集权的政治制度作用下,这些因素会成为阻碍或推动这种文化流变的主要力量。这里所谓的接受与消化,并不是单一方向的。在历史演变过程中其可能由双向发展为多向。而在这种流变的过程中,强势文化一般会起着主导性作用。汉唐时期,中国的这种强势文化的形成,正是建立在多元文化互相作用的基础上的。而这种多元文化的相互作用,会体现在弹拨类乐器发展之中,或是说弹拨类乐器的流变亦能够反映该时段的文化交互。如前文所分析,在不同的历史时期,由于统治阶层所面临的历史需要不同,其所颁布的相关律令与表达的审美倾向也有所不同。而这种律令与审美倾向,针对的往往不是音乐本身,而是出于维护政权和文化正统的需要。隋王朝谨慎地维护着华夏正统,那是因为其统一需要;唐王朝的乐本缘人,那是因为其盛世太平与开明。《旧唐书》有载:"乐本缘人,人和则乐和。至如隋炀帝末年,天下丧乱,纵令改张音律,知其终不和谐。若使四

海无事,百姓安乐,音律自然调和,不藉更改。"①所以,将弹拨类乐器放置于具体的历史环境下进行研究,其相关流变脉络与原因分析才较为合理。

当然,上述只是汉唐时期弹拨类乐器发展的大环境,以及在特定历史条件下所受到的影响。作用在乐器本身上,演奏法、曲目、应用形式与音乐理论都在这样的大环境下有着自身的演变。阮咸与胡琵琶在指弹与拨弹演奏法上的同步改换、秦汉子的乐器形制的诞生,以及郑译对苏祗婆所带来的"五旦七调"的译释与发展等等,均是这个时期乐器演进的具体表现。这些器乐的演进同时还带动着音乐体裁的发展和繁荣。相和歌、相和大曲、清商乐以及隋唐部伎乐的繁荣,其用乐也是在不同乐器组合与音乐风格变化之下造就的。而弹拨类乐器是其中重要的组成部分。中国这样一个历史悠久的文明古国,孕育着自身所固有的文化,在接纳由丝绸之路所传来的外来文化后,逐渐进入一个多元化的高度发展的时期。盛唐时,雅、俗、胡三类音乐在逐渐走向融合的态势下,形成了中国古代宫廷音乐发展的一个高潮时期。辩证地来看,这种高度发展的音乐文化形态,来源于中原音乐与四方众乐的共同作用,也就是文化向心力的出现。与此同时,也只有这种高度繁盛的音乐文化,才能反作用于周边诸国,以至于在古代历史发展过程中,逐渐形成一个文化辐射圈,影响着整个东亚音乐文化的发展。这其中,传至日本、朝鲜、越南等地的琵琶、阮咸、筝等乐器以及乐谱与音乐形式,就可以进一步说明弹拨类乐器在这一时期的重要性以及在文化流变中所扮演的角色。因此,从这一层面来看,对汉唐时期弹拨类乐器的历史及流变原因分析,不仅能够反映中原地区的音乐样

① 〔后晋〕刘昫等撰:《旧唐书(卷八十五)·列传第三十五》,中华书局 1975 年版,第 2817 页。

态以及其对外来文化的态度与嬗变过程,还在一定程度上反映着周边与中国有着密切关系的国家对中国文化的接纳态度与发展模式。

实际上,并不是所有弹拨类乐器的发展都是"一帆风顺"的。诸如五弦琵琶、阮咸、竖箜篌等乐器在唐王朝以后的时间里就逐渐走向衰落,特别是五弦琵琶逐渐退出了历史的舞台,在日本亦是如此。可见乐器的发展与历史发展的环境、不同时代的审美情趣以及应用的场合有着密切的关系。当这些环境变得不适合这件乐器发展时,其就会被淘汰,或是朝着其他方面进行演变。而后世阮咸与月琴的关系,箜篌、筝、瑟乐器形制的发展、使用范畴的变化等相关历史问题,以及中国民族音乐器乐及体裁的发展与形成,都是学界关注的问题。而要研究此类问题,对弹拨类乐器发展的早期至逐渐兴盛的汉唐时期的研究,是其基本工作。

综上所述,汉唐弹拨类乐器的研究是有其重要历史意义的。一方面,其自身在该时期形制的逐渐完善是音乐特性与擅长表达稳定发展的有力保障;另一方面,特殊的历史背景使得这一时期经由西域传来的外来乐器与中原所固有的乐器有一个从接受、鼎立到融合的发展过程,在这一过程中,两类不同的乐器分别表现出不同的发展态势。进而由这种乐器之间接纳与融合的过程所反映出的历史、社会政治、军事经济等背景,可以用于解释弹拨类乐器历史与流变的轨迹与原因。在汉代至唐代的历史发展过中,弹拨类乐器自身的演变,对其参与的音乐形式所构建的音乐文化系统,有着深远的影响,不仅成为弹拨类乐器自身演进的推手,还进一步繁荣着这种多元文化体系的传播。隋唐时期所形成的高度发展的文化态势,对东亚诸国有着强烈的辐射作用。这不仅能够反映出中国这个历史悠久国家的高度文化自信以及其对外来文化的接受态度,还在整个东亚音乐文化圈构建起一个良性循环的生态系统。

经过不同文化淬炼的汉唐时期弹拨类乐器,无论是在唐代以后的时期,还是在日本、朝鲜等国,均在不同的历史背景与接受态度及流传条件下,发生着不同的变化。作为中国古代音乐的重要组成部分,作为中国古代音乐史的重要研究对象,汉唐时期弹拨类乐器的形制、演奏法、组合形式和表现体裁,以及对其在相应的历史时期的流变原因的分析,有着重要的历史性意义。

|下 篇|

汉唐时期弹拨类乐器
历史文献选编

对中国古代音乐史的相关研究,很大程度上依赖的是文本文献,特别是历史较为久远的汉唐时期。对于弹拨类乐器而言,这一时期其形制、应用等处在发展完善的过程中,乐谱系统的构建也在起步状态。在乐谱方面,目前能见到最早的古琴文字谱是现存于日本的《碣石调幽兰》,以及现存于法国国家图书馆的敦煌琵琶谱。这两份乐谱的解读是20世纪音乐学界研究的重要课题,至今还有诸多争议问题存在。这样就造成了对唐代之前的音乐我们无法直接听到其"音乐本体"的问题。那么,研究的主要原始资料就只能仰仗大量的古代文献了。

事实上,中国古代文献中丰富的记载在一定程度上是可以反映出研究对象的相关历史发生的。在面对没有具体"音乐"对象的前提下,通过研读文献资料对其形制、制作材料、演奏法的相关记载,辅以传世的实物乐器、出土文物、壁画造像与中国的音乐传承方式的佐证,还是可以进行有效研究的。那么,对于古代历史文献资料中的弹拨类乐器的记载就非常重要了。这一类的记载,较为集中的是体现在各朝代正史的乐志中,主要记载了乐器形制与应用等具体情况。但相关演奏状态、乐人用乐场景与演奏速度、音乐风格特性等,则更多地存在于各部史书的本纪、列传与当时代的诗词歌赋中。因此,具有历史学"编年"性质的纵向梳理是开展研究的根本。而众多的历史文献中,用书的甄选同样重要。以两唐书与《通典》来看,《通典》的作者杜佑生活在735—812年间,直接经历着唐代的历史发生。而《旧唐书》的作者刘昫、赵莹生活的年代均在此之后,虽然去唐不远,且有实录、国史旧本为基础,但是,在研究具体历史现象时,离历史时期越近的文献,写实的可靠性相对越高。这当然不是说后世的文献不可采用。后世文献的编纂不但有增补的空间,而且辑录时会有一定程度上的校正。前文对阮咸、琵琶的历史渊源与筝演奏的义甲长度变化的论述均可以反映出一定的问题。所以要区别选择并比较进行、综合使用。然而散落的条目,为当今日益精深的音乐史学理论研究带来了很大程度上的不便,需要有目的地对历史文献材料进行甄别与编理。本篇择取汉唐时期不同性质的历史文献资料,按照弹拨类乐器的不同进行辑录,且选录文献均与前文有着密切的关联,以供基础研究使用。

第一章
琵琶历史文献

1.《三国志》 南朝宋·裴松之注 卷十五 魏书十五

楚不学问,而性好游遨音乐。乃畜歌者,琵琶、筝、箫,每行来将以自随。所在樗蒲、投壶,欢欣自娱。数岁,复出为北地太守,年七十余卒。

2.《晋书》 唐·房玄龄等 卷二十三 志第十三

案魏晋之世,有孙氏善弘旧曲,宋识善击节唱和,陈左善清歌,列和善吹笛,郝索善弹筝,朱生善琵琶,尤发新声。

3.《晋书》 唐·房玄龄等 卷四十九 列传第十九

咸妙解音律,善弹琵琶。虽处世不交人事,惟共亲知弦歌酣宴而已。与从子修特相善,每以得意为欢。诸阮皆饮酒,咸至,宗人间共集,不复用杯觞斟酌,以大盆盛酒,圆坐相向,大酌更饮。时有群豕来饮其酒,咸直接去其上,便共饮之。群从昆弟莫不以放达为行,籍弗之许。荀勖每与咸论音律,自以为远不及也,疾之,出补始平太守。以寿终。二子:瞻、孚。

4.《宋书》 南朝梁·沈约　卷十九　志第九
（1）

八音五曰丝。丝,琴、瑟也,筑也,筝也,琵琶、空侯也。

（2）

琵琶,傅玄《琵琶赋》曰:"汉遣乌孙公主嫁昆弥,念其行道思慕,故使工人裁筝、筑,为马上之乐。欲从方俗语,故名曰琵琶,取其易传于外国也。"《风俗通》云:"以手琵琶,因以为名。"杜挚云:"长城之役,弦鼗而鼓之。"并未详孰实。其器不列四厢。

（3）

魏、晋之世,有孙氏善弘旧曲,宋识善击节倡和,陈左善清哥,列和善吹笛,郝索善弹筝,朱生善琵琶,尤发新声。傅玄著书曰:"人若钦所闻而忽所见,不亦惑乎！设此六人生于上世,越古今而无俪,何但夔、牙同契哉！"案此说,则自兹以后,皆孙、朱等之遗则也。

5.《宋书》 南朝梁·沈约　卷四十六　列传第六

魏主又遣就二王借箜篌、琵琶等器及棋子。孝伯足词辩,亦北土之美。畅随宜应答,甚为敏捷,音韵详雅,魏人美之。

6.《宋书》 南朝梁·沈约　卷五十三　列传第十三
（1）

炳之为人强急而不耐烦,宾客干诉非理者,忿詈形于辞色。素无术学,不为众望所推。性好洁,士大夫造之者,去未出户,辄令人拭席洗床。时陈郡殷冲亦好净,小史非净浴新衣,不得近左右。士大夫小不整洁,每容接之。炳之好洁反是,冲每以此讥焉。领选既不缉众论,又颇通货贿。炳之请急还家,吏部令史钱泰、主客令史周伯齐出炳之宅咨事。泰能弹琵琶,伯齐善歌,炳之因留停宿。

(2)

炳之先与刘德愿殊恶,德愿自持琵琶甚精丽。遗之,便复款然。市令盛馥进数百口材助营宅,恐人知,作虚买券。刘道锡骤有所输,倾南俸之半。

7.《宋书》 南朝梁·沈约 卷五十九 列传第十九

焘又遣就二王借箜篌、琵琶、筝、笛等器及棋子,义恭答曰:"受任戎行,不赍乐具。在此燕会,政使镇府命妓,有弦百条,是江南之美,今以相致。"世祖曰:"任居方岳,初不此经虑,且乐人常器,又观前来诸王赠别,有此琵琶,今以相与。棋子亦付。"孝伯言辞辩赡,亦北土之美也。畅随宜应答,吐属如流,音韵详雅,风仪华润,孝伯及左右人并相视叹息。

8.《宋书》 南朝梁·沈约 卷六十九 列传第二十九

晔长不满七尺,肥黑,秃眉须。善弹琵琶,能为新声,上欲闻之,屡讽以微旨,晔伪若不晓,终不肯为上弹。上尝宴饮欢适,谓晔曰:"我欲歌,卿可弹。"晔乃奉旨。上歌既毕,晔亦止弦。

9.《南齐书》 南朝梁·萧子显 卷二十三 列传第四

(1)

渊涉猎谈议,善弹琵琶。世祖在东宫,赐渊金镂柄银柱琵琶。性和雅有器度,不妄举动。宅尝失火,烟焰甚逼,左右惊扰,渊神色怡然,索舆来徐去。轻薄子颇以名节讥之,以渊眼多白精,谓之"白虹贯日",言为宋氏亡征也。

(2)

上曲宴群臣数人,各使效伎艺,褚渊弹琵琶,王僧虔弹琴,沈文季歌《子夜》,张敬儿舞,王敬则拍张。

10.《南齐书》 南朝梁·萧子显 卷四十四 列传第二十五

后豫章王北宅后堂集会,文季与渊并(喜)〔善〕琵琶,酒阑,渊取乐器,为《明君曲》。文季便下席大唱曰:"沈文季不能作伎儿。"豫章王嶷又解之曰:"此故当不损仲容之德。"渊颜色无异,曲终而止。

11.《梁书》 唐·姚思廉 卷四 本纪第四

冬十月壬寅,帝谓舍人殷不害曰:"吾昨夜梦吞土,卿试为我思之。"不害曰:"昔重耳馈块,卒还晋国。陛下所梦,得符是乎。"及王伟等进觞于帝曰:"丞相以陛下忧愤既久,使臣上寿。"帝笑曰:"寿酒,不得尽此乎?"于是并赍酒肴、曲项琵琶,与帝饮。帝知不免,乃尽酣,曰:"不图为乐一至于斯!"既醉寝,王伟、彭俊进土囊,王修纂坐其上,于是太宗崩于永福省,时年四十九。贼伪谥曰明皇帝,庙称高宗。

12.《陈书》 唐·姚思廉 卷八 列传第二

及高祖至,以安都为水军,于中流断贼粮运。又袭秦郡,破嗣徽栅,收其家口并马驴辎重。得嗣徽所弹琵琶及所养鹰,遣信饷之曰:"昨至弟住处得此,今以相还。"嗣徽等见之大惧,寻而请和,高祖听其还北。及嗣徽等济江,齐之余军犹据采石,守备甚严,又遣安都攻之,多所俘获。

13.《魏书》 北齐·魏收 卷七十九 列传第六十七

初为真定公元子直国中尉,恒劝以忠廉之节。尝赋五言诗曰:"峄山万丈树,雕镂作琵琶。由此材高远,弦响蔼中华。"又曰:"援琴起何调?《幽兰》与《白雪》。丝管韵未成,莫使弦响绝。"子直少有令问,愆欲其善终,故以讽焉。母忧去职。服阕,仍卒任。子直出镇梁州,愆随之州。州有兵粮和籴,和籴者靡不润屋,愆独不取,

子直强之,终不从命。

14.《魏书》 北齐·魏收 卷一百二 列传第九十
(1)
康国者,康居之后也。
(2)
人皆深目、高鼻、多髯。善商贾,诸夷交易多凑其国。有大小鼓、琵琶、五弦箜篌。

15.《北齐书》 唐·李百药 卷八 帝纪第八
遂自以策无遗算,乃益骄纵。盛为无愁之曲,帝自弹胡琵琶而唱之,侍和之者以百数。人间谓之无愁天子。尝出见群厉,尽杀之,或剥人面皮而视之。

16.《北齐书》 唐·李百药 卷十一 列传第三
后周武帝在云阳,宴齐君臣,自弹胡琵琶,命孝珩吹笛。辞曰:"亡国之音,不足听也。"固命之,举笛裁至口,泪下呜咽,武帝乃止。其年十月,疾甚,启归葬山东,从之。寻卒,令还葬邺。

17.《北齐书》 唐·李百药 卷三十九 列传第三十一
(1)
珽性疏率,不能廉慎守道。仓曹虽云州局,乃受山东课输,由此大有受纳,丰于财产。又自解弹琵琶,能为新曲,招城市年少歌僎为娱,游集诸倡家。与陈元康、穆子容、任胄、元士亮等为声色之游。
(2)
珽善为胡桃油以涂画,乃进之长广王,因言"殿下有非常骨法,孝征梦殿下乘龙上天"。王谓曰:"若然,当使兄大富贵。"及即位,

是为武成皇帝,擢拜中书侍郎。帝于后园使斑弹琵琶,和士开胡舞,各赏物百段。

18.《北齐书》 唐·李百药　卷四十八　列传第四十
（1）

弟文略,以兄文罗卒无后,袭梁郡王。以兄文畅事,当从坐,高祖特加宽贷。文略聪明俊爽,多所通习。世宗尝令章永兴于马上弹胡琵琶,奏十余曲,试使文略写之,遂得其八。

（2）

文略弹琵琶,吹横笛,谣咏,倦极便卧唱挽歌。居数月,夺防者弓矢以射人曰："不然,天子不忆我。"有司奏之,伏法。文略尝大遗魏收金,请为其父作佳传,收论尔朱荣比韦、彭、伊、霍,盖由是也。

19.《北齐书》 唐·李百药　卷五十　列传第四十二

士开幼而聪慧,选为国子学生,解悟捷疾,为同业所尚。天保初,世祖封长广王,辟士开府行参军。世祖性好握槊,士开善于此戏,由是遂有斯举。加以倾巧便僻,又能弹胡琵琶,因此亲狎。

20.《周书》 唐·令狐德棻等　卷四十八　列传第四十

高祖大笑。及酒酣,高祖又命琵琶自弹之。仍谓岿曰："当为梁主尽欢。"岿乃起,请舞。高祖曰："梁主乃能为朕舞乎?"岿曰："陛下既亲抚五弦,臣何敢不同百兽。"高祖大悦,赐杂缯万段、良马数十匹,并赐齐后主妓妾,及常所乘五百里骏马以遗之。

21.《隋书》 唐·魏征、令狐德棻　卷十四　志第九
（1）

杂乐有西凉鼙舞、清乐、龟兹等。然吹笛、弹琵琶、五弦及歌舞

之伎,自文襄以来,皆所爱好。至河清以后,传习尤盛。后主唯赏胡戎乐,耽爱无已。于是繁手淫声,争新哀怨。故曹妙达、安未弱、安马驹之徒,至有封王开府者,遂服簪缨而为伶人之事。后主亦自能度曲,亲执乐器,悦玩无倦,倚弦而歌。别采新声,为《无愁曲》,音韵窈窕,极于哀思,使胡儿阉官之辈,齐唱和之,曲终乐阕,莫不殒涕。虽行幸道路,或时马上奏之,乐往哀来,竟以亡国。

(2)

高祖既受命,定令,宫悬四面各二虡,通十二镈钟,为二十虡。虡各一人。建鼓四人,柷敔各一人。歌、琴、瑟、箫、筑、筝、挡筝、卧箜篌、小琵琶,四面各十人,在编磬下。笙、竽、长笛、横笛、箫、筚篥、簏、埙,四面各八人,在编钟下,舞各八佾。宫悬簨虡,金五博山,饰以旒苏树羽。

(3)

先是周武帝时,有龟兹人曰苏祇婆,从突厥皇后入国,善胡琵琶。听其所奏,一均之中间有七声。

(4)

译遂因其所捻琵琶,弦柱相饮为均,推演其声,更立七均。合成十二,以应十二律。律有七音,音立一调,故成七调十二律,合八十四调,旋转相交,尽皆和合。

22.《隋书》 唐·魏征、令狐德棻 卷十五 志第十

(1)

弘又修皇后房内之乐,据毛苌、侯苞、孙毓故事,皆有钟声,而王肃之意,乃言不可。又陈统云:"妇人无外事,而阴教尚柔,柔以静为体,不宜用于钟。"弘等采肃、统以取正焉。高祖龙潜时,颇好音乐,常倚琵琶,作歌二首,名曰《地厚》《天高》,托言夫妻之义。因即取之为房内曲。命妇人并登歌上寿并用之。职在宫内,女人教

习之。

（2）

《清乐》其始即《清商三调》是也，并汉来旧曲。……其乐器有钟、磬、琴、瑟、击琴、琵琶、箜篌、筑、筝、节鼓、笙、笛、箫、篪、埙等十五种，为一部。工二十五人。

（3）

《西凉》者，起苻氏之末，吕光、沮渠蒙逊等，据有凉州，变龟兹声为之，号为秦汉伎。……今曲项琵琶、竖头箜篌之徒，并出自西域，非华夏旧器。《杨泽新声》《神白马》之类，生于胡戎。胡戎歌非汉魏遗曲，故其乐器声调，悉与书史不同。其歌曲有《永世乐》，解曲有《万世丰》，舞曲有《于阗佛曲》。其乐器有钟、磬、弹筝、挡筝、卧箜篌、竖箜篌、琵琶、五弦、笙、箫、大筚篥、长笛、小筚篥、横笛、腰鼓、齐鼓、担鼓、铜拔、贝等十九种，为一部。工二十七人。

（4）

《龟兹》者，起自吕光灭龟兹，因得其声。……其乐器有竖箜篌、琵琶、五弦、笙、笛、箫、筚篥、毛员鼓、都昙鼓、答腊鼓、腰鼓、羯鼓、鸡娄鼓、铜拔、贝等十五种，为一部。工二十人。

（5）

《天竺》者，起自张重华据有凉州，重四译来贡男伎，《天竺》即其乐焉。歌曲有《沙石疆》，舞曲有《天曲》。乐器有凤首箜篌、琵琶、五弦、笛、铜鼓、毛员鼓、都昙鼓、铜拔、贝等九种，为一部。工十二人。

（6）

《疏勒》，歌曲有《亢利死让乐》，舞曲有《远服》，解曲有《盐曲》。乐器有竖箜篌、琵琶、五弦、笛、箫、筚篥、答腊鼓、腰鼓、羯鼓、鸡娄鼓等十种，为一部，工十二人。

（7）

《安国》，歌曲有《附萨单时》，舞曲有《末奚》，解曲有《居和祇》。

乐器有箜篌、琵琶、五弦、笛、箫、筚篥、双筚篥、正鼓、和鼓、铜拔等十种,为一部。工十二人。

(8)

《高丽》,歌曲有《芝栖》,舞曲有《歌芝栖》。乐器有弹筝、卧箜篌、竖箜篌、琵琶、五弦、笛、笙、箫、小筚篥、桃皮筚篥、腰鼓、齐鼓、担鼓、贝等十四种,为一部。工十八人。

23.《隋书》 唐·魏征、令狐德棻 卷二十三 志第十八

齐后主有宠姬冯小怜,慧而有色,能弹琵琶,尤工歌僛。后主惑之,拜为淑妃。

24.《隋书》 唐·魏征、令狐德棻 卷三十七 列传第二

及进见上,上亲御琵琶,遣敏歌舞。既而大悦,谓公主曰:"李敏何官?"对曰:"一白丁耳。"上因谓敏曰:"今授汝仪同。"敏不答。上曰:"不满尔意邪?今授汝开府。"敏又不谢。上曰:"公主有大功于我,我何得向其女婿而惜官乎!今授卿柱国。"敏乃拜而蹈舞。

25.《隋书》 唐·魏征、令狐德棻 卷七十八 列传第四十三

时有乐人王令言,亦妙达音律。大业末,炀帝将幸江都,令言之子尝从,于户外弹胡琵琶,作翻调《安公子曲》。令言时卧室中,闻之大惊,蹶然而起曰:"变,变!"急呼其子曰:"此曲兴自早晚?"其子对曰:"顷来有之。"令言遂歔欷流涕,谓其子曰:"汝慎无从行,帝必不返。"子问其故,令言曰:"此曲宫声往而不反,宫者君也,吾所以知之。"帝竟被杀于江都。

26.《隋书》 唐·魏征、令狐德棻 卷七十九 列传第四十四

周武帝平齐之后,岢来贺,帝享之甚欢。亲弹琵琶,令岢起舞,

岂曰:"陛下亲御五弦,臣敢不同百兽!"

27.《隋书》 唐·魏征、令狐德棻 卷八十二 列传第四十七
乐有琴、笛、琵琶、五弦,颇与中国同。每击鼓以警众,吹蠡以即戎。

28.《隋书》 唐·魏征、令狐德棻 卷八十三 列传第四十八
(1)
有琵琶、横吹、击缶为节。
(2)
魏、周之际,数来扰边。
(3)
康国人皆深目高鼻,多须髯。善于商贾,诸夷交易多凑其国。有大小鼓、琵琶、五弦、箜篌、笛。婚姻丧制与突厥同。

29.《南史》 唐·李延寿 卷八 梁本纪下第八
于是俊等并赍酒肴、曲项琵琶,与帝极饮。帝知将见杀,乃尽酣,谓曰:"不图为乐,一至于斯。"既醉而寝,伟乃出,俊进土囊,王修纂坐上,乃崩。竟协于梦。伟撤户扉为棺,迁殡于城北酒库中。

30.《南史》 唐·李延寿 卷二十二 列传第十二
帝幸乐游宴集,谓俭曰:"卿好音乐,孰与朕同?"俭曰:"沐浴唐风,事兼比屋,亦既在齐,不知肉味。"帝称善。后幸华林宴集,使各效伎艺。褚彦回弹琵琶,王僧虔、柳世隆弹琴,沈文季歌《子夜来》,张敬儿舞。

31.《南史》 唐·李延寿 卷二十八 列传第十八

彦回善弹琵琶,齐武帝在东宫宴集,赐以金镂柄银柱琵琶。性和雅,有器度,不妄举动。宅尝失火,烟燿甚逼,左右惊扰,彦回神色怡然,索舆徐去。然世颇以名节讥之,于时百姓语曰:"可怜石头城,宁为袁粲死,不作彦回生。"

32.《南史》 唐·李延寿 卷三十二 列传第二十二

太武又遣就二王借箜篌、琵琶、筝、笛等器及棋子。孝伯辞辩亦北土之美,畅随宜应答,吐属如流,音韵详雅,风仪华润。孝伯及左右人并相视叹息。

33.《南史》 唐·李延寿 卷三十三 列传第二十三

晔长不满七尺,肥黑,秃眉鬓,善弹琵琶,能为新声。上欲闻之,屡讽以微旨,晔伪若不晓,终不肯为。上尝宴饮劝适,谓晔曰:"我欲歌,卿可弹。"晔乃奉旨。上歌既毕,晔亦止弦。

34.《南史》 唐·李延寿 卷三十五 列传第二十五

(1)

泰能弹琵琶,伯齐善歌,仲文因留停宿。尚书制,令史谙事不得宿停外,虽八座命亦不许,为有司所奏。上于仲文素厚,将恕之,召问尚书右仆射何尚之,具陈仲文得失,奏言:……

(2)

仲文先与刘德愿殊恶,德愿自持琵琶甚精丽遗之,便复款然。

35.《南史》 唐·李延寿 卷三十七 列传第二十七

后豫章王北宅后堂集会,文季与彦回并善琵琶,酒阑,彦回取乐器为《明君曲》。文季便下席大唱曰:"沈文季不能作伎儿。"豫章

王嶷又解之曰:"此故当不损仲容之德。"彦回颜色无异,终曲而止。

36.《南史》 唐·李延寿 卷五十二 列传第四十二
（1）
范字世仪,温和有器识。
（2）
尝得旧琵琶,题云"齐竟陵世子"。范嗟人往物存,揽笔为咏,以示湘东王,王吟咏其辞,作《琵琶赋》和之。

37.《南史》 唐·李延寿 卷六十六 列传第五十六
又袭秦郡,破嗣徽栅,收其家口,得嗣徽所弹琵琶及所养鹰,遣信饷之,曰:"昨至弟住处,得此,今以相还。"嗣徽等见之大惧,寻求和,武帝听其还北。及嗣徽等济江,齐之余军犹据采石,守备甚严。又遣安都攻之,多所俘获。

38.《北史》 唐·李延寿 卷七 齐本纪中第七
太后又为言,帝意乃释。所幸薛嫔,甚被宠爱。忽意其经与高岳私通,无故斩首,藏之于怀。于东山宴,劝酬始合,忽探出头,投于柈上。支解其尸,弄其髀（髊）为琵琶。一座惊怖,莫不丧胆。

39.《北史》 唐·李延寿 卷八 齐本纪下第八
盛为无愁之曲,帝自弹胡琵琶而唱之,侍和之者以百数,人间谓之无愁天子。

40.《北史》 唐·李延寿 卷十四 列传第二
（1）
冯淑妃名小怜,大穆后从婢也。穆后爱衰,以五月五日进之,

号曰"续命"。慧黠能弹琵琶,工歌舞。

（2）

及帝遇害,以淑妃赐代王达,甚嬖之。淑妃弹琵琶,因弦断,作诗曰:"虽蒙今日宠,犹忆昔时怜。欲知心断绝,应看胶上弦。"达妃为淑妃所譖,几致于死。隋文帝将赐达妃兄李询,令著布裙配舂。询母逼令自杀。

（3）

乐人曹僧奴进二女,大者忤旨,剥面皮;少者弹琵琶,为昭仪。以僧奴为日南王。僧奴死后,又贵其兄弟妙达等二人,同日皆为郡王。为昭仪别起隆基堂,极为绮丽。陆媪诬以左道,遂杀之。

41.《北史》 唐·李延寿 卷三十 列传第十八

道虔好《礼》学,难齐尚书令王俭《丧服集记》七十余条。为尚书同僚于草屋下设鸡黍之膳,谈者以为高。昧旦将上省,必见其弟然后去。奴在马上弹琵琶,道虔闻之,杖奴一百。

42.《北史》 唐·李延寿 卷四十六 列传第三十四

初为真定公元子直国中尉,恒劝以忠廉之节。尝赋五言诗曰:"峄山万丈树,雕镂作琵琶,由此材高远,弦响蔼中华。"又曰:"援琴起何调？幽兰与白雪,丝管韵未成,莫使弦响绝!"子直少有令问,念欲其善终,故以讽焉。后随子直镇梁州,州有兵粮和籴,和籴者靡不润屋,念独不取。子直强之,终不从。

43.《北史》 唐·李延寿 卷四十七 列传第三十五

（1）

斑性疏率,不能廉慎守道。仓曹虽云州局,及受山东课输,由此大有受纳,丰于财产。又自解弹琵琶,能为新曲,招城市年少,歌

舞为娱,游集诸倡家,与陈元康、穆子容、任胄、元士亮等为声色之游。

(2)

珽善为胡桃油以涂画,为进之长广王,因言"殿下有非常骨法,孝征梦殿下乘龙上天"。王谓曰:"若然,当使兄大富贵。"及即位,是为武成皇帝,擢拜中书侍郎。帝于后园使珽弹琵琶,和士开胡舞,各赏物百段。士开忌之,出为安德太守,转齐郡太守。以母老乞还侍养,诏许之。会南使入聘,为申劳使。寻为太常少卿、散骑常侍、假仪同三司,掌诏诰。

44.《北史》 唐·李延寿 卷四十八 列传第三十六

(1)

弟文略,以兄叉罗卒无后,袭叉罗爵梁郡王。文畅事当从坐,静帝使人往晋阳,欲拉杀之。神武特加宽贷,奏免之。文略聪明俊爽,多所通习。齐文襄尝令章永兴马上弹琵琶,奏十余曲,试使文略写之,遂得八。

(2)

文略弹琵琶,吹横笛,谣咏倦极,便卧唱挽歌。

45.《北史》 唐·李延寿 卷五十二 列传第四十

后周武帝在云阳宴齐君臣,自弹胡琵琶,命孝珩吹笛。辞曰:"亡国之音,不足听也。"固命之,举笛裁至口,泪下呜咽,武帝乃止。其年十月疾甚,启归葬山东,从之。寻卒,还葬邺。

46.《北史》 唐·李延寿 卷五十九 列传第四十七

上亲御琵琶,遣敏歌舞,大悦,谓公主曰:"敏何官?"对曰:"一白丁耳。"谓敏曰:"今授仪同。"敏不答。上曰:"不满尔意耶?今授

开府。"又不谢。上曰:"公主有大功于我,我何得向其女婿惜官,今授卿柱国。"敏乃拜而蹈舞。遂于坐发诏授柱国,以本官宿卫。

47.《北史》 唐·李延寿 卷九十 列传第七十八
时乐人王令言亦妙达音律。大业末,炀帝将幸江都,令言之子尝于户外弹胡琵琶,作翻调《安公子曲》,令言时卧室中,闻之惊起,曰:"变!变!"急呼其子曰:"此曲兴自早晚?"其子曰:"顷来有之。"令言遂歔欷流涕,谓其子曰:"汝慎无从行,帝必不反。"子问其故,令言曰:"此曲宫声往而不反。宫君也,吾所以知之。"帝竟被弑于江都。

48.《北史》 唐·李延寿 卷九十二 列传第八十
(1)
士开幼而聪慧,选为国子学生,解悟捷疾,为同业所尚。天保初,武成封长广王,辟士开开府行参军。武成好握槊,士开善此戏,由是遂有斯举。加以倾巧便僻,又能弹胡琵琶,因致亲宠。

(2)
武平时有胡小儿,俱是康阿驮、穆叔儿等富家子弟,简选黠慧者数十人以为左右,恩昵出处,殆与阉官相埒。亦有至开府仪同者。其曹僧奴、僧奴子妙达,以能弹胡琵琶,甚被宠遇,俱开府封王。又有何海及子洪珍,开府封王,尤为亲要。洪珍侮弄权势,鬻狱卖官。其何朱弱、史丑多之徒十数人,咸以能舞工歌及善音乐者,亦至仪同开府。

49.《北史》 唐·李延寿 卷九十三 列传第八十一
及酒酣,帝又命琵琶自弹之,仍谓岿曰:"当为梁主尽欢。"岿乃起请舞,帝曰:"王乃能为朕舞乎?"岿曰:"陛下既亲抚五弦,臣何敢

不同百兽?"帝大悦,赐杂缯万段、良马数十匹,并赐齐后主妓妾,及帝所乘五百里骏马以遣之。

50.《北史》 唐·李延寿 卷九十五 列传第八十三
林邑,其先所出,事具《南史》。……乐有琴、笛、琵琶、五弦,颇与中国同。每击鼓以警众,吹蠡以即戎。

51.《北史》 唐·李延寿 卷九十六 列传第八十四
党项羌者,三苗之后也。……有琵琶、横吹,击缶为节。

52.《北史》 唐·李延寿 卷九十七 列传第八十五
（1）
康国者,康居之后也,迁徙无常,不恒故地,自汉以来,相承不绝。
（2）
人皆深目、高鼻、多髯。善商贾,诸夷交易,多凑其国。有大小鼓、琵琶、五弦、箜篌。

53.《旧唐书》 后晋·刘昫等 卷二十九 志第九
（1）
坐部伎有《宴乐》《长寿乐》《天授乐》《鸟歌万寿乐》《龙池乐》《破阵乐》,凡六部。
……乐用玉磬一架,大方响一架,挡筝一,卧箜篌一,小箜篌一,大琵琶一,大五弦琵琶一,小五弦琵琶一,大笙一,小笙一,大觱篥一,小觱篥一,大箫一,小箫一,正铜拔一,和铜拔一,长笛一,短笛一,楷鼓一,连鼓一,鼗鼓一,桴鼓一,工歌二。此乐惟《景云舞》仅存,余并亡。

(2)

当江南之时,《巾舞》《白纻》《巴渝》等衣服各异……

乐用钟一架,磬一架,琴一,三弦琴一,击琴一,瑟一,秦琵琶一,卧箜篌一,筑一,筝一,节鼓一,笙二,笛二,箫二,篪二,叶二,歌二。

(3)

《西凉乐》者,后魏平沮渠氏所得也……乐用钟一架,磬一架,弹筝一,搊筝一,卧箜篌一,竖箜篌一,琵琶一,五弦琵琶一,笙一,箫一,觱篥一,小觱篥一,笛一,横笛一,腰鼓一,齐鼓一,檐鼓一,铜拔一,贝一。编钟今亡。

(4)

后魏有曹婆罗门,受龟兹琵琶于商人,世传其业。至孙妙达,尤为北齐高洋所重,常自击胡鼓以和之。

(5)

《高丽乐》,工人紫罗帽,饰以鸟羽,黄大袖,紫罗带,大口裤,赤皮靴,五色绦绳……乐用弹筝一,搊筝一,卧箜篌一,竖箜篌一,琵琶一,义觜笛一,笙一,箫一,小觱篥一,大觱篥一,桃皮觱篥一,腰鼓一,齐鼓一,檐鼓一,贝一。武太后时尚二十五曲,今惟习一曲,衣服亦浸衰败,失其本风。

《百济乐》,中宗之代,工人死散。岐王范为太常卿,复奏置之,是以音伎多阙。舞二人,紫大袖裙襦,章甫冠,皮履。乐之存者,筝、笛、桃皮觱篥、箜篌、歌。

此二国,东夷之乐也。

(6)

《扶南乐》,舞二人,朝霞行缠,赤皮靴。隋世全用《天竺乐》,今其存者,有羯鼓、都昙鼓、毛员鼓、箫、笛、觱篥、铜拔、贝。

《天竺乐》,工人皂丝布头巾,白练襦,紫绫裤,绯帔。舞二人,

辫发，朝霞袈裟，行缠，碧麻鞋。袈裟，今僧衣是也。乐用铜鼓、羯鼓、毛员鼓、都昙鼓、笙篥、横笛、凤首箜篌、琵琶、铜拔、贝。毛员鼓、都昙鼓今亡。

《骠国乐》，贞元中，其王来献本国乐，凡一十二曲，以乐工三十五人来朝。乐曲皆演释氏经论之辞。

此三国，南蛮之乐。

（7）

《高昌乐》，舞二人，白袄锦袖，赤皮靴，赤皮带，红抹额。乐用答腊鼓一，腰鼓一，鸡娄鼓一，羯鼓一，箫二，横笛二，笙篥二，琵琶二，五弦琵琶二，铜角一，箜篌一。箜篌今亡。

《龟兹乐》，工人皂丝布头巾，绯丝布袍，锦袖，绯布裤。舞者四人，红抹额，绯袄，白裤帑，乌皮靴。乐用竖箜篌一，琵琶一，五弦琵琶一，笙一，横笛一，箫一，笙篥一，毛员鼓一，都昙鼓一，答腊鼓一，腰鼓一，羯鼓一，鸡娄鼓一，铜拔一，贝一。毛员鼓今亡。

《疏勒乐》，工人皂丝布头巾，白丝布裤，锦襟褾。舞二人，白袄，锦袖，赤皮靴，赤皮带。乐用竖箜篌、琵琶、五弦琵琶、横笛、箫、笙篥、答腊鼓、腰鼓、羯鼓、鸡娄鼓。

《康国乐》，工人皂丝布头巾，绯丝布袍，锦领。舞二人，绯袄，锦领袖，绿绫浑裆裤，赤皮靴，白裤帑。舞急转如风，俗谓之胡旋。乐用笛二，正鼓一，和鼓一，铜拔一。

《安国乐》，工人皂丝布头巾，锦褾领，紫袖裤。舞二人，紫袄，白裤帑，赤皮靴。乐用琵琶、五弦琵琶、竖箜篌、箫、横笛、笙篥、正鼓、和鼓、铜拔、箜篌。五弦琵琶今亡。

此五国，西戎之乐也。

（8）

琴，伏羲所造。琴，禁也，夏至之音，阴气初动，禁物之淫心。五弦以备五声，武王加之为七弦。琴十有二柱，如琵琶。

(9)

琵琶,四弦,汉乐也。初,秦长城之役,有弦鼗而鼓之者。及汉武帝嫁宗女于乌孙,乃裁筝、筑为马上乐,以慰其乡国之思。推而远之曰琵,引而近之曰琶,言其便于事也。今《清乐》奏琵琶,俗谓之"秦汉子",圆体修颈而小,疑是弦鼗之遗制。其他皆充上锐下,曲项,形制稍大,疑此是汉制。兼似两制者,谓之"秦汉",盖谓通用秦、汉之法。《梁史》称侯景之将害简文也,使太乐令彭隽赍曲项琵琶就帝饮,则南朝似无。曲项者,亦本出胡中。五弦琵琶,稍小,盖北国所出。《风俗通》云:以手琵琶之,因为名。案旧琵琶皆以木拨弹之,太宗贞观中始有手弹之法,今所谓挡琵琶者是也。《风俗通》所谓以手琵琶之,乃非用拨之义,岂上世固有挡之者耶?

阮咸,亦秦琵琶也,而项长过于今制,列十有三柱。武太后时,蜀人蒯朗于古墓中得之。晋《竹林七贤图》阮咸所弹与此类,因谓之阮咸。咸,晋世实以善琵琶知音律称。

箜篌,汉武帝使乐人侯调所作,以祠太一。或云侯辉所作,其声坎坎应节,谓之坎侯,声讹为箜篌。或谓师延靡靡乐,非也。旧说亦依琴制,今按其形,似瑟而小,七弦,用拨弹之,如琵琶……
……

六弦,史盛作,天宝中进。形如琵琶而长,六弦,四隔,孤柱一,合散声六,隔声二十四,柱声一,总三十一声,隔调应律。

天宝乐,任偃作,天宝中进。类石幢,十四弦,六柱。黄钟一均足倍七声,移柱作调应律。

54.《旧唐书》 后晋·刘昫等 卷五十八 列传第八

绍乃遣人弹胡琵琶,二女子对舞,房异之,驻弓矢而相与聚观。绍见房阵不整,密使精骑自后击之,房大溃,斩首五百余级。贞观元年,拜右卫大将军。二年,击梁师都于夏州,平之,转左卫大将

军,出为华州刺史。七年,加镇军大将军,行右骁卫大将军,改封谯国公。十二年,寝疾,太宗亲自临问。寻卒,赠荆州都督,谥曰襄。

55.《旧唐书》 后晋·刘昫等 卷六十二 列传第十二

隋开皇末,为太子洗马。皇太子勇尝以岁首宴宫臣,左庶子唐令则自请奏琵琶,又歌《武媚娘》之曲。纲白勇曰:"令则身任宫卿,职当调护,乃于宴座自比倡优,进淫声,秽视听。事若上闻,令则罪在不测,岂不累于殿下?臣请遽正其罪。"勇曰:"我欲为乐耳,君勿多事。"纲趋而出。

56.《旧唐书》 后晋·刘昫等 卷六十四 列传第十四

知太子承乾嫉魏王泰之宠,乃相附托,图为不轨。十六年,元昌来朝京师,承乾频召入东宫夜宿,因谓承乾曰:"愿陛下早为天子。近见御侧,有一宫人,善弹琵琶,事平之后,当望垂赐。"承乾许诺。又刻臂出血,以帛拭之,烧作灰,和酒同饮,共为信誓,潜伺间隙。

57.《旧唐书》 后晋·刘昫等 卷七十五 列传第二十五

陛下二十日龙飞,二十一日有献鹞雏者,此乃前朝之弊风,少年之事务,何忽今日行之!又闻相国参军事卢牟子献琵琶,长安县丞张安道献弓箭,频蒙赏劳。但"普天之下,莫非王土;率土之滨,莫非王臣"。陛下必有所欲,何求而不得?陛下所少者,岂此物哉!愿陛下察臣愚忠,则天下幸甚。

58.《旧唐书》 后晋·刘昫等 卷一百一十一 列传第六十一

禄山之乱,征翰讨贼,拜适左拾遗,转监察御史,仍佐翰守潼关。及翰兵败,适自骆谷西驰,奔赴行在,及河池郡,谒见玄宗,因

陈潼关败亡之势曰："仆射哥舒翰忠义感激,臣颇知之,然疾病沉顿,智力将竭。监军李大宜与将士约为香火,使倡妇弹箜篌琵琶以相娱乐,樗蒱饮酒,不恤军务。"

59.《旧唐书》 后晋·刘昫等 卷一百七十四 列传第一百二十四

臣伏见太宗朝,台使至凉州见名鹰,讽李大亮献之。大亮密表陈诚,太宗赐诏云:"使遣献之,遂不曲顺。"再三嘉叹,载在史书。又玄宗命中使于江南采鸲鹆诸鸟,汴州刺史倪若水陈论,玄宗亦赐诏嘉纳,其鸟即时皆放。又令皇甫恂于益州织半臂背子、琵琶扞拨、镂牙合子等,苏颋不奉诏书,辄自停织。太宗、玄宗皆不加罪,欣纳所陈。臣窃以鸲鹆镂牙,至为微细,若水等尚以劳人损德,沥款效忠。当圣祖之朝,有臣如此,岂明王之代,独无其人?盖有位者蔽而不言,必非陛下拒而不纳。

60.《新唐书》 宋·欧阳修、宋祁 卷二十一 志第十一

(1)

燕乐。高祖即位,仍隋制设九部乐:《燕乐伎》,乐工舞人无变者。《清商伎》者,隋清乐也。有编钟、编磬、独弦琴、击琴、瑟、秦琵琶、卧箜篌、筑、筝、节鼓,皆一;笙、笛、箫、篪、方响、跋膝,皆二。歌二人,吹叶一人,舞者四人,并习《巴渝舞》。《西凉伎》,有编钟、编磬,皆一;弹筝、搊筝、卧箜篌、竖箜篌、琵琶、五弦、笙、箫、觱篥、小觱篥、笛、横笛、腰鼓、齐鼓、檐鼓,皆一;铜钹二,贝一。白舞一人,方舞四人。《天竺伎》,有铜鼓、羯鼓、都昙鼓、毛员鼓、觱篥、横笛、凤首箜篌、琵琶、五弦、贝,皆一;铜钹二,舞者二人。《高丽伎》,有弹筝、搊筝、凤首箜篌、卧箜篌、竖箜篌、琵琶,以蛇皮为槽,厚寸余,有鳞甲,楸木为面,象牙为捍拨,画国王形。又有五弦、义觜笛、笙、葫芦笙、箫、小觱篥、

桃皮觱篥、腰鼓、齐鼓、檐鼓、龟头鼓、铁版、贝、大觱篥。胡旋舞，舞者立球上，旋转如风。《龟兹伎》，有弹筝、竖箜篌、琵琶、五弦、横笛、笙、箫、觱篥、答腊鼓、毛员鼓、都昙鼓、侯提鼓、鸡娄鼓、腰鼓、齐鼓、檐鼓、贝，皆一；铜钹二。舞者四人。设五方师子，高丈余，饰以方色。每师子有十二人，画衣，执红拂，首加红袜，谓之师子郎。《安国伎》，有竖箜篌、琵琶、五弦、横笛、箫、觱篥、正鼓、和鼓、铜钹，皆一；舞者二人。《疏勒伎》，有竖箜篌、琵琶、五弦、箫、横笛、觱篥、答腊鼓、羯鼓、侯提鼓、腰鼓、鸡娄鼓，皆一；舞者二人。《康国伎》，有正鼓、和鼓，皆一；笛、铜钹，皆二。舞者二人。工人之服皆从其国。

（2）

隋乐每奏九部乐终，辄奏《文康乐》，一曰《礼毕》。太宗时，命削去之，其后遂亡。及平高昌，收其乐。有竖箜篌、铜角，一；琵琶、五弦、横笛、箫、觱篥、答腊鼓、腰鼓、鸡娄鼓、羯鼓，皆二人。工人布巾，袷袍，锦襟，金铜带，画绔。舞者二人，黄袍袖，练襦，五色绦带，金铜耳珰；赤靴。自是初有十部乐。

（3）

五弦，如琵琶而小，北国所出，旧以木拨弹，乐工裴神符初以手弹，太宗悦甚，后人习为挡琵琶。

（4）

高宗即位，景云见，河水清，张文收采古谊为《景云河清歌》，亦名燕乐。有玉磬、方响、挡筝、筑、卧箜篌、大小箜篌、大小琵琶、大小五弦、吹叶、大小笙、大小觱篥、箫、铜钹、长笛、尺八、短笛，皆一；毛员鼓、连鼗鼓、桴鼓、贝，皆二。每器工一人，歌二人。

61.《新唐书》 宋·欧阳修、宋祁 卷二十二 志第十二

（1）

丝有琵琶、五弦、箜篌、筝，竹有觱篥、箫、笛，匏有笙，革有杖

鼓、第二鼓、第三鼓、腰鼓、大鼓，土则附革而为鞋，木有拍板、方响，以体金应石而备八音。倍四本属清乐，形类雅音，而曲出于胡部。复有银字之名，中管之格，皆前代应律之器也。后人失其传，而更以异名，故俗部诸曲，悉源于雅乐。

（2）

初，隋有法曲，其音清而近雅。其器有铙、钹、钟、磬、幢箫、琵琶。琵琶圆体修颈而小，号曰"秦汉子"，盖弦鼗之遗制，出于胡中，传为秦、汉所作。其声金、石、丝、竹以次作，隋炀帝厌其声澹，曲终复加解音。玄宗既知音律，又酷爱法曲，选坐部伎子弟三百教于梨园，声有误者，帝必觉而正之，号"皇帝梨园弟子"。

（3）

大历元年，又有《广平太一乐》。《凉州曲》，本西凉所献也，其声本宫调，有大遍、小遍。贞元初，乐工康昆仑寓其声于琵琶，奏于玉宸殿，因号《玉宸宫调》，合诸乐，则用黄钟宫。

62.《新唐书》　宋·欧阳修、宋祁　卷七十九　列传第四

汉王元昌，初王鲁，累迁梁州都督，后徙封汉。有勇力，善骑射。数触轨宪，太宗手诏诲督，乃怨望，附太子承乾，通馈谢。来朝京师，宿东宫，尝有丑语；又见帝侧有宫人善琵琶，乃曰："事成幸赐我。"承乾许之，割臂血盟。事败，帝弗忍诛，欲免死，高士廉、李勣等固争不奉诏，乃赐死，国除。

63.《新唐书》　宋·欧阳修、宋祁　卷八十一　列传第六

瑀早有材望，伟仪观。始封陇西郡公。从帝幸蜀，至河池，封汉中王，山南西道防御使。乾元初，宁国公主降回纥，诏瑀以特进、太常卿持节册拜回纥为威远可汗。瑀亦知音，尝早朝过永兴里，闻笛音，顾左右曰："是太常工乎？"曰："然。"它日识之，曰："何故卧

吹?"笛工惊谢。又闻康昆仑奏琵琶,曰:"琵声多,琶声少,是未可弹五十四丝大弦也。"乐家以自下逆鼓曰琵,自上顺鼓曰琶云。肃宗诏收群臣马助战,瑀与魏少游等持不可。帝怒,贬蓬州长史。薨,赠太子太师,谥曰宣。孙景俭。

64.《新唐书》 宋·欧阳修、宋祁 卷九十 列传第十五
绍安坐,遣人弹胡琵琶,使二女子舞。房疑之,休射观。绍伺其懈,以精骑从后掩击,房大溃,斩首五百级。

65.《新唐书》 宋·欧阳修、宋祁 卷九十九 列传第二十四
事隋为太子洗马。太子勇宴宫臣,左庶子唐令则奏琵琶,又歌《武媚娘曲》。纲曰:"令则官调护,乃自比倡优,进淫声,惑视听,诚使上闻之,岂不为殿下累乎?臣请正其罪。"勇曰:"置之,我欲为乐耳!"后勇废,文帝切让,官属无敢对,纲独曰:"陛下不素教,故太子至此。……"

66.《新唐书》 宋·欧阳修、宋祁 卷一百三 列传第二十八
相国参军事卢牟子献琵琶,长安丞张安道献弓矢,并被赉赏。以率土之富,何索不致,岂少此物哉?

67.《新唐书》 宋·欧阳修、宋祁 卷一百二十五 列传第五十
时前司马皇甫恂使蜀,檄取库钱市锦半臂、琵琶捍拨、玲珑鞭,颋不肯予,因上言:"遣使衔命,先取不急,非陛下以山泽赡军费意。"或谓颋:"公在远,岜得忤上意。"颋曰:"不然。明主不以私爱夺至公,吾可以远近废忠臣节邪?"巂州蛮苴院与吐蕃连谋入寇,获谍者,吏请讨之,颋不听,移书还其谍曰:"毋得尔。"苴院羞悔,不敢侵边。

68.《新唐书》 宋·欧阳修、宋祁 卷一百三十五 列传第六十

翰为人严,少恩。军行未尝恤士饥寒,有哦民椹者,痛笞辱之。监军李大宜在军中,不治事,与将士樗蒲、饮酒、弹箜篌琵琶为乐,而士米粝不餍。帝令中人袁思艺劳师,士皆诉衣服穿空,帝即斥御服余者,制袍十万以赐其军,翰藏库中,及败,封镝如故。

69.《新唐书》 宋·欧阳修、宋祁 卷一百八十 列传第一百五

又诏索盘绦缭绫千匹,复奏言:"太宗时,使至凉州,见名鹰,讽李大亮献之,大亮谏止,赐诏嘉叹。玄宗时,使者抵江南捕鵁鸆、翠鸟,汴州刺史倪若水言之,即见褒纳。皇甫询织半臂、造琵琶捍拨、镂牙筒于益州,苏颋不奉诏,帝不加罪。……"

70.《新唐书》 宋·欧阳修、宋祁 卷二百 列传第一百二十五

景云中,授太常少卿。行冲以系出拓跋,恨史无编年,乃撰《魏典》三十篇,事详文约,学者尚之。初,魏明帝时河西柳谷出石,有牛继马之象。魏收以晋元帝乃牛氏子冒司马姓,以著石符。行冲谓昭成皇帝名犍,继晋受命,独此可以当之。有人破古冢得铜器似琵琶,身正圆,人莫能辨。行冲曰:"此阮咸所作器也。"命易以木,弦之,其声亮雅,乐家遂谓之"阮咸"。

71.《新唐书》 宋·欧阳修、宋祁 卷二百二十二下 列传第一百四十七下

其东南有哥罗,一曰个罗,亦曰哥罗富沙罗。王姓矢利波罗,名米失钵罗。累石为城,楼阙宫室茨以草。州二十四。其兵有弓

矢稍殳,以孔雀羽饰纛。每战,以百象为一队,一象百人,鞍若槛,四人执弓稍在中。赋率输银二铢。无丝纻,惟古贝。畜多牛少马。非有官不束发。凡嫁娶,纳槟榔为礼,多至二百盘。妇已嫁,从夫姓。乐有琵琶、横笛、铜钹、铁鼓、蠡。死者焚之,取烬贮金罂沈之海。

72.《旧五代史》 宋·薛居正 卷一百二十六 周书十七

《五代史补》：……冯吉,瀛王道之子,能弹琵琶,以皮为弦,世宗尝令弹于御前,深欣善之,因号其琵琶曰"绕殿雷"也。道以其惰业,每加谴责,而吉攻之愈精,道益怒,凡与客饮,必使庭立而弹之,曲罢或赐以束帛,命背负之,然后致谢。道自以为戒勖极矣,吉未能悛改,既而益自若。道度无可奈何,叹曰:"百工之司艺而身贱,理使然也。此子不过太常少卿耳。"其后果终于此。

73.《旧五代史》 宋·薛居正 卷一百四十五 志七

而沛公郑译,因龟兹琵琶七音,以应月律,五正、二变,七调克谐,旋相为宫,复为八十四调。工人万宝常又减其丝数,稍令古淡。隋高祖不重雅乐,令儒官集议。

74.《洛阳伽蓝记校释》 魏·杨衒之 卷五

十二月初,入乌场国。北接葱岭,南连天竺,土气和暖,地方数千里,民物殷阜,匹临淄之神州,原田膴膴,等咸阳之上土。鞞罗施儿之所,萨埵投身之地,旧俗虽远,土风犹存。国王精进,菜食长斋,晨夜礼佛,击鼓吹贝,琵琶箜篌,笙箫备有。

75.《资治通鉴》 宋·司马光 卷一百六十四

王伟说侯景弑太宗以绝众心,景从之。冬,十月,壬寅夜,伟与

左卫将军彭隽、王修纂进酒于太宗曰:"丞相以陛下幽忧既久,使臣等来上寿。"太宗笑曰:"已禅帝位,何得言陛下!此寿酒,将不尽此乎!"于是隽等赍曲项琵琶,与太宗极饮。太宗知将见杀,因尽醉,曰:"不图为乐之至于斯也!"既醉而寝,伟乃出,隽进土囊,修纂坐其上而殂。伟撤户扉为棺,迁殡于城北酒库中。太宗自幽縶之后,无复侍者及纸,乃书壁及板障,为诗及文数百篇,辞甚凄怆。景谥曰明皇帝,庙号高宗。

76.《资治通鉴》 宋·司马光 卷一百七十二

齐主言语涩呐,不喜见朝士,自非宠私昵狎,未尝交语。性懦,不堪人视,虽三公、令、录奏事,莫得仰视,皆略陈大指,惊走而出。承世祖奢泰之余,以为帝王当然,后宫皆宝衣玉食,一裙之费,至直万匹;竞为新巧,朝衣夕弊。盛修宫苑,穷极壮丽;所好不常,数毁又复。百工土木,无时休息,夜则然火照作,寒则以汤为泥。凿晋阳西山为大像,一夜然油万盆,光照宫中。每有灾异寇盗,不自贬损,唯多设斋,以为修德。好自弹琵琶,为《无愁》之曲,近侍和之者以百数,民间谓之"无愁天子"。于华林园立贫儿村,帝自衣蓝缕之服,行乞其间以为乐。又写筑西鄙诸城,使人衣黑衣攻之,帝自帅内参拒斗。

77.《唐六典》 唐·李林甫等 卷十四 太常寺

凡大燕会,则设十部之伎于庭,以备华夷:一曰燕乐伎,有景云乐之舞、庆善乐之舞、破阵乐之舞、承天乐之舞;(玉磬、方响、挡筝、筑、卧箜篌、小箜篌、大琵琶、小琵琶、大五弦、小五弦、吹叶、大笙、小笙、长笛、尺八、大觱篥、小觱篥、大箫、小箫、正铜钹、和铜钹各一,歌二人,揩鼓、连鼓、鼗鼓、桴鼓、贝各二。)二曰清乐伎;(编钟、编磬各一架,瑟、弹琴、击琴、琵琶、箜篌、筝、筑、节鼓各一,歌二

人,笙、长笛、箫、篪各二,吹叶一人,舞四人。)三曰西凉伎;(编钟、编磬各一架,歌二人,弹筝、搊筝、卧箜篌、竖箜篌、琵琶、五弦、笙、长笛、短笛、大觱篥、小觱篥、箫、腰鼓、齐鼓、担鼓各一,铜钹二,贝一,白舞一人,方舞四人。)四曰天竺伎;(凤首箜篌、琵琶、五弦、横笛、铜鼓、都昙鼓、毛员鼓各一,铜钹二,贝一,舞二人。)五曰高丽伎;(弹筝、卧箜篌、竖箜篌、琵琶、五弦、笙、横笛、小觱篥、箫、桃皮觱篥、腰鼓、齐鼓、担鼓、贝各一,舞四人。)六曰龟兹伎;(竖箜篌、琵琶、五弦、笙、箫、横笛、觱篥各一,铜钹二,答腊鼓、毛贝鼓、都昙鼓、羯鼓、侯提鼓、腰鼓、鸡娄鼓、贝各一,舞四人。)七曰安国伎;(竖箜篌、琵琶、五弦、横笛、大觱篥,双觱篥、正鼓、和鼓各一,铜钹二,舞二人。)八曰疏勒伎;(竖箜篌、琵琶、五弦、横笛、箫、觱篥、答腊鼓、羯鼓、侯提鼓、鸡娄鼓各一,舞二人。)九曰高昌伎;(竖箜篌、琵琶、五弦、笙、横笛、箫、觱篥、腰鼓、鸡娄鼓各一,铜角一,舞二人。)十曰康国伎。(笛二,正鼓、和鼓各一,铜钹二,舞二人。)

78.《唐六典》 唐·李林甫等 卷二十二 少府军器监

每年二月二日,进镂牙尺及木画紫檀尺;寒食,进毯,兼杂彩鸡子;五月五日,进百索绶带;夏至,进雷车;七月七日,进七孔金细针;十五日,进盂兰盆;腊日,进口脂、衣香囊。每月进笔及捣衣杵。琴、瑟、琵琶弦,金、银纸,须则进之,不恒其数也。

79.《通典》 唐·杜佑 卷第二十三 职官五

吏部令史钱泰能琵琶,主客令史周伯齐善歌,诣炳之宅谘事,因留宿。尚书旧制,令史谘事,不得停外,虽有八座命亦不许。为所司奏,免官。

80.《通典》 唐·杜佑 卷第一百四十二 乐二

（1）

自宣武已后，始爱胡声，洎于迁都。屈茨，琵琶，五弦，箜篌，胡筚，胡鼓，铜钹，打沙罗，胡舞铿锵镗鞳，（上音汤。下音塔。）洪心骇耳，抚筝新靡绝丽，歌响全似吟哭，听之者无不凄怆。琵琶及当路琴瑟殆绝音。皆初声颇复闲缓，度曲转急躁。按此音所由，源出西域诸天诸佛韵调，娄罗胡语，直置难解，况复被之土木？是以感其声者，莫不奢淫躁竞，举止轻飘，或踊或跃，乍动乍息，跷（羌娇反）脚弹指，撼头弄目，情发于中，不能自止。论乐岂须钟鼓，但问风化浅深，虽此胡声，足败华俗。非唯人情感动，衣服亦随之以变，长衫戆帽，阔带小靴，自号惊紧，争入时代；妇女衣髻，亦尚危侧，不重从容，俱笑宽缓。盖惊危者，势不久安，此兆先见，何以能立！形貌如此，心亦随之。亡国之音，亦由浮竞，岂唯哀细，独表衰微。操弦执簫，虽出瞽史；易俗移风，实在时政。

（2）

杂乐有西凉鼙舞、清乐、龟兹等。然吹笙、弹琵琶、五弦及歌舞之伎，自文襄以来，皆所爱好。至河清以后，传习尤盛。后主唯赏胡戎乐，耽爱无已。于是繁习淫声，争新哀怨。故曹妙达、安未弱、安马驹之徒，至有封王开府者，遂服簪缨而为伶人之事。后主亦自能度曲，亲执乐器，悦玩无倦，遂倚弦而歌，别采新声，为《无愁曲》，音韵窈窕，极于哀思；使胡儿阉官之辈，齐唱和之，曲终乐阕，莫不殒涕。虽行幸道路，或时马上奏之，乐往哀来，竟以亡国。

（3）

隋代雅乐，唯奏黄钟一宫，郊庙朝飨用一调，迎气用五调。旧工更尽，其余声律皆不复通。或有能为蕤宾之宫者，享祀之际肆之，竟无觉者。弘又修皇后房内之乐。文帝龙潜时，颇好音乐，故尝因倚琵琶，作歌二首，名曰《地厚》《天高》，托言夫妻之义。因即

取之为房内曲,命妇人并登歌、上寿并用之。职在宫内,女人教习之。

81.《通典》 唐·杜佑 卷第一百四十三 乐三

(1)

隋文帝开皇二年,诏求知音之士,参定音乐。沛国公郑译云:"考寻乐府钟石律吕,皆有宫、商、角、徵、羽、变宫、变徵之名。七声之内,三声乖应,每常求访,终莫能通。初,周武帝时,有龟兹人曰苏祇婆,从突厥皇后入国,善胡琵琶。听其所奏,一均之中间有七声。"

(2)

……遂因其所捻琵琶,弦柱相饮为均,推演其声,更立七均。合成十二,以应十二律。律有七音,音立一调,故成七调十二律,合八十四调,旋转相交,尽皆和合。

(3)

炀帝将幸江都,有乐人王令言妙达音律,令言之子常从,于户外弹胡琵琶,作翻调《安公子曲》。令言时卧室中,闻之大惊,蹶然而起,变色,急呼其子曰:"此曲兴自早晚?"对曰:"顷来有之。"令言歔欷流涕,谓其子曰:"汝慎无从行,帝必不返。此曲宫声往而不返。宫,君也。吾所以知之。"帝竟被弑于江都。

82.《通典》 唐·杜佑 卷第一百四十四 乐四

(1)

一弦琴十有二柱,柱如琵琶。击琴,柳恽所作。恽尝为文咏,思有所属,摇笔误中琴弦,因为此乐。以管承弦,又以片竹约而束之,使弦急而声亮,举以击之,以为节曲。

(2)

琵琶,傅玄《琵琶赋》曰:"汉遣乌孙公主嫁昆弥,念其行道思

慕,故使工人裁筝、筑,为马上之乐。今观其器,中虚外实,天地象也;盘圆柄直,阴阳叙也;柱十有二,配律吕也;四弦,法四时也。以方俗语之曰琵琶,取其易传于外国也。"《风俗通》曰:"以手琵琶,因以为名。"《释名》曰:"推手前曰批,引手却曰把。"杜挚曰:"秦苦长城之役,百姓弦鼗而鼓之。"并未详孰实。其器不列四厢。今清乐奏琵琶,俗谓之"秦汉子",圆体修颈而小,疑是弦鼗之遗制。傅玄云:"体圆柄直,柱有十二。"其他皆充上锐下,曲项,形制稍大,本出胡中,俗传是汉制。兼似两制者,谓之"秦汉",盖谓通用秦、汉之法。《梁史》称侯景之害简文也,使太乐令彭隽赍曲项琵琶就帝饮,则南朝似无曲项者。五弦琵琶,稍小,盖北国所出。旧弹琵琶,皆用木拨弹之,大唐贞观中始有手弹之法,今所谓挡琵琶者是也。《风俗通》所谓以手琵琶之,知乃非用拨之义,岂上代固有挡之者?(手弹法,近代已废,自裴洛儿始为之。)

(3)

阮咸,亦秦琵琶也,而项长过于今制,列十有三柱。武太后时,蜀人蒯朗于古墓中得之,晋竹林七贤图阮咸所弹与此类同,因谓之阮咸。咸,晋世实以善琵琶、知音律称。(蒯朗初得铜者,时莫有识之。太常少卿元行冲曰:"此阮咸所造。"乃令匠人改以木为之,声甚清雅。)

83.《通典》 唐·杜佑 卷第一百四十五 乐五

魏晋之代,有孙氏善弘旧曲,宋识善击节唱和,陈左善清歌,列和善吹笛,郝素善弹筝,朱生善琵琶,尤发新声。故傅玄著书曰:"人苦钦所闻而忽所见,不亦惑乎。设此六人生于上代,越古今而无俪,何但夔牙同契哉。"按此说,则自兹以后,皆孙、朱等之遗则。

84.《通典》 唐·杜佑 卷第一百四十六 乐六

（1）

当江南之时，《巾舞》《白纻》《巴渝》等，衣服各异。梁以前，舞人并十二人，梁武省之，咸用八人而已。令工人平巾帻，绯褶。舞四人，碧轻纱衣，裙襦大袖，画云凤之状，漆鬟髻，饰以金铜杂花，状如雀钗，锦履。舞容闲婉，曲有姿态。沈约《宋书》恶江左诸曲哇淫，至今其声调犹然。观其政已乱，其俗已淫，既怨且思矣，而从容雅缓，犹有古士君子之遗风，他乐则莫与为比。乐用钟一架，磬一架，琴一、一弦琴一，瑟一，秦琵琶一，卧箜篌一，筑一，筝一，节鼓一，笙二，笛二，箫二，篪二，叶一，歌二。

（2）

《景云乐》，舞八人，花锦袍，五色绫裤，彩云冠，乌皮靴；《庆善乐》，舞四人，紫绫袍，大袖，丝布裤，假髻；《破阵乐》，舞四人，绯绫袍，锦衿褾，绯绫裤；《承天乐》，舞四人，紫袍，进德冠，并金铜带。乐用玉磬一架，大方响一架，搊筝一，筑一，卧箜篌一，大箜篌一，小箜篌一，大琵琶一，小琵琶一，大五弦琵琶一，小五弦琵琶一，吹叶一 大笙一，小笙一，大筚篥一，小筚篥一，大箫一，小箫一，正铜钹一，和铜钹一，长笛一，尺八一，短笛一，揩鼓一，连鼓一，鼗鼓二，浮鼓二，歌二。此乐唯《景云舞》近存，余并亡。

（3）

自长寿乐以下，皆用龟兹乐，舞人皆著靴，唯《龙池乐》备用雅乐，而无钟磬，舞人蹑履。（自《宴乐》并谓之坐伎。初，太宗贞观末，有裴神符，妙解琵琶，初唯作《胜蛮奴》《火凤》《倾杯乐》三曲，声度清美，太宗深悦之。高宗之末，其伎遂盛，流于时矣。自武太后、中宗之代，大增造坐立诸舞，随亦寝废。）

（4）

东夷二国。（高丽、百济。）《高丽乐》，工人紫罗帽，饰以鸟羽，

黄大袖,紫罗带,大口裤,赤皮靴,五色绦绳。舞者四人,椎髻于后,以绛抹额,饰以金珰。二人黄裙襦,赤黄裤;二人赤黄裙,襦裤。极长其袖,乌皮靴,双双并立而舞。乐用弹筝一,搊筝一,卧箜篌一,竖箜篌一,琵琶一,五弦琵琶一,义觜笛一,笙一,横笛一,箫一,小筚篥一,大筚篥一,桃皮筚篥一,腰鼓一,齐鼓一,担鼓一,贝一。大唐武太后时尚二十五曲,今唯能习一曲,衣服亦浸衰败,失其本风。《百济乐》,中宗之代,工人死散。开元中,岐王范为太常卿,复奏置之,是以音伎多阙。舞者二人,紫大袖裙襦,章甫冠,皮履。乐之存者,筝、笛、桃皮筚篥、箜篌、歌。

(5)

南蛮二国。(扶南、天竺。)《扶南乐》,舞二人,朝霞衣,朝霞行缠,赤皮鞋。隋代全用《天竺乐》,今其存者有羯鼓、都昙鼓、毛员鼓、箫、横笛、筚篥、铜钹、贝。《天竺乐》,乐工皂丝布幞头巾,白练襦,紫绫裤,绯帔。舞二人,辫发,朝霞袈裟,若今之僧衣也。行缠,碧麻鞋。乐用羯鼓、毛员鼓、都昙鼓、筚篥、横笛、凤首箜篌、琵琶、五弦琵琶、铜钹、贝。其都昙鼓今亡。

(6)

西戎五国。(高昌、龟兹、疏勒、康国、安国。)《高昌乐》,舞二人,白袄锦袖,赤皮靴、皮带,红抹额。乐用荅腊鼓一,腰鼓一,鸡娄鼓一,羯鼓一,箫一,横笛二,筚篥二,五弦琵琶二,琵琶二,铜角一,竖箜篌一,(今亡。)笙一。《龟兹乐》,工人皂丝布头巾,绯丝布袍,锦袖,绯布裤。舞四人,红抹额,绯袄,白裤帑,乌皮靴。乐用竖箜篌一,琵琶一,五弦琵琶一,笙一,横笛一,箫一,筚篥一,荅腊鼓一,腰鼓一,羯鼓一,毛员鼓一,(今亡。)鸡娄鼓一,铜钹二,贝一。《疏勒乐》,工人皂丝布头巾,白丝布袍,锦衿褾,白丝布裤。舞二人,白袄,锦袖,赤皮靴,赤皮带。乐用竖箜篌一,琵琶一,五弦琵琶一,横笛一,箫一,筚篥一,荅腊鼓一,腰鼓一,羯鼓一,鸡娄鼓一。《康国

乐》，工人皂丝布头巾，绯丝布袍，锦衿。舞二人，绯袄，锦袖，绿绫浑裆裤，赤皮靴，白裤帑。舞急转如风，俗谓之胡旋。乐用笛二，正鼓一，和鼓一，铜钹二。《安国乐》，工人皂丝布头巾，锦衿褾，紫袖裤。舞二人，紫袄，白裤帑，赤皮靴。乐用琵琶一，五弦琵琶一，竖箜篌一，箫一，横笛一，大筚篥一，双筚篥一，正鼓一，铜钹二，箜篌一。

(7)

《龟兹乐》者，起自吕光破龟兹，因得其声。吕氏亡，其乐分散，后魏平中原，复获之。有曹婆罗门，受龟兹琵琶于商人，代传其业，至于孙妙达，尤为北齐文宣所重，常自击胡鼓和之。周武帝聘突厥女为后，西域诸国来媵，于是有龟兹、（至隋，有《西龟兹》《齐龟兹》《土龟兹》凡三部，开皇中大盛于闾阎。）疏勒、安国、康国之乐。帝大聚长安胡儿，羯人白智通教习，颇杂以新声。

(8)

《西凉乐》者，起符氏之末，吕光、沮渠蒙逊等据有凉州，变龟兹声为之，号为《秦汉伎》。后魏太武既平河西，得之，谓之《西凉乐》。至魏、周之际，遂谓之《国伎》。魏代至隋咸重之。其曲项琵琶、竖头箜篌之徒，并出自西域，非华夏旧器。……白舞一人，方舞四人。白舞今阙。方舞四人，假髻，玉支钗，紫丝布褶，白大口裤，五彩接袖，乌皮靴。其乐器用：钟一架，磬一架，弹筝一，搊筝一，卧箜篌一，竖箜篌一，琵琶一，五弦琵琶一，笙一，箫一，大筚篥一，小筚篥一，长笛一，横笛一，腰鼓一，齐鼓一，担鼓一，贝一，铜钹二。（今亡。）

85.《通典》 唐·杜佑 卷第一百八十八 边防四

(1)

哥罗国，汉时闻焉。在槃槃东南，亦曰哥罗富沙罗国云。……

妇人嫁讫则从夫姓。音乐有琵琶、横笛、铜钹、铁鼓、簧。吹蠡击鼓。死亡则焚尸,盛以金罂,沈之大海。

(2)

女先求男,由贵男而贱女也。同姓还相婚姻。人性凶悍,果于战斗。有弓、箭、刀、槊,以竹为弩。乐有琴、笛、琵琶、五弦,颇与中国同。

86.《通典》 唐·杜佑 卷第一百九十三 边防九

康国都于萨宝水上阿禄迪城,王索发,冠七宝金花,衣绫、罗、锦、绣、白叠。其妻有髻,幪以帛巾。丈夫剪发,锦袍。名为强国,西域诸国多归之。人皆深目高鼻,多须髯。善于商贾,诸夷多凑其国。有大小鼓、琵琶、五弦箜篌、笛。婚姻丧制与突厥同。俗奉佛,为胡书。气候温,宜五谷,勤修园蔬,树木滋茂。出马、驼、骡、驴、犎牛、黄金、硇砂、甘松香、阿萨那香、瑟瑟、麖皮、氍毹、锦、叠。多蒲萄酒,富家或置千石,连年不败。

87.《开元天宝遗事》 五代·王仁裕 卷下

一日,明皇与亲王棋,令贺怀智独奏琵琶,妃子立于局前观之。上欲输次,妃子将康国猧子放之,令于局上乱其输赢。上甚悦焉。

88.《颜氏家训》 北齐·颜之推 第一卷 兄弟篇 教子篇二

齐朝有一士大夫,尝谓吾曰:"我有一儿,年已十七,颇晓书疏。教其鲜卑语及弹琵琶,稍欲通解,以此伏事公卿,无不宠爱,亦要事也。"吾时俯而不答。异哉,此人之教子也!若由此业,自致卿相,亦不愿汝曹为之。

89.《乐府杂录》 唐·段安节

（1）

乐有琵琶、五弦、筝、箜篌、觱篥、笛、方响、拍板。合曲时，亦击小鼓、钹子。合曲后立唱歌，凉府所进，本在正宫调，大遍、小遍，至贞元初，康昆仑翻入琵琶玉宸宫调。初进曲在玉宸殿，故有此名。合诸乐，即黄钟宫调也。《奉圣乐曲》，是韦南康镇蜀时南诏所进，在宫调，亦舞伎六十四人，遇内宴，即于殿前立奏乐，更番替换；若宫中宴，即坐奏乐。俗乐亦有坐部、立部也。

（2）

乐即有单龟头鼓及筝、蛇皮琵琶，盖以蛇皮为槽，厚一寸馀，鳞介具焉，亦以楸木为面，其捍拨以象牙为之，画其国王骑象，极精妙也。凤头箜篌、卧箜篌，其工颇奇巧。三头鼓、铁拍板、葫芦笙；舞有骨鹿舞、胡旋舞，俱于小圆球子上舞，纵横腾踏，两足终不离于球子上，其妙如此也。

（3）

始自乌孙公主造，马上弹之。有直项者，曲项者，曲项盖使于急关也。古曲有《陌上桑》。范晔、石苞、谢奕，皆善此乐也。开元中有贺怀智，其乐器以石为槽，鹍鸡筋作弦，用铁拨弹之。贞元中有康昆仑，第一手。始遇长安大旱，诏移两市祈雨。及至天门街，市人广较胜负，及斗声乐。即街东有康昆仑琵琶最上，必谓街西无以敌也。遂请昆仑登彩楼，弹一曲新翻羽调《录要》（即《绿腰》是也，本自乐工进曲，上令录出要者，因以为名。自后来误言《绿腰》也）。其街西亦建一楼，东市大诮之。及昆仑度曲，西市楼上出一女郎，抱乐器，先云："我亦弹此曲，兼移在枫香调中。"及下拨，声如雷，其妙入神。昆仑即惊骇，乃拜请为师。

90.《大唐新语》 唐·刘肃 卷之八

刘希夷一名挺之,汝州人。少有文华,好为宫体,词旨悲苦,不为时所重。善挡琵琶,尝为《白头翁咏》曰:"今年花落颜色改,明年花开复谁在?"既而自悔曰:"我此诗似谶,与石崇'白首同所归'何异也?"乃更作一句云:"年年岁岁花相似,岁岁年年人不同。"既而叹曰:"此句复似向谶矣,然死生有命,岂复由此!"乃两存之。诗成未周,为奸所杀。或云宋之问害之。后孙翌撰《正声集》,以希夷为集中之最,由是稍为时人所称。

91.《幽闲鼓吹》 唐·张固

使者窥伺门下出入频者,有琵琶康昆仑最熟,厚遗求通。即送妓,伯和一试奏,尽以遗之。先有段和尚,善琵琶,自制西梁州,昆仑求之,不与。至是,以乐之半赠之,乃传焉,道调梁州是也。

92.《北梦琐言》 五代·孙光宪 卷第六

唐昭宗劫迁,百官荡析,名娼伎儿,皆为强诸侯有之。供奉弹琵琶乐工,号关别驾小红者,小名也。梁太祖求之,既至,谓曰:"尔解弹《阳不采桑》乎"关伶俯而奏之。及出,又为亲近者,俾其弹而送酒,由是失意,不久而殂。复有琵琶石潨者,号石司马,自言早为相国令狐公见赏,俾与诸子浼湎,连水边作名也。乱后入蜀,不隶乐籍,多游诸大官家,皆以宾客待之。一日,会军校数员饮酒,石潨以胡琴擅场,在坐非别音者,喧哗语笑,殊不倾听。潨乃扑槽而诟曰:"某曾为中朝宰相供奉,今日与健儿弹,而不蒙我听,何其苦哉!"于时识者亦叹讶之。丧乱以来,冠履颠倒,不幸之事,何可胜道,岂独贱伶云乎哉?

93.《唐语林校证》 宋·王谠撰、周勋初校证 卷二 政事下

乐工罗程者,善弹琵琶,为第一,能变易新声。得幸于武宗,

恃恩自恣。宣宗初,亦召供奉。程既审上晓音律,尤自刻苦,往往令侍嫔御歌,必为奇巧声动上,由是得幸。程一日果以眦睚杀人,上大怒,立命斥出,付京兆。他工辈以程艺天下无双,欲以动上意。会幸苑中,乐将作,遂旁设一虚坐,置琵琶于其上。乐工等罗列上前,连拜且泣。上曰:"汝辈何为也?"进曰:"罗程负陛下,万死不赦。然臣辈惜程艺天下第一,不得永奉陛下,以是为恨。"上曰:"汝辈所惜者罗程艺耳,我所重者高祖、太宗法也。"卒不赦程。

94.《唐语林校证》 宋·王谠撰、周勋初校证 卷八 补遗

(1)

李匡乂云:《晋书》称阮咸善琵琶,是即是矣。按《周书》云:"武帝弹琵琶,后梁宣帝起舞,谓武帝曰:'陛下既弹五弦琴,臣何敢不同百兽舞?'"则周武帝所弹,乃是今之五弦。可知前代凡此类,总号琵琶尔。又按《风俗通》云:"以手批把,谓之琵琶。自拨弹已后,惟今四弦始专琵琶之名。"因依而言,则刘悚所云:"贞观中,裴洛儿始弃拨,用手以抚琵琶。"是又不知故事者之言也。又因此而征之,五弦之号,即出于后梁宣帝之语也。而今阮氏琵琶,正以手抚,反不能占琵琶之名,失本义矣。

(2)

豆有红而圆长,其首乌者,举世呼为"相思子",非也,乃"甘草子"也。相思子即红豆之异名也。其木斜斫之则有文,可为弹博局及琵琶槽。其树也,大株而白枝,叶似槐。其花与皂荚花无殊。其子若蓣豆,处于甲中,通身皆红,李善云"其实赤如珊瑚"是也。

(3)

又言:甘草非国老之药者,乃南方藤名也。其丛似蔷薇而无刺,叶似夜合而黄细,其花浅紫而蕊黄,其实亦居甲中。以条叶俱

甘,故谓之"甘草藤",土人但呼为"甘草"而已。出在潮阳,而南漳亦有。

95.《唐才子传》 元·辛文房 卷第二

维,字摩诘,太原人。九岁知属辞,工草隶,闲音律。岐王重之。维将应举,岐王谓曰:"子诗清越者,可录数篇,琵琶新声,能度一曲,同诣九公主第。"维如其言。是日,诸伶拥维独奏,主问何名,曰:"《郁轮袍》。"因出诗卷。

96.《唐才子传》 元·辛文房 卷第七

……谢曰:"红灯初上月轮高,照见堂前万朵桃。觱篥调清银字管,琵琶声亮紫檀槽。能歌姹女颜如玉,解饮萧郎眼似刀。争奈夜深抛耍令,舞来按去使人劳。"

97.《文选》 梁·萧统编 唐·李善注 卷十八 赋壬

阮籍《乐论》曰:琵琶、筝、笛,间促而声高;琴、瑟之体,间辽而音埤。义与此同。郑玄《周礼注》曰:庳,短也,音婢。傅毅《雅琴赋》曰:时促均而增徽,接角徵而控商。

98.《玉台新咏笺注(上)》 南朝陈·徐陵 卷四

咏琵琶

抱月如可明,怀风殊复清。丝中传意绪,花里寄春情。掩抑有奇态,凄怆多好声。芳袖幸时拂,龙门空自生。

99.《乐府诗集》 宋·郭茂倩 卷九十六

《乐苑》曰:"五弦未详所起,形如琵琶,五弦四隔,孤柱一。合散声五,隔声二十,柱声一,总二十六声,随调应律。"《唐书·乐志》

曰:"五弦琵琶稍小,盖北国所出。"《乐府杂录》曰:"唐贞元中,赵璧妙于此伎。"《国史补》曰:"赵璧弹五弦,人问其术,曰:'吾之于五弦也,始则心驱之,中则神遇之,终则天随之。方吾洸然眼如耳,耳如鼻,不知五弦之为璧,璧之为五弦也。'"

100.《全唐诗》 清·曹寅等 卷一九九 岑参二
酒泉太守席上醉后作
琵琶长笛曲相和,羌儿胡雏齐唱歌。浑炙犁牛烹野驼,交河美酒归叵罗。三更醉后军中寝,无奈秦山归梦何。

101.《全唐诗》 清·曹寅等 卷一九九 岑参二
田使君美人舞如莲花北鋋歌(此曲本出北同城)
美人舞如莲花旋,世人有眼应未见。高堂满地红氍毹,试舞一曲天下无。此曲胡人传入汉,诸客见之惊且叹。慢脸娇娥纤复秾,轻罗金缕花葱茏。回裾转袖若飞雪,左鋋右鋋生旋风。琵琶横笛和未匝,花门山头黄云合。忽作出塞入塞声,白草胡沙寒飒飒。翻身入破如有神,前见后见回回新。始知诸曲不可比,采莲落梅徒聒耳。世人学舞只是舞,恣态岂能得如此。

102.《全唐诗》 清·曹寅等 卷三〇二 王建六
宫词一百首
琵琶先抹六么头,小管丁宁侧调愁。半夜美人双唱起,一声声出凤凰楼。

103.《全唐诗》 清·曹寅等 卷三八三 张籍二
祭退之
中秋十六夜,魄圆天差晴。公既相邀留,坐语于阶楹。乃出二

侍女,合弹琵琶筝。临风听繁丝,忽遽闻再更。

104.《全唐诗》 清·曹寅等 卷四二一 元稹二十六
琵琶歌
(寄管儿兼诲铁山。此后并新题乐府)
　　琵琶宫调八十一,旋宫三调弹不出。玄宗偏许贺怀智,段师此艺还相匹。自后流传指拨衰,昆仑善才徒尔为。涩声少得似雷吼,缠弦不敢弹羊皮。人间奇事会相续,但有卞和无有玉。段师弟子数十人,李家管儿称上足。管儿不作供奉儿,抛在东都双鬓丝。逢人便请送杯盏,著尽工夫人不知。李家兄弟皆爱酒,我是酒徒为密友。著作曾邀连夜宿,中碾春溪华新绿。平明船载管儿行,尽日听弹无限曲。曲名无限知者鲜,霓裳羽衣偏宛转。凉州大遍最豪嘈,六幺散序多笼捻。我闻此曲深赏奇,赏著奇处惊管儿。管儿为我双泪垂,自弹此曲长自悲。泪垂捍拨朱弦湿,冰泉鸣咽流莺涩。因兹弹作雨霖铃,风雨萧条鬼神泣。一弹既罢又一弹,珠幢夜静风珊珊。低回慢弄关山思,坐对燕然秋月寒。月寒一声深殿磬,骤弹曲破音繁并。百万金铃旋玉盘,醉客满船皆暂醒。自兹听后六七年,管儿在洛我朝天。游想慈恩杏园里,梦寐仁风花树前。去年御史留东台,公私蹙促颜不开。今春制狱正撩乱,昼夜推囚心似灰。暂辍归时寻著作,著作南园花坼萼。胭脂耀眼桃正红,雪片满溪梅已落。是夕青春值三五,花枝向月云含吐。著作施樽命管儿,管儿久别今方睹。管儿还为弹六幺,六幺依旧声迢迢。猿鸣雪岫来三峡,鹤唳晴空闻九霄。逡巡弹得六幺彻,霜刀破竹无残节。幽关鸦轧胡雁悲,断弦砉騞层冰裂。我为含凄叹奇绝,许作长歌始终说。艺奇思寡尘事多,许来寒暑又经过。如今左降在闲处,始为管儿歌此歌。歌此歌,寄管儿。管儿管儿忧尔衰,尔衰之后继者谁。继之无乃在铁山,铁山已近曹穆间。性灵甚好功犹浅,急处未得臻幽闲。

努力铁山勤学取,莫遣后来无所祖。

105.《全唐诗》 清·曹寅等 卷五四一 李商隐三
戏题枢言草阁三十二韵

君家在河北,我家在山西。百岁本无业,阴阴仙李枝。尚书文与武,战罢幕府开。君从渭南至,我自仙游来。平昔苦南北,动成云雨乖。逮今两携手,对若床下鞋。夜归碣石馆,朝上黄金台。我有苦寒调,君抱阳春才。年颜各少壮,发绿齿尚齐。我虽不能饮,君时醉如泥。政静筹画简,退食多相携。扫掠走马路,整顿射雉翳。春风二三月,柳密莺正啼。清河在门外,上与浮云齐。欹冠调玉琴,弹作松风哀。又弹明君怨,一去怨不回。感激坐者泣,起视雁行低。翻忧龙山雪,却杂胡沙飞。仲容铜琵琶,项直声凄凄。上贴金捍拨,画为承露鸡。君时卧抧触,劝客白玉杯。苦云年光疾,不饮将安归。我赏此言是,因循未能谐。君言中圣人,坐卧莫我违。榆荚乱不整,杨花飞相随。上有白日照,下有东风吹。青楼有美人,颜色如玫瑰。歌声入青云,所痛无良媒。少年苦不久,顾慕良难哉。徒令真珠肕,裹入珊瑚腮。君今且少安,听我苦吟诗。古诗何人作,老大徒伤悲。

106.《全唐诗》 清·曹寅等 卷六七一 唐彦谦一
春日偶成

篆筝箫管和琵琶,兴满金尊酒量赊。歌舞留春春似海,美人颜色正如花。

第二章
筝历史文献

1.《史记》 汉·司马迁 卷八十七 李斯列传第二十七

夫击瓮叩缶弹筝搏髀,而歌呼呜呜快耳(目)者,真秦之声也;《郑》《卫》《桑间》《昭》《虞》《武》《象》者,异国之乐也。今弃击瓮叩缶而就《郑卫》,退弹筝而取《昭虞》,若是者何也?快意当前,适观而已矣。今取人则不然。不问可否,不论曲直,非秦者去,为客者逐。然则是所重者在乎色乐珠玉,而所轻者在乎人民也。此非所以跨海内制诸侯之术也。

2.《后汉书》 南朝宋·范晔 卷七十五 刘焉袁术吕布列传第六十五

绍听之,承制使领司隶校尉,遣壮士送布而阴使杀之。布疑其图己,乃使人鼓筝于帐中,潜自遁出。

3.《后汉书》 南朝宋·范晔 卷八十四 列女传第七十四

胡笳动兮边马鸣,孤雁归兮声嘤嘤。乐人兴兮弹琴筝,音相和兮悲且清。

4.《三国志》 南朝宋·裴松之注 卷七 魏书七

布使止于帐侧,伪使人于帐中鼓筝。绍兵卧,布无何出帐去,而兵不觉。夜半兵起,乱斫布床被,谓为已死。明日,绍讯问,知布尚在,乃闭城门。布遂引去。

5.《三国志》 南朝宋·裴松之注 卷十五 魏书十五

楚不学问,而性好游邀音乐。乃畜歌者,琵琶、筝、箫,每行来将以自随。所在樗蒲、投壶,欢欣自娱。数岁,复出为北地太守,年七十余卒。

6.《三国志》 南朝宋·裴松之注 卷二十一 魏书二十一

每念昔日南皮之游,诚不可忘。既妙思六经,逍遥百氏,弹棋间设,终以博弈,高谈娱心,哀筝顺耳。

7.《三国志》 南朝宋·裴松之注 卷二十五 魏书二十五

高堂隆字升平,泰山平阳人,鲁高堂生后也。少为诸生,泰山太守薛悌命为督邮。郡督军与悌争论,名悌而呵之。隆按剑叱督军曰:"昔鲁定见侮,仲尼历阶;赵弹秦筝,相如进缶。临臣名君,义之所讨也。"督军失色,悌惊起止之。后去吏,避地济南。

8.《晋书》 唐·房玄龄等 卷十六 志第六

然后令郝生鼓筝,宋同吹笛,以为杂引、《相和》诸曲。

9.《晋书》 唐·房玄龄等 卷二十三 志第十三

案魏晋之世,有孙氏善弘旧曲,宋识善击节唱和,陈左善清歌,列和善吹笛,郝索善弹筝,朱生善琵琶,尤发新声。

10.《晋书》 唐·房玄龄等 卷八十一 列传第五十一

时谢安女婿王国宝专利无检行,安恶其为人,每抑制之。及孝武末年,嗜酒好内,而会稽王道子昏瞀尤甚,惟狎昵谄邪,于是国宝谗谀之计稍行于主相之间。而好利险诐之徒,以安功名盛极,而构会之,嫌隙遂成。帝召伊饮宴,安侍坐。帝命伊吹笛。伊神色无迕,即吹为一弄,乃放笛云:"臣于筝分乃不及笛,然自足以韵合歌管,请以筝歌,并请一吹笛人。"帝善其调达,乃敕御妓奏笛。伊又云:"御府人于臣必自不合,臣有一奴,善相便串。"帝弥赏其放率,乃许召之。奴既吹笛,伊便抚筝而歌《怨诗》曰:"为君既不易,为臣良独难。忠信事不显,乃有见疑患。周旦佐文武,《金縢》功不刊。推心辅王政,二叔反流言。"声节慷慨,俯仰可观。安泣下沾衿,乃越席而就之,捋其须曰:"使君于此不凡!"帝甚有愧色。

11.《晋书》 唐·房玄龄等 卷九十二 列传第六十二

顾恺之字长康,晋陵无锡人也。父悦之,尚书左丞。恺之博学有才气,尝为《筝赋》成,谓人曰:"吾赋之比嵇康琴,不赏者必以后出相遗,深识者亦当以高奇见贵。"

12.《宋书》 南朝梁·沈约 卷十一 志第一

然后令郝生鼓筝,宋同吹笛,以为《杂引》《相和》诸曲。和乃辞曰:"自和父祖汉世以来,笛家相传,不知此法,而今调均与律相应,实非所及也。"郝生、鲁基、种整、朱夏,皆与和同。

13.《宋书》 南朝梁·沈约 卷十九 志第九

(1)

八音五曰丝。丝,琴、瑟也,筑也,筝也,琵琶、空侯也。

(2)

筝,秦声也。傅玄《筝赋序》曰:"世以为蒙恬所造。今观其体合法度,节究哀乐,乃仁智之器,岂亡国之臣所能关思哉。"《风俗通》则曰:"筑身而瑟弦。不知谁所改作也。"

(3)

箛,杜挚《箛赋》云:"李伯阳入西戎所造。"汉旧注曰:"觚,号曰吹鞭。"《晋先蚕仪注》:"车驾住,吹小觚;发,吹大觚。"觚即箛也。又有胡笳。汉旧《筝笛录》有其曲,不记所出本末。

(4)

魏、晋之世,有孙氏善弘旧曲,宋识善击节倡和,陈左善清哥,列和善吹笛,郝索善弹筝,朱生善琵琶,尤发新声。傅玄著书曰:"人若钦所闻而忽所见,不亦惑乎!设此六人生于上世,越古今而无俪,何但夔、牙同契哉!"案此说,则自兹以后,皆孙、朱等之遗则也。

14.《宋书》 南朝梁·沈约 卷二十一 志第十一

(1)

《朝游》《善哉行》 文帝词(五解)

朝游高台观,夕宴华池阴。大酋奉甘醪,狩人献嘉禽。(一解)齐倡发东舞,秦筝奏西音。有客从南来,为我弹清琴。(二解)五音纷繁会,拊者激微吟。淫鱼乘波听,踊跃自浮沉。(三解)飞鸟翻翔舞,悲鸣集北林。乐极哀情来,寥亮摧肝心。(四解)清角岂不妙,德薄所不任。大哉子野言,弭弦且自禁。(五解)

(2)

《来日》《善哉行》 古词(六解)

来日大难,口燥唇干。今日相乐,皆当喜欢。(一解)经历名山,芝草翻翻。仙人王乔,奉药一丸。(二解)自惜袖短,内手知寒。

惭无灵辄,以报赵宣。(三解)月没参横,北斗阑干。亲交在门,饥不及餐。(四解)欢日尚少,戚日苦多。以何忘忧,弹筝酒歌。(五解)淮南八公,要道不烦。参驾六龙,游戏云端。(六解)

(3)

《置酒》 《野田黄雀行》(《空侯引》亦用此曲。) 东阿王词 (四解)

置酒高殿上,亲交从我游。中厨办丰膳,烹羊宰肥牛。秦筝何慷慨,齐瑟和且柔。(一解)阳阿奏奇舞,京洛出名讴。乐饮过三爵,缓带倾庶羞,主称千金寿,宾奉万年酬。(二解)久要不可忘,薄终义所尤。谦谦君子德,磬折欲何求。盛时不再来,百年忽我遒。(三解)惊风飘白日,光景驰西流。生存华屋处,零落归山丘。先民谁不死,知命复何忧!(四解)

15.《宋书》 南朝梁·沈约 卷二十二 志第十二
《杯盘舞》歌诗一篇

晋世宁,四海平,普天安乐永大宁。四海安,天下欢,乐治兴隆舞杯盘。舞杯盘,何翩翩,举坐翻覆寿万年。天与日,终与一,左回右转不相失。筝笛悲,酒舞疲,心中慷慨可健儿。樽酒甘,丝竹清,愿令诸君醉复醒。醉复醒,时合同,四坐欢乐皆言工。丝竹音,可不听,亦舞此盘左右轻。自相当,合坐欢乐人命长。人命长,当结友,千秋万岁皆老寿。

16.《宋书》 南朝梁·沈约 卷五十九 列传第十九

焘又遣就二王借箜篌、琵琶、筝、笛等器及棋子,义恭答曰:"受任戎行,不赍乐具。在此燕会,政使镇府命妓,有弦百条,是江南之美,今以相致。"世祖曰:"任居方岳,初不此经虑,且乐人常器,又观前来诸王赠别,有此琵琶,今以相与。棋子亦付。"孝伯言辞辩赡,

亦北土之美也。畅随宜应答,吐属如流,音韵详雅,风仪华润,孝伯及左右人并相视叹息。

17.《宋书》 南朝梁·沈约 卷六十四 列传第二十四

承天素好弈棋,颇用废事。太祖赐以局子,承天奉表陈谢,上答:"局子之赐,何必非张武之金邪。"承天又能弹筝,上又赐银装筝一面。承天与尚书左丞谢元素不相善,二人竞伺二台之违,累相纠奏。

18.《宋书》 南朝梁·沈约 卷六十七 列传第二十七

水草则萍藻薀茭,蘘蒲芹荪,兼菰苹蘩,蒁荇菱莲。虽备物之偕美,独扶渠之华鲜。播绿叶之郁茂,含红敷之缤翻。怨清香之难留,矜盛容之易阑。必充给而后寨,岂蕙草之空残。卷《叩弦》之逸曲,感《江南》之哀叹。秦筝倡而溯游往,《唐上》奏而旧爱还。(寨出《离骚》。《叩弦》是《采菱歌》。《江南》是《相和曲》,云江南采莲。秦筝倡《兼茄篇》,《唐上》奏《蒲生》诗,皆感物致赋。鱼藻苹繁荇亦有诗人之咏,不复具叙。)

19.《宋书》 南朝梁·沈约 卷九十五 列传第五十五

昌弟赫连定在陇上,吐伐斤乘胜以骑三万讨定,定设伏于陇山弹筝谷破之,斩吐伐斤,尽坑其众。

20.《梁书》 唐·姚思廉 卷三十九 列传第三十三

侃性豪侈,善音律,自造《采莲》《棹歌》两曲,甚有新致。姬妾侍列,穷极奢靡。有弹筝人陆太喜,著鹿角爪长七寸。

21.《魏书》 北齐·魏收 卷六十 列传第四十八

仰惟太祖道武皇帝创基拨乱,日不暇给,然犹分别士庶,不令

杂居,伎作屠沽,各有攸处。但不设科禁,卖买任情,贩贵易贱,错居混杂。假令一处弹筝吹笛,缓舞长歌;一处严师苦训,诵诗讲礼。宣令童龀,任意所从,其走赴舞堂者万数,往就学馆者无一。此则伎作不可杂居,士人不宜异处之明验也。故孔父云里仁之美,孟母弘三徙之训,贤圣明诲,若此之重。今令伎作家习士人风礼,则百年难成;令士人儿童效伎作容态,则一朝可得。

22.《魏书》 北齐·魏收 卷七十八 列传第六十六

绍性抗直,每上封事,常至恳切,不惮犯忤。但天性疏脱,言乍高下,时人轻之,不见采纳。绍兄世元早卒,世元善弹筝,绍后闻筝声便涕泗呜咽,舍之而去,世以此尚之。

23.《魏书》 北齐·魏收 卷八十四 列传儒林第七十二

读《孝经》《论语》《毛诗》《尚书》《三礼》,不出门院,凡经六年,时弹筝吹笛以自娱慰。

24.《魏书》 北齐·魏收 卷一百九 乐志五第十四

(1)

但音声精微,史传简略,旧《志》唯云准形如瑟十三弦,隐间九尺……其余十二弦,须施柱如筝。

(2)

汉亦有《云翘》《育命》之舞,罔识其源,汉以祭天。魏时又以《云翘》兼祀圆丘天郊,《育命》兼祀方泽地郊。今二舞久亡,无复知者。臣等谨依高祖所制尺,《周官》《考工记》凫氏为钟鼓之分、磬氏为磬倨句之法,《礼运》五声十二律还相为宫之义,以律吕为之剂量,奏请制度,经纪营造。依魏晋所用四厢宫悬,钟、磬各十六悬,埙、篪、筝、筑声韵区别。盖理三稔,于兹始就,五声有节,八音无

爽,笙镛和合,不相夺伦,元日备设,百僚允瞩。虽未极万古之徽踪,实是一时之盛事。

25.《北齐书》 唐·李百药 卷二十二 列传第十四
（1）
元忠粗览史书及阴阳数术,解鼓筝,兼好射弹,有巧思。
（2）
永安初,就拜南赵郡太守,以好酒无政绩。值洛阳倾覆,庄帝幽崩,元忠弃官还家,潜图义举。会高祖率众东出,便自往奉迎。乘露车,载素筝浊酒以见高祖,因进从横之策,备陈诚款,深见嘉纳。

26.《隋书》 唐·魏征、令狐德棻 卷十四 志第九
高祖既受命,定令,宫悬四面各二虡,通十二镈钟,为二十虡。虡各一人。建鼓四人,柷敔各一人。歌、琴、瑟、箫、筑、筝、挡筝、卧箜篌、小琵琶,四面各十人,在编磬下。

27.《隋书》 唐·魏征、令狐德棻 卷十五 志第十
（1）
古者镈钟据《仪礼》击为节检,而无合曲之义。又大射有二镈,皆乱击焉,乃无成曲之理。依后周以十二镈相生击之,声韵克谐。每镈钟、建鼓各一人。每钟、磬簨虡各一人,歌二人,执节一人,琴、瑟、筝、筑各一人。
（2）
合于《仪礼》荷瑟升歌,及笙入,立于阶下,间歌合乐,是燕饮之事矣。登歌法,十有四人,钟东磬西,工各一人,琴、瑟、筝、筑各一人,并歌者三人,执节七人,并坐阶上。

(3)

丝之属四：一曰琴，神农制为五弦，周文王加二弦为七者也。二曰瑟，二十七弦，伏牺所作者也。三曰筑，十二弦。四曰筝，十三弦，所谓秦声，蒙恬所作者也。

(4)

《清乐》其始即《清商三调》是也，并汉来旧曲。乐器形制，并歌章古辞，与魏三祖所作者，皆被于史籍。属晋朝迁播，夷羯窃据，其音分散。苻永固平张氏，始于凉州得之。宋武平关中，因而入南，不复存于内地。及平陈后获之。高祖听之，善其节奏，曰："此华夏正声也。昔因永嘉，流于江外，我受天明命，今复会同。虽赏逐时迁，而古致犹在。可以此为本，微更损益，去其哀怨，考而补之。以新定律吕，更造乐器。"其歌曲有《阳伴》，舞曲有《明君》《并契》。其乐器有钟、磬、琴、瑟、击琴、琵琶、箜篌、筑、筝、节鼓、笙、笛、箫、篪、埙等十五种，为一部。工二十五人。

(5)

《西凉》者，起苻氏之末，吕光、沮渠蒙逊等，据有凉州，变龟兹声为之，号为秦汉伎。魏太武既平河西得之，谓之《西凉乐》。至魏、周之际，遂谓之《国伎》。今曲项琵琶、竖头箜篌之徒，并出自西域，非华夏旧器。《杨泽新声》《神白马》之类，生于胡戎。胡戎歌非汉魏遗曲，故其乐器声调，悉与书史不同。其歌曲有《永世乐》，解曲有《万世丰》，舞曲有《于阗佛曲》。其乐器有钟、磬、弹筝、搊筝、卧箜篌、竖箜篌、琵琶、五弦、笙、箫、大筚篥、长笛、小筚篥、横笛、腰鼓、齐鼓、担鼓、铜拔、贝等十九种，为一部。工二十七人。

(6)

《高丽》，歌曲有《芝栖》，舞曲有《歌芝栖》。乐器有弹筝、卧箜篌、竖箜篌、琵琶、五弦、笛、笙、箫、小筚篥、桃皮筚篥、腰鼓、齐鼓、担鼓、贝等十四种，为一部。工十八人。

28.《隋书》 唐·魏征、令狐德棻　卷八十一　列传第四十六
（1）
乐有五弦、琴、筝、笙篥、横吹、箫、鼓之属,吹芦以和曲。
（2）
有鼓角、箜篌、筝、竽、篪、笛之乐,投壶、围棋、樗蒲、握槊、弄珠之戏。

29.《南史》 唐·李延寿　卷三十一　列传第二十一
（1）
稷字公乔,瑰弟也。幼有孝性,所生母刘无宠,遘疾。时稷年十一,侍养衣不解带,每剧则累夜不寝。及终,毁瘠过人,杖而后起。见年辈幼童,辄哽咽泣泪,州里谓之淳孝。
（2）
长兄玮善弹筝,稷以刘氏先执此伎,闻玮为《清调》,便悲感顿绝,遂终身不听之。

30.《南史》 唐·李延寿　卷三十二　列传第二十二
太武又遣就二王借箜篌、琵琶、筝、笛等器及棋子。孝伯辞辩亦北土之美,畅随宜应答,吐属如流,音韵详雅,风仪华润。孝伯及左右人并相视叹息。

31.《南史》 唐·李延寿　卷三十三　列传第二十三
承天素好弈棋,颇用废事。又善弹筝。文帝赐以局子及银装筝。承天奉表陈谢,上答曰:"局子之赐,何必非张武之金邪。"

32.《南史》 唐·李延寿　卷六十三　列传第五十三
侃执以相击,悉皆破碎。性豪侈,善音律,自造《采莲》《棹歌》

两曲,甚有新致。姬妾列侍,穷极奢靡。有弹筝人陆太喜著鹿角爪,长七寸。

33.《北史》 唐·李延寿 卷十四 列传第二
(1)
后主以李祖钦女为左昭仪,进为左娥英。裴氏为右娥英。娥英者,兼取舜妃娥皇、女英名,阳休之所制。
(2)
又有董昭仪、毛夫人、彭夫人、王夫人、小王夫人、二李夫人,皆嬖宠之。毛能弹筝,本和士开荐入。

34.《北史》 唐·李延寿 卷三十三 列传第二十一
及庄帝幽崩,元忠弃官,潜图义举。会齐神武东出,元忠便乘露车载素筝浊酒以奉迎。神武闻其酒客,未即见之。元忠下车独坐,酌酒擘脯食之,谓门者曰:"本言公招延俊杰,今闻国士到门,不能吐哺辍洗,其人可知。还吾刺,勿复通也。"门者以告,神武遽见之。引入,觞再行,元忠车上取筝鼓之,长歌慷慨。

35.《北史》 唐·李延寿 卷四十 列传第二十八
仰惟太祖道武皇帝,创基拨乱,日不暇给,然犹分别士庶,不令杂居,伎作屠沽,各有攸处。但不设科禁,买卖任情,贩贵易贱,错居浑杂。假令一处弹筝吹笛,缓舞长歌,一处严师苦训,诵《诗》讲《礼》,宣令童龀,任意所从,其走赴舞堂者万数,往就学馆者无一。此则伎作不可杂居,士人不宜异处之明验也。

36.《北史》 唐·李延寿 卷四十六 列传第三十四
正光初,兼中书侍郎。绍性抗直,每上封事,常至恳切,不惮犯

忤。但天性疏脱，言乍高下，时人轻之，不见采览。绍兄世元善弹筝，早卒，绍后闻筝声，便涕泗呜咽，舍之而去。后为太府少卿，曾因朝见，灵太后谓曰："卿年稍老矣。"绍曰："臣年虽老，臣卿乃少。"太后笑之。迁右将军、太中大夫。

37.《北史》 唐·李延寿 卷八十一 列传第六十九
不出门院，凡经六年，时弹筝吹笛，以自娱慰。

38.《北史》 唐·李延寿 卷九十四 列传第八十二
（1）
乐有五弦、琴、筝、筚篥、横吹、箫、鼓之属，吹芦以和曲。
（2）
有鼓角、箜篌、筝笋、篪笛之乐，投壶、摴蒱、弄珠、握槊等杂戏。

39.《旧唐书》 后晋·刘昫等 卷二十九 志第九
（1）
坐部伎有《宴乐》《长寿乐》《天授乐》《鸟歌万寿乐》《龙池乐》《破阵乐》，凡六部。

《宴乐》，张文收所造也。工人绯绫袍，丝布裤。舞二十人，分为四部：《景云乐》，舞八人，花锦袍，五色绫裤，云冠，乌皮靴；《庆善乐》，舞四人，紫绫袍，大袖，丝布裤，假髻；《破阵乐》，舞四人，绯绫袍，锦衿褾，绯绫裤；《承天乐》，舞四人，紫袍，进德冠，并铜带。乐用玉磬一架，大方响一架，挡筝一，卧箜篌一，小箜篌一，大琵琶一，大五弦琵琶一，小五弦琵琶一，大笙一，小笙一，大筚篥一，小筚篥一，大箫一，小箫一，正铜拔一，和铜拔一，长笛一，短笛一，楷鼓一，连鼓一，鼗鼓一，桴鼓一，工歌二。此乐惟《景云舞》仅存，余并亡。

当江南之时,《巾舞》《白纻》《巴渝》等衣服各异。梁以前舞人并二八,梁舞省之,咸用八人而已。令工人平巾帻,绯裤褶。舞四人,碧轻纱衣,裙襦大袖,画云凤之状,漆鬟髻,饰以金铜杂花,状如雀钗,锦履。舞容闲婉,曲有姿态。沈约《宋书》志江左诸曲哇淫,至今其声调犹然。观其政已乱,其俗已淫,既怨且思矣,而从容雅缓,犹有古士君子之遗风,他乐则莫与为比。

乐用钟一架,磬一架,琴一,三弦琴一,击琴一,瑟一,秦琵琶一,卧箜篌一,筑一,筝一,节鼓一,笙二,笛二,箫二,篪二,叶二,歌二。

(2)

《西凉乐》者,后魏平沮渠氏所得也。晋、宋末,中原丧乱,张轨据有河西,苻秦通凉州,旋复隔绝。其乐具有钟磬,盖凉人所传中国旧乐,而杂以羌胡之声也。魏世共隋咸重之。工人平巾帻,绯褶。白舞一人,方舞四人。白舞今阙。方舞四人,假髻,玉支钗,紫丝布褶,白大口裤,五彩接袖,乌皮靴。乐用钟一架,磬一架,弹筝一,搊筝一,卧箜篌一,竖箜篌一,琵琶一,五弦琵琶一,笙一,箫一,筚篥一,小筚篥一,笛一,横笛一,腰鼓一,齐鼓一,檐鼓一,铜拔一,贝一。编钟今亡。

(3)

《高丽乐》,工人紫罗帽,饰以鸟羽,黄大袖,紫罗带,大口裤,赤皮靴,五色绦绳。舞者四人,椎髻于后,以绛抹额,饰以金珰。二人黄裙襦,赤黄裤,极长其袖,乌皮靴,双双并立而舞。乐用弹筝一,搊筝一,卧箜篌一,竖箜篌一,琵琶一,义觜笛一,笙一,箫一,小筚篥一,大筚篥一,桃皮筚篥一,腰鼓一,齐鼓一,檐鼓一,贝一。武太后时尚二十五曲,今惟习一曲,衣服亦浸衰败,失其本风。

《百济乐》,中宗之代,工人死散。岐王范为太常卿,复奏置之,是以音伎多阙。舞二人,紫大袖裙襦,章甫冠,皮履。乐之存者,

筝、笛、桃皮筚篥、箜篌、歌。

此二国,东夷之乐也。

(4)

筝,本秦声也。相传云蒙恬所造,非也。制与瑟同而弦少。案京房造五音准,如瑟,十三弦,此乃筝也。杂乐筝并十有二弦,他乐皆十有三弦。轧筝,以片竹润其端而轧之。

筑,如筝,细颈,以竹击之,如击琴。《清乐》筝,用骨爪长寸余以代指。

(5)

《尔雅》:琴二十弦曰离,瑟二十七弦曰洒。汉世有洞箫,又有管,长尺围寸而并漆之。宋世有绕梁,似卧箜篌,今并亡矣。今世又有簇,其长盈寻,曰七星,如筝稍小,曰云和,乐府所不用。

40.《旧唐书》 后晋·刘昫等 卷四十四 志第二十四

太乐署:令一人,(从七品下。)丞一人,(从八品下。)府三人,史六人。乐正八人,(从九品下。)典事八人,掌固八人,文武二舞郎一百四十人。 太乐令调合钟律,以供邦国之祭祀享宴。丞为之贰。凡天子宫悬钟磬,凡三十六虡。(镈钟十二,编钟十二,编磬十二,共为三十六架。东方西方,磬虡起北,钟虡次之。南方北方,磬虡起西,钟虡次之。镈钟在编钟之间,各依辰位。四隅建鼓,左枹右敔。又设巢、筝、笛、管、箎、埙,系于编钟之下。偶歌琴、瑟、筝、筑,系于编磬之下。其在殿廷前,则加鼓吹十二案,于建鼓之外,羽葆之鼓、大鼓、金錞、歌箫、笳置于其上。又设登歌钟、节鼓、瑟、琴、筝、笳于堂上,笙、和、箫、篪于堂下。太子之廷,陈轩悬,去其南面镈钟、编钟、编磬各三,凡九虡,设于辰、丑、申之位。三建鼓亦如之。凡宫悬之作,则奏文武舞,事在《音乐志》也。)

41.《旧唐书》 后晋·刘昫等 卷一百九十三 列传第一百四十三

樊彦琛妻魏氏,楚州淮阴人。彦琛病笃,将卒,魏泣而言曰:"幸以愚陋,托身明德,奉侍衣裳,二十余载。岂意衅妖所招,遽见此祸,同入黄泉,是其愿也。"彦琛答曰:"死生常道,无所多恨。君宜勉励,养诸孤,使其成立。若相从而死,适足贻累,非吾所取也。"彦琛卒后,属李敬业之乱,乃为贼所获。贼党知其素解丝竹,逼令弹筝,魏氏叹曰:"我夫不幸亡殁,未能自尽,苟复偷生,今复见逼管弦,岂非祸从手发耶?"乃引刀斩指,弃之于地。

42.《新唐书》 宋·欧阳修、宋祁 卷二十一 志第十一

(1)

乐县之制。宫县四面,天子用之。若祭祀,则前祀二日,太乐令设县于坛南内壝之外,北向。东方、西方,磬虡起北,钟虡次之;南方、北方,磬虡起西,钟虡次之。镈钟十有二,在十二辰之位。树雷鼓于北县之内、道之左右,植建鼓于四隅。置柷、敔于县内,柷在右,敔在左。设歌钟、歌磬于坛上,南方北向。磬虡在西,钟虡在东。琴、瑟、筝、筑皆一,当磬虡之次,匏、竹在下。凡天神之类,皆以雷鼓;地祇之类,皆以灵鼓;人鬼之类,皆以路鼓。其设于庭,则在南,而登歌者在堂。若朝会,则加钟磬十二虡,设鼓吹十二案于建鼓之外。案设羽葆鼓一,大鼓一,金錞一,歌、箫、笳皆二。登歌,钟、磬各一虡,节鼓一,歌者四人,琴、瑟、筝、筑皆一,在堂上;笙、和、箫、篪、埙皆一,在堂下。

(2)

凡乐八音,自汉以来,惟金以钟定律吕,故其制度最详,其余七者,史官不记。至唐,独宫县与登歌、鼓吹十二案乐器有数,其余皆

略而不著,而其物名具在。八音:一曰金,为镈钟,为编钟,为歌钟,为镎,为铙,为镯,为铎。二曰石,为大磬,为编磬,为歌磬。三曰土,为埙,为齨,齨,大埙也。四曰革,为雷鼓,为灵鼓,为路鼓,皆有鼗;为建鼓,为鼗鼓,为县鼓,为节鼓,为拊,为相。五曰丝,为琴,为瑟,为颂瑟,颂瑟,筝也;为阮咸,为筑。

(3)

燕乐。高祖即位,仍隋制设九部乐:《燕乐伎》,乐工舞人无变者。《清商伎》者,隋清乐也。有编钟、编磬、独弦琴、击琴、瑟、秦琵琶、卧箜篌、筑、筝、节鼓,皆一;笙、笛、箫、篪、方响、跋膝,皆二。歌二人,吹叶一人,舞者四人,并习《巴渝舞》。《西凉伎》,有编钟、编磬,皆一;弹筝、挡筝、卧箜篌、竖箜篌、琵琶、五弦、笙、箫、觱篥、小觱篥、笛、横笛、腰鼓、齐鼓、檐鼓,皆一;铜钹二,贝一。白舞一人,方舞四人。《天竺伎》,有铜鼓、羯鼓、都昙鼓、毛员鼓、觱篥、横笛、凤首箜篌、琵琶、五弦、贝,皆一;铜钹二,舞者二人。《高丽伎》,有弹筝、挡筝、凤首箜篌、卧箜篌、竖箜篌、琵琶,以蛇皮为槽,厚寸余,有鳞甲,楸木为面,象牙为捍拨,画国王形。又有五弦、义觜笛、笙、葫芦笙、箫、小觱篥、桃皮觱篥、腰鼓、齐鼓、檐鼓、龟头鼓、铁版、贝、大觱篥。胡旋舞,舞者立球上,旋转如风。《龟兹伎》,有弹筝、竖箜篌、琵琶、五弦、横笛、笙、箫、觱篥、答腊鼓、毛员鼓、都昙鼓、侯提鼓、鸡娄鼓、腰鼓、齐鼓、檐鼓、贝,皆一;铜钹二。

(4)

高宗即位,景云见,河水清,张文收采古谊为《景云河清歌》,亦名燕乐。有玉磬、方响、挡筝、筑、卧箜篌、大小箜篌、大小琵琶、大小五弦、吹叶、大小笙、大小觱篥、箫、铜钹、长笛、尺八、短笛,皆一;毛员鼓、连鼗鼓、桴鼓、贝,皆二。每器工一人,歌二人。工人绛袍,金带,乌靴。舞者二十人。

43.《新唐书》 宋·欧阳修、宋祁 卷二十二 志第十二

(1)

丝有琵琶、五弦、箜篌、筝,竹有觱篥、箫、笛,匏有笙,革有杖鼓、第二鼓、第三鼓、腰鼓、大鼓,土则附革而为鞉,木有拍板、方响,以体金应石而备八音。

(2)

中宗时,百济乐工人亡散,岐王为太常卿,复奏置之,然音伎多阙。舞者二人,紫大袖裙襦、章甫冠、衣履。乐有筝、笛、桃皮觱篥、箜篌、歌而已。

44.《新唐书》 宋·欧阳修、宋祁 卷五十九 志第四十九

周昉画《扑蝶》《按筝》《杨真人降真》《五星》等图各一卷(字景玄。)

45.《新唐书》 宋·欧阳修、宋祁 卷二百五 列传第一百三十

樊彦琛妻魏者,扬州人。彦琛病,魏曰:"公病且笃,不忍公独死。"彦琛曰:"死生,常道也。幸养诸孤使成立,相从而死,非吾取也。"彦琛卒,值徐敬业难,陷兵中。闻其知音,令鼓筝,魏曰:"夫亡不死,而逼我管弦,祸由我发。"引刀斩其指。

46.《新唐书》 宋·欧阳修、宋祁 卷二百二十二下 列传第一百四十七下

(1)

胡部,有筝、大小箜篌、五弦琵琶、笙、横笛、短笛、拍板,皆八;大小觱篥,皆四。

(2)

二曰太蔟,商之宫,女子歌《奉圣乐》者用之。合以管弦。若奏庭下,则独舞一曲。乐用龟兹、鼓、笛各四部,与胡部等合作。琵琶、笙、箜篌,皆八;大小觱篥、筝、弦、五弦琵琶、长笛、短笛、方响,各四。居龟兹部前。次贝一人,大鼓十二分左右,余皆坐奏。

47.《唐六典》 唐·李林甫等 卷十四 太常寺

(1)

宫县之乐:镈钟十二,编钟十二,编磬十二,凡三十有六虡。(宗庙与殿庭同。郊丘、社稷,则二十虡;面别去编钟、磬各二虡也。)东方、西方,磬虡起北,钟虡次之;南方、北方,磬虡起西,钟虡次之。镈钟在编县之间,各依辰位。四隅建鼓,左祝、右敔。又设笙、竽、笛、箫、篪、埙,系于编钟之下;偶歌琴、瑟、筝、筑,系于编磬之下。其在殿庭前,则加鼓吹十二按于建鼓之外,羽葆之鼓、大鼓、金镎、歌箫、笳置于其上焉;又设登歌钟、磬、节鼓、琴、瑟、筝、筑于堂上,笙、和、箫、埙、篪于堂下。(宫县、登歌工人皆介帻、朱连裳、革带、乌皮履,鼓人及阶下工人皆武弁、朱襦衣、革带、乌皮履。若在殿庭,加白练襈裆、白布袜。鼓吹按工人亦如之也。)

(2)

凡大燕会,则设十部之伎于庭,以备华夷:一曰燕乐伎,有景云乐之舞、庆善乐之舞、破阵乐之舞、承天乐之舞;(玉磬、方响、挡筝、筑、卧箜篌、小箜篌、大琵琶、小琵琶、大五弦、小五弦、吹叶、大笙、小笙、长笛、尺八、大觱篥、小觱篥、大箫、小箫、正铜钹、和铜钹各一,歌二人,揩鼓、连鼓、鼗鼓、桴鼓、贝各二。)二曰清乐伎;(编钟、编磬各一架,瑟、弹琴、击琴、琵琶、箜篌、筝、筑、节鼓各一,歌二人,笙、长笛、箫、篪各二,吹叶一人,舞四人。)三曰西凉伎;(编钟、编磬各一架,歌二人,弹筝、挡筝、卧箜篌、竖箜篌、琵琶、五弦、笙、

长笛、短笛、大觱篥、小觱篥、箫、腰鼓、齐鼓、担鼓各一,铜钹二,贝一,白舞一人,方舞四人。)四曰天竺伎;(凤首箜篌、琵琶、五弦、横笛、铜鼓、都昙鼓、毛员鼓各一,铜钹二,贝一,舞二人。)五曰高丽伎;(弹筝、卧箜篌、竖箜篌、琵琶、五弦、笙、横笛、小觱篥、箫、桃皮觱篥、腰鼓、齐鼓、担鼓、贝各一,舞四人。)

48.《唐六典》 唐·李林甫等 卷二十七 家令率更仆寺

凡张乐,轩县之制:镈钟之虡三,编钟之虡三,编磬之虡三,凡九虡。每位各建鼓凡三人,枹敔二人;钟、磬,虡各一人。每编钟下笙、竽、笛、篪、埙各一人。每编磬下歌二人,琴、瑟、筝、筑各一人。

49.《通典》 唐·杜佑 卷一百四十二 乐二

(1)

自宣武已后,始爱胡声,洎于迁都。屈茨、琵琶、五弦、箜篌、胡筝、胡鼓、铜钹、打沙罗,胡舞铿锵镗鎝,(上音汤。下音塔。)洪心骇耳,抚筝新靡绝丽,歌响全似吟哭,听之者无不凄怆。

(2)

乐用钟、磬、柷、敔、晋鼓、节鼓、琴、瑟、筝、筑、竽、笙、箫、笛、篪、埙、錞于、铙、铎、抚拍、春牍,谓之雅乐。

50.《通典》 唐·杜佑 卷一百四十三 乐三

其余十二弦,须施柱如筝。

51.《通典》 唐·杜佑 卷一百四十四 乐四

(1)

筝,秦声也。傅玄《筝赋序》曰:"代以为蒙恬所造。今观其器,上崇似天,下平似地,中空准六合,弦柱拟十二月,设之则四象在,

鼓之则五音发,斯乃仁智之器,岂蒙恬亡国之臣能关思哉!"(今清乐筝并十有二弦,他乐皆十有三弦。轧筝以片竹,润其端而轧之。弹筝用骨爪,长寸余,以代指。)

(2)

筑,杜挚有《筑赋》云:"李伯阳入西戎所造。"《晋先蚕仪注》:"车驾住,吹小筑;发,吹大筑。"筑即筑也。又有胡筑。《汉书筝笛录》有其曲,不记所出本末。

(3)

开元中太乐曲制:凡天子宫悬,太子轩悬。宫悬之乐,镈钟十二,编钟十二,编磬十二,凡三十有六虡。(宗庙与殿庭同。郊丘社稷则二十虡,面别去编钟磬各二虡。)东方西方,磬虡起北,钟虡次之;南方北方,磬虡起西,钟虡次之。镈钟在于编悬之间,各依辰位。四隅建鼓,左枹右敔。又设笙、竽、笛、箫、篪、埙,系于编钟之下;偶歌琴、瑟、筝、筑,系于编磬之下。其在殿庭前,则加鼓吹十二案于建鼓之外,羽葆之鼓、大鼓、金錞、歌箫笳置于其上焉。又设登歌钟、磬、节鼓、琴、瑟、筝、筑于堂上,笙、笳、箫、篪、埙于堂下。

52.《通典》 唐·杜佑 卷一百四十五 乐五

吴歌杂曲,并出江东,晋、宋以来,稍有增广。凡此诸曲,始皆徒歌,既而被之弦管。又有因弦管金石,造歌以被之,魏世三调歌辞之类是也。(魏晋之代,有孙氏善弘旧曲,宋识善击节唱和,陈左善清歌,列和善吹笛,郝索善弹筝,朱生善琵琶,尤发新声……)

53.《通典》 唐·杜佑 卷一百四十六 乐六

(1)

当江南之时,《巾舞》《白纻》《巴渝》等,衣服各异。梁以前,舞

人并十二人,梁武省之,咸用八人而已。令工人平巾帻,绯褶。舞四人,碧轻纱衣,裙襦大袖,画云凤之状,漆鬟髻,饰以金铜杂花,状如雀钗,锦履。舞容闲婉,曲有姿态。沈约《宋书》恶江左诸曲哇淫,至今其声调犹然。观其政已乱,其俗已淫,既怨且思矣,而从容雅缓,犹有古士君子之遗风,他乐则莫与为比。乐用钟一架,磬一架,琴一、一弦琴一、瑟一、秦琵琶一、卧箜篌一、筑一、筝一、节鼓一、笙二、笛二、箫二、篪二、叶一、歌二。

（2）

《承天乐》,舞四人,紫袍,进德冠,并金铜带。乐用玉磬一架,大方响一架,搊筝一、筑一、卧箜篌一、大箜篌一、小箜篌一、大琵琶一、小琵琶一、大五弦琵琶一、小五弦琵琶一、吹叶一、大笙一、小笙一、大竽篥一、小竽篥一、大箫一、小箫一、正铜钹一、和铜钹一、长笛一、尺八一、短笛一、揩鼓一、连鼓一、鼗鼓二、浮鼓二、歌二。此乐唯《景云舞》近存,余并亡。

（3）

东夷二国。（高丽、百济）。《高丽乐》,工人紫罗帽,饰以鸟羽,黄大袖,紫罗带,大口裤,赤皮靴,五色绦绳。舞者四人,椎髻于后,以绛抹额,饰以金珰。二人黄裙襦,赤黄裤；二人赤黄裙,襦裤。极长其袖,乌皮靴,双双并立而舞。乐用弹筝一、搊筝一、卧箜篌一、竖箜篌一、琵琶一、五弦琵琶一、义觜笛一、笙一、横笛一、箫一、小竽篥一、大竽篥一、桃皮竽篥一、腰鼓一、齐鼓一、担鼓一、贝一。大唐武太后时尚二十五曲,今唯能习一曲,衣服亦浸衰败,失其本风。《百济乐》,中宗之代,工人死散。开元中,岐王范为太常卿,复奏置之,是以音伎多阙。舞者二人,紫大袖裙襦,章甫冠,皮履。乐之存者,筝、笛、桃皮竽篥、箜篌、歌。

（4）

白舞一人,方舞四人。白舞今阙。方舞四人,假髻,玉支钗,紫

丝布褶,白大口裤,五彩接袖,乌皮靴。其乐器用:钟一架,磬一架,弹筝一,挡筝一,卧箜篌一,竖箜篌一,琵琶一,五弦琵琶一,笙一,箫一,大筚篥一,小筚篥一,长笛一,横笛一,腰鼓一,齐鼓一,担鼓一,贝一,铜钹二。(今亡。)

54.《通典》 唐·杜佑 卷一百八十六 边防二

乐有五弦琴、筝、筚篥、横吹、箫、鼓之属。

55.《盐铁论》 汉·桓宽 卷六

古者土鼓击枹,击木拊石,以尽其欢。及其后,卿大夫有管磬,士有琴瑟。往者民间酒会,各以党俗,弹筝鼓缶而已。无要妙之音,变羽之转。今富者钟鼓五乐,歌儿数曹。中者鸣筝调瑟,郑儛赵讴。

56.《风俗通义》 东汉·应劭 第六卷

谨按《礼乐记》:"五弦筑身也。"今并、凉二州筝形如瑟,不知谁所改作也。或曰秦蒙恬所造。

57.《金楼子》 梁·梁元帝 卷四 立言篇九上

动容则燕歌郑舞,顾盼则秦筝齐瑟。

58.《童蒙止观》 隋·智𫖮 诃欲第二

二诃声欲者。所谓箜篌筝笛,丝竹金石音乐之声,及男女歌咏赞诵等声,能令凡夫闻即染著,起诸恶业。如五百仙人雪山住,闻甄陀罗女歌声,即失禅定,心醉狂乱,如是等种种因缘,知声过罪。

59.《乐府杂录》 唐·段安节

（1）

乐即有琴、瑟、云和筝——其头像云——笙、竽、筝、箫、方响、篪、跋膝、拍板。戏即有弄贾大猎儿也。

（2）

乐有琵琶、五弦、筝、箜篌、觱篥、笛、方响、拍板。合曲时，亦击小鼓、铍子。合曲后立唱歌，凉府所进，本在正宫调，大遍、小遍，至贞元初，康昆仑翻入琵琶玉宸宫调。初进曲在玉宸殿，故有此名。合诸乐，即黄钟宫调也。《奉圣乐曲》，是韦南康镇蜀时南诏所进，在宫调，亦舞伎六十四人，遇内宴，即于殿前立奏乐，更番替换；若宫中宴，即坐奏乐。俗乐亦有坐部、立部也。

（3）

乐即有单龟头鼓及筝、蛇皮琵琶，盖以蛇皮为槽，厚一寸馀，鳞介具焉，亦以楸木为面，其捍拨以象牙为之，画其国王骑象，极精妙也。凤头箜篌、卧箜篌，其工颇奇巧。三头鼓、铁拍板、葫芦笙；舞有骨鹿舞、胡旋舞，俱于小圆球子上舞，纵横腾踏，两足终不离于球子上，其妙如此也。

（4）

筝者，蒙恬所造也。元和至大和中，李青青及龙佐，大中以来，有常述本，亦妙手也。史从、李从周，皆能者也。从周，即青孙，亚其父之艺也。

（5）

筝只有宫、商、角、羽四调，临时移柱，应二十八调。

60.《唐语林校证》 宋·王谠撰、周勋初校证 卷六 补遗

李洧公镇宣武，好琴书。自造琴，取新旧桐材扣之，合律者裁而胶缀。所蓄二琴殊绝，其名响泉、韵磬者也。性不喜俗间声音。

有二宠奴,号秀奴、七七,善琴筝与歌,时遣奏之。有撰琴谱。

61.《唐才子传》 元·辛文房 卷第七

《宫人入道》云:"将敲碧落新斋磬,却进昭阳旧赐筝"之类,不一而足,当时盛称。杨敬之祭酒赠诗云:"几度见君诗总好,及观标格过于诗。平生不解藏人善,到处逢人说项斯。"其名以此益彰矣。集一卷,今行。

第三章
箜篌历史文献

1.《史记》 汉·司马迁 卷二十八 封禅书第六

其春,既灭南越,上有嬖臣李延年以好音见。上善之,下公卿议,曰:"民间祠尚有鼓舞乐,今郊祀而无乐,岂称乎?"公卿曰:"古者祠天地皆有乐,而神祇可得而礼。"或曰:"太帝使素女鼓五十弦瑟,悲,帝禁不止,故破其瑟为二十五弦。"于是塞南越,祷祠太一、后土,始用乐舞,益召歌儿,作二十五弦及空侯琴瑟自此起。

2.《史记》 汉·司马迁 卷十二 孝武本纪第十二

其年,既灭南越,上有嬖臣李延年以好音见。上善之,下公卿议,曰:"民间祠尚有鼓舞之乐,今郊祀而无乐,岂称乎?"公卿曰:"古者祀天地皆有乐,而神祇可得而礼。"或曰:"泰帝使素女鼓五十弦瑟,悲,帝禁不止,故破其瑟为二十五弦。"于是塞南越,祷祠泰一、后土,始用乐舞,益召歌儿,作二十五弦及箜篌瑟自此起。

3.《汉书》 汉·班固 卷二十五上 郊祀志第五上

其春,既灭南越,嬖臣李延年以好音见。上善之,下公卿议,曰:"民间祠有鼓舞乐,今郊祀而无乐,岂称乎?"公卿曰:"古者祠天

地皆有乐,而神祇可得而礼。"或曰:"泰帝使素女鼓五十弦瑟,悲,帝禁不止,故破其瑟为二十五弦。"于是塞南越,祷祠泰一、后土,始用乐舞。益召歌儿,作二十五弦及空侯瑟自此起。

4.《后汉书》 南朝宋·范晔 卷八十九 南匈奴列传第七十九

单于前言先帝时所赐呼韩邪竽、瑟、空侯皆败,愿复裁〔赐〕。念单于国尚未安,方厉武节,以战攻为务,竽瑟之用不如良弓利剑,故未以赍。朕不爱小物于单于,便宜所欲,遣驿以闻。

5.《后汉书》 南朝宋·范晔 卷九十六 志第六 礼仪下

(1)

东园武士执事下明器。笥八盛,容三升,黍一、稷一、麦一、梁一、稻一、麻一、菽一、小豆一。瓮三,容三升,醯一、醢一、屑一。黍饴。载以木桁,覆以疏布。瓿二,容三升,醴一、酒一。载以木桁,覆以功布。瓦镫一。彤矢四,轩輖中,亦短卫。彤矢四,骨、短卫。彤弓一。卮八,牟八,豆八,筵八,彤方酒壶八。槃匜一具。杖、几各一。盖一。钟十六,无虡。镈四,无虡。磬十六,无虡。埙一,箫四,笙一,簏一,柷一,敔一,瑟六,琴一,竽一,筑一,坎侯一。干、戈各一,笮一,甲一,胄一。挽车九乘,刍灵三十六匹。瓦灶二,瓦釜二,瓦甑一。瓦鼎十二,容五升。匏勺一,容一升。瓦案九。瓦大杯十六,容三升。瓦小杯二十,容二升。瓦饭槃十。瓦酒樽二,容五斗。匏勺二,容一升。

(2)

诸侯王、列侯、始封贵人、公主薨,皆令赠印玺、玉柙银缕;大贵人、长公主铜缕。诸侯王、贵人、公主、公、将军、特进皆赐器,官中二十四物。使者治丧,穿作,柏椁,百官会送,如故事。诸侯王、公主、贵

人皆樟棺,洞朱,云气画。公、特进樟棺黑漆。中二千石以下坎侯漆。

6.《后汉书》 南朝宋·范晔 卷一百三十五 志第十三 五行一

灵帝好胡服、胡帐、胡床、胡坐、胡饭、胡空侯、胡笛、胡舞,京都贵戚皆竞为之。此服妖也。其后董卓多拥胡兵,填塞街衢,虏掠宫掖,发掘园陵。

7.《宋书》 南朝梁·沈约 卷十九 志第九

(1)

八音五曰丝。丝,琴、瑟也,筑也,筝也,琵琶、空侯也。

(2)

空侯,初名坎侯。汉武帝赛灭南越,祠太一后土用乐,令乐人侯晖依琴作坎侯,言其坎坎应节奏也。侯者,因工人姓尔。后言空,音讹也。古施郊庙雅乐,近世来专用于楚声。宋孝武帝大明中,吴兴沈怀远被徙广州,造绕梁,其器与空侯相似。怀远后亡,其器亦绝。

8.《宋书》 南朝梁·沈约 卷四十六 列传第六

魏主又遣就二王借箜篌、琵琶等器及棋子。孝伯足词辩,亦北土之美。畅随宜应答,甚为敏捷,音韵详雅,魏人美之。

9.《宋书》 南朝梁·沈约 卷五十九 列传第十九

焘又遣就二王借箜篌、琵琶、筝、笛等器及棋子,义恭答曰:"受任戎行,不赍乐具。在此燕会,政使镇府命妓,有弦百条,是江南之美,今以相致。"世祖曰:"任居方岳,初不此经虑,且乐人常器,又观前来诸王赠别,有此琵琶,今以相与。棋子亦付。"孝伯言辞辩赡,

亦北土之美也。畅随宜应答,吐属如流,音韵详雅,风仪华润,孝伯及左右人并相视叹息。

10.《洛阳伽蓝记校释》 北魏·杨衒之 卷三

美人徐月华,善弹箜篌,能为明妃出塞之歌,闻者莫不动容。永安中,与卫将军原士康为侧室,宅近青阳门。徐鼓箜篌而歌,哀声入云,行路听者,俄而成市。徐常语士康曰:"王有二美姬,一名修容,一名艳姿,并蛾眉皓齿,洁貌倾城。修容亦能为绿水歌,艳姿善为火凤舞,并爱倾后室,宠冠诸姬。"士康闻此,遂常令徐歌绿水、火凤之曲焉。

11.《魏书》 北齐·魏收 卷一百 列传第八十八

乌洛侯国,在地豆于之北,去代都四千五百余里。其土下湿,多雾气而寒,民冬则穿地为室,夏则随原阜畜牧。多豕,有谷麦。无大君长,部落莫弗皆世为之。其俗绳发,皮服,以珠为饰。民尚勇,不为奸窃,故慢藏野积而无寇盗。好猎射。乐有箜篌,木槽革面而施九弦。其国西北有完水,东北流合于难水,其地小水皆注于难,东入于海。又西北二十日行有于巳尼大水,所谓北海也。世祖真君四年来朝,称其国西北有国家先帝旧墟,石室南北九十步,东西四十步,高七十尺,室有神灵,民多祈请。世祖遣中书侍郎李敞告祭焉,刊祝文于室之壁而还。

12.《魏书》 北齐·魏收 卷一百二 列传第九十

(1)
康国者,康居之后也。
(2)
有大小鼓、琵琶、五弦箜篌。婚姻丧制与突厥同。国立祖庙,

以六月祭之,诸国皆助祭。奉佛为胡书。气候温,宜五谷,勤修园蔬,树木滋茂。出马、驼、驴、犎牛、黄金、碙沙、赒香、阿薛那香、瑟瑟、獐皮、氍毹、锦、叠。多蒲萄酒,富家或致十石,连年不败。太延中,始遣使贡方物,后遂绝焉。

13.《通典》 唐·杜佑 卷七十九 礼三十九 沿革三十九

钟十六,无虡。镈四,无虡。(《尔雅》曰:"大钟谓之镛。"郭璞注曰:"《书》曰'笙镛以间'。亦名镈。")磬十六,无虡。(《礼记》曰:"有钟磬而无簨虡。"郑玄曰:"不悬之也。")埙一,箫四,笙一,篪一,柷一,敔一,瑟六,琴一,竽一,筑一,坎侯一。(《礼记》曰:"琴瑟张而不平,竽笙备而不和。")

14.《通典》 唐·杜佑 卷八十六 礼四十六 沿革四十六

后汉制,诸侯王、列侯,樟棺黑漆。中二千石以下,坎侯漆。(空中勘合而漆之,如漆坎侯,即箜篌。)

15.《通典》 唐·杜佑 卷一百四十四 乐四

(1)

箜篌,汉武帝使乐人侯调所作,以祠太一。或云侯晖所作。其声坎坎应节,谓之坎侯,声讹为空侯。侯者,因乐工人姓耳。古施郊庙雅乐,近代专用于楚声。宋孝武大明中,吴兴沈怀远被徙广州,造绕梁,其器与箜篌相似。怀远亡,其器亦绝。或谓师延靡靡乐,非也。旧说一依琴制。今按其形,似瑟而小,七弦,用拨弹之,如琵琶也。

(2)

竖箜篌,胡乐也。汉灵帝好之。体曲而长,二十二弦,竖抱于怀中,用两手齐奏,俗谓之擘箜篌。凤首箜篌,颈有轸。

16.《通典》 唐·杜佑 卷二百 边防十六

（1）

乌洛侯亦曰乌罗浑国,后魏通焉。在地豆于之北,其土下湿,多雾气而寒,冬则穿地为室,夏则随原阜畜牧。多豕,有谷麦。无大君长,部落莫弗皆代为之。其俗绳发,皮服,以珠为饰。人尚勇,不为奸窃,故慢藏野积而无寇盗。好猎射。乐有胡空侯,木槽革面而九弦。其国西北有完水,东流合于难水,东入于海。又西北二十日行有于巳尼大水,所谓北海也。太武帝真君四年来朝,称其国西北有魏先帝旧墟石室,南北九十步,东西四十步,高七十尺,室有神灵,人多祈请。太武帝遣中书侍郎李敞告祭焉,刻祝文于石室之壁而还。

（2）

大唐贞观六年,遣使朝贡云。乌罗浑国亦谓之乌护,乃言讹也。东与靺鞨,西与突厥,南与契丹,北与乌丸为邻,风俗与靺鞨同。

17.《北齐书》 唐·李百药 卷二十二 列传第十四

怀道弟宗道,性粗率,重任侠。历尚书郎、通直散骑常侍,后行南营州刺史。尝于晋阳置酒,宾游满坐。中书舍人马士达目其弹筝筱女妓云:"手甚纤素。"宗道即以此婢遗士达,士达固辞,宗道便命家人将解其腕,士达不得已而受之。将赴营州,于督亢陂大集乡人,杀牛聚会。有一旧门生酒醉,言辞之间,微有疏失,宗道遂令沉之于水。后坐酷滥除名。

18.《隋书》 唐·魏征、令狐德棻 卷十四 志第九

高祖既受命,定令,宫悬四面各二虡,通十二镈钟,为二十虡。虡各一人。建鼓四人,祝敔各一人。歌、琴、瑟、箫、筑、筝、挡筝、卧

箜篌、小琵琶，四面各十人，在编磬下。笙、竽、长笛、横笛、箫、筚篥、篪、埙，四面各八人，在编钟下。舞各八佾。

19.《隋书》 唐·魏征、令狐德棻 卷十五 志第十

（1）

《清乐》其始即《清商三调》是也，并汉来旧曲。乐器形制，并歌章古辞，与魏三祖所作者，皆被于史籍。属晋朝迁播，夷羯窃据，其音分散。苻永固平张氏，始于凉州得之。宋武平关中，因而入南，不复存于内地。及平陈后获之。高祖听之，善其节奏，曰："此华夏正声也。昔因永嘉，流于江外，我受天明命，今复会同。虽赏逐时迁，而古致犹在。可以此为本，微更损益，去其哀怨，考而补之。以新定律吕，更造乐器。"其歌曲有《阳伴》，舞曲有《明君》《并契》。其乐器有钟、磬、琴、瑟、击琴、琵琶、箜篌、筑、筝、节鼓、笙、笛、箫、篪、埙等十五种，为一部。工二十五人。

（2）

《西凉》者，起苻氏之末，吕光、沮渠蒙逊等，据有凉州，变龟兹声为之，号为秦汉伎。魏太武既平河西得之，谓之《西凉乐》。至魏、周之际，遂谓之《国伎》。今曲项琵琶、竖头箜篌之徒，并出自西域，非华夏旧器。《杨泽新声》《神白马》之类，生于胡戎。胡戎歌非汉魏遗曲，故其乐器声调，悉与书史不同。其歌曲有《永世乐》，解曲有《万世丰》，舞曲有《于阗佛曲》。其乐器有钟、磬、弹筝、搊筝、卧箜篌、竖箜篌、琵琶、五弦、笙、箫、大筚篥、长笛、小筚篥、横笛、腰鼓、齐鼓、担鼓、铜拔、贝等十九种，为一部。工二十七人。

（3）

《龟兹》者……其乐器有竖箜篌、琵琶、五弦、笙、笛、箫、筚篥、毛员鼓、都昙鼓、答腊鼓、腰鼓、羯鼓、鸡娄鼓、铜拔、贝等十五种，为一部。工二十人。

（4）

《天竺》者，起自张重华据有凉州，重四译来贡男伎，《天竺》即其乐焉。歌曲有《沙石疆》，舞曲有《天曲》。乐器有凤首箜篌、琵琶、五弦、笛、铜鼓、毛员鼓、都昙鼓、铜拔、贝等九种，为一部。工十二人。

（5）

《疏勒》，歌曲有《亢利死让乐》，舞曲有《远服》，解曲有《盐曲》。乐器有竖箜篌、琵琶、五弦、笛、箫、筚篥、答腊鼓、腰鼓、羯鼓、鸡娄鼓等十种，为一部，工十二人。

（6）

《安国》，歌曲有《附萨单时》，舞曲有《末奚》，解曲有《居和祇》。乐器有箜篌、琵琶、五弦、笛、箫、筚篥、双筚篥、正鼓、和鼓、铜拔等十种，为一部。工十二人。

（7）

《高丽》，歌曲有《芝栖》，舞曲有《歌芝栖》。乐器有弹筝、卧箜篌、竖箜篌、琵琶、五弦、笛、笙、箫、小筚篥、桃皮筚篥、腰鼓、齐鼓、担鼓、贝等十四种，为一部。工十八人。

20.《隋书》 唐·魏征、令狐德棻 卷八十一 列传第四十六
有鼓角、箜篌、筝、竽、篪、笛之乐，投壶、围棋、樗蒲、握槊、弄珠之戏。行宋《元嘉历》，以建寅月为岁首。国中大姓有八族，沙氏、燕氏、刕氏、解氏、贞氏、国氏、木氏、苗氏。婚娶之礼，略同于华。丧制如高丽。有五谷、牛、猪、鸡，多不火食。厥田下湿，人皆山居。有巨栗。每以四仲之月，王祭天及五帝之神。立其始祖仇台庙于国城，岁四祠之。国西南人岛居者十五所，皆有城邑。

21.《隋书》 唐·魏征、令狐德棻 卷八十三 列传第四十八
有大小鼓、琵琶、五弦、箜篌、笛。婚姻丧制与突厥同。

22.《唐六典》 唐·李林甫等 卷十四 太常寺

凡大燕会,则设十部之伎于庭,以备华夷:一曰燕乐伎,有景云乐之舞、庆善乐之舞、破阵乐之舞、承天乐之舞;(玉磬、方响、挡筝、筑、卧箜篌、小箜篌、大琵琶、小琵琶、大五弦、小五弦、吹叶、大笙、小笙、长笛、尺八、大觱篥、小觱篥、大箫、小箫、正铜钹、和铜钹各一,歌二人,揩鼓、连鼓、鼗鼓、桴鼓、贝各二。)二曰清乐伎;(编钟、编磬各一架,瑟、弹琴、击琴、琵琶、箜篌、筝、筑、节鼓各一,歌二人,笙、长笛、箫、篪各二,吹叶一人,舞四人。)三曰西凉伎;(编钟、编磬各一架,歌二人,弹筝、挡筝、卧箜篌、竖箜篌、琵琶、五弦、笙、长笛、短笛、大觱篥、小觱篥、箫、腰鼓、齐鼓、担鼓各一,铜钹二,贝一,白舞一人,方舞四人。)四曰天竺伎;(凤首箜篌、琵琶、五弦、横笛、铜鼓、都昙鼓、毛员鼓各一,铜钹二,贝一,舞二人。)五曰高丽伎;(弹筝、卧箜篌、竖箜篌、琵琶、五弦、笙、横笛、小觱篥、箫、桃皮觱篥、腰鼓、齐鼓、担鼓、贝各一,舞四人。)六曰龟兹伎;(竖箜篌、琵琶、五弦、笙、箫、横笛、觱篥各一,铜钹二,答腊鼓、毛贝鼓、都昙鼓、羯鼓、侯提鼓、腰鼓、鸡娄鼓、贝各一,舞四人。)七曰安国伎;(竖箜篌、琵琶、五弦、横笛、大觱篥、双觱篥、正鼓、和鼓各一,铜钹二,舞二人。)八曰疏勒伎;(竖箜篌、琵琶、五弦、横笛、箫、觱篥、答腊鼓、羯鼓、侯提鼓、鸡娄鼓各一,舞二人。)九曰高昌伎;(竖箜篌、琵琶、五弦、笙、横笛、箫、觱篥、腰鼓、鸡娄鼓各一,铜角一,舞二人。)十曰康国伎。(笛二,正鼓、和鼓各一,铜钹二,舞二人。)

23.《通典》 唐·杜佑 卷一百四十四 乐四

(1)

箜篌,汉武帝使乐人侯调所作,以祠太一。或云侯晖所作。其声坎坎应节,谓之坎侯,声讹为空侯。侯者,因乐工人姓耳。古施郊庙雅乐,近代专用于楚声。宋孝武大明中,吴兴沈怀远被徙广

州,造绕梁,其器与箜篌相似。怀远亡,其器亦绝。或谓师延靡靡乐,非也。旧说一依琴制。今按其形,似瑟而小,七弦,用拨弹之,如琵琶也。

（2）

竖箜篌,胡乐也。汉灵帝好之。体曲而长,二十二弦,竖抱于怀中,用两手齐奏,俗谓之擘箜篌。凤首箜篌,颈有轸。

24.《通典》 唐·杜佑 卷一百四十六 乐六

（1）

《景云乐》,舞八人,花锦袍,五色绫裤,彩云冠,乌皮靴;《庆善乐》,舞四人,紫绫袍,大袖,丝布裤,假髻;《破阵乐》,舞四人,绯绫裤,锦衿襈,绯绫裤;《承天乐》,舞四人,紫袍,进德冠,并金铜带。乐用玉磬一架,大方响一架,挡筝一,筑一,卧箜篌一,大箜篌一,小箜篌一,大琵琶一,小琵琶一,大五弦琵琶一,小五弦琵琶一,吹叶一,大笙一,小笙一,大筚篥一,小筚篥一,大箫一,小箫一,正铜钹一,和铜钹一,长笛一,尺八一,短笛一,揩鼓一,连鼓一,鼗鼓二,浮鼓二,歌二。此乐唯《景云舞》近存,余并亡。

（2）

《西凉乐》者,起符氏之末,吕光、沮渠蒙逊等据有凉州,变龟兹声为之,号为《秦汉伎》。后魏太武既平河西,得之,谓之《西凉乐》。至魏、周之际,遂谓之《国伎》。魏代至隋咸重之。其曲项琵琶、竖头箜篌之徒,并出自西域,非华夏旧器。

25.《通典》 唐·杜佑 卷一百九十三 边防九

康国都于萨宝水上阿禄迪城,王索发,冠七宝金花,衣绫、罗、锦、绣、白叠。其妻有髻,幪以帛巾。丈夫剪发,锦袍。名为强国,

西域诸国多归之。人皆深目高鼻，多须髯。善于商贾，诸夷多凑其国。有大小鼓、琵琶、五弦箜篌、笛。婚姻丧制与突厥同。俗奉佛，为胡书。气候温，宜五谷，勤修园蔬，树木滋茂。出马、驼、骡、驴、犎牛、黄金、硇砂、甘松香、阿萨那香、瑟瑟、麖皮、氍毹、锦、叠。多蒲萄酒，富家或置千石，连年不败。

26.《通典》 唐·杜佑　卷二百　边防十六

张骞使西域，得摩诃兜勒曲，汉武采之以为鼓吹。东汉魏晋，乐则胡笛箜篌，御则胡床，食则羌炙、貊炙，器则蛮盘，祠则胡天。晋末五胡递居中夏，岂无天道，亦人事使之然也。华人，步卒也，利险阻；虏人，骑兵也，利平地。彼利驰突，我则坚守，无与追奔，无与竞逐。来则杜险使无进，去则闭险使无还。冲以长戟，临以强弩，非求胜之也，创之而已。措彼顽凶，置之度外，譬诸虫豸，方乎虺蝎。如是，何礼让之接，何曲直之争哉！贶故曰班固之论，详而未尽者也。

27.《旧唐书》 后晋·刘昫等　卷二十五　志第五

《传》曰："大羹不致，粢食不凿，昭其俭也。"《书》曰："黍稷非馨，明德惟馨。"事神在于虔诚，不求厌饫。三年一禘，不欲黩也。三献而终，礼有成也。《风》有《采苹》《采蘩》，《雅》有《行苇》《泂酌》，守以忠信，神其舍诸！若以今之珍馔，平生所习，求神无方，何必师古。簠簋可去，而盘盂杯案当在御矣；《韶》《濩》可息，而箜篌笛笙当在奏矣。凡斯之流，皆非正物，或兴于近代，或出于蕃夷，耳目之娱，本无则象，用之宗庙，后嗣何观？欲为永式，恐未可也。且自汉已降，诸陵皆有寝宫，岁时朔望，荐以常馔，此既常行，亦足尽至孝之情矣。宗庙正礼，宜仍典故，率情变革，人情所难。

28.《旧唐书》 后晋·刘昫等 卷二十九 志第九

（1）

……《承天乐》，舞四人，紫袍，进德冠，并铜带。乐用玉磬一架，大方响一架，挡筝一，卧箜篌一，小箜篌一，大琵琶一，大五弦琵琶一，小五弦琵琶一，大笙一，小笙一，大筚篥一，小筚篥一，大箫一，小箫一，正铜拔一，和铜拔一，长笛一，短笛一，楷鼓一，连鼓一，鼗鼓一，桴鼓一，工歌二。此乐惟《景云舞》仅存，余并亡。

（2）

箜篌，汉武帝使乐人侯调所作，以祠太一。或云侯辉所作，其声坎坎应节，谓之坎侯，声讹为箜篌。或谓师延靡靡乐，非也。旧说亦依琴制，今按其形，似瑟而小，七弦，用拨弹之，如琵琶。竖箜篌，胡乐也。汉灵帝好之。体曲而长，二十有二弦，竖抱于怀，用两手齐奏，俗谓之擘箜篌。凤首箜篌，有项如轸。

七弦，郑善子作，开元中进。形如阮咸，其下缺少而身大，旁有少缺，取其身便也。弦十三隔，孤柱一，合散声七，隔声九十一，柱声一，总九十九声，随调应律。

（3）

当江南之时，《巾舞》《白纻》《巴渝》等衣服各异。梁以前舞人并二八，梁舞省之，咸用八人而已。令工人平巾帻，绯裤褶。舞四人，碧轻纱衣，裙襦大袖，画云凤之状。漆鬟髻，饰以金铜杂花，状如雀钗，锦履。舞容闲婉，曲有姿态。沈约《宋书》志江左诸曲哇淫，至今其声调犹然。观其政已乱，其俗已淫，既怨且思矣，而从容雅缓，犹有古士君子之遗风。他乐则莫与为比。

乐用钟一架，磬一架，琴一，三弦琴一，击琴一，瑟一，秦琵琶一，卧箜篌一，筑一，筝一，节鼓一，笙二，笛二，箫二，篪二，叶二，歌二。

（4）

《西凉乐》者，后魏平沮渠氏所得也。晋、宋末，中原丧乱，张轨据有河西，苻秦通凉州，旋复隔绝。其乐具有钟磬，盖凉人所传中国旧乐，而杂以羌胡之声也。魏世共隋咸重之。工人平巾帻，绯褶。白舞一人，方舞四人。白舞今阙。方舞四人，假髻，玉支钗，紫丝布褶，白大口裤，五彩接袖，乌皮靴。乐用钟一架，磬一架，弹筝一，挡筝一，卧箜篌一，竖箜篌一，琵琶一，五弦琵琶一，笙一，箫一，竿篥一，小筚篥一，笛一，横笛一，腰鼓一，齐鼓一，檐鼓一，铜拔一，贝一。编钟今亡。

（5）

《高丽乐》，工人紫罗帽，饰以鸟羽，黄大袖，紫罗带，大口裤，赤皮靴，五色绦绳。舞者四人，椎髻于后，以绛抹额，饰以金珰。二人黄裙襦，赤黄裤，极长其袖，乌皮靴，双双并立而舞。乐用弹筝一，挡筝一，卧箜篌一，竖箜篌一，琵琶一，义觜笛一，笙一，箫一，小筚篥一，大筚篥一，桃皮筚篥一，腰鼓一，齐鼓一，檐鼓一，贝一。武太后时尚二十五曲，今惟习一曲，衣服亦浸衰败，失其本风。

《百济乐》，中宗之代，工人死散。岐王范为太常卿，复奏置之，是以音伎多阙。舞二人，紫大袖裙襦，章甫冠，皮履。乐之存者，筝、笛、桃皮筚篥、箜篌、歌。

此二国，东夷之乐也。

（6）

《扶南乐》，舞二人，朝霞行缠，赤皮靴。隋世全用《天竺乐》，今其存者，有羯鼓、都昙鼓、毛员鼓、箫、笛、筚篥、铜拔、贝。

《天竺乐》，工人皂丝布头巾，白练襦，紫绫裤，绯帔。舞二人，辫发，朝霞袈裟，行缠，碧麻鞋。袈裟，今僧衣是也。乐用铜鼓、羯鼓、毛员鼓、都昙鼓、筚篥、横笛、凤首箜篌、琵琶、铜拔、贝。毛员鼓、都昙鼓今亡。

《骠国乐》,贞元中,其王来献本国乐,凡一十二曲,以乐工三十五人来朝。乐曲皆演释氏经论之辞。

此三国,南蛮之乐。

(7)

《高昌乐》,舞二人,白袄锦袖,赤皮靴,赤皮带,红抹额。乐用答腊鼓一,腰鼓一,鸡娄鼓一,羯鼓一,箫二,横笛二,筚篥二,琵琶二,五弦琵琶二,铜角一,箜篌一。箜篌今亡。

《龟兹乐》,工人皂丝布头巾,绯丝布袍,锦袖,绯布裤。舞者四人,红抹额,绯袄,白裤帑,乌皮靴。乐用竖箜篌一,琵琶一,五弦琵琶一,笙一,横笛一,箫一,筚篥一,毛员鼓一,都昙鼓一,答腊鼓一,腰鼓一,羯鼓一,鸡娄鼓一,铜拔一,贝一。毛员鼓今亡。

《疏勒乐》,工人皂丝布头巾,白丝布裤,锦襟褾。舞二人,白袄,锦袖,赤皮靴,赤皮带。乐用竖箜篌、琵琶、五弦琵琶、横笛、箫、筚篥、答腊鼓、腰鼓、羯鼓、鸡娄鼓。

《康国乐》,工人皂丝布头巾,绯丝布袍,锦领。舞二人,绯袄,锦领袖,绿绫浑裆裤,赤皮靴,白裤帑。舞急转如风,俗谓之胡旋。乐用笛二,正鼓一,和鼓一,铜拔一。

《安国乐》,工人皂丝布头巾,锦褾领,紫袖裤。舞二人,紫袄,白裤帑,赤皮靴。乐用琵琶、五弦琵琶、竖箜篌、箫、横笛、筚篥、正鼓、和鼓、铜拔、箜篌。五弦琵琶今亡。

此五国,西戎之乐也。

(8)

箜篌,汉武帝使乐人侯调所作,以祠太一。或云侯辉所作,其声坎坎应节,谓之坎侯,声讹为箜篌。或谓师延靡靡乐,非也。旧说亦依琴制,今按其形,似瑟而小,七弦,用拨弹之,如琵琶。竖箜篌,胡乐也,汉灵帝好之。体曲而长,二十有二弦,竖抱于怀,用两手齐奏,俗谓之擘箜篌。凤首箜篌,有项如轸。

七弦,郑善子作,开元中进。形如阮咸,其下缺少而身大,傍有少缺,取其身便也。弦十三隔,孤柱一,合散声七,隔声九十一,柱声一,总九十九声,随调应律。

29.《旧唐书》 后晋·刘昫等 卷一百一十一 列传第六十一

禄山之乱,征翰讨贼,拜适左拾遗,转监察御史,仍佐翰守潼关。及翰兵败,适自骆谷西驰,奔赴行在,及河池郡,谒见玄宗,因陈潼关败亡之势曰:"仆射哥舒翰忠义感激,臣颇知之,然疾病沉顿,智力将竭。监军李大宜与将士约为香火,使倡妇弹箜篌琵琶以相娱乐,樗蒲饮酒,不恤军务。"

30.《新唐书》 宋·欧阳修、宋祁 卷二十一 志第十一

(1)

燕乐。高祖即位,仍隋制设九部乐:《燕乐伎》,乐工舞人无变者。《清商伎》者,隋清乐也。有编钟、编磬、独弦琴、击琴、瑟、秦琵琶、卧箜篌、筑、筝、节鼓,皆一;笙、笛、箫、篪、方响、跋膝,皆二。歌二人,吹叶一人,舞者四人,并习《巴渝舞》。《西凉伎》,有编钟、编磬,皆一;弹筝、挡筝、卧箜篌、竖箜篌、琵琶、五弦、笙、箫、觱篥、小觱篥、笛、横笛、腰鼓、齐鼓、檐鼓,皆一;铜钹二,贝一。白舞一人,方舞四人。《天竺伎》,有铜鼓、羯鼓、都昙鼓、毛员鼓、觱篥、横笛、凤首箜篌、琵琶、五弦、贝,皆一;铜钹二,舞者二人。《高丽伎》,有弹筝、挡筝、凤首箜篌、卧箜篌、竖箜篌、琵琶,以蛇皮为槽,厚寸余,有鳞甲,楸木为面,象牙为捍拨,画国王形。又有五弦、义觜笛、笙、葫芦笙、箫、小觱篥、桃皮觱篥、腰鼓、齐鼓、檐鼓、龟头鼓、铁版、贝、大觱篥。胡旋舞,舞者立球上,旋转如风。《龟兹伎》,有弹筝、竖箜篌、琵琶、五弦、横笛、笙、箫、觱篥、答腊鼓、毛员鼓、都昙鼓、侯提

鼓、鸡娄鼓、腰鼓、齐鼓、檐鼓、贝，皆一；铜钹二。舞者四人。设五方师子，高丈余，饰以方色。每师子有十二人，画衣，执红拂，首加红袜，谓之师子郎。《安国伎》，有竖箜篌、琵琶、五弦、横笛、箫、觱篥、正鼓、和鼓、铜钹，皆一；舞者二人。《疏勒伎》，有竖箜篌、琵琶、五弦、箫、横笛、觱篥、答腊鼓、羯鼓、侯提鼓、腰鼓、鸡娄鼓，皆一；舞者二人。《康国伎》，有正鼓、和鼓，皆一；笛、铜钹，皆二。舞者二人。工人之服皆从其国。

（2）

隋乐每奏九部乐终，辄奏《文康乐》，一曰《礼毕》。太宗时，命削去之，其后遂亡。及平高昌，收其乐。有竖箜篌、铜角，一；琵琶、五弦、横笛、箫、觱篥、答腊鼓、腰鼓、鸡娄鼓、羯鼓，皆二人。工人布巾，袷袍，锦襟，金铜带，画绔。舞者二人，黄袍袖，练襦，五色绦带，金铜耳珰；赤靴。自是初有十部乐。

（3）

高宗即位，景云见，河水清，张文收采古谊为《景云河清歌》，亦名燕乐。有玉磬、方响、搊筝、筑、卧箜篌、大小箜篌、大小琵琶、大小五弦、吹叶、大小笙、大小觱篥、箫、铜钹、长笛、尺八、短笛，皆一；毛员鼓、连鼗鼓、桴鼓、贝，皆二。每器工一人，歌二人。工人绛袍，金带，乌靴。舞者二十人。分四部：一《景云舞》，二《庆善舞》，三《破阵舞》，四《承天舞》。《景云乐》，舞八人，五色云冠，锦袍，五色裤，金铜带。《庆善乐》，舞四人，紫袍，白裤。《破陈乐》，舞四人，绫袍，绛裤。《承天乐》，舞四人，进德冠，紫袍，白裤。《景云舞》，元会第一奏之。

第四章
瑟历史文献

1.《史记》 汉·司马迁 卷十二 孝武本纪第十二

其年,既灭南越,上有嬖臣李延年以好音见。上善之,下公卿议,曰:"民间祠尚有鼓舞之乐,今郊祠而无乐,岂称乎?"公卿曰:"古者祀天地皆有乐,而神祇可得而礼。"或曰:"泰帝使素女鼓五十弦瑟,悲,帝禁不止,故破其瑟为二十五弦。"于是塞南越,祷祠泰一、后土,始用乐舞,益召歌儿,作二十五弦及箜篌瑟自此起。

2.《史记》 汉·司马迁 卷二十四 乐书第二

(1)

凡音者,生于人心者也;乐者,通于伦理者也。是故知声而不知音者,禽兽是也;知音而不知乐者,众庶是也。唯君子为能知乐。是故审声以知音,审音以知乐,审乐以知政,而治道备矣。是故不知声者不可与言音,不知音者不可与言乐。知乐则几于礼矣。礼乐皆得,谓之有德。德者得也。是故乐之隆,非极音也;食飨之礼,非极味也。清庙之瑟,朱弦而疏越,一倡而三叹,有遗音者矣。大飨之礼,尚玄酒而俎腥鱼,大羹不和,有遗味者矣。是故先王之制礼乐也,非以极口腹耳目之欲也,将以教民平好恶而反人道之正也。

（2）

是故君子反情以和其志，比类以成其行。奸声乱色不留聪明，淫乐废礼不接于心术，惰慢邪辟之气不设于身体，使耳目鼻口心知百体皆由顺正，以行其义。然后发以声音，文以琴瑟，动以干戚，饰以羽旄，从以箫管，奋至德之光，动四气之和，以著万物之理。

（3）

子夏答曰："郑音好滥淫志，宋音燕女溺志，卫音趣数烦志，齐音骜辟骄志，四者皆淫于色而害于德，是以祭祀不用也。《诗》曰：'肃雍和鸣，先祖是听。'夫肃肃，敬也；雍雍，和也。夫敬以和，何事不行？为人君者，谨其所好恶而已矣。君好之则臣为之，上行之则民从之。《诗》曰'诱民孔易'，此之谓也。然后圣人作为鼗鼓椌楬埙箎，此六者，德音之音也。然后钟磬竽瑟以和之，干戚旄狄以舞之。此所以祭先王之庙也，所以献酬酳酢也，所以官序贵贱各得其宜也，此所以示后世有尊卑长幼序也。钟声铿，铿以立号，号以立横，横以立武。君子听钟声则思武臣。石声磬，磬以立别，别以致死。君子听磬声则思死封疆之臣。丝声哀，哀以立廉，廉以立志。君子听琴瑟之声则思志义之臣。竹声滥，滥以立会，会以聚众。君子听竽笙箫管之声则思畜聚之臣。鼓鼙之声欢，欢以立动，动以进众。君子听鼓鼙之声则思将帅之臣。君子之听音，非听其铿枪而已也，彼亦有所合之也。"

（4）

故乐音者，君子之所养义也。夫古者，天子诸侯听钟磬未尝离于庭，卿大夫听琴瑟之音未尝离于前，所以养行义而防淫佚也。夫淫佚生于无礼，故圣王使人耳闻《雅》《颂》之音，目视威仪之礼，足行恭敬之容，口言仁义之道。故君子终日言而邪辟无由入也。

3.《史记》 汉·司马迁 卷二十八 封禅书第六

其春,既灭南越,上有嬖臣李延年以好音见。上善之,下公卿议,曰:"民间祠尚有鼓舞乐,今郊祀而无乐,岂称乎?"公卿曰:"古者祠天地皆有乐,而神祇可得而礼。"或曰:"太帝使素女鼓五十弦瑟,悲,帝禁不止,故破其瑟为二十五弦。"于是塞南越,祷祠太一、后土,始用乐舞,益召歌儿,作二十五弦及空侯琴瑟自此起。

4.《史记》 汉·司马迁 卷三十一 吴太伯世家第一

自卫如晋,将舍于宿,闻钟声,曰:"异哉!吾闻之,辩而不德,必加于戮。夫子获罪于君以在此,惧犹不足,而又可以畔乎?夫子之在此,犹燕之巢于幕也。君在殡而可以乐乎?"遂去之。文子闻之,终身不听琴瑟。

5.《史记》 汉·司马迁 卷四十六 田敬仲完世家第十六

淳于髡曰:"大车不较,不能载其常任;琴瑟不较,不能成其五音。"驺忌子曰:"谨受令,请谨修法律而督奸吏。"淳于髡说毕,趋出,至门,而面其仆曰:"是人者,吾语之微言五,其应我若响之应声,是人必封不久矣。"居期年,封以下邳,号曰成侯。

6.《史记》 汉·司马迁 卷六十九 苏秦列传第九

(1)

"夫衡人者,皆欲割诸侯之地以予秦。秦成,则高台榭,美宫室,听竽瑟之音,前有楼阙轩辕,后有长姣美人,国被秦患而不与其忧。是故夫衡人日夜务以秦权恐愒诸侯以求割地,故愿大王孰计之也。"

(2)

临菑甚富而实,其民无不吹竽鼓瑟,弹琴击筑,斗鸡走狗,六博

蹴鞠者。临菑之涂,车毂击,人肩摩,连衽成帷,举袂成幕,挥汗成雨,家殷人足,志高气扬。夫以大王之贤与齐之强,天下莫能当。今乃西面而事秦,臣窃为大王羞之。

7.《史记》 汉·司马迁 卷八十一 廉颇蔺相如列传第二十一

(1)

秦王饮酒酣,曰:"寡人窃闻赵王好音,请奏瑟。"赵王鼓瑟。秦御史前书曰"某年月日,秦王与赵王会饮,令赵王鼓瑟"。蔺相如前曰:"赵王窃闻秦王善为秦声,请奏盆缻秦王,以相娱乐。"秦王怒,不许。于是相如前进缻,因跪请秦王。秦王不肯击缻。相如曰:"五步之内,相如请得以颈血溅大王矣!"左右欲刃相如,相如张目叱之,左右皆靡。于是秦王不怿,为一击缻。相如顾召赵御史书曰"某年月日,秦王为赵王击缻"。秦之群臣曰:"请以赵十五城为秦王寿"。蔺相如亦曰:"请以秦之咸阳为赵王寿。"秦王竟酒,终不能加胜于赵。赵亦盛设兵以待秦,秦不敢动。

(2)

蔺相如曰:"王以名使括,若胶柱而鼓瑟耳。括徒能读其父书传,不知合变也。"赵王不听,遂将之。

8.《史记》 汉·司马迁 卷九十七 郦生陆贾列传第三十七

孝惠帝时,吕太后用事,欲王诸吕,畏大臣有口者,陆生自度不能争之,乃病免家居。以好畤田地善,可以家焉。有五男,乃出所使越得橐中装卖千金,分其子,子二百金,令为生产。陆生常安车驷马,从歌舞鼓琴瑟侍者十人,宝剑直百金,谓其子曰:"与汝约:过汝,汝给吾人马酒食,极欲,十日而更。所死家,得宝剑车骑侍从者。一岁中往来过他客,率不过再三过,数见不鲜,无久慁公为也。"

9.《史记》 汉·司马迁 卷一百二 张释之冯唐列传第四十二

顷之,至中郎将。从行至霸陵,居北临厕。是时慎夫人从,上指示慎夫人新丰道,曰:"此走邯郸道也。"使慎夫人鼓瑟,上自倚瑟而歌,意惨凄悲怀,顾谓群臣曰:"嗟乎! 以北山石为椁,用纻絮斫陈,蕠漆其间,岂可动哉!"左右皆曰:"善。"释之前进曰:"使其中有可欲者,虽锢南山犹有郄;使其中无可欲者,虽无石椁,又何戚焉!"文帝称善。其后拜释之为廷尉。

10.《史记》 汉·司马迁 卷一百一十七 司马相如列传第五十七

历唐尧于崇山兮,过虞舜于九疑。纷湛湛其差错兮,杂遝胶葛以方驰。骚扰冲苁其相纷挐兮,滂濞泱轧洒以林离。钻罗列聚丛以茏茸兮,衍曼流烂坛以陆离。径入雷室之砰磷郁律兮,洞出鬼谷之崛礨嵬磈。遍览八纮而观四荒兮,朅渡九江而越五河。经营炎火而浮弱水兮,杭绝浮渚而涉流沙。奄息总极氾滥水嬉兮,使灵娲鼓瑟而舞冯夷。时若薆薆将混浊兮,召屏翳诛风伯而刑雨师。西望昆仑之轧沕洸忽兮,直径驰乎三危。排阊阖而入帝宫兮,载玉女而与之归。舒阆风而摇集兮,亢乌腾而一止。低回阴山翔以纡曲兮,吾乃今目睹西王母曤然白首。载胜而穴处兮,亦幸有三足乌为之使。必长生若此而不死兮,虽济万世不足以喜。

11.《史记》 汉·司马迁 卷一百二十九 货殖列传第六十九

中山地薄人众,犹有沙丘纣淫地余民,民俗懁急,仰机利而食。丈夫相聚游戏,悲歌慷慨,起则相随椎剽,休则掘冢作巧奸冶,多美物,为倡优。女子则鼓鸣瑟,跕屣,游媚贵富,入后宫,遍诸侯。

12.《战国策》 汉·刘向集录 卷十二 齐五

臣之所闻,攻战之道,非师者,虽有百万之军,比之堂上;虽有阖闾、吴起之将,禽之户内;千丈之城,拔之尊俎之间;百尺之冲,折之衽席之上。故钟鼓竽瑟之音不绝,地可广而欲可成;和乐、倡优、侏儒之笑不之,诸侯可同日而致也。故名配天地不为尊,利制海内不为厚。故夫善为王业者,在劳天下而自佚,乱天下而自安。

13.《战国策》 汉·刘向集录 卷十九 赵二

夫横人者,皆欲割诸侯之地以与秦成,与秦成,则高台,美宫室,听竽瑟之音,察五味之和,前有轩辕,后有长庭,美人巧笑,卒有秦患,而不与其忧。是故横人日夜务以秦权恐猲诸侯,以求割地。愿大王之熟计之也。

14.《列女传》 汉·刘向 卷六 辩通传

居三日,四方之士多归于齐,而国以治。诗云:"既见君子,并坐鼓瑟。"此之谓也。

15.《列女传》 汉·刘向 卷七 孽嬖传

赵灵吴女者,号孟姚吴广之女,赵武灵王之后也。初,武灵王娶韩王女为夫人,生子章,立以为后,章为太子。王尝梦见处女,鼓瑟而歌,曰:"美人荧荧兮,颜若苕之荣,命兮命兮,逢天时而生,曾莫我嬴嬴。"

16.《汉书》 汉·班固 卷九 元帝纪第九

赞曰:臣外祖兄弟为元帝侍中,语臣曰元帝多材艺,善史书。鼓琴瑟,吹洞箫,自度曲,被歌声,分刌节度,穷极幼眇。少而好儒,及即位,征用儒生,委之以政,贡、薛、韦、匡迭为宰相。而上牵制文

义,优游不断,孝宣之业衰焉。然宽弘尽下,出于恭俭,号令温雅,有古之风烈。

17.《汉书》 汉·班固 卷二十二 礼乐志第二

(1)

"……辟之琴瑟不调,甚者必解而更张之,乃可鼓也。为政而不行,甚者必变而更化之,乃可理也。故汉得天下以来,常欲善治,而至今不能胜残去杀者,失之当更化而不能更化也。古人有言:'临渊羡鱼,不如归而结网。'今临政而愿治七十余岁矣,不如退而更化。更化则可善治,而灾害日去,福禄日来矣。"是时,上方征讨四夷,锐志武功,不暇留意礼文之事。

(2)

天地并况,惟予有慕,爰熙紫坛,思求厥路。恭承禋祀,缊豫为纷,黼绣周张,承神至尊。千童罗舞成八溢,合好效欢虞泰一。九歌毕奏斐然殊,鸣琴竽瑟会轩朱。璆磬金鼓,灵其有喜,百官济济,各敬厥事。盛牲实俎进闻膏,神奄留,临须摇。长丽前掞光耀明,寒暑不忒况皇章。展诗应律铏玉鸣,函宫吐角激徵清。发梁扬羽申以商,造兹新音永久长。声气远条凤鸟翔,神夕奄虞盖孔享。

(3)

景星显见,信星彪列,象载昭庭,日亲以察。参侔开阖,爰推本纪,汾脽出鼎,皇祐元始。五音六律,依韦飨昭,杂变并会,雅声远姚。空桑琴瑟结信成,四兴递代八风生。殷殷钟石羽籥鸣,河龙供鲤醇牺牲。百末旨酒布兰生。泰尊柘浆析朝酲。微感心攸通修名,周流常羊思所并。穰穰复正直往甯,冯蠵切和疏写平。上天布施后土成,穰穰丰年四时荣。

(4)

"……张瑟员八人,七人可罢。《安世乐》鼓员二十人,十九人

可罢。沛吹鼓员十二人,族歌鼓员二十七人,陈吹鼓员十三人,商乐鼓员十四人,东海鼓员十六人,长乐鼓员十三人,缦乐鼓员十三人,凡鼓八,员百二十八人,朝贺置酒,陈前殿房中,不应经法。治竽员五人,楚鼓员六人,常从倡三十人,常从象人四人,诏随常从倡十六人,秦倡员二十九人,秦倡象人员三人,诏随秦倡一人,雅大人员九人,朝贺置酒为乐。楚四会员十七人,巴四会员十二人,铫四会员十二人,齐四会员十九人,蔡讴员三人,齐讴员六人,竽瑟钟磬员五人,皆郑声,可罢。师学百四十二人,其七十二人给大官挏马酒,其七十人可罢。大凡八百二十九人,其三百八十八人不可罢,可领属大乐,其四百四十一人不应经法,或郑卫之声,皆可罢。"奏可。然百姓渐渍日久,又不制雅乐有以相变,豪富吏民湛沔自若,陵夷坏于王莽。

18.《汉书》 汉·班固 卷二十五上 郊祀志第五上

其春,既灭南越,嬖臣李延年以好音见。上善之,下公卿议,曰:"民间祠有鼓舞乐,今郊祀而无乐,岂称乎?"公卿曰:"古者祠天地皆有乐,而神祇可得而礼。"或曰:"泰帝使素女鼓五十弦瑟,悲,帝禁不止,故破其瑟为二十五弦。"于是塞南越,祷祠泰一、后土,始用乐舞。益召歌儿,作二十五弦及空侯瑟自此起。

19.《汉书》 汉·班固 卷三十 艺文志第十

共王往入其宅,闻鼓琴瑟钟磬之音,于是惧,乃止不坏。孔安国者,孔子后也,悉得其书,以考二十九篇,得多十六篇。安国献之。遭巫蛊事,未列于学官。刘向以中古文校欧阳、大小夏侯三家经文,《酒诰》脱简一,《召诰》脱简二。率简二十五字者,脱亦二十五字,简二十二字者,脱亦二十二字,文字异者七百有余,脱字数十。《书》者,古之号令,号令于众,其言不立具,则听受施行者弗

晓。古文读应尔雅,故解古今语而可知也。

20.《汉书》 汉·班固 卷四十三 郦陆朱刘叔孙传第十三
孝惠时,吕太后用事,欲王诸吕,畏大臣及有口者。贾自度不能争之,乃病免。以好畤田地善,往家焉。有五男,乃出所使越橐中装,卖千金,分其子,子二百金,令为生产。贾常乘安车驷马,从歌鼓瑟侍者十人,宝剑直百金,谓其子曰:"与女约:过女,女给人马酒食极(饮)〔欲〕,十日而更。所死家,得宝剑车骑侍从者。一岁中以往来过它客,率不过再过,数击鲜,毋久溷女为也。"

21.《汉书》 汉·班固 卷四十六 万石卫直周张传第十六
万石君石奋,其父赵人也。赵亡,徙温。高祖东击项籍,过河内,时奋年十五,为小吏,侍高祖。高祖与语,爱其恭敬,问曰:"若何有?"对曰:"有母,不幸失明。家贫。有姊,能鼓瑟。"高祖曰:"若能从我乎?"曰:"愿尽力。"于是高祖召其姊为美人,以奋为中涓,受书谒。徙其家长安中戚里,以姊为美人故也。

22.《汉书》 汉·班固 卷五十 张冯汲郑传第二十
顷之,至中郎将。从行至霸陵,上居外临厕。时慎夫人从,上指视慎夫人新丰道,曰:"此走邯郸道也。"使慎夫人鼓瑟,上自倚瑟而歌,意凄怆悲怀,顾谓群臣曰:"嗟乎!以北山石为椁,用纻絮斫陈漆其间,岂可动哉!"左右皆曰:"善。"释之前曰:"使其中有可欲,虽锢南山犹有隙;使其中亡可欲,虽亡石椁,又何戚焉?"文帝称善。其后,拜释之为廷尉。

23.《汉书》 汉·班固 卷五十三 景十三王传第二十三
恭王初好治宫室,坏孔子旧宅以广其宫,闻钟磬琴瑟之声,遂

不敢复坏,于其壁中得古文经传。

24.《汉书》 汉·班固 卷五十六 董仲舒传第二十六

窃譬之琴瑟不调,甚者必解而更张之,乃可鼓也;为政而不行,甚者必变而更化之,乃可理也。当更张而不更张,虽有良工不能善调也;当更化而不更化,虽有大贤不能善治也。故汉得天下以来,常欲善治而至今不可善治者,失之于当更化而不更化也。古人有言曰:"临渊羡鱼,不如(蛛)〔退〕而结网。"今临政而愿治七十余岁矣,不如退而更化;更化则可善治,善治则灾害日去,福禄日来。《诗》云:"宜民宜人,受禄于天。"为政而宜于民者,固当受禄于天。夫仁谊礼知信五常之道,王者所当修饬也;五者修饬,故受天之祐,而享鬼神之灵,德施于方外,延及群生也。

25.《汉书》 汉·班固 卷六十三 武五子传第三十三

胥既见使者还,置酒显阳殿,召太子霸及子女董訾、胡生等夜饮,使所幸八子郭昭君、家人子赵左君等鼓瑟歌舞。王自歌曰:"欲久生兮无终,长不乐兮安穷!奉天期兮不得须臾,千里马兮驻待路。黄泉下兮幽深,人生要死,何为苦心!何用为乐心所喜,出入无悰为乐亟。蒿里召兮郭门阅,死不得取代庸,身自逝。"

26.《汉书》 汉·班固 卷六十六 公孙刘田王杨蔡陈郑传第三十六

夫人情所不能止者,圣人弗禁,故君父至尊亲,送其终也,有时而既。臣之得罪,已三年矣。田家作苦,岁时伏腊,亨羊炰羔,斗酒自劳。家本秦也,能为秦声。妇,赵女也,雅善鼓瑟。奴婢歌者数人,酒后耳热,仰天拊缶而呼乌乌。

27.《汉书》 汉·班固 卷六十八 霍光金日䃅传第三十八

须臾,何罗袖白刃从东箱上,见日䃅,色变,走趋卧内欲入,行触宝瑟,僵。日䃅得抱何罗,因传曰:"莽何罗反!"上惊起,左右拔刃欲格之,上恐并中日䃅,止勿格。日䃅捽胡投何罗殿下,得禽缚之,穷治皆伏辜。由是著忠孝节。

28.《后汉书》 南朝宋·范晔 卷二十八上 桓谭冯衍列传第十八上

昔董仲舒言"理国譬若琴瑟,其不调者则解而更张"。夫更张难行,而拂众者亡,是故贾谊以才逐,而朝错以智死。世虽有殊能而终莫敢谈者,惧于前事也。

29.《后汉书》 南朝宋·范晔 卷四十六 郭陈列传第三十六

(陈宠)上疏曰:"……夫为政犹张琴瑟,大弦急者小弦绝。故子贡非臧孙之猛法,而美郑乔之仁政。《诗》云:'不刚不柔,布政优优。'方今圣德充塞,假于上下,宜隆先王之道,荡涤烦苛之法。轻薄棰楚,以济群生;全广至德,以奉天心。"

30.《后汉书》 南朝宋·范晔 卷四十九 王充王符仲长统列传第三十九

如以舟无推陆之分,瑟非常调之音,不限局以疑远,不拘玄以妨素,则化枢各管其极,理略可得而言与?

31.《后汉书》 南朝宋·范晔 卷八十下 文苑列传第七十下(1)

得由和兴,失由同起,故以可济否谓之和,好恶不殊谓之同。

《春秋传》曰:"和如羹焉,酸苦以剂其味,君子食之以平其心。同如水焉,若以水济水,谁能食之?琴瑟之专一,谁能听之?"是以君子之行,周而不比,和而不同,以救过为正,以匡恶为忠。经曰:"将顺其美,匡救其恶,则上下和睦能相亲也。"

(2)

金石类聚,丝竹群分。被轻袿,曳华文,罗衣飘飖,组绮缤纷。纵轻躯以迅赴,若孤鹄之失群;振华袂以透迤,若游龙之登云。于是欢嬿既洽,长夜向半,琴瑟易调,繁手改弹,清声发而响激,微音逝而流散。振弱支而纡绕兮,若绿繁之垂干,忽飘飘以轻逝兮,似鸾飞于天汉。舞无常态,鼓无定节,寻声响应,修短靡跌。长袖奋而生风,清气激而绕结。尔乃妍媚递进,巧弄相加,俯仰异容,忽兮神化。体迅轻鸿,荣曜春华,进如浮云,退如激波。虽复柳惠,能不咨嗟!于是天河既回,淫乐未终,清籥发徵,《激楚》扬风。于是音气发于丝竹兮,飞响轶于云中。比目应节而双跃兮,孤雌感声而鸣雄。美繁手之轻妙兮,嘉新声之弥隆。于是众变已尽,群乐既考。归乎生风之广夏兮,修黄轩之要道。携西子之弱腕兮,援毛嫱之素肘。形便娟以婵媛兮,若流风之靡草。美仪操之姣丽兮,忽遗生而忘老。

32.《后汉书》 南朝宋·范晔 卷八十五 东夷列传第七十五

辰韩,耆老自言秦之亡人,避苦役,适韩国,马韩割东界地与之。其名国为邦,弓为弧,贼为寇,行酒为行觞,相呼为徒,有似秦语,故或名之为秦韩。有城栅屋室。诸小别邑,各有渠帅,大者名臣智,次有俭侧,次有樊只,次有杀奚,次有邑借。土地肥美,宜五谷。知蚕桑,作缣布。乘驾牛马。嫁娶以礼。行者让路。国出铁,濊、倭、马韩并从市之。凡诸(货)〔贸〕易,皆以铁为货。俗喜歌舞

饮酒鼓瑟。儿生欲令其头扁,皆押之以石。

33.《后汉书》 南朝宋·范晔 卷八十九 南匈奴列传第七十九
"……单于前言先帝时所赐呼韩邪竽、瑟、空侯皆败,愿复裁〔赐〕。念单于国尚未安,方厉武节,以战攻为务,竽瑟之用不如良弓利剑,故未以赍。朕不爱小物于单于,使宜所欲,遣驿以闻。"

34.《后汉书》 南朝宋·范晔 卷九十一 志第一 律历上
"……《虞书》曰'律和声',此之谓也。"房又曰:"竹声不可以度调,故作准以定数。准之状如瑟,长丈而十三弦,隐间九尺,以应黄钟之律九寸;中央一弦,下有画分寸,以为六十律清浊之节。"房言律详于欲所奏,其术施行于史官,候部用之。文多不悉载。故总其本要,以续《前志》。

35.《后汉书》 南朝宋·范晔 卷九十五 志第五 礼仪中
日冬至、夏至,阴阳晷景长短之极,微气之所生也。故使八能之士八人,或吹黄钟之律间竽;或撞黄钟之钟;或度晷景,权水轻重,水一升,冬重十三两;或击黄钟之磬;或鼓黄钟之瑟,轸间九尺,二十五弦,宫处于中,左右为商、徵、角、羽;或击黄钟之鼓。先之三日,太史谒之。至日,夏时四孟,冬则四仲,其气至焉。

36.《后汉书》 南朝宋·范晔 卷九十六 志第六 礼仪下
东园武士执事下明器。筲八盛,容三升,黍一、稷一、麦一、梁一、稻一、麻一、菽一、小豆一。瓮三,容三升,醯一、醢一、屑一。黍饴。载以木桁,覆以疏布。甒二,容三升,醴一、酒一。载以木桁,覆以功布,瓦镫一。彤矢四,轩輖中,亦短卫。彤矢四,骨,短卫。

彤弓一。卮八,牟八,豆八,笾八,形方酒壶八。槃匜一具。杖、几各一。盖一。钟十六,无虡。镈四,无虡。磬十六,无虡。埙一,萧四,笙一,簏一,柷一,敔一,瑟六,琴一,竽一,筑一,坎侯一。干、戈各一,笮一,甲一,胄一。挽车九乘,刍灵三十六匹。瓦灶二,瓦釜二,瓦甑一。瓦鼎十二,容五升。匏勺一,容一升。瓦案九。瓦大杯十六,容三升。瓦小杯二十,容二升。瓦饭槃十。瓦酒樽二,容五斗。匏勺二,容一升。

37.《三国志》　南朝宋·裴松之注　卷九　魏书九

夫和羹之美,在于合异,上下之益,在能相济,顺从乃安,此琴瑟一声也,荡而除之,则官省事简,二也。

38.《三国志》　南朝宋·裴松之注　卷十九　魏书十九

植常为琴瑟调歌,辞曰:"吁嗟此转蓬,居世何独然！长去本根逝,夙夜无休间。东西经七陌,南北越九阡,卒遇回风起,吹我入云间。自谓终天路,忽焉下沉渊。惊飚接我出,故归彼中田。当南而更北,谓东而反西,宕宕当何依,忽亡而复存。飘飘周八泽,连翩历五山,流转无恒处,谁知吾苦艰？愿为中林草,秋随野火燔,糜灭岂不痛,愿与根荄连。"

39.《三国志》　南朝宋·裴松之注　卷三十　魏书三十

俗喜歌舞饮酒。有瑟,其形似筑,弹之亦有音曲。儿生,便以石厌其头,欲其褊。今辰韩人皆褊头。男女近倭,亦文身。便步战,兵仗与马韩同。其俗,行者相逢,皆住让路。

40.《三国志》　南朝宋·裴松之注　卷四十二　蜀书十二

《淮南子》曰:瓠巴鼓瑟而鲟鱼听之。又曰:瓠梁之歌可随也,

而以歌者不可为也。

41.《晋书》 唐·房玄龄等 卷十六 志第六

京房又曰:"竹声不可以度调,故作准以定数。准之状如瑟,而长丈,十三弦,隐间九尺,以应黄钟之律九寸。中央一弦,下有画分寸,以为六十律清浊之节。"

42.《晋书》 唐·房玄龄等 卷二十二 志第十二

(1)

农瑟羲琴,倕钟和磬,达灵成性,象物昭功,由此言之,其来自远。

(2)

永平三年,官之司乐,改名《大予》,式扬典礼,旁求图谶,道邻《雅》《颂》,事迹中和。其有五方之乐者,则所谓"大乐九变,天神可得而礼"也。其有宗庙之乐者,则所谓"肃雍和鸣,先祖是听"者也。其有社稷之乐者,则所谓"琴瑟击鼓,以迓田祖"者也。其有辟雍之乐者,则所谓"移风易俗,莫善于乐"者也。其有黄门之乐者,则所谓"宴乐群臣,蹲蹲舞我"者也。其有短箫之乐者,则所谓"王师大捷,令军中凯歌"者也。

(3)

武皇帝采汉魏之遗范,览景文之垂则,鼎鼐唯新,前音不改。泰始九年,光禄大夫荀勖始作古尺,以调声韵,仍以张华等所制高文,陈诸下管。永嘉之乱,伶官既减,曲台宣榭,咸变涔莱。虽复《象舞》歌工,自胡归晋,至于孤竹之管,云和之瑟,空桑之琴,泗滨之磬,其能备者,百不一焉。夫人受天地之灵,蕴菁华之气,刚柔递用,哀乐分情。经春阳而自喜,遇秋雕而不悦。游乎金石之端,出乎管弦之外,因物迁逝,乘流不反。是以楚王升轻轩于彭蠡,汉顺

听鸣鸟于樊衢。圣人功成作乐,化平裁曲,乃扬节奏,以畅中和,饰其欢欣,止于哀思者也。

43.《晋书》 唐·房玄龄等 卷二十三 志第十三
(1)
永嘉之乱,海内分崩,伶官乐器,皆没于刘、石。江左初立宗庙,尚书下太常祭祀所用乐名。太常贺循答云:"魏氏增损汉乐,以为一代之礼,未审大晋乐名所以为异。遭离丧乱,旧典不存。然此诸乐皆和之以钟律,文之以五声,咏之于歌辞,陈之于舞列。宫悬在庭,琴瑟在堂,八音迭奏,雅乐并作,登歌下管,各有常咏,周人之旧也。"

(2)
翩翩白鸠,再飞再鸣。怀我君德,来集君庭。白雀呈瑞,素羽明鲜。翔庭舞翼,以应仁乾。皎皎鸣鸠,或丹或黄。乐我君惠,振羽来翔。东壁余光,鱼在江湖。惠而不费,敬我微躯。策我良驷,习我驱驰。与君周旋,乐道忘饥。我心虚静,我志沾濡。弹琴鼓瑟,聊以自娱。陵云登台,浮游太清。攀龙附凤,自望身轻。

44.《晋书》 唐·房玄龄等 卷三十 志第二十
(1)
传曰:"齐之以礼,有耻且格。"刑之不可犯,不若礼之不可逾,则昊岁比于牺年,宜有降矣。若夫穹圆肇判,宵貌攸分,流形播其喜怒,禀气彰其善恶,则有自然之理焉。念室后刑,衢樽先惠,将以屏除灾害,引导休和,取譬琴瑟,不忘衔策,拟阳秋之成化,若尧舜之为心也。

(2)
夫为政也,犹张琴瑟,大弦急者小弦绝,故子贡非臧孙之猛法,而美郑侨之仁政。

45.《晋书》 唐·房玄龄等 卷三十五 列传第五

楷弟绰,字季舒,器宇宏旷,官至黄门侍郎、长水校尉。绰子遐,善言玄理,音辞清畅,泠然若琴瑟。尝与河南郭象谈论,一坐嗟服。又尝在平东将军周馥坐,与人围棋。馥司马行酒,遐未即饮,司马醉怒,因曳遐堕地。遐徐起还坐,颜色不变,复棋如故。其性虚和如此。东海王越引为主簿,后为越子毗所害。

46.《晋书》 唐·房玄龄等 卷四十六 列传第十六

古人有言:"琴瑟不调,甚者必改而更张。"凡臣所言,诚政体之常,然古今异宜,所遇不同。陛下纵未得尽仰成之理,都委务于下,至如今事应奏御者,蠲除不急,使要事得精可三分之二。

47.《晋书》 唐·房玄龄等 卷四十七 列传第十七

且胶柱不可以调瑟,况乎官人而可以限乎!伏思所限者,以防选用不能出人。

48.《晋书》 唐·房玄龄等 卷九十二 列传第六十二

动唇有曲,发口成音,触类感物,因歌随吟。大而不夸,细而不沉,清激切于筝笙,优润和于瑟琴,玄妙足以通神悟灵,精微足以穷幽测深,收激楚之哀荒,节北里之奢淫,济洪灾于炎旱,反亢阳于重阴。引唱万变,曲用无方,和乐怡怿,悲伤摧藏。时幽散而将绝,中矫历而慷慨,徐婉约而优游,纷繁骛而激扬。情既思而能反,心虽哀而不伤。总八音之至和,固极乐而无荒。

49.《晋书》 唐·房玄龄等 卷九十七 列传第六十七

辰韩在马韩之东,自言秦之亡人避役入韩,韩割东界以居之,立城栅,言语有类秦人,由是或谓之为秦韩。初有六国,后稍分为

十二,又有弁辰,亦十二国,合四五万户,各有渠帅,皆属于辰韩。辰韩常用马韩人作主,虽世世相承,而不得自立,明其流移之人,故为马韩所制也。地宜五谷,俗饶蚕桑,善作缣布,服牛乘马。其风俗可类马韩,兵器亦与之同。初生子,便以石押其头使扁。喜舞,善弹瑟,瑟形似筑。

50.《宋书》 南朝梁·沈约 卷十一 志第一

(1)

《周礼》曰:"乃奏黄钟,歌大吕,舞《云门》,以祀天神。乃奏太蔟,歌应钟,舞《咸池》,以祭地祇。"四望山川先祖,各有其乐。又曰:"圜钟为宫,黄钟为角,太蔟为徵,姑洗为羽,雷鼓雷鼗,孤竹之管,云和之琴瑟,《云门》之舞,冬日至,于地上之圜丘奏之。若乐六变,则天神皆降,可得而礼矣。"地祇人鬼,礼亦如之。其可以感物兴化,若此之深也。

(2)

"准之状如瑟,长丈而十三弦,隐间九尺,以应黄钟之律九寸;中央一弦,下有画分寸,以为六十律清浊之节。"房言律详于歆所奏,其术施行于史官,候部用之。《续汉志》具载其律准度数。

(3)

勖等奏:"……而和写笛造律,又令琴瑟歌咏,从之为正,非所以稽古先哲,垂宪于后者也。谨条牒诸律,问和意状如左。及依典制,用十二律造笛像十二枚,声均调和,器用便利。讲肄弹击,必合律吕,况乎宴飨万国,奏之庙堂者哉!虽伶、夔旷远,至音难精,犹宜仪刑古昔,以求厥衷,合于经礼,于制为详。若可施用,请更部笛工,选竹造作,下太乐、乐府施行。平议诸杜夔、左延年律可皆留。其御府笛正声下徵各一具,皆铭题作者姓名。其余无所施用,还付御府毁。"奏可。

51.《宋书》 南朝梁·沈约　卷十五　志第五

兴之又议:"案礼,大功至则辟琴瑟,诚无自奏之理。但王者体大,理绝凡庶。故汉文既葬,悉皆复吉,唯县而不乐,以此表哀。今准其轻重,侔其降杀,则下流大功,不容撤乐以终服。夫金石宾飨之礼,箫管警涂之卫,实人君之盛典,当阳之威饰,固亦不可久废于朝。又礼无天王服嫡妇之文,直后学推贵嫡之义耳。既已制服成丧,虚悬终窆,亦足以甄崇冢正,标明礼归矣。"爰参议,皇太子期服内,不合作乐及鼓吹。

52.《宋书》 南朝梁·沈约　卷十九　志第九

(1)

至江左初立宗庙,尚书下太常祭祀所用乐名,太常贺循答云:"魏氏增损汉乐,以为一代之礼,未审大晋乐名所以为异。遭离丧乱,旧典不存,然此诸乐,皆和之以钟律,文之以五声,咏之于哥词,陈之于舞列,宫县在下,琴瑟在堂,八音迭奏,雅乐并作,登哥下管,各有常咏,周人之旧也。自汉氏以来,依放此礼,自造新诗而已。旧京荒废,今既散亡,音韵曲折,又无识者,则于今难以意言。"于时以无雅乐器及伶人,省太乐并鼓吹令。是后颇得登哥,食举之乐,犹有未备。明帝太宁末,又诏阮孚等增益之。成帝咸和中,乃复置太乐官,鸠集遗逸,而尚未有金石也。

(2)

八音五曰丝。丝,琴,瑟也,筑也,筝也,琵琶、空侯也。

(3)

瑟,马融《笛赋》云:"神农造瑟。"《世本》,"宓羲所造"。《尔雅》云:"瑟二十七弦者曰洒。"今无其器。

(4)

筑,不知谁所造。史籍唯云高渐离善击筑。

(5)

筝，秦声也。傅玄《筝赋序》曰："世以为蒙恬所造。今观其体合法度，节究哀乐，乃仁智之器，岂亡国之臣所能关思哉。"《风俗通》则曰："筑身而瑟弦。不知谁所改作也。"

(6)

管，《尔雅》曰："长尺，围寸，并漆之，有底。"大者曰簥。簥音骄。中者曰篞。小者曰篎。篎音妙。古者以玉为管，舜时西王母献白玉琯是也。《月令》："均琴、瑟、管、箫。"蔡邕章句曰："管者，形长尺，围寸，有孔无底。"其器今亡。

53.《宋书》 南朝梁·沈约 卷二十 志第十

(1)

树羽设业，笙镛以间。琴瑟齐列，亦有篪埙。（其八）

(2)

宋《前舞》《后舞》歌二篇　王韶之造

於赫景明，天监是临。乐来伊阳，礼作惟阴。歌自德富，儛由功深。庭列宫县，陛罗瑟琴。翾龠繁会，笙磬谐音。《箫韶》虽古，九成在今。道志和声，德音孔宣。光我帝基，协灵配乾。仪刑六合，化穆自然。如彼云汉，为章于天。熙熙万类，陶和当年。击辕中《韶》，永世弗骞。

54.《宋书》 南朝梁·沈约 卷二十一 志第十一

(1)

华阴山，自以为大，高百丈，浮云为之盖。仙人欲来，出随风，列之雨。吹我洞箫鼓瑟琴，何闾闾，酒与歌戏。今日相乐诚为乐，玉女起，起儛移数时。鼓吹一何嘈嘈，从西北来时，仙道多驾烟，乘云驾龙，郁何蓩蓩。遨游八极，乃到昆仑之山，西王母侧。神仙金

止玉亭,来者为谁?赤松王乔,乃德旋之门。乐共饮食到黄昏,多驾合坐,万岁长宜子孙。

(2)

《弃故乡》(亦在瑟调《东西门行》) 《陌上桑》 文帝词

(3)

《秋风》《燕歌行》 文帝词(七解)

秋风萧瑟天气凉,草木摇落露为霜。(一解)群燕辞归鹄南翔,念君客游多思肠。(二解)慊慊思归恋故乡,君何淹留寄它方。(三解)贱妾茕茕守空房,忧来思君不敢忘。(四解)不觉泪下沾衣裳,援瑟鸣弦发清商。(五解)短歌微吟不能长,明月皎皎照我床。(六解)星汉西流夜未央,牵年织女遥相望,尔独何辜限河梁。(七解)

(4)

《对酒》《短歌行》 武帝词(六解)

对酒当歌,人生几何!譬如朝露,去日苦多。(一解)慨当以慷,忧思难忘。以何解愁,唯有"杜康"。(二解)青青子衿,悠悠我心。但为君故,沉吟至今。(三解)明明如月,何时可掇。忧从中来,不可断绝。(四解)呦呦鹿鸣,食野之苹。我有嘉宾,鼓瑟吹笙。(五解)山不厌高,水不厌深。周公吐哺,天下归心。(六解)

(5)

《置酒》《野田黄雀行》(《空侯引》亦用此曲。) 东阿王词(四解)

置酒高殿上,亲交从我游。中厨办丰膳,烹羊宰肥牛。秦筝何慷慨,齐瑟和且柔。(一解)阳阿奏奇舞,京洛出名讴。乐饮过三爵,缓带倾庶羞,主称千金寿,宾奉万年酬。(二解)久要不可忘,薄终义所尤。谦谦君子德,磬折欲何求。盛时不再来,百年忽我遒。(三解)惊风飘白日,光景驰西流。生存华屋处,零落归山丘。先民谁不死,知命复何忧!(四解)

55.《宋书》 南朝梁·沈约 卷二十二 志第十二
（1）
弹琴鼓瑟,聊以自娱。陵云登台,浮游太清。扳龙附凤,日望身轻。

（2）
《行苇》非不厚,悠悠何讵央。琴瑟时未调,改弦当更张。矧乃治天下,此要安可忘。

56.《南齐书》 南朝梁·萧子显 卷十一 志第三
於赫景命,天鉴是临。乐来伊阳,礼作惟阴。歌自德富,舞由功深。庭列宫县,陛罗瑟琴。翿龠繁会,笙磬谐音。《箫韶》虽古,九奏在今。导志和声,德音孔宣。光我帝基,协灵配乾。仪形六合,化穆自宣。如彼云汉,为章于天。熙熙万类,陶和当年。击辕中韶,永世弗骞。

57.《南齐书》 南朝梁·萧子显 卷五十三 列传第三十四
史臣曰：琴瑟不调,必解而更张也。魏晋为吏,稍与汉乖,苛猛之风虽衰,而仁爱之情亦减。

58.《梁书》 唐·姚思廉 卷五 本纪第五
云和之瑟,久废甘泉；孤竹之管,无闻方泽。

59.《梁书》 唐·姚思廉 卷十四 列传第八
且心同琴瑟,言郁郁于兰茝,道叶胶漆,志婉娈于埙篪。圣贤以此镂金版而镌盘盂,书玉牒而刻钟鼎。若匠人辍成风之妙巧,伯牙息流波之雅引。范、张款款于下泉,尹、班陶陶于永夕。骆驿纵横,烟霏雨散,皆巧历所不知,心计莫能测。而朱益州汩彝叙,越谟

训,捶直切,绝交游,视黔首以鹰鹯,媲人伦于豺虎。蒙有猜焉,请辨其惑。

60.《梁书》 唐·姚思廉 卷五十 列传第四十四

夫食稻粱,进刍豢,衣狐貉,袭冰纨,观窈眇之奇伟,听云和之琴瑟,此生人之所急,非有求而为也。修道德,习仁义,敦孝悌,立忠贞,渐礼乐之腴润,蹈先王之盛则,此君子之所急,非有求而为也。

61.《梁书》 唐·姚思廉 卷五十六 列传第五十

然昔与盟主,事等琴瑟,谗人间之,翻为仇敌。抚弦搦矢,不觉伤怀,裂帛还书,知何能述。

62.《魏书》 北齐·魏收 卷十九中 景穆十二王 列传第七中

故礼有损益,事有可否,父有诤子,君有谏臣,琴瑟不调,理宜改作。是以防川之论,小决则通;乡校之言,拥则败国。

63.《魏书》 北齐·魏收 卷二十四 列传第十二

玄伯曰:"……譬琴瑟不调,必改而更张;法度不平,亦须荡而更制。夫赦虽非正道,而可以权行,自秦汉以来,莫不相踵。屈言先诛后赦,会于不能两去,孰与一行便定。若其赦而不改者,诛之不晚。"太宗从之。

64.《魏书》 北齐·魏收 卷五十九 列传第四十七

夫琴瑟在于必和,更张求其适调。去者既不可追,来者犹或宜改。

65.《魏书》 北齐·魏收 卷六十七 列传第五十五

"……琴瑟不调,改而更张,虽明旨已行,犹宜消息。"世宗不从。

66.《魏书》 北齐·魏收 卷七十七 列传第六十五

脱终贬黜,不在朝廷,恐杜忠臣之口,塞谏者之心,乖琴瑟之至和,违盐梅之相济。

67.《魏书》 北齐·魏收 卷七十八 列传第六十六

夫琴瑟不调,浇而更张。善人,国之本也,其可弃乎?

68.《魏书》 北齐·魏收 卷八十八 列传良吏第七十六

伏惟陛下应图临宇,握纪承天,克构洪基,会昌宝历,式张琴瑟,且调宫羽,去甚删泰,革弊迁浇,俾高祖之德不坠于地。画一既歌,万国欢跃。

69.《魏书》 北齐·魏收 卷一百九 志第十四

(1)

气质初分,声形立矣。圣者因天然之有,为人用之物;缘喜怒之心,设哀乐之器。黄桴苇龠,其来自久。伏羲弦琴,农皇制瑟,垂钟和磬,女娲之簧,随感而作,其用稍广……《周礼》圜钟为宫,黄钟为角,太蔟为徵,沽洗为羽,雷鼓、雷鼗,孤竹之管,云和之琴瑟,《云门》之舞,奏之六变,天神可得而降矣;函钟为宫,太蔟为角,沽洗为徵,南吕为羽,灵鼓、灵鼗,孙竹之管,空桑之琴瑟,《咸池》之舞,奏之八变,地示可得而礼矣;黄钟为宫,大吕为角,大蔟为徵,应钟为羽,路鼓、路鼗,阴竹之管,龙门之琴瑟,《九德》之歌,《九磬》之舞,奏之九变,人鬼可得而礼矣。

(2)

但音声精微,史传简略,旧《志》唯云准形如瑟十三弦,隐间九尺,以应黄钟九寸,调中一弦,令与黄钟相得。案画以求其声,遂不辨准须柱以不?柱有高下,弦有粗细,余十二弦复应若为?

(3)

其瑟调以宫为主,清调以商为主,平调以角为主。五调各以一声为主,然后错采众声以文饰之,方如锦绣。

(4)

臣闻安上治民莫善于礼,移风易俗莫善于乐。《易》曰:"先王以作乐崇德,殷荐之上帝,以配祖考。"《书》曰:"戛击鸣球,拊搏琴瑟以咏,祖考来格。"诗言志,律和声,敦叙九族,平章百姓,天神于焉降歆,地祇可得而礼。故乐以象德,舞以象功,干戚所以比其形容,金石所以发其歌颂,荐之宗庙则灵祇飨其和,用之朝廷则君臣协其志,乐之时义大矣哉!虽复沿革异时,晦明殊位,周因殷礼,百世可知也。

70.《北齐书》 唐·李百药 卷三 帝纪第三

昔与盟主,事等琴瑟,谗人间之,翻为仇敌,抚弦搦矢,不觉伤怀,裂帛还书,其何能述。

71.《北齐书》 唐·李百药 卷二十三 列传第十五

而本宗旧类,各各荣显,顾瞻彼此,理当愤怨。更张琴瑟,今也其时,静境宁边,事之大者。

72.《周书》 唐·令狐德棻等 卷三十四 列传第二十六

汉少有宿疾,恒带虚羸,剧职烦官,非其好也。时晋公护擅权,搢绅等多诣附之,以图仕进。唯汉直道固守,八年不徙职。性不饮

酒,而雅好宾游。每良辰美景,必招引时彦,宴赏留连,间以篇什。当时人物,以此重之。自宽没后,遂断绝游从,不听琴瑟,岁时伏腊,哀恸而已。抚养兄弟子,情甚笃至。借人异书,必躬自录本。至于疹疾弥年,亦未尝释卷。建德元年卒,时年五十九。赠晋州刺史。

73.《周书》 唐·令狐德棻等 卷三十八 列传第三十

时有高平檀翥,字凤翔。好读书,善属文,能鼓瑟。早为琅邪王诵所知。

74.《隋书》 唐·魏征、令狐德棻 卷二 帝纪第二

十二月甲子,诏曰:"朕祗承天命,清荡万方。百王衰敝之后,兆庶浇浮之日,圣人遗训,扫地俱尽,制礼作乐,今也其时。朕情存古乐,深思雅道。郑、卫淫声,鱼龙杂戏,乐府之内,尽以除之。今欲更调律吕,改张琴瑟。且妙术精微,非因教习,工人代掌,止传糟粕,不足达神明之德,论天地之和。区域之间,奇才异艺,天知神授,何代无哉!盖晦迹于非时,俟昌言于所好,宜可搜访,速以奏闻,庶睹一艺之能,共就九成之业。"仍诏太常牛弘、通直散骑常侍许善心、秘书丞姚察、通直郎虞世基等议定作乐。己巳,以黄州总管周法尚为永州总管。

75.《隋书》 唐·魏征、令狐德棻 卷四 帝纪第四

"……自今已后,诸授勋官者,并不得回授文武职事,庶遵彼更张,取类于调瑟,求诸名制,不伤于美锦。……"

76.《隋书》 唐·魏征、令狐德棻 卷十三 志第八

《记》曰:"大夫无故不撤悬,士无故不撤琴瑟。"圣人造乐,导迎

和气,恶情屏退,善心兴起。

商引:

司秋纪兑,奏西音。激扬钟石,和瑟琴。风流福被,乐愔愔。

77.《隋书》 唐·魏征、令狐德棻 卷十四 志第九

(1)

三端正启,万方观礼。具物充庭,二仪合体。百华照晓,千门洞晨。或华或裔,奉贽惟新。悠悠亘六合,员首莫不臣。仰施如雨,晞和犹春。风化表笙镛,歌讴被琴瑟。谁言文轨异,今朝混为一。(其一。)

(2)

日至大礼,丰牺上辰。牲牢修牧,茧栗毛纯。俎豆斯立,陶匏以陈。大报反命,居阳兆日。六变鼓钟,三和琴瑟。俎奇豆偶,惟诚惟质。

(3)

高祖既受命,定令,宫悬四面各二虡,通十二镈钟,为二十虡。虡各一人。建鼓四人,柷敔各一人。歌、琴、瑟、箫、筑、筝、挡筝、卧箜篌、小琵琶,四面各十人,在编磬下。笙、竽、长笛、横笛、箫、筚篥、篪、埙,四面各八人,在编钟下。舞各八佾。宫悬簨虡,金五博山,饰以旒苏树羽。其乐器应漆者,天地之神皆朱,宗庙加五色漆画。天神悬内加雷鼓,地祇加灵鼓,宗庙加路鼓,登歌,钟一虡,磬一虡,各一人;歌四人,兼琴瑟;箫、笙、竽、横笛、篪、埙各一人。其漆画及博山旒苏树羽,与宫悬同。登歌人介帻、朱连裳、乌皮履。宫悬及下管人,平巾帻,朱连裳。凯乐人,武弁,朱褠衣,履袜。文舞,进贤冠,绛纱连裳,帛内单,皂领袖襈,乌皮鞮,左执籥,右执翟。二人执纛,引前,在舞人数外,衣冠同舞人。武弁,朱褠衣,乌皮履。三十二人,执戈,龙楯。三十二人执戚,龟。二人执旍,居前。二人

执錞,二人执铎,二人执铙,二人执镯。四人执弓矢,四人执殳,四人执戟,四人执矛。自於已下夹引,并在舞人数外,衣冠同舞人。

78.《隋书》 唐·魏征、令狐德棻 卷十五 志第十

(1)

又准《仪礼》,宫悬四面设镈钟十二虡,各依辰位。又甲、丙、庚、壬位,各设钟一虡,乙、丁、辛、癸位,各陈磬一虡。共为二十虡。其宗庙殿庭郊丘社并同。树建鼓于四隅,以象二十四气。依月为均,四箱同作,盖取毛传《诗》云"四悬皆同"之义。古者镈钟据《仪礼》击为节检,而无合曲之义。又大射有二镈,皆乱击焉,乃无成曲之理。依后周以十二镈相生击之,声韵克谐。每镈钟、建鼓各一人。每钟、磬簨虡各一人,歌二人,执节一人,琴、瑟、筝、筑各一人。每钟虡,筝、笙、箫、笛、埙、篪各一人。悬内柷、敔各一人,柷在东,敔在西。二舞各八佾。乐人皆平巾帻、绛褠衣。乐器并采《周官》,参之梁代,择用其尤善者。其簨虡皆金五博山,饰以崇牙,树羽疏苏。其乐器应漆者,天地之神皆朱漆,宗庙及殿庭则五色漆画。晋、宋故事,箱别各有柷、敔,既同时夏之,今则不用。

(2)

其登歌法,准《礼郊特牲》"歌者在上,匏竹在下"。《大戴》云:"清庙之歌,悬一磬而尚拊搏。"又在汉代,独登歌者,不以丝竹乱人声。近代以来,有登歌五人,别升于上,丝竹一部,进处阶前。此盖《尚书》"夏击鸣球,搏拊琴瑟以咏,祖考来格"之义也。梁武《乐论》以为登歌者颂祖宗功业,检《礼记》乃非元日所奏。若三朝大庆,百辟俱陈,升工籍殿,以咏祖考,君臣相对,便须涕洟。以此说非通,还以嘉庆用之。后周登歌,备钟、磬、琴、瑟,阶上设笙、管。今遂因之。合于《仪礼》荷瑟升歌,及笙入,立于阶下,间歌合乐,是燕饮之事矣。登歌法,十有四人,钟东磬西,工各一人,琴、瑟、筝、筑各一

人,并歌者三人,执节七人,并坐阶上。笙、竽、箫、笛、埙、篪各一人,并立阶下。悉进贤冠,绛公服。斟酌古今,参而用之。祀神宴会通行之。若有大祀临轩,陈于阶坛之上。若册拜王公,设宫悬,不用登歌。释奠则唯用登歌,而不设悬。

(3)

丝之属四:一曰琴,神农制为五弦,周文王加二弦为七者也。二曰瑟,二十七弦,伏牺所作者也。三曰筑,十二弦。四曰筝,十三弦,所谓秦声,蒙恬所作者也。

(4)

《清乐》其始即《清商三调》是也,并汉来旧曲。乐器形制,并歌章古辞,与魏三祖所作者,皆被于史籍。属晋朝迁播,夷羯窃据,其音分散。苻永固平张氏,始于凉州得之。宋武平关中,因而入南,不复存于内地。及平陈后获之。高祖听之,善其节奏,曰:"此华夏正声也。昔因永嘉,流于江外,我受天明命,今复会同。虽赏逐时迁,而古致犹在。可以此为本,微更损益,去其哀怨,考而补之。以新定律吕,更造乐器。"其歌曲有《阳伴》,舞曲有《明君》《并契》。其乐器有钟、磬、琴、瑟、击琴、琵琶、箜篌、筑、筝、节鼓、笙、笛、箫、篪、埙等十五种,为一部。工二十五人。

79.《隋书》 唐·魏征、令狐德棻 卷四十六 列传第十一
(杨尚希)上表曰:"……琴有更张之义,瑟无胶柱之理。……"

80.《隋书》 唐·魏征、令狐德棻 卷四十九 列传第十四
(1)

房又曰:"竹声不可以度调,故作准以定数。准之状如瑟,长一丈而十三弦,隐间九尺,以应黄钟之律九寸。中央一弦,下画分寸,以为六十律清浊之节。"

（2）

沈约《宋志》曰："详案古典及今音家，六十律无施于乐。"《礼》云"十二管还相为宫"，不言六十。《封禅书》云："大帝使素女鼓五十弦瑟而悲，破为二十五弦。"假令六十律为乐，得成亦所不用。取"大乐必易，大礼必简"之意也。

81.《隋书》 唐·魏征、令狐德棻 卷五十七 列传第二十二

宗伯撰仪，太史练日，孤竹之管，云和之瑟。

82.《隋书》 唐·魏征、令狐德棻 卷七十五 列传第四十

上古之时，未有音乐，鼓腹击壤，乐在其间。《易》曰："先王作乐崇德，殷荐之上帝，以配祖考。"至于黄帝作《咸池》，颛顼作《六茎》，帝喾作《五英》，尧作《大章》，舜作《大韶》，禹作《大夏》，汤作《大濩》，武王作《大武》，从夏以来，年代久远，唯有名字，其声不可得闻。自殷至周，备于《诗》《颂》。故自圣贤已下，多习乐者，至如伏羲减瑟，文王足琴，仲尼击磬，子路鼓瑟，汉高击筑，元帝吹箫。汉高祖之初，叔孙通因秦乐人制宗庙之乐。

83.《北史》 唐·李延寿 卷八十二 列传第七十

上古之时，未有音乐，鼓腹击壤，乐在其间。《易》曰："先王作乐崇德，殷荐之上帝，以配祖考。"至于黄帝作《咸池》，颛顼作《六茎》，帝喾作《五英》，尧作《大章》，舜作《大韶》，禹作《大夏》，汤作《大濩》，武王作《大武》。从夏以来，年代久远，唯有名字，其声不可得闻。自殷至周，备于《诗》《颂》。故自圣贤已下，多习乐者，至如伏羲减瑟，文王足琴，仲尼击磬，子路鼓瑟，汉高击筑，元帝吹箫。

84.《旧唐书》 后晋·刘昫等 卷二十八 志第八

"……又张华《博物志》云:'《白雪》是大帝使素女鼓五十弦瑟曲名。'又楚大夫宋玉对襄王云:'有客于郢中歌《阳春白雪》,国中和者数十人。'是知《白雪》琴曲,本宜合歌,以其调高,人和遂寡。自宋玉以后,迄今千祀,未有能歌《白雪曲》者。臣今准敕,依于琴中旧曲,定其宫商,然后教习,并合于歌。辄以御制《雪诗》为《白雪》歌辞。又按古今乐府,奏正曲之后,皆别有送声,君唱臣和,事彰前史。辄取侍臣等奉和雪诗以为送声,各十六节,今悉教讫,并皆谐韵。"上善之,乃付太常编于乐府。

85.《旧唐书》 后晋·刘昫等 卷二十九 志第九

(1)

当江南之时,《巾舞》《白纻》《巴渝》等衣服各异。梁以前舞人并二八,梁舞省之,咸用八人而已。令工人平巾帻,绯裤褶。舞四人,碧轻纱衣,裙襦大袖,画云凤之状,漆鬟髻,饰以金铜杂花,状如雀钗,锦履。舞容闲婉,曲有姿态。沈约《宋书》志江左诸曲哇淫,至今其声调犹然。观其政已乱,其俗已淫,既怨且思矣,而从容雅缓,犹有古士君子之遗风,他乐则莫与为比。

乐用钟一架,磬一架,琴一,三弦琴一,击琴一,瑟一,秦琵琶一,卧箜篌一,筑一,筝一,节鼓一,笙二,笛二,箫二,篪二,叶二,歌二。

(2)

瑟,昔者大帝使素女鼓五十弦瑟,悲不能自止,破之为二十五弦。大帝,太昊也。

筝,本秦声也。相传云蒙恬所造,非也。制与瑟同而弦少。案京房造五音准,如瑟,十三弦,此乃筝也。

(3)

箜篌,汉武帝使乐人侯调所作,以祠太一。或云侯辉所作,其

声坎坎应节,谓之坎侯,声讹为箜篌。或谓师延靡靡乐,非也。旧说亦依琴制,今按其形,似瑟而小,七弦,用拨弹之,如琵琶。

(4)

《尔雅》:琴二十弦曰离,瑟二十七弦曰洒。汉世有洞箫,又有管,长尺围寸而并漆之,宋世有绕梁,似卧箜篌。今并亡矣。今世又有簏,其长盈寻,曰七星,如筝稍小,曰云和,乐府所不用。

(5)

登歌工人坐堂上,竹人立堂下,所谓"琴瑟在堂,竽笙在庭"也。殿庭加设鼓吹于四隅。

86.《旧唐书》 后晋·刘昫等 卷三十 志第十

郊坛展敬,严配因心。孤竹箫管,空桑瑟琴。肃穆大礼,铿锵八音。恭惟上帝,希降灵歆。

87.《旧唐书》 后晋·刘昫等 卷四十四 志第二十四

太乐署:令一人,(从七品下。)丞一人,(从八品下。)府三人,史六人。乐正八人,(从九品下。)典事八人,掌固八人,文武二舞郎一百四十人。 太乐令调合钟律,以供邦国之祭祀享宴。丞为之贰。凡天子宫悬钟磬,凡三十六虡。(镈钟十二,编钟十二,编磬十二,共为三十六架。东方西方,磬虡起北,钟虡次之。南方北方,磬虡起西,钟虡次之。镈钟在编钟之间,各依辰位。四隅建鼓,左枹右敔。又设巢、筝、笛、管、篪、埙,系于编钟之下。偶歌琴、瑟、筝、筑,系于编磬之下。其在殿廷前,则加鼓吹十二案,于建鼓之外,羽葆之鼓、大鼓、金錞、歌箫、笳置于其上。又设登歌钟、节鼓、瑟、琴、筝、筑于堂上,笙、和、箫、篪于堂下。太子之廷,陈轩悬,去其南面镈钟、编钟、编磬各三,凡九虡,设于辰、丑、申之位。三建鼓亦如之。凡宫悬之作,则奏文武舞,事在《音乐志》也。)凡大宴会,则设

十部伎。凡大祭祀、朝会用乐,辨其曲度章服,而分始终之次。有事于太庙,每室酌献各用舞。(事具《音乐志》。)凡祀昊天上帝及五方《大明》《夜明》之乐,皆六成,祭皇地祇神州社稷之乐,皆八成,享宗庙之乐,皆九成。其余祭祀,三成而已。(五音有成数,观其数而用之也。)凡习乐,立师以教。每岁考其师之课业,为上中下三等,申礼部,十年大校之,量优劣而黜陟焉。凡乐人及音声人应教习,皆著簿籍,核其名数,分番上下。

88.《旧唐书》 后晋·刘昫等 卷七十九 列传第二十九

太宗又令才造《方域图》及《教飞骑战阵图》,皆称旨,擢授太常丞。永徽初,预修《文思博要》及《姓氏录》。显庆中,高宗以琴曲古有《白雪》,近代顿绝,使太常增修旧曲。才上言曰:"臣按《礼记》及《家语》云,舜弹五弦之琴,歌《南风》之诗。是知琴操曲弄,皆合于歌。又张华《博物志》云:《白雪》是天帝使素女鼓五十弦瑟曲名。又楚大夫宋玉对襄王云,有客于郢中歌《阳春白雪》,国中和者数十人。是知《白雪》琴曲,本宜合歌,以其调高,人和遂寡。……"

89.《旧唐书》 后晋·刘昫等 卷一百六十八 列传第一百一十八

钱徽字蔚章,吴郡人。父起,天宝十年登进士第。起能五言诗。初从乡荐,寄家江湖,尝于客舍月夜独吟,遽闻人吟于庭曰:"曲终人不见,江上数峰青。"起愕然,摄衣视之,无所见矣,以为鬼怪,而志其一十字。起就试之年,李暐所试《湘灵鼓瑟诗》题中有"青"字,起即以鬼谣十字为落句,暐深嘉之,称为绝唱。是岁登第,释褐秘书省校书郎。大历中,与韩翃、李端辈十人,俱以能诗,出入贵游之门,时号"十才子",形于图画。起位终尚书郎。

90.《新唐书》 宋·欧阳修、宋祁 卷十六 志第六

太乐令引歌者及琴瑟至阶,脱履,升坐,其笙管者,就阶间北面立。尚食奉御进酒,至阶,典仪曰:"酒至,兴。"阶下赞者承传,皆俯伏,兴,立。殿中监及阶省酒,尚食奉御进酒,皇帝举酒,良酝令行酒。

91.《新唐书》 宋·欧阳修、宋祁 卷十九 志第九

(1)

初,殿中监受虚爵,殿上典仪唱:"再拜。"阶下赞者承传,在位者皆再拜。上公就座后立,殿上典仪唱:"就座。"阶下赞者承传,俱就座。歌者琴瑟升坐,笙管立阶间。尚食进酒至阶,殿上典仪唱:"酒至,兴。"阶下赞者承传,坐者皆俯伏,起,立于席后。殿中监到阶省酒,尚食奉酒进,皇帝举酒。

(2)

设工人席于堂廉西阶之东,北面东上。工四人,先二瑟,后二歌,工持瑟升自阶,就位坐。工鼓《鹿鸣》,卒歌,笙入,立于堂下,北面,奏《南陔》。乃间歌,歌《南有嘉鱼》,笙《崇丘》;乃合乐《周南》《关雎》《召南》《鹊巢》。

92.《新唐书》 宋·欧阳修、宋祁 卷二十一 志第十一

(1)

唐为国而作乐之制尤简,高祖、太宗即用隋乐与孝孙、文收所定而已。其后世所更者,乐章舞曲。至于昭宗,始得盈孙焉,故其议论罕所发明。若其乐歌庙舞,用于当世者,可以考也。

(2)

乐县之制。宫县四面,天子用之。若祭祀,则前祀二日,太乐令设县于坛南内壝之外,北向。东方、西方,磬虡起北,钟虡次之;

南方、北方,磬虡起西,钟虡次之。镈钟十有二,在十二辰之位。树雷鼓于北县之内,道之左右,植建鼓于四隅。置柷、敔于县内,柷在右,敔在左。设歌钟、歌磬于坛上,南方北向。磬虡在西,钟虡在东。琴、瑟、筝、筑皆一,当磬虡之次,匏、竹在下。凡天神之类,皆以雷鼓;地祇之类,皆以灵鼓;人鬼之类,皆以路鼓。其设于庭,则在南,而登歌者在堂。若朝会,则加钟磬十二虡,设鼓吹十二案于建鼓之外。案设羽葆鼓一,大鼓一,金錞一,歌、箫、笳皆二。登歌,钟、磬各一虡,节鼓一,歌者四人,琴、瑟、筝、筑皆一,在堂上;笙、和、箫、篪、埙皆一,在堂下。若皇后享先蚕,则设十二大磬,以当辰位,而无路鼓。轩县三面,皇太子用之。若释奠于文宣王、武成王,亦用之。其制,去宫县之南面。判县二面,唐之旧礼,祭风伯、雨师、五岳、四渎用之。其制,去轩县之北面。皆植建鼓于东北、西北二隅。特县,去判县之西面,或陈于阶间,有其制而无所用。

(3)

凡乐八音,自汉以来,惟金以钟定律吕,故其制度最详,其余七者,史官不记。至唐,独宫县与登歌、鼓吹十二案乐器有数,其余皆略而不著,而其物名具在。八音:一曰金,为镈钟,为编钟,为歌钟,为錞,为铙,为镯,为铎。二曰石,为大磬,为编磬,为歌磬。三曰土,为埙,为甇,甇、大埙也。四曰革,为雷鼓,为灵鼓,为路鼓,皆有鼗;为建鼓,为鼗鼓,为县鼓,为节鼓,为拊,为相。五曰丝,为琴,为瑟,为颂瑟,颂瑟,筝也;为阮咸,为筑。六曰木,为柷,为敔,为雅,为应。七曰匏,为笙,为竽,为巢,巢,大笙也;为和,和,小笙也。八曰竹,为箫,为管,为篪,为笛,为舂牍。此其乐器也。

(4)

燕乐。高祖即位,仍隋制设九部乐:《燕乐伎》,乐工舞人无变者。《清商伎》者,隋清乐也。有编钟、编磬、独弦琴、击琴、瑟、秦琵琶、卧箜篌、筑、筝、节鼓,皆一;笙、笛、箫、篪、方响、跋膝,皆二。歌

二人,吹叶一人,舞者四人,并习《巴渝舞》。《西凉伎》,有编钟、编磬,皆一;弹筝、挡筝、卧箜篌、竖箜篌、琵琶、五弦、笙、箫、觱篥、小觱篥、笛、横笛、腰鼓、齐鼓、檐鼓,皆一;铜钹二,贝一。白舞一人,方舞四人。

93.《新唐书》 宋·欧阳修、宋祁 卷二十二 志第十二

文宗好雅乐,诏太常卿冯定采开元雅乐制《云韶法曲》及《霓裳羽衣舞曲》。《云韶乐》有玉磬四虡,琴、瑟、筑、箫、篪、籥、跋膝、笙、竽皆一,登歌四人,分立堂上下,童子五人,绣衣执金莲花以导,舞者三百人,阶下设锦筵,遇内宴乃奏。谓大臣曰:"笙磬同音,沈吟忘味,不图为乐至于斯也。"自是臣下功高者,辄赐之。乐成,改法曲为仙韶曲。会昌初,宰相李德裕命乐工制《万斯年曲》以献。

94.《新唐书》 宋·欧阳修、宋祁 卷四十八 志第三十八

腊日,献口脂。唯笔、琴瑟弦月献。

95.《新唐书》 宋·欧阳修、宋祁 卷一百八十 列传第一百五

(李德裕)进戒帝:"……君人者以是辨之,则无惑矣。"又谓治乱系信任,引齐桓公问管仲所以害霸者,仲对琴瑟笙竽、弋猎驰骋,非害霸者;惟知人不能举,举不能任,任而又杂以小人,害霸也。

96.《战国策》 汉·刘向集录 卷八

临淄甚富而实,其民无不吹竽、鼓瑟、击筑、弹琴,斗鸡、走犬、六博、蹹踘者;临淄之途,车毂击,人肩摩,连衽成帷,举袂成幕,挥汗成雨;家敦而富,志高而扬。夫以大王之贤是齐之强,天下不能当。今乃西面事秦,窃为大王羞之。

97.《唐六典》 唐·李林甫等 卷十四 太常寺

（1）

宫县之乐：镈钟十二,编钟十二,编磬十二,凡三十有六虡。（宗庙与殿庭同。郊丘、社稷,则二十虡；面别去编钟、磬各二虡也。）东方、西方,磬虡起北,钟虡次之；南方、北方,磬虡起西,钟虡次之。镈钟在编县之间,各依辰位。四隅建鼓,左祝、右敔。又设笙、竽、笛、箫、篪、埙,系于编钟之下；偶歌琴、瑟、筝、筑,系于编磬之下。其在殿庭前,则加鼓吹十二按于建鼓之外,羽葆之鼓、大鼓、金錞、歌箫、笳置于其上焉；又设登歌钟、磬、节鼓、琴、瑟、筝、筑于堂上,笙、和、箫、埙、篪于堂下。（宫县、登歌工人皆介帻、朱连裳、革带、乌皮履,鼓人及阶下工人皆武弁、朱襦衣、革带、乌皮履。若在殿庭,加白练襠裆、白布袜。鼓吹按工人亦如之也。）

（2）

二曰清乐伎；（编钟、编磬各一架,瑟、弹琴、击琴、琵琶、箜篌、筝、筑、节鼓各一,歌二人,笙、长笛、箫、篪各二,吹叶一人,舞四人。）

98.《唐六典》 唐·李林甫等 卷二十二 少府军器监

每年二月二日,进镂牙尺及木画紫檀尺；寒食,进毬,兼杂彩鸡子；五月五日,进百索绶带；夏至,进雷车；七月七日,进七孔金细针；十五日,进盂兰盆；腊日,进口脂、衣香囊。每月进笔及梼衣杵。琴·瑟·琵琶弦、金·银纸,须则进之,不恒其数也。

99.《唐六典》 唐·李林甫等 卷二十七 家令率更仆寺

凡张乐,轩县之制：镈钟之虡三,编钟之虡三,编磬之虡三,凡九虡。每位各建鼓凡三人,柷敔二人；钟、磬、虡各一人。每编钟下笙、竽、笛、篪、埙各一人。每编磬下歌二人,琴、瑟、筝、筑各一人。

文、武二舞各六佾。

100.《通典》 唐·杜佑 卷四 食货四
岱畎丝、枲、铅、松、怪石,(畎,谷也。怪异好石似玉者。岱山之谷出此五物,皆贡之。)厥篚檿丝。(檿桑蚕丝中琴瑟弦。檿,于敛反。)

101.《通典》 唐·杜佑 卷四十一 礼一 沿革一
伏羲以俪皮为礼,作瑟以为乐,可为嘉礼;

102.《通典》 唐·杜佑 卷四十九 礼九 沿革九 吉礼八
用九献。王服衮冕而入,奏《王夏》;后服副袆从王而入,则奏《齐夏》;次尸入,奏《肆夏》。(《祭统》云:"君迎牲而不迎尸,别嫌也。")王乃珪瓒酌犂彝郁鬯以授尸,尸受之,灌地祭之以降神,乃啐之,奠之,此为求神之始也。此为一献。(乐章歌九功之德,诗用《清庙》。)次后以璋瓒酌黄彝之郁鬯以亚献,尸亦祭之,啐之,奠之。此为二献。次奏黄钟为宫,大吕为角,太蔟为徵,应钟为羽,路鼓路鼗,阴竹之管,龙门之琴瑟,九德之歌,九韶之舞,于宗庙之中奏之。若乐九变,则人鬼可得而礼矣。

103.《通典》 唐·杜佑 卷七十三 礼三十三 沿革三十三 嘉礼十八
开元十八年,宣州刺史裴耀卿上疏曰:"州牧县宰,所主者宣扬礼乐,典册经籍,所教者返古还淳,上奉君亲,下安乡族。外州远郡,俗习未知,徒闻礼乐之名,不知礼乐之实。窃见以《乡饮酒礼》颁于天下,比来唯贡举之日,略用其仪,闾里之间,未通其事。臣在州之日,率当州所管,一一与父老百姓,劝遵行礼。奏乐歌至《白

华》《华黍》《南陔》《由庚》等章,言孝子养亲及群物遂性之义,或有泣者,则人心有感,不可尽诬。但以州县久绝雅声,不识古乐。伏计太常具有乐器,太乐久备和声,请令天下三五十大州,简有性识人,于太常调习雅声。仍付笙竽琴瑟之类,各三两事,令比州转次造习。每年各备礼仪,准令式行,稍加劝奖,以示风俗。"其仪具《开元礼》。

104.《通典》 唐·杜佑 卷七十九 礼三十九 沿革三十九 凶礼一

钟十六,无虡。镈四,无虡。(《尔雅》曰:"大钟谓之镛。"郭璞注曰:"《书》曰'笙镛以间'。亦名镈。")磬十六,无虡。(《礼记》曰:"有钟磬而无簨虡。"郑玄曰:"不悬之也。")埙一,箫四,笙一,篪一,柷一,敔一,瑟六,琴一,竽一,筑一,坎侯一。(《礼记》曰:"琴瑟张而不平,竽笙备而不和。")

105.《通典》 唐·杜佑 卷一百五 礼六十五 沿革六十五 凶礼二十七

父有服,宫中子不与于乐。母有服,声闻焉,不举乐。妻有服,不举乐于其侧。(宫中子,与父同宫者也。礼,命士以上,父子异宫。不与者,谓出行见之不得观也。)大功将至,避琴瑟。小功至,不绝乐。

106.《通典》 唐·杜佑 卷一百二十三 礼八十三 开元礼纂类十八 嘉礼二

通事舍人引上公就座后立。殿上典仪唱:"就座。"阶下赞者承传,群官、客使等上下俱就座,俯伏,坐。太乐令引歌者及琴瑟至阶,脱履于下,升,就位坐。其笙管者进诣西阶间,北面立。尚食奉御进

酒至阶,殿上典仪唱:"酒至,兴。"阶下赞者承传,群官、客使等上下皆俯伏,起,立于席后。殿中监到阶,省酒。尚食奉御奉酒进,皇帝举酒。太官令又行群官酒,酒至,殿上典仪唱:"再拜。"阶下赞者承传,群官、客使等皆再拜,搢笏受觯。殿上典仪唱:"就座。"阶下赞者承传,群官、客使等上下皆就座,俯伏,坐,饮。皇帝初举酒,登歌作《昭和之乐》三终,尚食奉御进受虚觯,复于坫,登歌讫,降复位。

107.《通典》 唐·杜佑 卷一百二十八 礼八十八 开元礼纂类二十三 嘉礼七

左庶子前,跪奏称:"左庶子臣某言,请坐。"俯伏,兴,还侍位。皇太子坐。掌仪唱:"就座。"赞者承传,群官上下皆就座,俯伏,坐。伶官帅引歌者及琴瑟至阶,脱履于下,升,就位坐。其笙管者诣阶间,北面立。典膳郎进酒,至阶,掌仪唱:"酒至,兴。"

108.《通典》 唐·杜佑 卷一百三十 礼九十 开元礼纂类二十五 嘉礼九

主人与宾一揖一让升,宾、介、众宾序升即席。设工人席于堂廉西阶之东,北面东上。(侧边曰廉。)工四人入,先二瑟,后二歌,工持瑟升自西阶,就位坐。工歌《鹿鸣》。卒歌,笙入,立于堂下,北面奏《南陔》讫,乃间,歌《南有嘉鱼》,笙《崇丘》。(间,代也。谓一歌则一吹也。)乃合乐《周南关雎》《召南鹊巢》。(合谓歌与众声俱作也。乐无工人则阙,毋得作淫声不雅之曲。)

109.《通典》 唐·杜佑 卷一百三十一 礼九十一 开元礼纂类二十六 宾礼

舍人承旨降,敕蕃国诸官等坐,蕃国诸官俱再拜。通事舍人引蕃主,又通事舍人引蕃国诸官应升殿者诣西阶。蕃主初行乐作,至

阶乐止。通事舍人各引升立于座后。初蕃国诸官诣西阶，其不升殿者通事舍人分引立于廊下席后。立定，殿上典仪唱："就座。"阶下赞者承传，蕃主以下皆就座，俯伏，坐。太乐令引歌者及琴瑟至阶，脱履于下，升就位坐。笙管者就阶间北面立。

110.《通典》 唐·杜佑 卷一百四十 礼一百 开元礼纂类三十五 凶礼七

父有服，子不与于乐。母有服，声闻焉，不举乐。妻有服，不举乐于其侧。大功至则辟琴瑟，小功至则不绝乐。

111.《通典》 唐·杜佑 卷一百四十一 乐一

所以古者天子、诸侯、卿大夫无故不彻乐，士无故不去琴瑟，以平其心，以畅其志，则和气不散，邪气不干。

112.《通典》 唐·杜佑 卷一百四十二 乐二

（1）

自宣武已后，始爱胡声，洎于迁都。屈茨、琵琶、五弦、箜篌、胡笳、胡鼓、铜钹、打沙罗，胡舞铿锵镗锘，（上音汤。下音塔。）洪心骇耳，抚筝新靡绝丽，歌响全似吟哭，听之者无不凄怆。琵琶及当路琴瑟殆绝音。皆初声颇复闲缓，度曲转急躁。按此音所由，源出西域诸天诸佛韵调，娄罗胡语，直置难解，况复被之土木？是以感其声者，莫不奢淫躁竞，举止轻飘，或踊或跃，乍动乍息，跷（羌娇反）脚弹指，撼头弄目，情发于中，不能自止。论乐岂须钟鼓，但问风化浅深，虽此胡声，足败华俗。非唯人情感动，衣服亦随之以变，长衫戆帽，阔带小靴，自号惊紧，争入时代；妇女衣髻，亦尚危侧，不重从容，俱笑宽缓。盖惊危者，势不久安，此兆先见，何以能立！形貌如此，心亦随之。亡国之音，亦由浮竞，岂唯哀细，独表衰微。操弦执

籥,虽出瞽史;易俗移风,实在时政。

(2)

乐用钟、磬、柷、敔、晋鼓、节鼓、琴、瑟、筝、筑、竽、笙、箫、笛、篪、埙、錞于、铙、铎、抚拍、舂牍,谓之雅乐。雅乐唯郊庙、元会、冬至及册命大礼,则辨其曲度章句,而分始终之次焉。

113.《通典》 唐·杜佑 卷一百四十四 乐四

(1)

瑟,《世本》云:"庖羲作,五十弦。黄帝使素女鼓瑟,哀不自胜,乃破为二十五弦,具二均声。"(《尔雅》曰:"大瑟谓之洒。"《礼图》旧云:"雅瑟,长八尺一寸,广一尺八寸,二十三弦。其常用者,十九弦。颂瑟,长七尺二寸,广尺八寸,二十五弦,尽用之。")《易通卦验》曰:"人君冬至日,使八能之士,鼓黄钟之瑟,瑟用槐木,长八尺一寸;夏至日,瑟用桑木,长五尺七寸。"(槐取气上也。桑取气下也。)

(2)

开元中太乐曲制:凡天子宫悬,太子轩悬。宫悬之乐,镈钟十二,编钟十二,编磬十二,凡三十有六虡。(宗庙与殿庭同。郊丘社稷则二十虡,面别去编钟磬各二虡。)东方西方,磬虡起北,钟虡次之;南方北方,磬虡起西,钟虡次之。镈钟在于编悬之间,各依辰位。四隅建鼓,左柷右敔。又设笙、竽、笛、箫、篪、埙,系于编钟之下;偶歌琴、瑟、筝、筑,系于编磬之下。其在殿庭前,则加鼓吹十二案于建鼓之外,羽葆之鼓、大鼓、金錞、歌箫笳置于其上焉。又设登歌钟、磬、节鼓、琴、瑟、筝、筑于堂上,笙、笳、箫、篪、埙于堂下。

114.《通典》 唐·杜佑 卷一百四十五 乐五

《周礼春官》,太师,大祭祀帅瞽登歌。小师,掌教弦歌。(教,谓教瞽矇。弦,谓琴瑟。歌,依咏诗也。)乐师,帅学士而歌彻。(于

有司彻而歌《雍》也。)

115.《通典》 唐·杜佑 卷一百四十六 乐六
当江南之时,《巾舞》《白纻》《巴渝》等,衣服各异。梁以前,舞人并十二人,梁武省之,咸用八人而已。令工人平巾帻,绯褶。舞四人,碧轻纱衣,裙襦大袖,画云凤之状,漆鬟髻,饰以金铜杂花,状如雀钗,锦履。舞容闲婉,曲有姿态。沈约《宋书》恶江左诸曲哇淫,至今其声调犹然。观其政已乱,其俗已淫,既怨且思矣,而从容雅缓,犹有古士君子之遗风,他乐则莫与为比。乐用钟一架,磬一架,琴一,一弦琴一,瑟一,秦琵琶一,卧箜篌一,筑一,筝一,节鼓一,笙二,笛二,箫二,篪二,叶一,歌二。

116.《通典》 唐·杜佑 卷一百四十七 乐七
《尚书大传》云:"古者,帝王升歌《清庙》之乐,大琴练弦达越,大瑟朱弦达越,以韦为鼓,竽瑟之声乱人声。清庙升歌,先人功烈德深也。周公升歌文王之功烈德深,苟在庙中尝见文王者,愀然如复见文王。故《书》曰:'搏拊琴瑟以咏,祖考来格。'此之谓也。"

117.《通典》 唐·杜佑 卷一百八十 州郡十
羽畎夏翟,峄阳孤桐。(羽畎,羽山之谷也,出夏翟。翟雉之羽可为旌旄者也。峄山之阳,有特生之桐,可中琴瑟。峄山,在今鲁郡邹县也。)

118.《通典》 唐·杜佑 卷一百八十五 边防一
俗喜歌舞、饮酒、鼓琴瑟。其瑟形似筑,弹之亦有音曲。儿生便以石厌其头,欲其扁。故辰韩人皆扁头。(扁音补典反。)男女近倭,亦文身,便步战,兵杖与马韩同。其俗,行者相逢,皆住让路。

第五章
琴历史文献

1.《史记》 汉·司马迁 卷一 五帝本纪第一

尧乃赐舜絺衣,与琴,为筑仓廪,予牛羊。瞽叟尚复欲杀之,使舜上涂廪,瞽叟从下纵火焚廪。舜乃以两笠自扞而下,去,得不死。后瞽叟又使舜穿井,舜穿井为匿空旁出。舜既入深,瞽叟与象共下土实井,舜从匿空出,去。瞽叟、象喜,以舜为已死。象曰:"本谋者象。"象与其父母分,于是曰:"舜妻尧二女,与琴,象取之。牛羊仓廪予父母。"象乃止舜宫居,鼓其琴。舜往见之。象鄂不怿,曰:"我思舜正郁陶!"舜曰:"然,尔其庶矣!"舜复事瞽叟爱弟弥谨。于是尧乃试舜五典百官,皆治。

2.《史记》 汉·司马迁 卷二十四 乐书第二

（1）

昔者舜作五弦之琴,以歌《南风》;夔始作乐,以赏诸侯。故天子之为乐也,以赏诸侯之有德者也。德盛而教尊,五谷时孰,然后赏之以乐。故其治民劳者,其舞行级远;其治民佚者,其舞行级短。故观其舞而知其德,闻其谥而知其行。《大章》,章之也;《咸池》,备也;《韶》,继也;《夏》,大也;殷周之乐尽也。

(2)

是故君子反情以和其志,比类以成其行。奸声乱色不留聪明,淫乐废礼不接于心术,惰慢邪辟之气不设于身体,使耳目鼻口心知百体皆由顺正,以行其义。然后发以声音,文以琴瑟,动以干戚,饰以羽旄,从以箫管,奋至德之光,动四气之和,以著万物之理。

(3)

"……钟声铿,铿以立号,号以立横,横以立武。君子听钟声则思武臣。石声磬,磬以立别,别以致死。君子听磬声则思死封疆之臣。丝声哀,哀以立廉,廉以立志。君子听琴瑟之声则思志义之臣。竹声滥,滥以立会,会以聚众。君子听竽笙箫管之声则思畜聚之臣。鼓鼙之声欢,欢以立动,动以进众。君子听鼓鼙之声则思将帅之臣。君子之听音,非听其铿枪而已也,彼亦有所合之也。"

(4)

故舜弹五弦之琴,歌《南风》之诗而天下治;纣为朝歌北鄙之音,身死国亡。

(5)

而卫灵公之时,将之晋,至于濮水之上舍。夜半时闻鼓琴声,问左右,皆对曰"不闻"。乃召师涓曰:"吾闻鼓琴音,问左右,皆不闻。其状似鬼神,为我听而写之。"师涓曰:"诺。"因端坐援琴,听而写之。明日,曰:"臣得之矣,然未习也,请宿习之。"灵公曰:"可。"因复宿。明日,报曰:"习矣。"即去之晋,见晋平公。平公置酒于施惠之台。酒酣,灵公曰:"今者来,闻新声,请奏之。"平公曰:"可。"即令师涓坐师旷旁,援琴鼓之。未终,师旷抚而止之曰:"此亡国之声也,不可遂。"平公曰:"何道出?"师旷曰:"师延所作也。与纣为靡靡之乐,武王伐纣,师延东走,自投濮水之中,故闻此声必于濮水之上,先闻此声者国削。"平公曰:"寡人所好者音也,愿遂闻之。"师涓鼓而终之。

(6)

平公曰:"音无此最悲乎?"师旷曰:"有。"平公曰:"可得闻乎?"师旷曰:"君德义薄,不可以听之。"平公曰:"寡人所好者音也,愿闻之。"师旷不得已,援琴而鼓之。一奏之,有玄鹤二八集乎廊门;再奏之,延颈而鸣,舒翼而舞。

(7)

平公大喜,起而为师旷寿。反坐,问曰:"音无此最悲乎?"师旷曰:"有。昔者黄帝以大合鬼神,今君德义薄,不足以听之,听之将败。"平公曰:"寡人老矣,所好者音也,愿遂闻之。"师旷不得已,援琴而鼓之。一奏之,有白云从西北起;再奏之,大风至而雨随之,飞廊瓦,左右皆奔走。平公恐惧,伏于廊屋之间。晋国大旱,赤地三年。

(8)

琴长八尺一寸,正度也。弦大者为宫,而居中央,君也。商张右傍,其余大小相次,不失其次序,则君臣之位正矣。故闻宫音,使人温舒而广大;闻商音,使人方正而好义;闻角音,使人恻隐而爱人;闻徵音,使人乐善而好施;闻羽音,使人整齐而好礼。夫礼由外入,乐自内出。故君子不可须臾离礼,须臾离礼则暴慢之行穷外;不可须臾离乐,须臾离乐则奸邪之行穷内。故乐音者,君子之所养义也。夫古者,天子诸侯听钟磬未尝离于庭,卿大夫听琴瑟之音未尝离于前,所以养行义而防淫佚也。夫淫佚生于无礼,故圣王使人耳闻《雅颂》之音,目视威仪之礼,足行恭敬之容,口言仁义之道。故君子终日言而邪辟无由入也。

3.《史记》 汉·司马迁 卷二十八 封禅书第六

其春,既灭南越,上有嬖臣李延年以好音见。上善之,下公卿议,曰:"民间祠尚有鼓舞乐,今郊祀而无乐,岂称乎?"公卿曰:"古

者祠天地皆有乐,而神祇可得而礼。"或曰:"太帝使素女鼓五十弦瑟,悲,帝禁不止,故破其瑟为二十五弦。"于是塞南越,祷祠太一、后土,始用乐舞,益召歌儿,作二十五弦及空侯琴瑟自此起。

4.《史记》 汉·司马迁 卷三十一 吴太伯世家第一

自卫如晋,将舍于宿,闻钟声,曰:"异哉!吾闻之,辩而不德,必加于戮。夫子获罪于君以在此,惧犹不足,而又可以畔乎?夫子之在此,犹燕之巢于幕也。君在殡而可以乐乎?"遂去之。文子闻之,终身不听琴瑟。

5.《史记》 汉·司马迁 卷三十七 卫康叔世家第七

献公十三年,公令师曹教宫妾鼓琴,妾不善,曹笞之。妾以幸恶曹于公,公亦笞曹三百。十八年,献公戒孙文子、甯惠子食,皆往。日旰不召,而去射鸿于囿。二子从之,公不释射服与之言。二子怒,如宿。孙文子子数侍公饮,使师曹歌《巧言》之卒章。师曹又怒公之尝笞三百,乃歌之,欲以怒孙文子,报卫献公。文子语蘧伯玉,伯玉曰:"臣不知也。"遂攻出献公。献公奔齐,齐置卫献公于聚邑。孙文子、甯惠子共立定公弟秋为卫君,是为殇公。

6.《史记》 汉·司马迁 卷三十八 宋微子世家第八

箕子者,纣亲戚也。纣始为象箸,箕子叹曰:"彼为象箸,必为玉杯;为杯,则必思远方珍怪之物而御之矣。舆马宫室之渐自此始,不可振也。"纣为淫泆,箕子谏,不听。人或曰:"可以去矣。"箕子曰:"为人臣谏不听而去,是彰君之恶而自说于民,吾不忍为也。"乃被发佯狂而为奴。遂隐而鼓琴以自悲,故传之曰《箕子操》。

7.《史记》 汉·司马迁 卷四十三 赵世家第十三

十六年,秦惠王卒。王游大陵。他日,王梦见处女鼓琴而歌诗曰:"美人荧荧兮,颜若苕之荣。命乎命乎,曾无我嬴!"异日,王饮酒乐,数言所梦,想见其状。吴广闻之,因夫人而内其女娃嬴。孟姚也。孟姚甚有宠于王,是为惠后。

8.《史记》 汉·司马迁 卷四十六 田敬仲完世家第十六

(1)

驺忌子以鼓琴见威王,威王说而舍之右室。须臾,王鼓琴,驺忌子推户入曰:"善哉鼓琴!"王勃然不说,去琴按剑曰:"夫子见容未察,何以知其善也?"驺忌子曰:"夫大弦浊以春温者,君也;小弦廉折以清者,相也;攫之深,醳之愉者,政令也;钩谐以鸣,大小相益,回邪而不相害者,四时也:吾是以知其善也。"王曰:"善语音。"驺忌子曰:"……故曰琴音调而天下治。夫治国家而弭人民者,无若乎五音者。"王曰:"善。"

(2)

淳于髡曰:"大车不较,不能载其常任;琴瑟不较,不能成其五音。"驺忌子曰:"谨受令,请谨修法律而督奸吏。"淳于髡说毕,趋出,至门,而面其仆曰:"是人者,吾语之微言五,其应我若响之应声,是人必封不久矣。"居期年,封以下邳,号曰成侯。

9.《史记》 汉·司马迁 卷四十七 孔子世家第十七

孔子学鼓琴师襄子,十日不进。师襄子曰:"可以益矣。"孔子曰:"丘已习其曲矣,未得其数也。"有间,曰:"已习其数,可以益矣。"孔子曰:"丘未得其志也。"有间,曰:"已习其志,可以益矣。"孔子曰:"丘未得其为人也。"有间,(曰)有所穆然深思焉,有所怡然高望而远志焉。曰:"丘得其为人,黯然而黑,几然而长,眼如望羊,如

王四国,非文王其谁能为此也!"师襄子辟席再拜,曰:"师盖云《文王操》也。"

10.《史记》 汉·司马迁 卷五十二 齐悼惠王世家第二十二

魏勃父以善鼓琴见秦皇帝。及魏勃少时,欲求见齐相曹参,家贫无以自通,乃常独早夜埽齐相舍人门外。相舍人怪之,以为物,而伺之,得勃。勃曰:"愿见相君,无因,故为子埽,欲以求见。"于是舍人见勃曹参,因以为舍人。一为参御,言事,参以为贤,言之齐悼惠王。悼惠王召见,则拜为内史。始,悼惠王得自置二千石。及悼惠王卒而哀王立,勃用事,重于齐相。

11.《史记》 汉·司马迁 卷六十九 苏秦列传第九

临菑甚富而实,其民无不吹竽鼓瑟,弹琴击筑,斗鸡走狗,六博蹋鞠者。临菑之涂,车毂击,人肩摩,连衽成帷,举袂成幕,挥汗成雨,家殷人足,志高气扬。夫以大王之贤与齐之强,天下莫能当。今乃西面而事秦,臣窃为大王羞之。

12.《史记》 汉·司马迁 卷七十四 孟子荀卿列传第十四

齐有三驺子。其前驺忌,以鼓琴干威王,因及国政,封为成侯而受相印,先孟子。

13.《史记》 汉·司马迁 卷九十七 郦生陆贾列传第三十七

陆生常安车驷马,从歌舞鼓琴瑟侍者十人,宝剑直百金,谓其子曰:"与汝约:过汝,汝给吾人马酒食,极欲,十日而更。所死家,得宝剑车骑侍从者。一岁中往来过他客,率不过再三过,数见不

鲜,无久恩公为也。"

14.《史记》 汉·司马迁 卷一百三 万石张叔列传第四十三

万石君名奋,其父赵人也,姓石氏。赵亡,徙居温。高祖东击项籍,过河内,时奋年十五,为小吏,侍高祖。高祖与语,爱其恭敬,问曰:"若何有?"对曰:"奋独有母,不幸失明。家贫。有姊,能鼓琴。"高祖曰:"若能从我乎?"曰:"愿尽力。"于是高祖召其姊为美人,以奋为中涓,受书谒,徙其家长安中戚里,以姊为美人故也。其官至孝文时,积功劳至大中大夫。无文学,恭谨无与比。

15.《史记》 汉·司马迁 卷一百一十七 司马相如列传第五十七

相如不得已,强往,一坐尽倾。酒酣,临邛令前奏琴曰:"窃闻长卿好之,愿以自娱。"相如辞谢,为鼓一再行。是时卓王孙有女文君新寡,好音,故相如缪与令相重,而以琴心挑之。相如之临邛,从车骑,雍容闲雅甚都;及饮卓氏,弄琴,文君窃从户窥之,心悦而好之,恐不得当也。

16.《史记》 汉·司马迁 卷一百一十八 淮南衡山列传第五十八

淮南王安为人好读书鼓琴,不喜弋猎狗马驰骋,亦欲以行阴德拊循百姓,流誉天下。时时怨望厉王死,时欲畔逆,未有因也。

17.《汉书》 汉·班固 卷九 元帝纪第九

赞曰:臣外祖兄弟为元帝侍中,语臣曰元帝多材艺,善史书。鼓琴瑟,吹洞箫,自度曲,被歌声,分刌节度,穷极幼眇。少而好儒,

及即位,征用儒生,委之以政,贡、薛、韦、匡迭为宰相。而上牵制文义,优游不断,孝宣之业衰焉。然宽弘尽下,出于恭俭,号令温雅,有古之风烈。

18.《汉书》 汉·班固 卷二十二 礼乐志第二

(1)

今汉继秦之后,虽欲治之,无可奈何。法出而奸生,令下而诈起,一岁之狱以万千数,如以汤止沸,沸俞甚而无益。辟之琴瑟不调,甚者必解而更张之,乃可鼓也。为政而不行,甚者必变而更化之,乃可理也。

(2)

《惟泰元》七

建始元年,丞相匡衡奏罢"鸾路龙鳞",更定诗曰"涓选休成"。

天地并况,惟予有慕,爱熙紫坛,思求厥路。恭承禋祀,缊豫为纷,黼绣周张,承神至尊。千童罗舞成八溢,合好效欢虞泰一。九歌毕奏斐然殊,鸣琴竽瑟会轩朱。璆磬金鼓,灵其有喜,百官济济,各敬厥事。盛牲实俎进闻膏,神奄留,临须摇。长丽前掞光耀明,寒暑不忒况皇章。展诗应律铏玉鸣,函宫吐角激徵清。发梁扬羽申以商,造兹新音永久长。声气远条凤鸟翔,神夕奄虞盖孔享。

(3)

《天门》十一

景星显见,信星彪列,象载昭庭,日亲以察。参侔开阖,爰推本纪,汾脽出鼎,皇祐元始。五音六律,依韦飨昭,杂变并会,雅声远姚。空桑琴瑟结信成,四兴递代八风生。殷殷钟石羽籥鸣。河龙供鲤醇牺牲。百末旨酒布兰生。泰尊柘浆析朝酲。微感心攸通修名,周流常羊思所并。穰穰复正直往宁,冯蠵切和疏写平。上天布施后土成,穰穰丰年四时荣。

(4)

外郊祭员十三人,诸族乐人兼《云招》给祠南郊用六十七人,兼给事雅乐用四人,夜诵员五人,刚、别柎员二人,给《盛德》主调篪员二人,听工以律知日冬夏至一人,钟工、磬工、箫工员各一人,仆射二人主领诸乐人,皆不可罢。竽工员三人,一人可罢。琴工员五人,三人可罢。柱工员二人,一人可罢。绳弦工员六人,四人可罢。郑四会员六十二人,一人给事雅乐,六十一人可罢。张瑟员八人,七人可罢。

19.《汉书》 汉·班固 卷三十 艺文志第十

(1)

武帝末,鲁共王坏孔子宅,欲以广其宫,而得《古文尚书》及《礼记》《论语》《孝经》凡数十篇,皆古字也。共王往入其宅,闻鼓琴瑟钟磬之音,于是惧,乃止不坏。

(2)

《雅琴赵氏》七篇。(名定,勃海人,宣帝时丞相魏相所奏。)

(3)

《雅琴师氏》八篇。(名中,东海人,传言师旷后。)

(4)

《雅琴龙氏》九十九篇。(名德,梁人。)

(5)

凡《乐》六家,百六十五篇。(出淮南刘向等《琴颂》七篇。)

(6)

《杂鼓琴剑戏赋》十三篇。

20.《汉书》 汉·班固 卷三十八 高五王传第八

灌婴在荥阳,闻魏勃本教齐王反,既诛吕氏,罢齐兵,使使召责

问魏勃。勃曰:"失火之家,岂暇先言丈人后救火乎!"因退立,股战而栗。恐不能言者,终无他语。灌将军孰视,笑曰:"人谓魏勃勇,妄庸人耳,何能为乎!"乃罢勃勃父以善鼓琴见秦皇帝。

21.《汉书》 汉·班固 卷四十四 淮南衡山济北王传第十四
淮南王安为人好书,鼓琴,不喜戈猎狗马驰骋,亦欲以行阴德拊循百姓,流名誉。

22.《汉书》 汉·班固 卷四十五 蒯伍江息夫传第十五
江充字次倩,赵国邯郸人也。充本名齐,有女弟善鼓琴歌舞,嫁之赵太子丹。齐得幸于敬肃王,为上客。

23.《汉书》 汉·班固 卷五十三 景十三王传第二十三
恭王初好治宫室,坏孔子旧宅以广其宫,闻钟磬琴瑟之声,遂不敢复坏,于其壁中得古文经传。

24.《汉书》 汉·班固 卷五十六 董仲舒传第二十六
今汉继秦之后,如朽木粪墙矣,虽欲善治之,亡可奈何。法出而奸生,令下而诈起,如以汤止沸,抱薪救火,愈甚亡益也。窃譬之琴瑟不调,甚者必解而更张之,乃可鼓也;为政而不行,甚者必变而更化之,乃可理也。当更张而不更张,虽有良工不能善调也;当更化而不更化,虽有大贤不能善治也。

25.《汉书》 汉·班固 卷五十七上 司马相如传第二十七上
临邛多富人,卓王孙僮客八百人,程郑亦数百人,乃相谓曰:"令

有贵客,为具召之。并召令。"令既至,卓氏客以百数,至日中请司马长卿,长卿谢病不能临。临邛令不敢尝食,身自迎相如,相如为不得已而强往,一坐尽倾。酒酣,临邛令前奏琴曰:"窃闻长卿好之,愿以自娱。"相如辞谢,为鼓一再行。是时,卓王孙有女文君新寡,好音,故相如缪与令相重而以琴心挑之。相如时从车骑,雍容闲雅,甚都。及饮卓氏弄琴,文君窃从户窥,心说而好之,恐不得当也。

26.《汉书》 汉·班固 卷五十七下 司马相如传第二十七下

历唐尧于崇山兮,过虞舜于九疑。纷湛湛其差错兮,杂遝胶輵以方驰。骚扰冲苁其(相)纷拏兮,滂濞泱轧丽以林离。攒罗列聚丛以茏茸兮,衍曼流烂痑以陆离。径入雷室之砰磷郁律兮,洞出鬼谷之堀礨崴魁。遍览八纮而观四海兮,朅度九江越五河。经营炎火而浮弱水兮,杭绝浮渚涉流沙。奄息葱极泛滥水嬉兮,使灵娲鼓琴而舞冯夷。

27.《汉书》 汉·班固 卷六十二 司马迁传第三十二

少卿足下:曩者辱赐书,教以慎于接物,推贤进士为务,意气勤勤恳恳,若望仆不相师用,而流俗人之言。仆非敢如是也。虽罢驽,亦尝侧闻长者遗风矣。顾自以为身残处秽,动而见尤,欲益反损,是以抑郁而无谁语。谚曰:"谁为为之?孰令听之?"盖钟子期死,伯牙终身不复鼓琴。何则?士为知己用,女为说己容。若仆大质已亏缺,虽材怀随和,行若由夷,终不可以为荣,适足以发笑而自点耳。

28.《汉书》 汉·班固 卷六十四下 严朱吾丘主父徐严终王贾传第三十四下

王褒字子渊,蜀人也。宣帝时修武帝故事,讲论六艺群书,博

尽奇异之好,征能为《楚辞》九江被公,召见诵读,益召高材刘向、张子侨、华龙、柳褒等待诏金马门。神爵、五凤之间,天下殷(当)〔富〕,数有嘉应。上颇作歌诗,欲兴协律之事,丞相魏相奏言知音善鼓雅琴者渤海赵定、梁国龚德,皆召见待诏。

29.《汉书》　汉·班固　卷六十五　东方朔传第三十五
（东方朔）先生对曰:"……故养寿命之士莫肯进也,遂居(家)〔深〕山之间,积土为室,编蓬为户,弹琴其中,以咏先王之风,亦可以乐而忘死矣。是以伯夷叔齐避周,饿于首阳之下,后世称其仁。如是,邪主之行固足畏也,故曰谈何容易!"

30.《汉书》　汉·班固　卷八十七上　扬雄传第五十七上
回猋肆其砀骇兮,鞁桂椒,郁栘杨。香芬茀以穷隆兮,击薄栌而将荣。苓昹肸以掍根兮,声骅隐而历钟,排玉户而扬金铺兮,发兰蕙与穹穷。惟弸彋其拂汨兮,稍暗暗而靓深。阴阳清浊穆羽相和兮,若夔、牙之调琴。般、倕弃其剞劂兮,王尔投其钩绳。虽方征侨与偓佺兮,犹仿佛其若梦。

31.《汉书》　汉·班固　卷八十七下　扬雄传第五十七下
扬子曰:"……今夫弦者,高张急徽,追趋逐耆,则坐者不期而附矣;试为之施《咸池》,揄《六茎》,发(萧)〔箾〕韶,咏《九成》,则莫有和也。是故钟期死,伯牙绝弦破琴而不肯与众鼓;獿人亡,则匠石辍斤而不敢妄斫。师旷之调钟,俟知音者之在后也;孔子作《春秋》,几君子之前睹也。老聃有遗言,贵知我者希,此非其操与!"

32.《汉书》　汉·班固　卷九十六下　西域传第六十六下
宣帝时,长罗侯常惠使乌孙还,便宜发诸国兵,合五万人攻龟

兹,责以前杀校尉赖丹。龟兹王谢曰:"乃我先王时为贵人姑翼所误,我无罪。"执姑翼诣惠,惠斩之。时乌孙公主遣女来至京师学鼓琴,汉遣侍郎乐奉送主女,过龟兹。

33.《汉书》 汉·班固 卷九十八 元后传第六十八

初,李亲任政君在身,梦月入其怀。及壮大,婉顺得妇人道。尝许嫁未行,所许者死。后东平王聘政君为姬,未入,王薨。禁独怪之,使卜数者相政君,"当大贵,不可言。"禁心以为然,乃教书,学鼓琴。五凤中,献政君,年十八矣,入掖庭为家人子。

34.《后汉书》 南朝宋·范晔 卷七 孝桓帝纪第七

论曰:前史称桓帝好音乐,善琴笙。饰芳林而考濯龙之宫,设华盖以祠浮图、老子,斯将所谓"听于神"乎!及诛梁冀,奋威怒,天下犹企其休息。而五邪嗣虐,流衍四方。自非忠贤力争,屡折奸锋,虽愿依斟流彘,亦不可得已。

35.《后汉书》 南朝宋·范晔 卷二十六 伏侯宋蔡冯赵牟韦列传第十六

帝尝问弘通博之士,弘乃荐沛国桓谭才学洽闻,几能及杨雄、刘向父子。于是召谭拜议郎、给事中。帝每宴,辄令鼓琴,好其繁声。弘闻之不悦,悔于荐举,伺谭内出,正朝服坐府上,遣吏召之。谭至,不与席而让之曰:"吾所以荐子者,欲令辅国家以道德也,而今数进郑声以乱《雅》《颂》,非忠正者也。能自改邪?将令相举以法乎?"谭顿首辞谢,良久乃遣之。后大会群臣,帝使谭鼓琴,谭见弘,失其常度。帝怪而问之。弘乃离席免冠谢曰:"臣所以荐桓谭者,望能以忠正导主,而令朝廷耽悦郑声,臣之罪也。"帝改容谢,使反服,其后遂不复令谭给事中。弘推进贤士冯翊、桓梁三十余人,

或相及为公卿者。

36.《后汉书》 南朝宋·范晔 卷二十八上 桓谭冯衍列传第十八上

(1)

桓谭字君山,沛国相人也。父成帝时为太乐令。谭以父任为郎,因好音律,善鼓琴。博学多通,遍习《五经》,皆诂训大义,不为章句。能文章,尤好古学,数从刘歆、杨雄辩析疑异。性嗜倡乐,简易不修威仪,而意非毁俗儒,由是多见排抵。

(2)

昔董仲舒言"理国譬若琴瑟,其不调者则解而更张"。夫更张难行,而拂众者亡,是故贾谊以才逐,而朝错以智死。世虽有殊能而终莫敢谈者,惧于前事也。

37.《后汉书》 南朝宋·范晔 卷四十六 郭陈列传第三十六

(陈宠)上疏曰:"……夫为政犹张琴瑟,大弦急者小弦绝。故子贡非臧孙之猛法,而美郑乔之仁政。《诗》云:'不刚不柔,布政优优。'方今圣德充塞,假于上下,宜隆先王之道,荡涤烦苛之法。轻薄棰楚,以济群生;全广至德,以奉天心。"

38.《后汉书》 南朝宋·范晔 卷六十上 马融列传第五十上

融才高博洽,为世通儒,教养诸生,常有千数。涿郡卢植,北海郑玄,皆其徒也。善鼓琴,好吹笛,达生任性,不拘儒者之节。居宇器服,多存侈饰。尝坐高堂,施绛纱帐,前授生徒,后列女乐,弟子以次相传,鲜有入其室者。尝欲训《左氏春秋》,及见贾逵、郑众注,

乃曰:"贾君精而不博,郑君博而不精。既精既博,吾何加焉!"但著《三传异同说》。注《孝经》《论语》《诗》《易》《三礼》《尚书》《列女传》《老子》《淮南子》《离骚》,所著赋、颂、碑、谏、书、记、表、奏、七言、琴歌、对策、遗令,凡二十一篇。

39.《后汉书》 南朝宋·范晔 卷六十下 蔡邕列传第五十下

(1)

桓帝时,中常侍徐璜、左悺等五侯擅恣,闻邕善鼓琴,遂白天子,敕陈留太守督促发遣。邕不得已,行到偃师,称疾而归。闲居玩古,不交当世。感东方〔朔〕《客难》及杨雄、班固、崔骃之徒设疑以自通,乃斟酌群言,韪其是而矫其非,作《释诲》以戒厉云尔。

(2)

于是公子仰首降阶,忸怩而避。胡老乃扬衡含笑,援琴而歌。歌曰:"练余心兮浸太清,涤秽浊兮存正灵。和液畅兮神气宁,情志泊兮心亭亭,嗜欲息兮无由生。踔宇宙而遗俗兮,眇翩翩而独征。"

(3)

吴人有烧桐以爨者,邕闻火烈之声,知其良木,因请而裁为琴,果有美音,而其尾犹焦,故时人名曰"焦尾琴"焉。初,邕在陈留也,其邻人有以酒食召邕者,比往而酒以酣焉。客有弹琴于屏,邕至门试潜听之,曰:"僖!以乐召我而有杀心,何也?"遂反。将命者告主人曰:"蔡君向来,至门而去。"邕素为邦乡所宗,主人遽自追而问其故,邕具以告,莫不怃然。弹琴者曰:"我向鼓弦,见螳螂方向鸣蝉,蝉将去而未飞,螳螂为之一前一却。吾心耸然,惟恐螳螂之失之也。此岂为杀心而形于声者乎?"邕莞然而笑曰:"此足以当之矣。"

(4)

卓重邕才学,厚相遇待,每集宴,辄令邕鼓琴赞事,邕亦每存匡益。然卓多自很用,邕恨其言少从,谓从弟谷曰:"董公性刚而遂非,终难济也。吾欲东奔兖州,若道远难达,且遁逃山东以待之,何如?"谷曰:"君状异恒人,每行观者盈集。以此自匿,不亦难乎?"邕乃止。

40.《后汉书》 南朝宋·范晔 卷七十九上 儒林列传第六十九上

刘昆字桓公,陈留东昏人,梁孝王之胤也。少习容礼。平帝时,受《施氏易》于沛人戴宾。能弹雅琴,知清角之操。

41.《后汉书》 南朝宋·范晔 卷八十下 文苑列传第七十下

(1)

得由和兴,失由同起,故以可济否谓之和,好恶不殊谓之同。《春秋传》曰:"和如羹焉,酸苦以剂其味,君子食之以平其心。同如水焉,若以水济水,谁能食之? 琴瑟之专一,谁能听之?"是以君子之行,周而不比,和而不同,以救过为正,以匡恶为忠。经曰:"将顺其美,匡救其恶,则上下和睦能相亲也。"

(2)

尔乃携窈窕,从好仇,径肉林,登糟丘,兰肴山竦,椒酒渊流。激玄醴于清池兮,靡微风而行舟。登瑶台以回望兮,冀弥日而消忧。于是招宓妃,命湘娥,齐倡列,郑女罗。扬《激楚》之清宫兮,展新声而长歌。繁手超于北里,妙舞丽于《阳阿》。金石类聚,丝竹群分。被轻袿,曳华文,罗衣飘飖,组绮缤纷。纵轻躯以迅赴,若孤鹄之失群;振华袂以逶迤,若游龙之登云。于

是欢嬿既洽,长夜向半,琴瑟易调,繁手改弹。清声发而响激,微音逝而流散。振弱支而纡绕兮,若绿繁之垂干;忽飘飖以轻逝兮,似鸾飞于天汉。

42.《后汉书》 南朝宋·范晔 卷八十三 逸民列传第七十三

居有顷,妻曰:"常闻夫子欲隐居避患,今何为默默?无乃欲低头就之乎?"鸿曰:"诺。"乃共入霸陵山中,以耕织为业,咏《诗》《书》,弹琴以自娱。仰慕前世高士,而为四皓以来二十四人作颂。

因东出关,过京师,作《五噫之歌》曰:"陟彼北芒兮,噫!顾览帝京兮,噫!宫室崔嵬兮,噫!人之劬劳兮,噫!辽辽未央兮,噫!"肃宗闻而非之,求鸿不得。乃易姓运期,名耀,字侯光,与妻子居齐鲁之间。

43.《后汉书》 南朝宋·范晔 卷八十四 列女传第七十四

胡笳动兮边马鸣,孤雁归兮声嘤嘤。乐人兴兮弹琴筝,音相和兮悲且清。

44.《后汉书》 南朝宋·范晔 志第六 礼仪下

东园武士执事下明器。笥八盛,容三升,黍一,稷一,麦一,粱一,稻一,麻一,菽一,小豆一。瓮三,容三升,醯一,醢一,屑一。黍饴。载以木桁,覆以疏布。瓯二,容三升,醴一,酒一。载以木桁,覆以功布,瓦镫一。彤矢四,轩輖中,亦短卫。彤矢四,骨,短卫。彤弓一。卮八,牟八,豆八,筥八,形方酒壶八。槃匜一具。杖、几各一。盖一。钟十六,无虡。镈四,无虡。磬十六,无虡。埙一,箫四,笙一,簴一,枕一,敔一,瑟六,琴一,竽一,筑一,坎侯一。干戈

各一,笛一,甲一,胄一。挽车九乘,刍灵三十六匹。瓦灶二,瓦釜二,瓦甑一。瓦鼎十二,容五升。匏勺一,容一升。瓦案九。瓦大杯十六,容三升。瓦小杯二十,容二升。瓦饭槃十。瓦酒樽二,容五斗。匏勺二,容一升。

45.《三国志》 南朝宋·裴松之注 卷九 魏书九

夫和羹之美,在于合异,上下之益,在能相济,顺从乃安,此琴瑟一声也,荡而除之,则官省事简,二也。

46.《三国志》 南朝宋·裴松之注 卷十一 魏书十一

"……汉已久亡,魏已得之,何所追兴徵祥乎!此石,当今之变异而将来之祯瑞也。"正始元年,戴鵀之鸟,巢箷门阴。箷告门人曰:"夫戴鵀阳鸟,而巢门阴,此凶祥也。"乃援琴歌咏,作诗二篇,旬日而卒,时年一百五岁。

47.《三国志》 南朝宋·裴松之注 卷十二 魏书十二

崔琰字季珪,清河东武城人也。少朴讷,好击剑,尚武事。年二十三,乡移为正,始感激,读《论语》《韩诗》。至年二十九,乃结公孙方等就郑玄受学。学未期,徐州黄巾贼攻破北海,玄与门人到不其山避难。时谷籴县乏,玄罢谢诸生。琰既受遣,而寇盗充斥,西道不通。于是周旋青、徐、兖、豫之郊,东下寿春,南望江、湖。自去家四年乃归,以琴书自娱。

48.《三国志》 南朝宋·裴松之注 卷十九 魏书十九

植常为琴瑟调歌,辞曰:"吁嗟此转蓬,居世何独然!长去本根逝,夙夜无休闲。……"

49.《三国志》 南朝宋·裴松之注 卷二十一 魏书二十一

（1）

《文士传》曰：太祖雅闻瑀名，辟之，不应，连见偪促，乃逃入山中。太祖使人焚山，得瑀，送至，召入。太祖时征长安，大延宾客，怒瑀不与语，使就技人列。瑀善解音，能鼓琴，遂抚弦而歌，因造歌曲曰："奕奕天门开，大魏应期运。……"

（2）

喜为康传曰："家世儒学，少有俊才，旷迈不群，高亮任性，不修名誉，宽简有大量。学不师授，博洽多闻，长而好老、庄之业，恬静无欲。性好服食，尝采御上药。善属文论，弹琴咏诗，自足于怀抱之中。……"

（3）

钟会劝大将军因此除之，遂杀安及康。康临刑自若，援琴而鼓，既而叹曰："雅音于是绝矣！"时人莫不哀之。

（4）

夏则编草为裳，冬则被发自覆。好读《易》鼓琴，见者皆亲乐之。

50.《三国志》 南朝宋·裴松之注 卷二十九 魏书二十九

黄初中，为太乐令、协律都尉。汉铸钟工柴玉巧有意思，形器之中，多所造作，亦为时贵人见知。夔令玉铸铜钟，其声均清浊多不如法，数毁改作。玉甚厌之，谓夔清浊任意，颇拒捍夔。夔、玉更相白于太祖，太祖取所铸钟，杂错更试，然〔后〕知夔为精而玉之妄也，于是罪玉及诸子，皆为养马士。文帝爱待玉，又尝令夔与左愿等于宾客之中吹笙鼓琴，夔有难色，由是帝意不悦。后因他事系夔，使愿等就学，夔自谓所习者雅，仕宦有本，意犹不满，遂黜免以卒。

51.《三国志》 南朝宋·裴松之注 卷三十九 蜀书九

吕乂字季阳,南阳人也。父常,送故将(军)刘焉入蜀,值王路隔塞,遂不得还。乂少孤,好读书鼓琴。

52.《三国志》 南朝宋·裴松之注 卷四十二 蜀书十二

(1)

《桓谭新论》曰:雍门周以琴见,孟尝君曰:"先生鼓琴,亦能令文悲乎?"对曰:"臣之所能令悲者,先贵而后贱,昔富而今贫,摈压穷巷,不交四邻;不若身材高妙,怀质抱真,逢逸罹谤,怨结而不得信;不若交欢而结爱,无怨而生离,远赴绝国,无相见期;不若幼无父母,壮无妻儿,出以野泽为邻,入用堀穴为家,困于朝夕,无所假贷:若此人者,但闻飞鸟之号,秋风鸣条,则伤心矣,臣一为之援琴而长太息,未有不凄恻而涕泣者也。……"

(2)

雍门周引琴而鼓之,徐动宫徵,叩角羽,终而成曲,孟尝君遂欷歔而就之曰:"先生鼓琴,令文立若亡国之人也。"

53.《三国志》 南朝宋·裴松之注 卷五十二 吴书七

(1)

顾雍字元叹,吴郡吴人也。蔡伯喈从朔方还,尝避怨于吴,雍从学琴书。

(2)

"……故舜命九贤,则无所用心,弹五弦之琴,咏南风之诗,不下堂庙而天下治也。齐桓用管仲,被发载车,齐国既治,又致匡合。近汉高祖擥三杰以兴帝业,西楚失雄俊以丧成功。汲黯在朝,淮南寝谋;郅都守边,匈奴窜迹。故贤人所在,折冲万里,信国家之利器,崇替之所由也。方今王化未被于汉北,河、洛之

滨尚有僭逆之丑,诚挚英雄拔俊任贤之时也。愿明太子重以轻意,则天下幸甚。"

54.《三国志》 南朝宋·裴松之注 卷五十三 吴书八

孙皓时为侍郎,以言语辩捷见知,擢为侍中、中书令。皓使尚鼓琴,尚对曰:"素不能。"敕使学之。后晏言次说琴之精妙,尚因道"晋平公使师旷作清角,旷言吾君德薄,不足以听之。"皓意谓尚以斯喻己,不悦。

55.《三国志》 南朝宋·裴松之注 卷五十九 吴书十四

夫人情犹不能无嬉娱,嬉娱之好,亦在于饮宴琴书射御之间,何必博弈,然后为欢。乃命侍坐者八人,各著论以矫之。于是中庶子韦曜退而论奏,和以示宾客。时蔡颖好弈,直事在署者颇效焉,故以此讽之。

56.《晋书》 唐·房玄龄等 卷十六 志第六

(1)

勖等奏:"昔先王之作乐也,以振风荡俗,飨神祐贤,必协律吕之和,以节八音之中。是故郊祀朝宴,用之有制,歌奏分叙,清浊有宜。故曰'五声、十二律还相为宫',此经传记籍可得而知者也。如和对辞,笛之长短无所象则,率意而作,不由曲度。考以正律,皆不相应;吹其声均,多不谐合。又辞'先师传笛,别其清浊,直以长短。工人裁制,旧不依律'。是为作笛无法。而和写笛造律,又令琴瑟歌咏,从之为正,非所以稽古先哲,垂宪于后者也。谨条牒诸律,问和意状如左。及依典制,用十二律造笛象十二枚,声均调和,器用便利。讲肄弹击,必合律吕,况乎宴飨万国,奏之庙堂者哉?虽伶夔旷远,至音难精,犹宜仪形古昔,以求厥衷,合乎经礼,于制为详。

若可施用,请更部笛工选竹造作,下太乐乐府施行。平议诸杜夔、左延年律可皆留,其御府笛正声、下徵各一具,皆铭题作者姓名,其余无所施用,还付御府毁。"奏可。

(2)

三宫,(一曰正声,二曰下徵,三曰清角也。)二十一变也。(宫有七声,错综用之,故二十一变也。诸笛例皆一也。)伏孔四,所以便事用也。(一曰正角,出于商上者也;二曰倍角,近笛下者也;三曰变宫,近于宫孔,倍令下者也;四曰变徵,远于徵孔,倍令高者也。或倍或半,或四分一,取则于琴徽也。四者皆不作其孔,而取其度,以应退上下之法,所以协声均,便事用也。其本孔隐而不见,故曰伏孔也。)

57.《晋书》 唐·房玄龄等　卷二十二　志第十二

(1)

农瑟羲琴,倕钟和磬,达灵成性,象物昭功,由此言之,其来自远。

(2)

其有社稷之乐者,则所谓"琴瑟击鼓,以迓田祖"者也。

(3)

虽复《象舞》歌工,自胡归晋,至于孤竹之管,云和之瑟,空桑之琴,泗滨之磬,其能备者,百不一焉。

58.《晋书》 唐·房玄龄等　卷二十三　志第十三

(1)

宫悬在庭,琴瑟在堂,八音迭奏,雅乐并作,登歌下管,各有常咏,周人之旧也。自汉氏以来,依仿此礼,自造新诗而已。旧京荒废,今既散亡,音韵曲折,又无识者,则于今难以意言。

(2)

《公莫舞》,今之《巾舞》也。相传云项庄剑舞,项伯以袖隔之,使不得害汉高祖,且语项庄云"公莫"!古人相呼曰公,言公莫害汉王也。今之用巾盖像项伯衣袖之遗式。然案《琴操》有《公莫渡河曲》,然则其声所从来已久,俗云项伯,非也。

59.《晋书》 唐·房玄龄等 卷三十 志第二十

(1)

念室后刑,衢樽先惠,将以屏除灾害,引导休和,取譬琴瑟,不忘衔策,拟阳秋之成化,若尧舜之为心也。

(2)

夫为政也,犹张琴瑟,大弦急者小弦绝,故子贡非臧孙之猛法,而美郑侨之仁政。

60.《晋书》 唐·房玄龄等 卷三十三 列传第三

无违余命!高柴泣血三年,夫子谓之愚。闵子除丧出见,援琴切切而哀,仲尼谓之孝。

61.《晋书》 唐·房玄龄等 卷四十一 列传第十一

以贤才化无事,至道兴矣。已仰其成,复何与焉!故可以歌《南风》之诗,弹五弦之琴也。成此功者非有他,崇让之所致耳。孔子曰,能以礼让为国,则不难也。

62.《晋书》 唐·房玄龄等 卷四十六 列传第十六

古人有言:"琴瑟不调,甚者必改而更张。"凡臣所言,诚政体之常,然古今异宜,所遇不同。陛下纵未得尽仰成之理,都委务于下,至如今事应奏御者,蠲除不急,使要事得精可三分之二。

63.《晋书》 唐·房玄龄等 卷四十八 列传第十八

人心苟和,虽三里之城,五里之郭,不可攻也。人心不和,虽金城汤池,不能守也。臣推此以广其义,舜弹五弦之琴,咏《南风》之诗,而天下自理,由尧人可比屋而封也。曩者多难,奸雄屡起,搅乱众心,刀锯相乘,流死之孤,哀声未绝。故臣以为陛下当深思远念,杜渐防萌,弹琴咏诗,垂拱而已。

64.《晋书》 唐·房玄龄等 卷四十九 列传第十九

(1)

阮籍字嗣宗,陈留尉氏人也。父瑀,魏丞相掾,知名于世。籍容貌瑰杰,志气宏放,傲然独得,任性不羁,而喜怒不形于色。或闭户视书,累月不出;或登临山水,经日忘归。博览群籍,尤好《庄》《老》。嗜酒能啸,善弹琴。当其得意,忽忘形骸。时人多谓之痴,惟族兄文业每叹服之,以为胜己,由是咸共称异。

(2)

瞻字千里。性清虚寡欲,自得于怀。读书不甚研求,而默识其要,遇理而辩,辞不足而旨有余。善弹琴,人闻其能,多往求听,不问贵贱长幼,皆为弹之。神气冲和,而不知向人所在。内兄潘岳每令鼓琴,终日达夜,无忤色。

(3)

嵇康字叔夜,谯国铚人也。其先姓奚,会稽上虞人,以避怨,徙焉。铚有嵇山,家于其侧,因而命氏。兄喜,有当世才,历太仆、宗正。

康早孤,有奇才,远迈不群。身长七尺八寸,美词气,有风仪,而土木形骸,不自藻饰,人以为龙章凤姿,天质自然。恬静寡欲,含垢匿瑕,宽简有大量。学不师受,博览无不该通,长好《老》《庄》。与魏宗室婚,拜中散大夫。常修养性服食之事,弹琴咏诗,自足

于怀。

(4)

吾新失母兄之欢,意常凄切。女年十三,男年八岁,未及成人,况复多疾,顾此恨恨,如何可言。今但欲守陋巷,教养子孙,时时与亲旧叙离阔,陈说平生,浊酒一杯,弹琴一曲,志意毕矣,岂可见黄门而称贞哉!若趣欲共登王涂,期于相致,时为欢益,一旦迫之,必发狂疾。自非重仇,不至此也。既以解足下,并以为别。

(5)

康将刑东市,太学生三千人请以为师,弗许。康顾视日影,索琴弹之,曰:"昔袁孝尼尝从吾学《广陵散》,吾每靳固之,《广陵散》于今绝矣!"时年四十。海内之士,莫不痛之。帝寻悟而恨焉。初,康尝游于洛西,暮宿华阳亭,引琴而弹。夜分,忽有客诣之,称是古人,与康共谈音律,辞致清辩,因索琴弹之,而为《广陵散》,声调绝伦,遂以授康,仍誓不传人,亦不言其姓字。

(6)

谢鲲字幼舆,陈国阳夏人也。祖缵,典农中郎将。父衡,以儒素显,仕至国子祭酒。鲲少知名,通简有高识,不修威仪,好《老》《易》,能歌善鼓琴,王衍、嵇绍并奇之。

65.《晋书》 唐·房玄龄等 卷五十五 列传第二十五

岳频宰二邑,勤于政绩。调补尚书度支郎,迁廷尉评,以公事免。杨骏辅政,高选吏佐,引岳为太傅主簿。骏诛,除名。初,谯人公孙宏少孤贫,客田于河阳,善鼓琴,颇能属文。

66.《晋书》 唐·房玄龄等 卷六十八 列传第三十八

荣素好琴,及卒,家人常置琴于灵座。吴郡张翰哭之恸,既而上床鼓琴数曲,抚琴而叹曰:"顾彦先复能赏此不?"因又恸哭,不吊

丧主而去。子毗嗣,官至散骑侍郎。

67.《晋书》 唐·房玄龄等　卷九十四　列传第六十四
（1）
戴逵字安道,谯国人也。少博学,好谈论,善属文,能鼓琴,工书画,其余巧艺靡不毕综。总角时,以鸡卵汁溲白瓦屑作《郑玄碑》,又为文而自镌之,词丽器妙,时人莫不惊叹。性不乐当世,常以琴书自娱。师事术士范宣于豫章,宣异之,以兄女妻焉。太宰、武陵王晞闻其善鼓琴,使人召之,逵对使者破琴曰:"戴安道不为王门伶人!"晞怒,乃更引其兄述。述闻命欣然,拥琴而往。

（2）
其亲朋好事,或载酒肴而往,潜亦无所辞焉。每一醉,则大适融然。又不营生业,家务悉委之儿仆。未尝有喜愠之色,惟遇酒则饮,时或无酒,亦雅咏不辍。尝言夏月虚闲,高卧北窗之下,清风飒至,自谓羲皇上人。性不解音,而畜素琴一张,弦徽不具,每朋酒之会,则抚而和之,曰:"但识琴中趣,何劳弦上声!"以宋元嘉中卒,时年六十三,所有文集并行于世。

68.《晋书》 唐·房玄龄等　卷九十六　列传第六十六
段丰妻慕容氏,德之女也。有才慧,善书史,能鼓琴,德既僭位,署为平原公主。年十四,适于丰。丰为人所谮,被杀,慕容氏寡归,将改适伪寿光公余炽。

69.《宋书》 南朝梁·沈约　卷十一　志第一
（1）
而和写笛造律,又令琴瑟歌咏,从之为正,非所以稽古先哲,垂宪于后者也。谨条牒诸律,问和意状如左。及依典制,用十二律造

笛像十二枚，声均调和，器用便利。

（2）

凡笛体用角律，其长者八之，（蕤宾、林钟也。）短者四之，（其余十笛，皆四角也。）空中实容，长者十六，（短笛竹宜受八律之黍也。若长短大小不合于此，或器用不便声均法度之齐等也。然笛竹率上大下小，不能均齐，必不得已，取其声均合。）三宫（一曰正声，二曰下徵，三曰清角。）二十一变也。（宫有七声，错综用之，故二十一变也。诸笛例皆一也。）伏孔四，所以便事用也。（一曰正角，出于商上者也。二曰倍角，近笛下者也。三曰变宫，近于宫孔，倍令下者也。四曰变徵，远于徵孔，倍令高者也。或倍或半，或四分一，取则于琴徵也。四者皆不作其孔而取其度，以应进退上下之法，所以协声均，便事用也。其本孔隐而不见，故曰伏孔。）

70.《宋书》 南朝梁·沈约 卷十九 志第九

（1）

至江左初立宗庙，尚书下太常祭祀所用乐名，太常贺循答云："魏氏增损汉乐，以为一代之礼，未审大晋乐名所以为异。遭离丧乱，旧典不存，然此诸乐，皆和之以钟律，文之以五声，咏之于哥词，陈之于舞列，宫县在下，琴瑟在堂，八音迭奏，雅乐并作，登哥下管，各有常咏，周人之旧也。自汉氏以来，依放此礼，自造新诗而已。旧京荒废，今既散亡，音韵曲折，又无识者，则于今难以意言。"于时以无雅乐器及伶人，省太乐并鼓吹令。是后颇得登哥，食举之乐，犹有未备。明帝太宁末，又诏阮孚等增益之。成帝咸和中，乃复置太乐官，鸠集遗逸，而尚未有金石也。

（2）

《公莫舞》，今之巾舞也。相传云项庄剑舞，项伯以袖隔之，使不得害汉高祖。且语庄云："公莫。"古人相呼曰"公"，云莫害汉王

也。今之用巾,盖像项伯衣袖之遗式。按《琴操》有《公莫渡河曲》,然则其声所从来已久,欲云项伯,非也。

（3）

哥倡既设,休戚已征,清浊是均,山琴自应。斯乃天地之灵和,升降之明节。今帝道四达,礼乐交通,诚非寡陋所敢裁酌。

（4）

八音五曰丝。丝,琴、瑟也,筑也,筝也,琵琶、空侯也。

（5）

琴,马融《笛赋》云："宓羲造琴。"《世本》云："神农所造。"《尔雅》"大琴曰离",二十弦。今无其器。齐桓曰号钟,楚庄曰绕梁,相如曰燋尾,伯喈曰绿绮,事出傅玄《琴赋》。世云燋尾是伯喈琴,伯喈传亦云尔。以傅氏言之,则非伯喈也。

（6）

空侯,初名坎侯。汉武帝赛灭南越,祠太一后土用乐,令乐人侯晖依琴作坎侯,言其坎坎应节奏也。侯者,因工人姓尔。后言空,音讹也。古施郊庙雅乐,近世来专用于楚声。宋孝武帝大明中,吴兴沈怀远被徙广州,造绕梁,其器与空侯相似。怀远后亡,其器亦绝。

（7）

管,《尔雅》曰："长尺,围寸,并漆之,有底。"大者曰簥。簥音骄;中者曰篞。小者曰篎。篎音妙。古者以玉为管,舜时西王母献白玉琯是也。《月令》："均琴、瑟、管、箫。"蔡邕章句曰："管者,形长尺,围寸,有孔无底。"其器今亡。

71.《宋书》 南朝梁·沈约 卷二十 志第十

（1）

树羽设业,笙镛以间。琴瑟齐列,亦有籈敔。（其八）

(2)

宋《前舞》《后舞》歌二篇　王韶之造

於赫景明,天监是临。乐来伊阳,礼作惟阴。歌自德富,儛由功深。庭列宫县,陛罗瑟琴。翻龠繁会,笙磬谐音。《箫韶》虽古,九成在今。道志和声,德音孔宣。光我帝基,协灵配乾。仪刑六合,化穆自然。如彼云汉,为章于天。熙熙万类,陶和当年。击辕中《韶》,永世弗骞。

72.《宋书》　南朝梁·沈约　卷二十一　志第十一

(1)

华阴山,自以为大,高百丈,浮云为之盖。仙人欲来,出随风,列之雨。吹我洞箫鼓瑟琴,何闾闾,酒与歌戏。今日相乐诚为乐,玉女起,起儛移数时。鼓吹一何嘈嘈,从西北来时,仙道多驾烟,乘云驾龙,郁何蓩蓩。遨游八极,乃到昆仑之山,西王母侧。神仙金止玉亭,来者为谁？赤松王乔,乃德旋之门。乐共饮食到黄昏,多驾合坐,万岁长宜子孙。

(2)

清调

《晨上》《秋胡行》　武帝词

晨上散关山,此道当何难！晨上散关山,此道当何难！牛顿不起,车堕谷间。坐槃石之上,弹五弦之琴,作为清角韵,意中述烦。歌以言志,晨上散关山。（一解）

(3)

《朝游》《善哉行》　文帝词（五解）

朝游高台观,夕宴华池阴。大酋奉甘醪,狩人献嘉禽。（一解）齐倡发东舞,秦筝奏西音。有客从南来,为我弹清琴。（二解）五音纷繁会,拊者激微吟。淫鱼乘波听,踊跃自浮沉。（三解）飞鸟翻翔

舞,悲鸣集北林。乐极哀情来,愣亮摧肝心。(四解)清角岂不妙,德薄所不任。大哉子野言,弭弦且自禁。

73.《宋书》 南朝梁·沈约 卷二十二 志第十二

(1)

《白纻篇大雅》 明帝造

在心曰志发言诗,声成于文被管丝。手舞足蹈欣泰时,移风易俗王化基。琴角挥韵白云舒,《箫韶》协音神风来。

(2)

《上邪篇》

上邪下难正,众枉不可矫。音和响必清,端影缘直表。大化扬仁风,齐人犹偃草。圣王既已没,谁能弘至道。开春湛柔露,代终肃严霜。承平贵孔孟,政敝侯申商。孝公明赏罚,六世犹克昌。李斯肆滥刑,秦氏所以亡。汉宣隆中兴,魏祖宁三方。譬彼针与石,效疾故称良。《行苇》非不厚,悠悠何讵央。琴瑟时未调,改弦当更张。刬乃治天下,此要安可忘。

74.《宋书》 南朝梁·沈约 卷九十三 列传第五十三

衡阳王义季镇京口,长史张邵与颙姻通,迎来止黄鹄山。山北有竹林精舍,林涧甚美,颙憩于此涧,义季亟从之游,颙服其野服,不改常度。为义季鼓琴,并新声变曲,其三调《游弦》《广陵》《止息》之流,皆与世异。太祖每欲见之,尝谓黄门侍郎张敷曰:"吾东巡之日,当晏戴公山也。"以其好音,长给正声伎一部。颙合《何尝》《白鹄》二声,以为一调,号为清旷。

75.《南齐书》 南朝梁·萧子显 卷二十三 列传第四

上曲宴群臣数人,各使效伎艺,褚渊弹琵琶,王僧虔弹琴,沈文

季歌《子夜》，张敬儿舞，王敬则拍张。

76.《旧唐书》 后晋·刘昫等 卷二十八 志第八

（1）

二年，太常奏《白雪》琴曲。先是，上以琴中雅曲，古人歌之，近代已来，此声顿绝，虽有传习，又失宫商，令所司简乐工解琴笙者修习旧曲。至是太常上言曰："臣谨按《礼记》《家语》云：舜弹五弦之琴，歌《南风》之诗。是知琴操曲弄，皆合于歌。又张华《博物志》云：'《白雪》是大帝使素女鼓五十弦瑟曲名。'又楚大夫宋玉对襄王云：'有客于郢中歌《阳春白雪》，国中和者数十人。'是知《白雪》琴曲，本宜合歌，以其调高，人和遂寡。自宋玉以后，迄今千祀，未有能歌《白雪曲》者。臣今准敕，依于琴中旧曲，定其宫商，然后教习，并合于歌。辄以御制《雪诗》为《白雪》歌辞。又按古今乐府，奏正曲之后，皆别有送声，君唱臣和，事彰前史。辄取侍臣等奉和雪诗以为送声，各十六节，今悉教讫，并皆谐韵。"上善之，乃付太常编为乐府。六年二月，太常丞吕才造琴歌《白雪》等曲，上制歌辞十六首，编入乐府。

（2）

当江南之时，《巾舞》《白纻》《巴渝》等衣服各异。梁以前舞人并二八，梁舞省之，咸用八人而已。令工人平巾帻，绯裤褶。舞四人，碧轻纱衣，裙襦大袖，画云凤之状，漆鬟髻，饰以金铜杂花，状如雀钗，锦履。舞容闲婉，曲有姿态。沈约《宋书》志江左诸曲哇淫，至今其声调犹然。观其政已乱，其俗已淫，既怨且思矣，而从容雅缓，犹有古士君子之遗风，他乐则莫与为比。

乐用钟一架，磬一架，琴一，三弦琴一，击琴一，瑟一，秦琵琶一，卧箜篌一，筑一，筝一，节鼓一，笙二，笛二，箫二，篪二，叶二，歌二。

(3)

琴,伏羲所造。琴,禁也,夏至之音,阴气初动,禁物之淫心。五弦以备五声,武王加之为七弦。琴十有二柱,如琵琶。

77.《旧唐书》 后晋·刘昫等 卷四十四 志第二十四

镈钟十二,编钟十二,编磬十二,共为三十六架。东方西方,磬虡起北,钟虡次之。南方北方,磬虡起西,钟虡次之。镈钟在编钟之间,各依辰位。四隅建鼓,左枂右敔。又设巢、竽、笛、管、篪、埙,系于编钟之下。偶歌琴、瑟、筝、筑,系于编磬之下。其在殿廷前,则加鼓吹十二案,于建鼓之外,羽葆之鼓、大鼓、金錞、歌箫、笳置于其上。又设登歌钟、节鼓、瑟、琴、筝、笳于堂上,笙、和、箫、篪于堂下……

78.《旧唐书》 后晋·刘昫等 卷四十六 志第二十六

(1)

《琴操》二卷(桓谭撰。)

(2)

《琴操》三卷(孔衍撰。)

(3)

《琴谱》四卷(刘氏、周氏等撰。)

(4)

《琴谱》二十一卷(陈怀撰。)

(5)

《琴叙谱》九卷(赵耶律撰。)

(6)

《琴集历头拍簿》一卷

79.《旧唐书》 后晋·刘昫等 卷七十九 列传第二十九

太宗又令才造《方域图》及《教飞骑战阵图》,皆称旨,擢授太常丞。永徽初,预修《文思博要》及《姓氏录》。显庆中,高宗以琴曲古有《白雪》,近代顿绝,使太常增修旧曲。才上言曰:"臣按《礼记》及《家语》云,舜弹五弦之琴,歌《南风》之诗。是知琴操曲弄,皆合于歌。"又张华《博物志》云:《白雪》是天帝使素女鼓五十弦瑟曲名。又楚大夫宋玉对襄王云,有客于郢中歌《阳春白雪》,国中和者数十人。是知《白雪》琴曲,本宜合歌,以其调高,人和遂寡。自宋玉已来,迄今千祀,未有能歌《白雪》曲者。臣今准敕,依琴中旧曲,定其宫商,然后教习,并合于歌,辄以御制《雪诗》为《白雪》歌词。

80.《旧唐书》 后晋·刘昫等 卷一百二十九 列传第七十九

皋生知音律,尝观弹琴,至《止息》,叹曰:"妙哉!嵇生之为是曲也,其当晋、魏之际乎!其音主商,商为秋声。秋也者,天将摇落肃杀,其岁之晏乎!又晋乘金运,商,金声,此所以知魏之季而晋将代也。慢其商弦,与宫同音,是臣夺君之义也,所以知司马氏之将篡也……"

81.《旧唐书》 后晋·刘昫等 卷一百三十一 列传第八十一

勉坦率素淡,好古尚奇,清廉简易,为宗臣之表。善鼓琴,好属诗,妙知音律,能自制琴,又有巧思。

82.《新唐书》 宋·欧阳修、宋祁 卷二十一 志第十一
(1)

琴、瑟、筝、筑皆一,当磬虞之次,匏、竹在下。凡天神之类,皆以雷鼓;地祇之类,皆以灵鼓;人鬼之类,皆以路鼓。其设于庭,则

在南,而登歌者在堂。若朝会,则加钟磬十二虡,设鼓吹十二案于建鼓之外。案设羽葆鼓一,大鼓一,金錞一,歌、萧、笳皆二。登歌,钟、磬各一虡,节鼓一,歌者四人,琴、瑟、筝、筑皆一,在堂上;笙、和、萧、篪、埙皆一,在堂下。若皇后享先蚕,则设十二大磬,以当辰位,而无路鼓。轩县三面,皇太子用之。

(2)

五曰丝,为琴,为瑟,为颂瑟,颂瑟,筝也;为阮咸,为筑。

(3)

高宗以琴曲浸绝,虽有传者,复失宫商,令有司修习。太常丞吕才上言:"舜弹五弦之琴,歌《南风》之诗,是知琴操曲弄皆合于歌。今以御《雪诗》为《白雪歌》。古今奏正曲复有送声,君唱臣和之义,以群臣所和诗十六韵为送声十六节。"帝善之,乃命太常著于乐府。才复撰《琴歌》《白雪》等曲,帝亦制歌词十六,皆著乐府。

83.《新唐书》 宋·欧阳修、宋祁 卷二十二 志第十二

(1)

周、隋管弦杂曲数百,皆西凉乐也。鼓舞曲,皆龟兹乐也。唯琴工犹传楚、汉旧声及《清调》,蔡邕五弄、楚调四弄,谓之九弄。

(2)

文宗好雅乐,诏太常卿冯定采开元雅乐制《云韶法曲》及《霓裳羽衣舞曲》。《云韶乐》有玉磬四虡,琴、瑟、筑、箫、篪、籥、跋膝、笙、筝皆一,登歌四人,分立堂上下,童子五人,绣衣执金莲花以导,舞者三百人,阶下设锦筵,遇内宴乃奏。

84.《新唐书》 宋·欧阳修、宋祁 卷五十七 志第四十七

桓谭《乐元起》二卷

又《琴操》二卷

孔衍《琴操》二卷

刘氏、周氏《琴谱》四卷
陈怀《琴谱》二十一卷
《汉魏吴晋鼓吹曲》四卷
《琴集历头拍簿》一卷

赵邪利《琴叙谱》九卷

赵惟暕《琴书》三卷
陈拙《大唐正声新址琴谱》十卷

齐嵩《琴雅略》一卷
王大力《琴声律图》一卷
陈康士《琴谱》十三卷（字安道，僖宗时人。）
又《琴调》四卷
《琴谱》一卷

赵邪利《琴手势谱》一卷

85.《新唐书》 宋·欧阳修、宋祁 卷一百八十四 列传第一百九

浐阳耕得古钟，高尺余，收扣之，曰："此姑洗角也。"既刞拭，有刻在两栾，果然。尝言："琴通黄钟、姑洗、无射三均，侧出诸调，由罗莴附灌木然。"时有安涚者，世称善琴，且知音。收问："五弦外，其二云何？"涚曰："世谓周文、武二王所加者。"收曰："能为《文王操》乎？"涚即以黄钟为宫而奏之，以少商应大弦，收曰："止！如子

之言,少商,武弦也。且文世安得武声乎?"况大惊,因问乐意,收曰:"乐亡久矣。上古祀天地宗庙,皆不用商。……"

86.《通典》 唐·杜佑 卷四 食货四

岱畎丝、枲、铅、松、怪石,(畎,谷也。怪异好石似玉者。岱山之谷出此五物,皆贡之。)厥篚檿丝。(檿桑蚕丝中琴瑟弦。檿,于敛反。)

87.《通典》 唐·杜佑 卷七十九 礼三十九 沿革三十九 凶礼一

东园武士执事下明器。(《礼记》曰:"明器,神明之也。孔子谓为明器知丧道矣,备物而不可用也。"郑玄注《既夕》曰:"陈明器,以西行南端为上。")筲八盛,容三升,(郑玄注《既夕》曰:"筲,畚种类也。")黍一,稷一,麦一,粱一,稻一,麻一,菽一,小豆一。瓮三,容三升,醯一,醢一,屑一。(郑玄注《既夕》曰:"屑,姜桂之屑。")黍饴。载以木桁,(桁,所以庋苞屑瓮甒也。)覆以疏布。甒二,容三升,醴一,酒一。载以木桁,覆以功布。瓦镫一,彤矢四,轩輖中,亦短卫。彤矢四,骨,短卫。(《既夕》曰:"翭矢一乘,骨镞短卫。"郑玄曰:"翭犹候也,候物而射之矢也。四矢曰乘。骨镞短卫,亦示不用也。生时翭矢金镞,凡为矢,五分笴长而羽其一。"翭音候。)彤弓一。卮八,牟八,豆八,笾八,形方酒壶八。槃匜一具。(郑玄注《既夕》曰:"槃匜,盥器也。")杖、几各一。盖一。钟十六,无虡。镛四,无虡。(《尔雅》曰:"大钟谓之镛。"郭璞注曰:"《书》曰'笙镛以间'。亦名镛。")磬十六,无虡。(《礼记》曰:"有钟磬而无簨虡。"郑玄曰:"不悬之也。")埙一,箫四,笙一,簴一,柷一,敔一,瑟六,琴一,竽一,筑一,坎侯一。(《礼记》曰:"琴瑟张而不平,竽笙备而不和。")

88.《通典》 唐·杜佑 卷一百四十二 乐二

（1）

自宣武已后，始爱胡声，洎于迁都。屈茨，琵琶，五弦，箜篌，胡筚，胡鼓，铜钹，打沙罗，胡舞铿锵镗锵，（上音汤。下音塔。）洪心骇耳，抚筝新靡绝丽，歌响全似吟哭，听之者无不凄怆。琵琶及当路琴瑟殆绝音。皆初声颇复闲缓，度曲转急躁。按此音所由，源出西域诸天诸佛韵调，娄罗胡语，直置难解，况复被之土木？是以感其声者，莫不奢淫躁竞，举止轻飙，或踊或跃，乍动乍息，跷（羌娇反）脚弹指，撼头弄目，情发于中，不能自止。

（2）

至开元中，又造三和乐，共十五和乐，其曰《元和》《顺和》《永和》《肃和》《雍和》《寿和》《太和》《舒和》《休和》《昭和》《祴和》（音陔）《正和》《承和》《丰和》《宣和》。又制文舞、武舞，文舞朝廷谓之《九功舞》，武舞朝廷谓之《七德舞》。乐用钟、磬、柷、敔、晋鼓、节鼓、琴、瑟、筝、筑、竽、笙、箫、笛、篪、埙、錞于、铙、铎、抚拍、舂牍，谓之雅乐。雅乐唯郊庙、元会、冬至及册命大礼，则辨其曲度章句，而分始终之次焉。

89.《通典》 唐·杜佑 卷一百四十四 乐四

琴，《世本》云："神农所造。"《琴操》曰："伏羲作琴，所以修身理性，反其天真。"《白虎通》曰："琴，禁也，禁止于邪，以正人心也。"《广雅》曰："琴长三尺六寸六分，象三百六十六日；五弦象五行。大弦为君，宽和而温；小弦为臣，清廉不乱。文王、武王加二弦，以合君臣之恩也。"《琴操》曰："广六寸，象六合也。"又："上曰池，言其平；下曰滨，言其服。前广后狭象尊卑，上圆下方象天地。"（一弦琴十有二柱，柱如琵琶。《击琴》，柳恽所作。恽尝为文咏，思有所属，摇笔误中琴弦，因为此乐。以管承弦，又以片竹约而束之，使弦急

而声亮,举以击之,以为节曲。)杨雄《琴清英》曰:"舜弹五弦之琴,而天下化;尧加二弦,以合君臣之恩。"(桓谭《新论》曰:"五弦,第一弦为宫,其次商、角、徵、羽,文王、武王各加一弦,以为少宫、少商。"说者不同。又琴之始作,或云伏羲,或云神农,诸家所说,莫能详定。)《尔雅》曰:"大琴谓之离。"二十七弦。今无其器。齐桓公曰"号钟",楚庄曰"绕梁",相如曰"绿绮",伯喈曰"焦尾",而傅玄《琴赋》云非伯喈也。(一云"焦尾",蔡邕琴。)

90.《通典》 唐·杜佑 卷一百四十五 乐五

《白雪》,周曲也。《平调》《清调》《瑟调》,皆周房中之遗声也。汉代谓之三调。大唐显庆二年,上以琴中雅乐,古人歌之,近代以来,此声顿绝,令所司修习旧曲。至三年十月,太常寺奏:"按张华《博物志》云:'白雪,是天帝使素女鼓五弦琴曲名。'以其调高,人和遂寡。自宋玉以来,迄今千祀,未有能歌《白雪》者。臣今准敕,依琴中旧曲,定其宫商,然后教习,并合于歌。辄以御制《雪诗》,为《白雪》歌辞。又,乐府奏正曲之后,皆有送声,君唱臣和,事彰前史。……"

结　语

　　本书的研究对象是中国古代乐器的重要组成部分弹拨类乐器。弹拨类乐器在整个中国古代历史中无论种类还是形制都繁多而复杂，再加上浩荡中国几千年的历史进程，这很显然是一个巨大的课题。因此，笔者将研究聚焦在中国古代汉至唐的这一段历史时期。这一选择是有一定的目的的。诚然，古代历史风云变幻，每个朝代都有其特殊的历史背景及政权特性，但是，对于弹拨类乐器的发展而言，汉唐时期是有着特殊意义的。弹拨类乐器之中的琴、瑟等乐器，其实早于汉唐就已经在中国诞生，但是其形制的完善、使用场合的稳定以及其独有的身份象征意义主要是在汉唐时期确立的。而汉武帝遣张骞出使西域，打通了古代丝绸之路之后，西亚、中亚等地的异域文化经由西域逐渐传入中原地区，引发强烈的文化冲撞，以至于在汉唐千年之间对于音乐文化，各个朝代都会有雅、胡之争或雅、俗、胡之论。这当然是一种文化触变中的历史必然。外来的弹拨类乐器，就是在这样的一个历史背景下传入中原的。这其中就有汉唐时期频繁出现在历史文献中的琵琶与箜篌。尤以外来传入的琵琶为盛，其历经漫长的历史演变，不仅远播日本、朝鲜等地，而且在中国汉唐之后逐渐发展成一种有着独特艺术特色的乐器，一直沿用至今，成为中国民族器乐家族中的一名重要成员。那么，这些汉唐时期的弹拨类乐器，在这样一个特定的历史

时期内,是以一种什么样的态势演进的?其乐器之间的组合与当时胡俗乐文化交汇有着何种关系?在不同音乐体裁形式中的使用样态怎样?上述这些流变发生的历史原因又是什么?这些是本书所要探讨的主要问题。

据此,本书在第一章详述了研究对象的选择原因、乐器的渊源、组合形式以及弹拨类乐器在汉唐时期的使用比例等问题。如上文所言,尽管笔者已经将主要研究对象弹拨类乐器的研究时段定位在汉唐时期,但是千年当中弹拨类乐器的种类还是十分繁杂的。所以,笔者选择以筝、瑟、琵琶、箜篌这四类乐器为主、其他弹拨类乐器为辅进行研究。之所以使用"类"这个词,是因为在唐代之前,琵琶在中国的历史文献中并非指代一种乐器。由波斯传来的曲项四弦琵琶与印度传来的五弦直项琵琶和后世称为阮咸的乐器都被记载于"琵琶"条目之下。也就是说,这一时期的琵琶有曲项琵琶、五弦琵琶与阮咸三种。箜篌乐器则有中原固有的卧箜篌与外传而来的竖箜篌两种。这五种乐器分别有着不同的文化生成背景,在中原大地上相互交汇进而发展。而筝与瑟是中原所固有的弹拨类乐器,一种主要被使用在宫廷俗乐之中,另一种则主要用于郊祀礼乐。对不同使用领域之间的发展态势进行比较,是选择这两种固有乐器的原因。所以,再去除其他记载较少的乐器之后,锁定了这四类具代表性且能说明论题的乐器,并在此基础上对其渊源进行述要。因为历史文献资料记载以及乐器的起源又并非一蹴而就,有着复杂的发展历程,所以本书主要就阮咸乐器的"外来说"与"本土说"、固有箜篌乐器的"侯晖说"与"师延说"进行论证,胡箜篌进入新疆地区的时间进行论述。通过阅读文献,笔者发现,汉唐时期古代文献资料在书写时,有其特殊的写作习惯。对于中原固有乐器形制的描写,往往在文字上与中原传统的历法、天文、传说、人文等相关联,例如阮咸、筝、琴等。而对于外来的乐器,书

写者仅简要介绍产地、形制等，例如琵琶、竖箜篌等。弹拨类乐器的使用比例与组合分析，主要是想综合汉唐时期弹拨乐的整体发展态势作一统计。一般意义上，在两种文化碰撞的初期，乐器之间的组合因为音乐风格、合作习惯与乐器律制等条件的限制，两者发生合作的比例要小于文化接触的后期。

虽然汉唐时期囊括千余年的历史，但是对于弹拨类乐器的文献记载还是很有限的。除去一些修辞性惯用连缀与文学性描写，真正记载乐器本身的其实并不多。而在这些描写乐器及其使用状态的历史文献中，也存在后世辑录前世的惯用手法。所以，对"源"文献的考释就显得至关重要了。另外，在历史文献的记载中，上述中原固有乐器筝与瑟又分流出很多种类，对其进行一定程度上的辨别也是必要的。所以，在第二章，笔者就唐代以前历史文献中对于阮咸和胡琵琶的混淆记载进行区分，对后主高纬嫔妃们演奏的何种琵琶进行推论，对搊筝与弹筝之间的区别进行分析，同时对阮咸、胡琵琶、筝、箜篌、瑟的制作材料、形制大小、弦数、柱制、演奏法、曲目及演奏家进行考释。

基于古代历史文献中关于汉唐时期弹拨类乐器的记载，以这些记载为核心出发点，笔者在第三章对不同历史时期的政治、经济等相关背景做出了中度分析。这些分析并不是在刻意地叙述历史，而是围绕弹拨类乐器的发展，就其相关历史背景加以论证，力求探索弹拨类乐器的发展是否能够与当时的历史背景相交互。也就是说，历史背景下的中央集权政治体制、思想文化潮流是否会直接影响到该时期弹拨类乐器的发展，其影响又以何种态势进行体现。据此，笔者将本章按照历史时期的不同划分为四节，即两汉时期、三国两晋时期、南北朝时期以及隋唐时期。西汉时期丝绸之路的开通，无疑是建立在国家政权稳定与解决边患纷扰的基础之上的。历史事实证明，虽然张骞两次出使西域都没有达到预期的军

事目的,却无意间开通了这条至今还在发挥巨大作用的古道。在这一时期,中原政权正式在官方层面打开大门,来审视并发展与西域的关系。汉武帝两次派遣翁主和亲于乌孙。尤其是解忧公主与后来嫁与龟兹王的弟史,在文化交流上做出了重要的贡献。弟史公主曾长居汉地,学习琴艺,其出嫁之后与龟兹王多次朝觐,还带回了中原的鼓吹乐。龟兹王在其属地还大力推行中原礼仪。这是正史中第一次出现的中原与西域的音乐文化交流记载。鉴于汉王朝的强大,在一定意义上,在官方系统中,这一时期中原文化是有向西传递的历史事实的。但是,对于弹拨类乐器本身来说,两汉时期,琴的形制还未完全确立,介于琴、瑟所使用的范畴又有限,历史文献中对于筝与两类箜篌的记载十分稀少。前文所述的阮咸琵琶则正在形成的初期,胡琵琶又缓慢地经由丝绸之路传入。历史背景的发展并没有直接作用在弹拨类乐器本身的演变之上。但是不可否认,汉王朝的政治制度的建立、军事策略的设定、对待西域诸国的态度无疑为后世胡俗乐交汇创造了良好的历史基础,后世弹拨类乐器的繁荣就是在这一时期所奠定的基础之上不断发酵。

历史进入三国两晋时期之后,虽然中原内部发生了政权变动,但是从西域与各个政权之间的联系状态来看,其对中原依然展现出浓厚的兴趣。特别是八王之乱以后,五胡十六国的建立、中原及其周边地区割据政权的建立,为胡俗乐的融合创造了有利条件。前凉、前秦、北凉、后凉的统治者均受到汉文化的影响,在经济、军事、文化层面均向中原制度靠拢。由于其政权的建立地区处在丝绸之路的交通要道,这一时期在一定程度上阻碍了西域文化直接向中原的输入。但是河西地区由于这种历史原因所造成的胡汉混居的条件,加之统治阶层政治制度的倾向,使得来自西域的胡乐系统在这里与中原所固有的音乐有了一次前所未有的融合进程,不仅诞生了新的音乐表现形式,甚至在乐器形制上都能体现这种交

融。而这种胡俗文化共存现象,与生活生产模式,对后世的南北朝政权甚至隋唐政权都有着一定的借鉴意义,使得后世的政权系统无论受制于何种历史背景下,对于两种文化系统所带来的接受问题,一直保持高度的重视态度。

在南北朝交集的历史时期,自北而来的士大夫阶层与江南士族成为南朝宋、齐、梁、陈建立的中坚力量。这两种势力在其历史渊源、地域文化和宗教信仰等方面皆有所不同,势必会产生一个交融的历史过程。在这一历史过程中,来自北方的文化系统与南方地域性的文化又产生交集。北方政权与西域之间的交往仍然影响着这一时期的音乐文化发展,在东西交往这一条主线上,又增加了南北之间的文化发展支流。因此,这一时期的文化流变模式呈现出一种新的脉络态势。值得欣慰的是,自北魏开始及之后的历史文献中,大量出现胡乐人的身影,这说明其在中原地区的生活状态与音乐活动为更多的人所关注。随着统治阶层的审美喜好,其地位开始逐步提高。历史文献中已经有了弹拨类乐器以家族性的演奏进行传承的记录。而这种传承方式较之前相对自由的传承更有利于乐器演奏法的稳定、音乐风格的确立以及音乐曲目的流传。与此同时,胡乐系统在宫廷音乐中大量使用,尤其是在末世政权的大量使用,会招来士大夫阶层以及后世的诟病。但是,从另外一个侧面也可以看出其在中原发展的规模较前世已经有了大大的提高,胡乐系统逐渐占据了中原音乐文化的重要地位。

实际上,也正是由于这种情况,隋文帝在建国之初就在重置礼乐系统之后设立七部伎来对胡俗乐进行管理。七部伎的设立反映了西域传来的胡乐被纳入中原官方管理系统。而构成七部伎演奏系统的乐器当中,就有弹拨类乐器的身影。事实上,隋代设立的部伎乐发展至唐代,也是弹拨类乐器在汉唐时期从种类到数量参与最多的音乐形式。部伎乐的设立,往往被视作隋唐君主海纳百川

的开明胸怀和对外来文化高度接受的典范。实际上,仅就隋代文、炀二帝在对待胡俗乐的态度并结合其历史发展的背景来看,部伎乐设立之初的目的并不是海纳百川那么简单。据此,本书又以使用弹拨类乐器较多的部伎乐为切入点,结合隋代两位君王所处时代背景、出身以及多种因素,来探讨这一时期统治阶层在对待胡俗乐态度上的不同及其原因。而隋代的部伎乐设置系统,直接为唐代所继承,并在此基础之上将其发展为十部伎。从十部伎的构成内容来看,除清乐一伎为中原所固有的音乐以外,宴乐与西凉乐均为外来音乐与中原音乐交融的产物,其他几部则为外来音乐。所以,在这一时期的宫廷宴飨音乐文化系统中,胡乐已经占据了绝对的地位。这种胡俗融合的部伎乐体现在弹拨类乐器上的表现则是,中原固有的乐器与外来传入的乐器相互之间的混合组合。就弹拨类乐器本身而言,继承北魏以来的传统,在这一时期胡乐人继续进入中原,诞生了一批重要的弹拨类乐器演奏家,尤以胡琵琶乐器为盛。这些乐人在自身的实践中对于乐器的演奏法、乐调、曲目均有建树。唐代还出现了目前发现的传世最早的琵琶谱,这为后世研究唐代音乐提供了有力的参照。种种现象表明,弹拨类乐器在唐代的发展是空前的。这一方面取决于汉代以来弹拨类乐器发展的基础,另一方面与唐代的历史背景不无关系。唐代国力的富庶、军事的强大均是其发展的有力保障,而包括唐太宗、武则天尤其是唐玄宗在内的君王都在不同程度上重视音乐的发展,政府设立教坊制度,使得弹拨类乐器在民间自由传承、家族传承之后,又进入官办专业教育传承的领域。士大夫们对于弹拨类乐器也有着浓厚的兴趣,大量的诗词歌赋赞颂弹拨类乐器的艺术魅力,就是很好的例证。事实证明,唐代琵琶的演奏法、曲谱至今还对琵琶演奏发挥着重要作用。由此看来,于时间轴来看汉唐时期的弹拨类乐器,其发展导向离不开当时的历史背景。在封建中央集权的作用

下，统治者与士大夫阶层对音乐的影响是巨大的，特别是该时期又面临着经由西域传来的外来文化和中原固有文化的冲撞。在这种文化冲撞的剧烈运动中，在历史发展的不同时期，弹拨乐的历史逐渐发生了变化。

对于弹拨类乐器自身所能呈现的音乐风格而言，地域的影响是毋庸置疑的。本书第四章在对汉唐时期弹拨类乐器的时间轴进行分析的前提下，又以地域间的不同进行论述。这两者为并列关系，以寻求在不同论证前提设定下互相补充。本章分别对西域地区、河西地区、中原与东亚地区进行论述。西域地区是外来传入中原弹拨类乐器的主要发展地。对于琵琶与箜篌而言，其虽然不是这两类乐器的诞生地，但由于西域地区地域上的便利原因，其成为最早接受并发展外来音乐文化的地区。早在汉王朝时，中原就在西域地区设立都护屯田建设进行管理。历史上，西域诸国早期的游牧与迁徙其实是不利于弹拨类乐器发展的。虽然弹拨类乐器大多可以"马上所鼓"，但是这种地域的迁徙、民族之间的战争，无论在乐器形制还是音乐风格上，从稳定发展的角度来看，都是有一定影响。随着西域与中原地区的不断交流，中原地区的政治制度与军事策略逐渐使其政权发展趋于平稳。前文所列举的龟兹王就是很好的例证。后来成为隋唐部伎乐中重要组成部分的康国，是古代历史文献中最早记录有弹拨类乐器的国家。而附属其下的昭武九姓又均向唐朝输入过胡乐艺人。由于这些地区主要承担着西亚、中亚音乐文化经由丝绸之路向中原东传的重要枢纽作用，所以其自身音乐文化发展的态势也成为影响后世与乐器东传的重要因素。

地处河西走廊的凉州，由于地理位置优越、水力资源充沛成为历来战争时期兵家争夺的重镇。其盘踞在丝绸之路上，成为西域向中原传递物资及文化的重要中转站。由于水利气候条件的支持，在这片土地上既可以从事农耕，又可以发展畜牧。汉唐时期，

有大量的流民为躲避战乱迁徙至此,而十六国时期亦有政权在此建立。特殊的地理位置造就了该地区胡俗杂居的生活模式,又加上政权割据的影响,在西域物资及文化进入中原受限的条件下,这里无疑变成了一个缓冲地带,西域商人的一部分在到达此处后便交易而回。所以在这片土地上诞生了独特的被隋唐收入部伎乐系统中的西凉乐。不仅如此,中原所传来的清乐,在这里也发生了变化,诞生了在清乐中使用的胡俗乐器形制融合的乐器"秦汉子"。在本章中,笔者就阮咸与胡琵琶的相关历史文献记载,结合古代地域、王朝更替,对该乐器名称中的"秦""汉"二字进行了尝试性的解析,并分析在这一地区出现胡俗类弹拨类乐器合奏组合的原因。胡俗弹拨类乐器融合态势,发展至唐朝,无论是在乐器本身形制完善还是其所能表现的艺术魅力上,抑或是其在各种音乐形式中的使用上,都达到了一个高峰时期。这种高度发展的音乐文化逐渐东传至日本、朝鲜等地。

综上,弹拨类乐器在中国古代的汉唐时期,从形制的不断完善到演奏手法的不断演进,艺术表现张力不断延展。这种延展与西域文化和中原文化的共同作用是分不开的。阮咸与胡琵琶在唐代以前的乐器名混称、两种乐器在演奏法上的共同演进、胡俗乐器使用场合的变化,均是胡俗乐融合作用在乐器流变当中的具体体现。由于政权的更替、地域的不同,弹拨类乐器的发展还受制于该历史时期不同宗教、思想、政治体制等因素。而这种历史发生,在弹拨类乐器的历史与流变中体现得十分明显。据此,从汉代弹拨类乐器的发展开始,在历史时间与地域交互影响下的流变中所诞生的艺术魅力,以及其与其他乐器所组合而成的丰富的音乐表现形式,经过不断淬炼,对中国后世音乐乃至整个东亚音乐艺术的繁荣产生了深刻的影响。

参考文献

1. [汉]司马迁撰.史记.中华书局1959年校点排印本.
2. [汉]班固撰.汉书.中华书局1962年校点排印本.
3. [宋]范晔撰.后汉书.中华书局1965年校点排印本.
4. [晋]陈寿撰.三国志.中华书局1974年校点排印本.
5. [唐]房玄龄等撰.晋书.中华书局1974年校点排印本.
6. [梁]沈约撰.宋书.中华书局1974年校点排印本.
7. [梁]萧子显撰.南齐书.中华书局1972年校点排印本.
8. [唐]姚思廉撰.梁书.中华书局1973年校点排印本.
9. [唐]姚思廉撰.陈书.中华书局1974年校点排印本.
10. [北齐]魏收撰.魏书.中华书局1974年校点排印本.
11. [唐]李百药撰.北齐书.中华书局1972年校点排印本.
12. [唐]令狐德棻等撰.周书.中华书局1971年校点排印本.
13. [唐]魏征、房玄龄、长孙无忌等撰.隋书.中华书局1973年校点排印本.
14. [唐]李延寿撰.南史.中华书局1975年校点排印本.
15. [唐]李延寿撰.北史.中华书局1974年校点排印本.
16. [后晋]刘昫等撰.旧唐书.中华书局1975年校点排印本.
17. [宋]欧阳修撰.新唐书.中华书局1975年校点排印本.
18. [汉]班固撰.白虎通.中华书局1994年排印清陈立疏证本.

19. [汉]董仲舒撰.春秋繁露.中华书局1992年排印清苏舆义证本.

20. [晋]刘徽注,[唐]李淳风注释.九章算术.陕西科学技术出版社1993年排印李继闵校证本.

21. [汉]刘安撰.淮南子.北京大学出版社1997年排印张双棣校释本.

22. [汉]应劭撰.风俗通义.中华书局1981年排印王利器校注本.

23. [北魏]杨衒之撰.洛阳伽蓝记.上海古籍出版社1978年排印范样雍校注本.

24. [北齐]颜之推撰.颜氏家训.中华书局1993年排印王利器集解本.

25. [北周]庾信撰.庾子山集.四部丛刊本.

26. [唐]瞿昙悉达撰.开元占经.文渊阁四库全书本.

27. [唐]南卓撰.羯鼓录.上海古籍出版社1983年校点排印本.

28. [唐]马缟撰.中华古今注.商务印书馆1956年校点排印本.

29. [唐]封演撰.封氏见闻录.中华书局1958年排印赵贞信校注本.

30. [唐]李绰撰.尚书故实.丛书集成初编本.

31. [唐]李翱撰.卓异记.丛书集成初编本.

32. [唐]李涪撰.刊误.辽宁教育出版社1998年校点排印本.

33. [唐]虞世南撰.北堂书钞.中国书店1989年影印孔广陶本.

34. [唐]徐坚撰.初学记.中华书局1962年校点排印本.

35. [唐]林宝撰.元和姓纂.中华书局1994年校点排印本.

36. [唐]白居易撰.白孔六帖.北京文物出版社1987年影印傅增湘旧藏本.

37. [唐]刘餗撰.隋唐嘉话.中华书局1979年校点排印本.

38. [唐]张鷟撰.朝野佥载.中华书局1979年校点排印本.

39.［唐］李肇撰.唐国史补.学津讨原本.
40.［唐］刘肃撰.大唐新语.中华书局 1984 年校点排印本.
41.［唐］郑处诲撰.明皇杂录.中华书局 1994 年校点排印本.
42.［唐］姚汝能撰.安禄山事迹.藕香零拾本.
43.［唐］阙名撰.大唐传载.中华书局上海编辑所 1958 年排印本.
44.［唐］崔令钦撰.教坊记.中华书局 1962 年排印任半塘笺订本.
45.［唐］张固撰.幽闲鼓吹.中华书局上海编辑所 1958 年排印本.
46.［唐］李濬撰.松窗杂录.中华书局上海编辑所 1958 年排印本.
47.［唐］范摅撰.云溪友议.古典文学出版社 1957 年校点排印本.
48.［唐］皇甫枚撰.三水小牍.中华书局 1981 年校点排印本.
49.［唐］段成式撰.酉阳杂俎.中华书局 1981 年校点排印本.
50.［唐］苏鹗撰.杜阳杂编.学津讨原本.
51.［唐］胡璩撰.谭宾录.泰山出版社中华野史陈尚君辑校本.
52.［唐］康骈撰.剧谈录.古典文学出版社 1958 年校点排印本.
53.［唐］冯翊子撰.桂苑丛谈.中华书局上海编辑所 1958 年排印本.
54.［唐］孙棨撰.北里志.古典文学出版社 1957 年校点排印本.
55.［唐］高彦休撰.唐阙史.文渊阁四库全书本.
56.［唐］袁郊撰.甘泽谣.汪辟疆校录唐人小说本.
57.［唐］郑棨撰.开天传信记.丛书集成初编本.
58.［唐］阙名撰.玉泉子.上海古籍出版社 1988 年校点排印本.
59.［唐］武则天撰.乐书要录.丛书集成初编本.
60.［唐］段安节撰.乐府杂录.古典文学出版社 1957 年校点排印本.
61.［唐］温大雅撰.大唐创业起居注.上海古籍出版社 1983 年校点排印本.
62.［唐］马总撰.通历.山西人民出版社 1992 年校点排印本.

63.［唐］许嵩撰.健康实录.上海古籍出版社1987年校点排印本.

64.［唐］樊绰撰.蛮书.中华书局1962年排印向达校注本.

65.［唐］李泰等撰.括地志.中华书局1980年排印贺次君辑校本.

66.［唐］玄奘撰.大唐西域记.中华书局1980年排印季羡林等辑校本.

67.［唐］李吉甫撰.元和郡县图志.中华书局1983年校点排印本.

68.［唐］李隆基撰,［唐］李林甫注,广池千九郎训点,内田智雄,补订.大唐六典.日本东京横山印刷株式会社昭和48年版.

69.［唐］李肇撰.翰林志.文渊阁四库全书本.

70.［唐］长孙无忌撰.唐律疏议.中华书局1983年校点排印本.

71.［唐］萧嵩等撰.大唐开元礼.民族出版社2000年影印洪氏公善堂刊本.

72.［唐］杜佑撰.通典.中华书局1988年校点排印本.

73.［唐］王泾撰.大唐郊祀录.民族出版社2000年影印适园丛书本.

74.［唐］刘知几撰.史通.上海古籍出版社1978年排印清浦起龙通释本.

75.［唐］张说撰.张说之文集.四部丛刊本.

76.［唐］张九龄撰.曲江文集.四部丛刊本.

77.［唐］颜真卿撰.颜鲁公集.四部备要本.

78.［唐］李德裕撰.李文饶文集.四部丛刊本.

79.［唐］李德裕撰.会昌一品集.文渊阁四库全书本.

80.［唐］柳宗元撰.柳宗元集.中华书局1979年校点排印本.

81.［唐］杜牧撰.樊川文集.四部丛刊本.

82.［唐］陆贽撰.翰院集.文渊阁四库全书本.

83.［唐］权德舆撰.权文公集.文渊阁四库全书本.

84.［唐］韩愈撰.韩愈文集.古典文学出版社1957年马其昶校

注本.

85. ［唐］白居易撰.白居易集.中华书局1979年顾学颉校点本.
86. ［唐］元稹撰.元稹集.中华书局1982年冀勤校点本.
87. ［唐］李翱撰.李文公集.文渊阁四库全书本.
88. ［唐］李绛撰.李相国论事集.文渊阁四库全书本.
89. ［唐］许敬宗编.文馆词林.中华书局2001年版日藏弘仁本文馆词林校证本.
90. ［唐］许敬宗等撰.翰林学士集.陕西人民教育出版社1996年唐人选唐诗新编本.
91. ［唐］吴兢撰.乐府古题要解.学津讨原本.
92. ［五代］王定保撰.唐摭言.上海古籍出版社1978年校点排印本.
93. ［五代］王仁裕撰.开元天宝遗事.历代小史本.
94. ［五代］何光远撰.鉴诫录.学津讨原本.
95. ［宋］司马光撰.资治通鉴.中华书局1956年校点排印本.
96. ［宋］司马光撰.资治通鉴考异.学苑出版社1998年影印通鉴史料别裁本.
97. ［宋］司马光撰.资治通鉴目录.学苑出版社1998年影印通鉴史料别裁本.
98. ［宋］李昉等编.太平御览.中华书局1960年影印本.
99. ［宋］宋敏求编.唐大诏令集.商务印书馆1959年排印本.
100. ［宋］宋敏求撰.长安志.文渊阁四库全书本.
101. ［宋］程大昌撰.雍录.文渊阁四库全书本.
102. ［宋］王溥撰.唐会要.上海古籍出版社1991年校点排印本.
103. ［宋］范祖禹撰.唐鉴.商务印书馆1958年排印本.
104. ［宋］孙甫撰.唐史论断.学津讨原本.
105. ［宋］吕夏卿撰.唐书直笔.丛书集成初编本.

106. [宋]吴缜撰.新唐书纠谬.丛书集成初编本.
107. [宋]赵绍祖撰.新旧唐书互证.丛书集成初编本.
108. [宋]高似孙撰.史略.丛书集成初编本.
109. [宋]李东阳撰.新旧唐书杂论.清抄本.
110. [宋]姚铉编.唐文粹.四部丛书本.
111. [宋]计有功撰.唐诗纪事.中华书局上海编辑所1965年校点排印本.
112. [宋]郑樵撰.通志.中华书局1995年排印通志二十略本.
113. [元]辛文房撰.唐才子传.中华书局1987年排印傅璇琮校笺本.
114. [元]李好文撰.长安图志.文渊阁四库全书本.
115. [明]胡震亨撰.唐音癸签.上海古籍出版社1981年校点排印本.
116. [明]郝敬撰.批点旧唐书琐琐.明郝洪范刻山草堂集本.
117. [清]汤球辑.十六国春秋辑补.商务印书馆1958年排印清汤球辑本.
118. [清]徐松撰.唐两京城坊考.丛书集成初编本.
119. [清]赵钺、劳格撰.唐御史台精舍题名考.中华书局1997年校点排印本.
120. [清]劳格、赵钺撰.唐尚书省郎官石柱题名考.中华书局1992年校点排印本.
121. [清]彭定求等纂辑.全唐诗.中华书局1960年排印本.
122. [清]全唐文.中华书局1982年影嘉庆内府刊本.
123. [清]严可均校辑.全上古三代秦汉三国六朝文.中华书局1958年断句影印本.
124. [清]张道撰.旧唐书疑义.清刊本.
125. [清]钱大昕撰.廿二史考异.江苏古籍出版社1997年排印钱

大昕全集本.

126. [清]王鸣盛撰.十七史商榷.中国书店1987年影印上海文瑞楼本.
127. [清]赵翼撰.廿二史札记.中华书局1984年排印王树民校证本.
128. [清]沈炳震编著.唐书合钞.书目文献出版社1992年影印海昌查氏刊本.
129. [清]赵翼撰.陔余丛考.商务印书馆1957年排印本.
130. [清]岑建功、罗士琳等撰.旧唐书校勘记.二十五史三编本.
131. [清]张学诚撰.文史通义.中华书局1994年排印叶瑛校注本.
132. 岑仲勉著.唐史余渖.上海古籍出版社1960年版.
133. 岑仲勉著.通鉴隋唐纪比事质疑.中华书局1964年版.
134. 岑仲勉著.隋唐史.中华书局1982年版.
135. 岑仲勉著.郎官石柱题名新考订.上海古籍出版社1984年版.
136. 岑仲勉著.岑仲勉史学论文集.中华书局1990年版.
137. 岑仲勉著.隋书求是.二十五史三编本.
138. 陈尚君辑校.全唐诗补编.中国社会科学出版社1997年版.
139. 陈寅恪著.元白诗笺证稿.文学古籍刊行社1955年版.
140. 陈寅恪著.隋唐制度渊源略论稿.上海古籍出版社1982年版.
141. 陈寅恪著.唐代政治史述论稿.上海古籍出版社1982年版.
142. 陈寅恪著.陈寅恪读史札记.上海古籍出版社1989年版.
143. 陈应时著.敦煌乐谱解译辩证.上海音乐学院出版社2005年版.
144. 陈垣著.二十史朔闰表.中华书局1962年版.
145. 陈垣著.史讳举例.河北教育出版社1996年中国现代学术经典本.
146. 丘光明著.中国历代度量衡考.科学出版社1992年版.

147. 丘琼荪遗著,隗芾辑补.燕乐探微.上海古籍出版社1989年版.
148. 丘琼荪著.历代乐志律制校释(第一、二分册).人民音乐出版社1999年版.
149. 冯文慈著.中外音乐交流史:先秦－明清.人民音乐出版社2013年版.
150. 傅璇琮撰.唐代诗人丛考.中华书局1980年版.
151. 傅璇琮主编.唐五代文学编年史.辽海出版社1998年版.
152. 郭正忠撰.中国的权衡度量.中国社会科学出版社1993年版.
153. 贾文丽著.汉代河西经略史.中国社会科学出版社2007年版.
154. 逯钦立辑.先秦汉魏晋南北朝诗.中华书局1958年版.
155. 任半塘著.唐声诗.上海古籍出版社1982年版.
156. 任半塘著.唐戏弄.上海古籍出版社1984年版.
157. 孙晓辉著.两唐书乐志研究.上海音乐学院出版社2005年版.
158. 谭其骧主编.中国历史地图集.地图出版社1982年版.
159. 王昆吾著.汉唐音乐文化论集.台湾学艺出版社1991年版.
160. 王小盾著.隋唐音乐及其周边——王小盾音乐学术文集.上海音乐学院出版社2012年版.
161. 万绳楠整理.陈寅恪魏晋南北朝史讲演录.贵州人民出版社2012年版.
162. 吴玉贵著.资治通鉴疑年录.中国社会科学出版社1994年版.
163. 向达著.唐代长安与西域文明.生活·读书·新知三联书店1957年版.
164. 西安音乐学院音乐学系编.溯源·立本·开拓——音乐学文集.上海音乐学院出版社2007年版.
165. 谢保成著.隋唐五代史学.厦门大学出版社1995年版.
166. 严耕望著.唐仆尚丞郎表.中华书局1986年版.
167. 杨荫浏著.中国古代音乐史稿.人民音乐出版社1984年版.

168. 余太山著.两汉魏晋南北朝与西域关系史研究.商务印书馆2011年版.
169. 余太山著.两汉魏晋南北朝正史西域传研究(上册).商务印书馆2013年版.
170. 余太山著.两汉魏晋南北朝正史西域传研究(下册).商务印书馆2013年版.
171. 赵维平著.中国古代音乐文化东流日本的研究.上海音乐学院出版社2004年版.
172. 赵维平著.中国古代音乐史简明教程.上海音乐出版社2015年版.
173. 赵维平著.中日音乐比较——国际学术研讨会论文集.上海音乐学院出版社2005年版.
174. 周勋初主编.唐人轶事汇编.上海古籍出版社1995年版.
175. [日]林谦三撰,郭沫若译.隋唐燕乐调研究.商务印书馆1936年版.
176. [日]林谦三著,钱稻孙译.东亚乐器考.人民音乐出版社1962年版.
177. [日]岸边成雄、[日]林谦三著.唐代的乐器.东洋音乐学会编音乐之友社1968年版.
178. [日]岸边成雄著,梁在平译.唐代音乐史的研究.台湾中华书局1973年版.
179. [日]仁井田升撰,栗劲等编译.唐令拾遗.长春出版社1989年版.
180. [日]仁井田升、[日]池田温编集.唐令拾遗补.东京大学出版社1993年版.
181. [日]池田温撰.唐代诏敕目录.三秦出版社1991年版.
182. [日]岸边成雄著、王小盾、秦序译.燕乐名义考.中国艺术研究

院油印本.

183. ［日］平岗武夫、［日］今井清编.唐代的长安与洛阳.上海古籍出版社 1991 年版.

184. ［日］藤岛达朗、［日］野上俊静编.东方年表(大字版).平乐寺书店 1996 年版.

185. ［日］三谷阳子著.東アジア琴箏の研究.全音乐出版社 1980 年版.

186. ［韩］张师勋著,朴春妮译.韩国音乐史(增补).2008 年版.

187. ［日］岸边成雄.日本正仓院乐器的起源(上)——古代丝绸之路的音乐.中央音乐学院学报,1984 年第 3 期.

188. ［日］岸边成雄.日本正仓院乐器的起源(下)——古代丝绸之路的音乐.中央音乐学院学报,1984 年第 4 期.

189. 周菁葆.新疆石窟壁画中的乐器.中国音乐,1985 年第 2 期.

190. 刘再生.段善本其人.《乐府新声》,1986 年第 2 期.

191. 高德祥.唐乐西传的若干踪迹.敦煌研究,1987 年第 1 期.

192. 韩淑德.唐代琵琶演奏家裴神符.音乐探索,1987 年第 3 期.

193. 阴法鲁.丝路管弦话古今——读《丝绸之路上的音乐文化》.音乐研究,1990 年第 3 期.

194. 殷克勤.丝绸之路与汉唐音乐之发展.交响(西安音乐学院学报),1993 年第 1 期.

195. 黄翔鹏.元封百年华工焉传——关于乌孙公主的一则史料问题.艺术探索,1995 年第 1 期.

196. 李雄飞.唐诗中的丝绸之路音乐文化.交响(西安音乐学院学报),1996 年第 1 期.

197. 马国荣.汉晋时期西域城郭诸国的社会生活.西域研究,1997 年第 4 期.

198. 庄壮.敦煌壁画乐队排列剖析.音乐研究,1998 年第 3 期.

199. 伊斯拉菲尔·玉苏甫、安尼瓦尔·哈斯木.古老的乐器——箜篌.西域研究,2001年第2期.
200. 徐元勇.岸边成雄的唐代乐器研究及其文论目录.乐府新声,2003年第1期.
201. 赵维平.丝绸之路上的琵琶乐器史.中国音乐学,2003年第4期.
202. 梅雪林.从文化的角度关注亚洲音乐的历史流动——音乐学家赵维平博士访谈录.音乐艺术,2004年第3期.
203. 劳沃格林、方建军、林达.丝绸之路乐器考.交响(西安音乐学院学报),2004年第3期.
204. 庄壮.敦煌壁画上的弹拨乐器.交响(西安音乐学院学报),2004年第4期.
205. 魏晶.南北朝前西域音乐文化研究成果述要.新疆师范大学学报(哲学社会科学版),2004年第4期.
206. 魏晶.隋唐时期西域音乐文化研究成果述要(上).新疆师范大学学报(哲学社会科学版),2005年第1期.
207. 何荣.论魏晋南北朝时期中原与西域文化交流.新疆地方志,2005年第3期.
208. 丛铁军.读《史稿》评《乐府杂录》之"胡部"——暨论唐康昆仑翻入琵琶是何曲.中国音乐学,2005年第4期.
209. 庄壮.敦煌壁画音乐的主要特点.音乐周报,2006年第12期.
210. 陈洁.丝路新声——龟兹音乐的艺术特征.上海艺术家,2007年第2期.
211. 洪博涵."管弦伎乐,特善诸国"——从隋唐燕乐之繁盛看西域龟兹音乐之精华.音乐生活,2007年第9期.
212. 庄壮.敦煌壁画乐器组合艺术.交响(西安音乐学院学报),2008年第1期.

213. 苏丹.丝绸之路对汉代音乐的影响.南都学坛,2008年第4期.
214. 贺志凌.从箜篌与宗教的关系管窥音乐文化传播.中国音乐学,2009年第1期.
215. 柳良.夷、夏音乐"涵化"研究——试论南、北丝绸之路音乐对唐宋音乐的影响.音乐探索,2009年第4期.
216. 刘慧.西北地方文化典籍研究中的音乐文献开发述评.兰州大学学报(社会科学版),2009年第4期.
217. 周菁葆.丝绸之路上的阮咸.乐器,2009年第4期.
218. 范立君.敦煌石窟音乐研究述要.赤峰学院学报(汉文哲学社会科学版),2009年第11期.
219. 王玲."隋唐胡乐"考.黄河之声,2009年第17期.
220. 周菁葆.丝绸之路上的箜篌及其东渐.新疆艺术学院学报,2010年第1期.
221. 周菁葆.丝绸之路上的凤首箜篌(上).乐器,2010年第4期.
222. 周菁葆.丝绸之路上的凤首箜篌(下).乐器,2010年第5期.
223. 杨帆.维吾尔族乐器弹拨尔的形制与制作.民族音乐,2010年第5期.
224. 周菁葆.丝绸之路与竖箜篌的西渐.乐器,2010年第6期.
225. 周菁葆.丝绸之路上的五弦琵琶研究.中央音乐学院学报,2011年第3期.
226. 罗希.唐文化中的胡风胡韵及其审美影响.社会科学家,2011年第12期.
227. 叶键、黄敏学.对中国弦乐器起源的考察与认识.黄钟,2012年第3期.
228. 刘宏军.唐代东传古乐的回归——论正仓院古乐器的源流.中国音乐,2012年第4期.
229. 忻瑞.从音乐实物遗存看十六国北朝时期中外音乐的融合.淮

阴师范学院学报(哲学社会科学版),2012年第5期.
230. 陈维娜.丝绸之路上的五弦琵琶探讨.音乐时空,2013年第2期.
231. 李鸿妹.西域乐官曹妙达在唐宫廷音乐中的贡献及影响.兰台世界,2013年第30期.
232. 刘蓉.丝路多元音乐文化在敦煌壁画中的呈现.交响(西安音乐学院学报),2014年第1期.
233. 张寅.五弦琵琶研究评述.人民音乐,2014年第2期.
234. 赵维平.我国东方音乐的研究现状及学科建设的思考.音乐艺术,2014年第3期.
235. 李乐天.魏晋南北朝琵琶的发展与曹妙达琵琶人生.兰台世界,2014年第18期.
236. 饶文心.东亚音乐文化圈的乐器生态谱系研究.星海音乐学院学报,2015年第3期.
237. 武君.西域音乐进入唐代乐府体系的过程与特点新论.北京化工大学学报(社会科学版),2015年第3期.
238. 朱晓峰.弹拨乐器流变考——以敦煌莫高窟壁画弦鼗图像为依据.中央音乐学院学报,2015年第4期.
239. 唐星、高人雄.试论北周时期的西域音乐及其东传.廊坊师范学院学报(社会科学版),2015年第4期.
240. 周伟洲.唐韩休墓"乐舞图"探析.考古与文物,2015年第6期.
241. 梁秋丽、周菁葆.丝绸之路上的弹拨尔研究(三).乐器,2015年第8期.
242. 王安潮.隋唐俗乐艺人及其在丝绸之路音乐文化交流中的作用研究.汉唐音乐史首届国际研讨会论文集,2009年10月.
243. 艾娣雅·买买提.汉唐乐与丝绸之路音乐文化交流考略.汉唐音乐史首届国际研讨会论文集,2009年10月.

244. 魏晶.唐以前制度文化中中原与西域的音乐交流与传播.中国艺术研究院,2005年.
245. 张弨.新疆维吾尔族弹布尔研究——以南、北疆弹布尔为例.新疆师范大学,2007.
246. 肖尧轩.克孜尔石窟壁画中的伎乐及其乐队组合形式.中国艺术研究院,2009.
247. 范瑾.隋唐时期来到中原的西域音乐家之研究.山西大学,2009.
248. 忻瑞.北朝隋唐间的乐器实物遗存与中外音乐交流史.南京大学,2013.
249. 韩娇艳.隋唐龟兹乐部考.河南师范大学,2013年.
250. 王利洁.隋唐时期的胡乐人及其历史贡献.上海音乐学院,2017年.
251. 贺志凌.新疆出土箜篌的音乐考古学研究.中国艺术研究院,2005.
252. 谢瑾.中国古代箜篌的研究——对箜篌的形制沿革、地理分布及在宫廷中的运用的考察.上海音乐学院,2007.
253. 海滨.唐诗与西域文化.华东师范大学,2007年.
254. 罗希.唐代胡乐入华及审美问题研究.西北大学,2012.
255. 王雅婕.丝绸之路上的西亚乐器及其东流至中国的研究.上海音乐学院,2016.
256. 吴洁.从丝绸之路上的乐器、乐舞来看我国汉唐时期胡、俗乐的融合.上海音乐学院,2017.

后 记

当我敲完正文最后一个字时,屋外清晨的鸟叫声已经响起。回首自己的学生生涯,一路走来虽不见平坦,但也不至于崎岖。选择与被选择之间,往往一念之差失之千里。还好,蓦然回首终究不悔。少年学琴时那段经历,养成了我珍惜学习机会的习惯。还记得每周坐着破旧的汽车穿梭于两座县城之间,对现在来说路途实在不算遥远,但当时却倍感艰辛。抱着这份执着,一步步走到了上海音乐学院。记得那是 2008 年,上海下着连阴雨,唐代专题会议在新盖的教学楼里举行。参会老师们的发言,使我产生了浓厚的学习兴趣。总觉得自己所知道的太少,对理论研究充满着向往。所以,在我硕士论文开题时,在吴强教授的鼓励下拜访了陈应时教授以及我后来的博导赵维平教授。现在想来,当时真是初生之犊。怀揣着两位老师的建议,在戴微老师的指导下完成了我的硕士论文《二十世纪阮史通考》。

其实,当时论文最初的设定,并没有断代限定。民乐系的诸位老师本着负责的态度建议我把研究时期框在"二十世纪"。虽然留下些许遗憾,但事实证明他们是正确的。于是抱着这份遗憾,在戴微老师的引荐下,我决定报考赵维平老师的博士研究生。机缘之下,我如愿以偿。进入新的学习阶段使我如获新生,在赵老师的指

后　记

导下开始对相关专业知识进行更深入的学习与研究。上海音乐学院的教学平台无疑是业界翘楚，教授们的风采无疑卓越。在校期间学校研部提供了各种交流访问的机会，使得我能有机会与他校同学共学共进；萧梅教授几番提供我参与国际会议的机会，使得我能在更广阔的视野下思考问题；洛秦教授在其宋代课程上对我每次发言的指导我无不铭记在心；同时也感谢黄白教授、江明惇教授、郭树荟教授、刘红教授在我博士论文开题时给予的建议和指导。

我要特别感谢我的工作单位——上海大学。仍记得当年读书时，在现任上大音乐学院院长王勇教授的课堂与讲座中领略音乐史学的风采与乐趣。参加工作以来，在卿扬书记和同事们的帮助下，在一个更加广阔、多元的环境与平台，与不同学科领域的师生切磋互动，真正实现教学相长。

在写作本书时，我还得到了郑荣达教授、孙晓辉教授、唐俊乔教授提供的相关乐律学与文献学以及其他相关学科的帮助。与此同时，也要特别感谢上海大学出版社的石伟丽老师，感谢她的付出和努力。她的专业与敬业是本书顺利出版的基础与强大助力。

白驹过隙，时光总是跑得飞快。要感谢的人太多太多。感谢家人对我的支持，赵老师对我的悉心教导，以及在我写作期间给予我帮助的邓佳老师、欧阳佳沁老师，还有杨阳、张梦石和其他同学。感谢对我生活倍加照顾的郭仁强、彭际芹、彭渤老师，以及孙林、胡洁（画家）等好友。未来学海之路还很漫长，我将以此为港，在家人、老师、同学、朋友的帮助之下，扬帆远航。

<div style="text-align:center">2019 年改稿于上海浮云山烈火洞</div>